까다로운 대상 ─

# 까다로운 대상 —

## 2000년 이후 한국 현대미술

강수미 지음

## Ticklish Object —

Korean Contemporary Art Since 2000

글항아리

# 까다로운 대상
## 2000년 이후 한국 현대미술

**1.**

이 책은 2000년 이후 최근까지 한국 현대미술을 비평한다. 우리는 융복합과 다원성을 지향하는 시대에 살고 있다. 그런 만큼 개별 분야나 전공, 장르를 따지는 일이 어쩐지 낡은 태도로 여겨진다. 하지만 현실의 많은 곳에서는 여전히 그런 구분을 통해 정체를 파악하고 서로를 이해하는 소통 방법이 유지되는 것이 사실이다. 나는 학문과 예술에서 융합을 지향하고 다원화를 긍정한다. 그렇더라도 기존 체계나 구분법은 그것대로 가치가 있고 기능을 지닌다고 생각한다. 그래서 여전한 방법

으로 구체적인 설명을 더하자면, 우선 28명의 국내 미술가, 2명의 국외 미술가, 1명의 국내 소설가, 고인이 된 1명의 건축가가 동시대 한국 미술계를 포함해 문화예술의 장에서 펼친 예술활동을 이 저서의 주 비평 대상으로 삼는다. 그/녀들 32명의 작품, 전시, 프로젝트, 중요 이벤트, 추구하는 미학과 예술적 성취를 31편의 작품론으로 분석했다. 그것을 한데 모은 미술비평서가 바로 이 책의 정체이자 역할이다. 숫자가 일치하지 않는 이유는 이준과 한유주, 최승훈과 박선민은 공동 작업을 했기에 그에 관해 각각 한 편의 비평을 썼고, 함경아에 대해서는 두 편의 작품론을 수록했기 때문이다.

모두 그들의 분야에서 사회적으로나 미학적으로 중요한 예술가들이다. 그러나 이 책은 그 예술가들의 인간적 면모 혹은 개인적인 삶 대신, 무엇보다 그 작품들에 집중하고 현재까지 문화예술계에서 쌓아온 전문적인 성과에 주목했다. 그런 관점에서 우리가 그 대상들과 영향을 주고받을 수 있는 제 의미를 여기에 서술해 담았다. 한국 미술계에서 길게는 50여 년, 짧아도 20여 년간 단단한 경력을 쌓은 원로 또는 중견 작가로서 그/녀의 대표작들, 주요 개인전, 컴피티션, 프로젝트 등을 구체적으로 지목했고 그 미학적이고 동시대적인 가치를 가늠했다.

또 2000년대 들어 미술계에 등장한 젊은 작가들에 대해서는 그/녀의 실험적 작업, 참여 전시, 활동 상황, 모색하는 지점을 살폈다. 여기에 문학인으로서 시각예술 작가와 다원예술 프로젝트를 함께 한 경우,

외국인으로서 한국 미술계에서 작업 또는 전시한 경우, 그리고 벤야민을 매개로 한 지적 교류 과정에서 내게 세운상가를 다시 경험할 계기를 준 건축가와의 기억이 포함돼 있다. 이들도 크게 보면 확장과 다양화·복합화를 거듭하고 있는 2000년대 동시대 한국 미술 현장의 일부이자 핵심 경향을 보여주는 지표들이다. 그렇기 때문에 반드시 함께할 필요가 있었다.

이제 32명의 예술가가 2000~2010년대에 만들어낸 한국 현대미술의 실재를 31편의 글로 풀어 미술비평 집합체로서 내놓는다. 본문에서 한 명 한 명, 한 작품 한 작품, 하나하나의 사건과 현상에 집중해 들어가 미학적 분석을 하려고 애썼다. 동시에 그러한 분석을 통해 우리가 속한 지금 여기의 실재와 사회적, 정신적, 문화적, 지형학적 구조를 알 수 있기를 희망한 것도 사실이다.

## 2.

준비하는 과정에서 이 미술비평서를 조르주 페렉의 『인생 사용법』과 닮은꼴로 만들고 싶었다. 『인생 사용법』은 "분리하고 분석해야 할 단순한 요소들의 합이 아니라 하나의 전체, 즉 하나의 형태이자 구조"[1]로서 퍼즐의 속성을 지닌 소설책이다. 그런 소설이 가능하다면, 몇 명의 작가를 줄 세우는 미술비평 선집選集에 그치지 않고, 하나의 적절한 집

합체이자 흥미로운 융합 구조를 갖춘 미술비평서도 가능하지 않을까. 2015년 1월 초 처음 이 책을 구상하며 원고를 꺼내들었을 때, 머릿속에 떠올린 책의 이미지가 그랬다. 하지만 꽤 긴 시간이 지나도록 작업은 다른 일들에 밀려 진척을 보이지 못했다. 다르게 보면, 당시 내게는 여기에 담긴 여러 현대미술 작품론을 페렉의 밀도 높고도 중의적인─누구나 다 읽기는 힘들겠지만 누구나 매력을 느낄 만한─소설처럼 구축하고 조직할 구체적인 아이디어가 잡히지 않았다는 것이 진실일지 모른다. 시간의 문제였다기보다 창조의 동력이 문제였던 것이다.

　각각의 작품론이 전체에 짜맞춰지는 부속이나, '하나 다음 하나one thing after another'식으로 배열되는 낱개들이 되지 않으려면 저자는 무엇을 해야 하나? 32명의 예술가가 세상에서 실행한 미적 실천을 독립체인 동시에 전체의 관계 속에 공존시킬 연결 고리가 있을까? 있다면 무엇일까? 명확한 답이 떠오르지 않았다. 그럼에도 무슨 근거에서인지, 나는 이 책이 하나의 유의미한 집합체로 구성될 계기는 다른 어디도 아닌 여기 수록한 31편의 작품론에 내재해 있다고 확신하며 각 글을 쓰고 다시 읽으며 수정해나갔다. 그 글들을 쓴 사람이 나 자신이니까, 당연히 그 안에 어떤 일관성이나 의도하지 않았던 필연성이 존재하리라는 순진한 생각에서 그런 것은 아니다. 그보다는 매우 섬세한 정체성과 복잡한 존재 방식을 가진 그/녀들의 예술에 글쓴이로서 가능한 한 가장 민감하고 성실하게 다가가려 했고, 들여다보려 했으며,

이해하려 했고, 가치 있는 의미를 생산하려 했던 글쓰기의 순간들을 믿었다. 그런 만큼 각각의 글에는 비평 대상이 비평가에게 강제한—생산적인 의미에서, 대상의 힘에 의해서 주체가 변화하는—어떤 정향성과 태도가 깔려 있으리라고 생각한 것이다. 아주 넓은 의미에서 예술을 향해 서서 나아가는 속성, 그리고 미학을 연구하고 미술비평을 현재적으로 실행하는 인간으로서의 태도. 다르게는 예술을 통해서만 논할 수 있는 미적인 것의 가치, 현실의 지극함에 발 딛고 그럼에도 불구하고/그렇기 때문에 현실 너머까지 꿈꾸는 우리의 아주 오래된 기질 같은 것이 글에 깔려 있기를 바랐다.

그것은 처음에는 잡히지 않았다. 하지만 모든 글을 처음부터 끝까지 쓰고 읽고, 다시 읽고 쓰고, 고치고 구성하는 과정에서 그것은 아주 조용조용 나타났다. 아니, 자각할 수 있었다. 그것은 '대상'이었다. 특히 핵심은 '까다로운' 대상이라는 것이다. 명시적으로 그것은 이 책에서 분석한 32명 예술가의 작품, 미학적 세계를 지시한다. 함축된 뜻으로 말하자면, '까다로운 대상'은 주체의 영향권에 종속되는 것이 아니라 오히려 주체에 영향을 미치고 주체를 변화시키는 존재다. 또한 미술작품이라는 그 본질상 물질적 차원과 정신적 차원이 복합적으로 조직화돼 있어 주체의 인식 및 감각으로 간단명료하게 규정할 수 없는 존재를 말한다. 여기서 미술비평가는 결코 소유하거나 장악할 수 없는 그 까다로운 대상에 계속 접근해가는 '주체'라는 점을 부정하기 어렵다.

**3.**

책 제목에 담겨 있듯이 '까다로운 대상'이 독자에게 제시할 수 있는 이
책의 공통 의미이자, 31편의 글을 하나의 집합체로 조직할 수 있었던
보이지 않는 구성 논리다. 각각의 글을 쓸 때는 설정하지 않았던 것이
지만, 나중에 전체를 읽고 수정해나가면서 이 모든 글이 독자에게 중언
부언하지 않고 적절한 거리에서 의미로 연결되는 어떤 바탕을 가졌다
는 점을 알게 되었다. 말하자면 그 다수의 작가에 대한 작품론을 쓰면
서 지속적이고 집요하게 타자와 주체에 대해, 주체에 포획되지 않고 주
체가 그렇게 하지도 않는/할 수 없는 관계 속의 대상에 대해 서술하려
고 애썼던 것 같다.

**4.**

까다로운 대상은 우선 작가들의 예술세계, 더 구체적으로 지목하면 작
품이다. 미술작품은 우리말 '미술품美術品' 같은 데도 그 뜻이 담겨 있듯
이 물리적이고 물질적인 형체를 가진 아름다운 기술의 산물/물건으로
서의 정체성이 강하다. 우리 인식도 그렇게 굳어져 있다. 영어로 '아트
오브제art object'라고 칭할 때, 오브제는 아름다운 사물을 일컫는 동시
에 감상자 입장에서 그것이 미적 대상이라는 말이다. 흥미로운 점은 그

같은 의미의 미술품/아트 오브제가 2000년대 이후 미술에서는 정말 봇물 터지듯 사물의 형상과 범주를 벗어나 유동적이고 다양화, 다변화하는 쪽으로 달려가고 있다는 것이다. 동시에 감상자의 감상법은 물론 미적 경험과 취향이 바뀌고, 나아가 미술의 정체부터 존재 방식, 미술 제도와 기관, 미술비평 및 담론까지 그에 따라 크고 작은 변화를 거듭해 나가는 상황이다. 이 책에 '까다로운 대상'이라는 제목을 붙인 이유는 여기에 수록한 글의 비평 대상들, 즉 동시대 한국 미술계에서 국내외 예술가 32명이 행한 작품과 창작활동이 조형예술의 바탕과 더불어 이런 현재적 문화 변동까지 아우르기 때문이다. 즉 그렇게 기본적이면서 넓고 다양하며, 가변적이고 복합적이기에 '까다롭다'는 정의를 붙였다. 하지만 그것이 다는 아니다. 과거 미술작품에서 사물/오브제로서의 속성만 강조했을 때에는 사람과 작품, 또는 감상자와 미술의 관계가 일방적인 것으로 간주됐다. 이를테면 작품은 감상자가 보고 즐기는 종속적 대상, 교환 및 거래할 수 있는 객관적 사물이었다. 물론 미학과 미술 이론은 그 관계를 거꾸로 하여 작품이 수동적인 감상자에게 감동을 주고 은총을 내리는 관계로 설명해왔지만 말이다.

그러던 것이 현대미술에 접어들어 미술작품은 구경/관조하는 대상에서 벗어나 보는 주체가 완전하게 소유/종속시킬 수 없는 미규정적 대상unidentified object, 주체와 상호작용하는 관계 항으로 인식되기 시작했다. 현대미술의 비물질화, 탈경계, 다원화, 융복합화가 박차를 가하

며 진행되는 과정에서 그런 생생한 현재진행형의 이행이 이뤄지고 있다. 여기 31편의 미술비평에서 그 같은 이행의 세부를 각 작가의 작업과 작품활동을 근거로 살폈다. 그러니 까다로운 대상은, 좀더 정확히는 '동시대 여기서 살아 움직이는 미술'인 것이다.

## 5.

다음으로 이 책이 의미하는 까다로운 대상은 한 집합체의 속성이다. 그 속성은 현실적인 점과 이상적인 부분, 시각적인 것과 가능한 해석들, 세속적인 바탕과 형이상학적 의미, 개별적인 면모와 공통성의 분유 등으로 설명할 수 있는 여러 성격이 그 자체를 보존한 채 한데 모여 있음을 뜻한다. 이 미술비평서가 그런 모순, 차이, 대립, 상반됨의 합이자 집합체가 되기를 바랐다. 그래서 31편의 글 모두를 넓게 펴놓고―페렉이 『인생 사용법』의 아이디어를 스타인버그Saul Steinberg의 아파트 단면도 삽화 〈생활의 기술The Art of Living〉에서 얻었듯이[2]―이 글들이 제각각 고유한 공간을 점유하면서 또한 하나의 종합체로 배치·구축될 계기를 마련하고자 고민했다. 그때 찾은 화두는 '메타피직스metaphysics'였다. '형이상학'이라는 그 단어는 '자연학physics'이 있어야만 성립될 수 있으며, 그것을 토대로 그 너머/다음으로 나아갈 가능성을 갖는다. 나는 31편의 글에서 현실/물리적 구체성의 지각이 두드

러지는 작가들의 작품론을 'physics'라는 이름 아래 14편, 의미의 근본과 해석 쪽에 더 비중을 둔 작품론은 'meta-physics'라는 항목으로 11편, 단독으로 읽는 것이 더 좋다고 생각한 작품론은 'individual'로 6편을 추려 구분했다. 독자에게 강요하지 않고 내 구성 원리로서만 사용한 이런 분류를 통해 하나의 집합체 안에 이질성의 범주를 도입하고자 한 것이다. physics 14편과 meta-physics 11편이 이 책 속에서 '형이상학metaphysics'처럼 물질적이고 물리적인 세계와 존재론적 가치의 세계를 교호시키기를, 구체적인 경험세계와 그 너머의 관념 서술을 상호 피드백시켜주기를 바랐다. 그리고 individual 6편이 그 사이사이에서 저자의 머릿속 구상에 구애받지 않고 독자가 오직 작품에 관한 개별적 서술로 읽으며, 작품이 없는 곳에서도 그것을 즐길 수 있게 톡톡 터지면 얼마나 좋을까 생각했다. 마치 어린 시절 입속에 넣으면 정전기가 일듯 파바박 터졌던 파란색 분말과자처럼 말이다. 때문에 책의 목차를 physics, meta-physics, individual로 나눠 글들을 분류 배열하는 일은 하지 않았다.

이상이 조금 난해한 서술 의도와 명확하게는 설명하기 어려운 저술 체계를 통해 풀어본 이 책의 제목이자 정체, 즉 '까다로운 대상: 2000년 이후 한국 현대미술'에 관한 소개다. 서문을 마치는 지금도 뭔가에 붙들려 마침을 주저하게 된다. 그 원인은 아마 이 책을 이렇게 쓰고 구성한 내 사고의 모호함과 복잡함에서 기인할 것이다. 하지만 동시

에 비평 대상들이 글 쓰는 주체에게 여전히 행사하는 힘이기도 하다. 계속하라고, 아직 물리적 실제도 형이상학적 의미도 충분하지 않다고. 한 작가의 고유한 예술세계에 대한 투명한 조명은 단지 추구할 수만 있을 뿐 획득할 수는 없다고. 모든 주체와 대상이 그리 존재하기 어려운 것이라고.

# 2부
# 퓌시스-메타
# 혹은 메타-퓌시스

# 1부

---

## 실제는 나의 힘

실제는 실재와는 다르다. 실제에서 중요한 것은 주체의 경험이다. 실재에서 중요한 것은 객관적 존재다. 그러므로 '실제는 나의 힘'이라는 말은 성립 가능하다. 그러므로 '실재는 나의 힘'은 논리상의 비약 혹은 대상에 대한 폭력일 수 있다. 이 책에서 '실제는 나의 힘'은 경험적 현실/현실의 경험을 작업의 근간으로 삼은 이들을 두고 비평가가 부여한 가치판단이다. 실제는 보고 듣고 맛보고 냄새 맡고 만질 수 있고, 사고하고 판단할 수 있는 지각 경험의 현실이다. 그 현실을 근간으로 예술/미술을 하는 이들의 작품에서는, 물리적이고 물질적인 시공간, 사물, 사건, 현상, 존재가 필수 불가결하다. 그런 작품들에 대한 비평은 글 내부에 지각 가능한 구체성을 담고 있다. 독자 입장에서는 실제적 사고 작용이 일어날 가능성이 있다.

# 평면 각뜨기와 양생

## 강홍구의 〈언더프린트〉

예술가–포정

대부분의 사람에게 세계는 지극히 세속적인 사실들의 무더기인 동시에 그 사실들이 대강대강 '凡' 통속적인 '俗' 상태로 지각되는 곳이다. 사실의 무차별적 집합, 흔해빠진 지각 경험이 그렇게 언제 어디서나 누구에게든 퍼져 있는 양태, 그것이 곧 우리가 말하는 '일상'의 실체다. 물론 이때 무차별성과 범속함은 아이러니하지만 우리가 지긋지긋하다고 말하는 실생활을 평생 질리지 않고 살게 하는, 우리가 평범하다며 무시하기도 하는 현실을 상도常度에 어긋남 없이 이어나가게 하는 강력하고도 기본적인 힘이다. 하지만 특별한 인식 및 감각능력을 갖고 있고 그 힘을

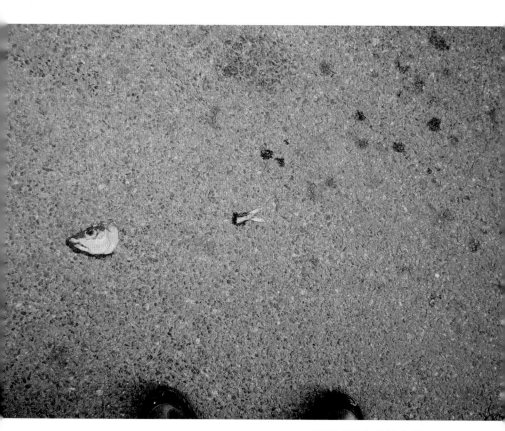

강홍구, 〈고등어〉, 사진에 아크릴, 60×40cm, 2015

제대로 발현시킬 표현 매체 및 방법론을 지닌 예술가는 대강대강과 듬성듬성의 세계를 끊임없이 세공하며 밀도를 채운다. 또 통속적 경험과 덩어리진 지각을 평면적인 틀에서 해방시켜 다양한 지점과 층위로 횡단, 분할, 이접, 중층화, 복수화, 변형, 변질, 변성시킨다. 그렇게 해서 일상의 무차별성으로부터는 비범한 차이를, 실재로부터는 풋내와 핏물을 제거하고 아주 작은 미적 가치라도 구해낸다. 그럴 때의 예술가는 "두께 없는 칼날이 틈이 있는 뼈마디로 들어가"[1] 정확하고 군더더기 없이, 어떤 남용도 잉여도 범하지 않고 소의 살과 뼈를 발라냈던 중국 문혜군 시절의 요리사처럼 도道로써 일한다. 요컨대 포정의 소 각뜨기庖丁解牛.

강홍구는 한국 현대미술계의 '예술가–포정' 중 한 명이다. 이 작가만큼 신물 나는 일상 현실로부터—아니 사실은 절대적으로 바로 그것으로부터만—비범하면서도 결코 젠체하지 않는 이미지를 떠내는 이가 없다는 뜻에서다. 또한 이 작가만큼 겉보기에 힘들이지 않고, 대단한 각오나 철두철미의 심각함도 자랑하지 않으면서 날것의 현실로부터 즐거운 것, 기분 좋은 것, 감상할 만한 것 그러나 송곳 같은 의표가 있고 영양가 높은 비판성이 담긴 무엇을 발라내기 어렵다는 뜻에서다. 요컨대, 작가가 말하는 "시시한 것"에서 미학적 용어를 쓰자면 '미적인/감각 지각적인 것the aesthetic/aisthetikos'을 탁월하게 각뜨기다.

비린내를 풍기며 아무렇게나 엉켜 있는 듯하고, 무더기져 뭐가 뭔지 모르겠는 리얼리티 내부에도 분명 나름의 결이 있고 틈이 있다. 또 가치와 의미의 마디들이 존재한다. 강홍구는 먼저 바로 그 결을 따라, 어떤 틈 안으로 카메라 렌즈를 들이밀어서 생짜 원초적 이미지를 포획capture 한다. 그런 다음 그 원초적 이미지 무리를 현실의 피상성[2]에 내버려두

지 않고, 스스로 "B급"이라 낮춰 부르는 자신의 예술 역량에 따라 자르고 접붙인다. 이때 '자르기'와 '접붙이기'는 현실이라는 살에 덮여 있어 진짜 의미가 분별되지 않았던 사안들을 맥락으로 구성하는 방법론이다. 이를테면 무차별로부터 비판적 인식의 거리를 확보하고, 예술인문적 실체를 증가시키는 행위에 다름 아니다. 이런 작업 과정 및 창작의 방법론은 강홍구의 초기 전시에 속하는《강홍구》(1992)와《위치, 속물, 가짜》(1999)부터 시작됐다. 그리고《드라마 세트》(2003),《오쇠리 풍경》(2004),《풍경과 놀다》(2006)로 이어졌고,《사라지다-은평 뉴타운에 대한 어떤 기록》(2009)과《사람의 집-프로세믹스 부산》(2013)을 통해 하나의 정점을 이뤘다.

여기까지 한 후, 강홍구는 우리가 특별히 주목해야 할 궤도 하나를 발명해낸다. 이 작가의 원래 전공 분야인 '회화'와 지난 20여 년간 자기 작업의 주 무대였던 '사진'이 상호 중층결정 작용을 하는 평면이 그것이다. 구체적으로는《그 집》(2010),《녹색연구》(2012), 그리고《언더프린트: 참새와 짜장면》(2015)에서 구현한 평면인데, 쉽게 말해 '사진 위의 그림'이다. 별것 아닌 듯 들리는 이 사진 위의 그림이 우리가 강홍구의 작업을 '예술사진'이든 '사진예술'이든 간에 결코 사진에 한정시킬 수 없다고 주장하는 근거다. 이를테면 그의 예술을 사진과 인화지/전자기기 모니터의 관계 구도로 파악해서는 핵심을 놓친다. 대신 이미지 일반과 평면의 관계 속에서 이해될 때 가치가 솟아나고 즐김이 증폭될 것이다. 나아가 뷰파인더와 피사체의 포획 관계를 넘어, 형상의 구축 image constructing과 "그림을 서서히 드러나게 하는 운동을 주도하는 것"으로서 "모티프"[3]라는 회화 실천적 관계를 고려하도록 요청하는 작업이다.

# 평면 위와 아래로의 운동

매체학자 플루서Vilém Flusser는 '피상성'과 '평면'을 실제 현상, 그림, 사진, 비디오, 컴퓨터 그래픽 등 대상을 가리지 않고 광의적으로 사용한다.[4] 하지만 이는 논쟁의 여지가 있다. 그도 알다시피 피상성(겉으로 드러나는 속성), 가시적 표면(시각으로 지각 가능한 겉), 평면(평평한 표면)이라는 범주에는 인간의 의도, 행위, 제작, 장치, 환경, 역사 등이 작용하는 방식과 정도 차에 따라 매우 상이한 이미지 종種이 포함될 수 있다. 또 그런 만큼 각각에는 공통성보다는 분별 가능성이 중요하다.

예컨대 1996년 강홍구가 타란티노 감독의 영화 '저수지의 개들' 스틸을 차용해 자신의 얼굴과 합성한 디지털 자화상 〈나는 누구인가〉는, 2015년 아스팔트 바닥을 딛고 서 있는 자신의 두 발부리를 찍고 그 사진 위에 아크릴 물감으로 생선 대가리와 꼬리를 그려넣은 〈고등어〉와 피상성과/또는 평면이라는 이슈에서 동일시될 수 없다. 전자가 통속과 기성의 이미지를 가져다 이리저리 비틀어 가짜와 거짓을 보여준다 한들, 그것이 사진인 한 〈나는 누구인가〉는 실재의 지표index인 동시에 그 실재의 피상성/겉으로 드러난 파편들이 디지털 합성 기술로 꿰매진 피부다. 또 인화지에 현상되든 전자 모니터에 떠워지든 간에 그것은 결코 아무것도 없는 데서부터 출현하기란 절대적으로 불가능한 이미지다(뭔가가 찍혀야 하는 것이다). 동시에 그 인화지나 모니터는 사진 영상의 역사가 얼마나 됐든 새로 생산되는 모든 이미지가 언제나 제로 그라운드에서 실재의 조각들로부터 얻어내야만 하는 것이다. 심지어 그것이 다른 이의 사진을 표절, 차용, 변조하는 일이라 하더라도 그렇다. 반면 후

강홍구, 〈나는 누구인가, 03〉, 디지털 포토 합성, 프린트, 가변 크기, 1996

자 〈고등어〉는 미학적으로 그다지 대단할 것 없어 보여도 실재의 객관적 존재와 작가의 주관적 행위가 중층결정된 결과다. 이를테면 고등어 머리와 꼬리를 우둘투둘한 질감의 터치로 그린 것은 작가가 그 회화적 표현 아래 이미 각인돼 있는(언더-프린트) 아스팔트 평면의 물질성을 감각적으로 모티프에 투입한 결과이며, 또 그 역작용의 결과인 것이다. 메를로퐁티의 표현을 빌리자면, 그림을 나타나게 하는 운동의 견인체로서 아스팔트 바닥이라는 모티프가 작가의 표현에 영향을 미친 결과인 동시에 그 표현의 결과로서 우리가 지금 보고 있는 화면의 상태다.

이런 맥락에서 강홍구의 '사진 위의 그림' 작업은 지표나 실재의 피상성 같은 기준 대신, 사물/모티프의 물리학적이고 위상학적인 운동 및 평면이라는 특수 환경(하나의 차원이자 회화예술의 역사적 조건으로서)의 조직화에 초점을 맞춰 비평해야 한다. 요컨대 이런 것이다. 초기 이 작가의 사진합성 작업들은 포정의 소 각뜨기처럼 삶의 피상성으로부터 어떻게 군더더기 없이 정확하고 낯선 이미지를 해체해낼 것인가에 맞춰져 있었다. 골계미를 뽑아내는 창작 말이다. 그런데 현재 그의 사진 위 그림 작업들은 평면과 평면 사이로, 평면의 위와 아래로 '강홍구'라는 주체의 주관성subjectivity을 집어넣는 양생養生과 양화+의 미술이다. 그렇게 해서 리얼리티의 무서운 구멍, 삶의 냉혹한 벽, 일상의 강압적 틈에, 모티프의 결을 거스르지 않으면서, 상실한 소망이미지와 범속한 자유의 이미지를 메워넣는 것이다. 플루서는 평면은 곧 '표면'이고 '피부'라고 봤다.[5] 하지만 이미지의 세계에서 진짜로 빚어지는 사태는 그렇지 않다. 평면은 사물/사태에 대한 정확한 틈입, 해체, 구축의 일들이 중층결정되는 공간이고, 그런 한 단순한 표면이나 피부가 아니다. 그것

강홍구, 〈세잔〉, 사진에 아크릴, 80×100cm, 2015

은 2차원과 3차원과 4차원의 한가운데서 두께 및 부피가 쉬 바뀌지 않
는 독특하고 강한 몸이다. 강홍구가 《언더프린트: 참새와 짜장면》에서
보인 '찍은 평면'으로서 벽과 담, 그 위에 '그린 평면'으로서 짜장면 다섯
그릇, 토끼 인형, 벽돌 위 참새, 세잔의 〈사과와 오렌지가 있는 정물〉 등
으로 구축한 화면이 바로 그 몸이다.

강홍구의 〈언더프린트〉

강홍구, 〈짜장면〉, 사진에 아크릴, 100×240cm, 2015

# 자본주의 작가 시스템을
# 타고 넘기

## 함경아의 〈악어강 위로 튕기는 축구공이 그린 그림〉

---

## 서핑

그것은 스케이트보드 서퍼들이 하늘을 날 듯 오르고 내리는 미끄럼틀, 일명 하프파이프half-pipe를 닮은 흰색 구조물이다. 그러나 그 흰색 표면은 이미 화려한 색채의 파편들, 역동적으로 교차한 선의 궤적들, 불꽃놀이 화약이 폭발하듯 사방으로 터진 물감덩어리들로 가득 차 있다. 폴록 Jackson Pollock의 액션 페인팅을 압도하는 시각적 스펙터클과 보드서핑에 버금가는 다이너미즘이다. 그것의 전면 위쪽에는 고화질 모니터 한 대가 설치돼 있는데, 비디오 속에서는 우리가 보는 그 구조물과 똑같은 공간에서 한 소년이 신중하면서도 단호한 움직임으로 물감 묻은 축구

30

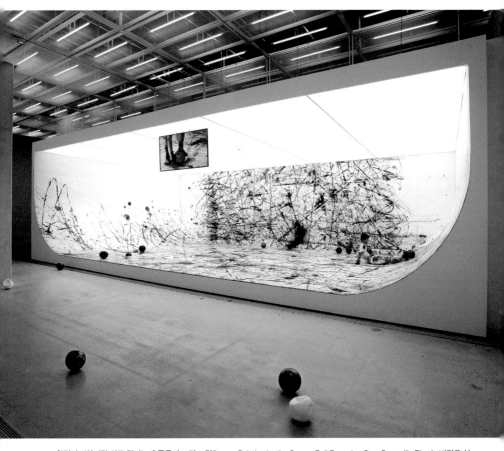

함경아, 〈악어강 위로 튕기는 축구공이 그린 그림Soccer Painting by the Soccer Ball Bouncing Over Crocodile River〉, 비디오 설치 및 퍼포먼스, 축구 페인팅, 아크릴릭 페인트, 축구공, 축구화, 고무, 텍스트, 로열지, 모니터, 사운드, 1200×600×300cm, 2016

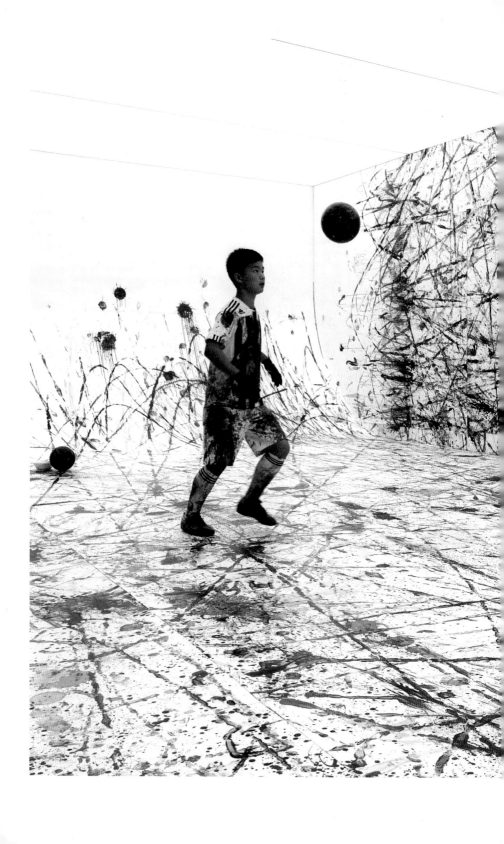

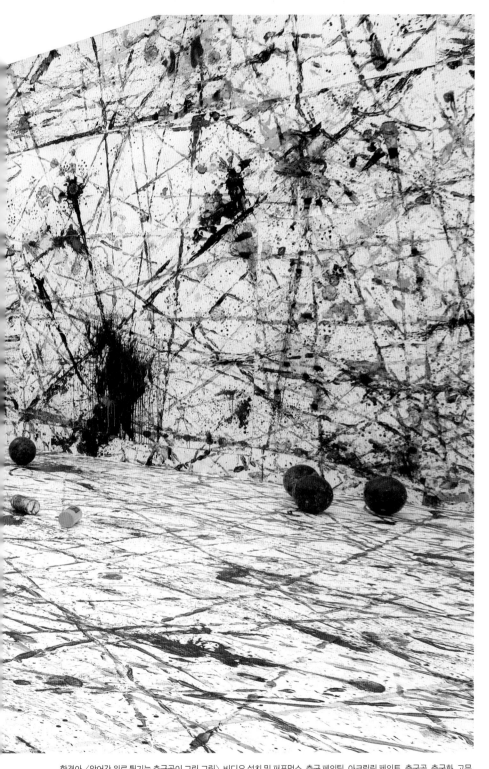

함경아, 〈악어강 위로 튕기는 축구공이 그린 그림〉, 비디오 설치 및 퍼포먼스, 축구 페인팅, 아크릴릭 페인트, 축구공, 축구화, 고무, 텍스트, 로열지, 모니터, 사운드, 1200×600×300cm, 2016

공을 연신 차올린다. 흰색 유니폼을 입고 과묵하게 오로지 공을 다루는 데만 열중하고 있는 그가 발끝으로 공을 쏘아 올릴 때마다 축구공은 공간 안에 찬란한 이미지를 생성해낸다. 평평한 녹색 축구장 대신 입체적으로 양끝이 휜 백색 스테이지를 가로지르며 지면 위에 무지갯빛 안무를 실현한다.

지금 여기서 우리가 다만 '그것'이라고 부르는 구조물과 소년의 비디오는 이미 〈악어강 위로 튕기는 축구공이 그린 그림Soccer Painting by the Soccer Ball bouncing over Crocodile River〉이라는 멋진 제목을 갖고 있다. 그것은 일상생활 속 익명의 물건이 아니고 유튜브에 올려진 사용자 제작영상물UCC도 아니다. 그것은 한국 현대미술을 대표하는 기관인 국립현대미술관이 SBS 문화재단과 공동 주최해서 매년 한국의 현대 미술가에게 수여하는 '올해의 작가상'이 걸린 경쟁 전시《올해의 작가 2016》출품작이다. 그럼 〈악어강⋯〉은 좀 전에 묘사했듯 축구하는 소년이 작가였던 것일까? 아니다. 동시대 미술의 생태를 어느 정도 안다면 이미 눈치 챘겠지만, 그 소년은 작품에서 퍼포먼스를 했고 작가는 따로 있다. 그러면 흰 구조물에 오로지 축구만으로 엄청난 감각의 스펙터클을 만들어낸 소년은 누구인가. 그는 사실 몇 년 전 생사를 걸고 혈혈단신 북한을 탈출해, 라오스의 '악어강'을 건너 한국에 망명해 살고 있는 '탈북청소년'이다. 국내 유소년 축구단의 공격수로 큰 활약을 하며 장래가 촉망되는 그의 꿈은 커서 차두리처럼 국제적으로 유명해지는 것이고, 나아가 국가대표 선수로 뛰는 것이다. 〈악어강⋯〉의 작가는 몇 년 전 처음이 소년의 탈북 뉴스를 접했다. 그 후 꽤 오랜 시간을 들여 소년과 만나고 주변을 조사하며 '탈북과 정착'을 주제로 작업을 진행시켰다.

## 이중의 방식

이쯤에서 작가가 누구인지 밝혀야겠지만, 그 전에 〈악어강…〉과 함께 전시된 다른 두 작품을 언급하려 한다. 비디오 설치 〈언리얼라이즈드 더 리얼Unrealized the Real 29,543+1명, 909,084km, 15,000달러〉와 조각 연작 〈언카무플라주Uncamouflage〉가 그것이다. 첫 번째 작품은 무채색 셔터가 내려진 가벽 뒷면에 작은 모니터가 설치돼 있고, 거기서 북한 사투리를 쓰는 두 남자의 알아듣기 힘든 전화 통화가 사운드와 검은 바탕 위 텍스트로 제시된다. 두 번째는 일견 일본 망가에 등장하는 귀여운 몬스터를 닮았지만 사실은 군복 등에 쓰이는 전술용 위장 도안에서 발췌한 네 개의 패턴을 확대해 만든 유백색 대형 조각 네 점이다. 〈악어강…〉 〈언리얼라이즈드…〉 〈언카무플라주〉를 동시에 다뤄야 하는 이유는 그것들이 개별 작품인 동시에 한 전시 속에서 서로 연관성을 갖는 구성물이기 때문이다. 그런데 이보다 더 깊고 중요한 맥락이 있다. 그 맥락은 누구라고 아직 이름을 밝히지 않은 이 작품들/전시의 작가가 왜 그것을 했는가, 어떻게 작업했는가와 같은 질문에 가이드가 되어준다. 그 세 작품은 정치학적 지점에서 북한 탈출과 남한 정착, 남북한 사이의 대립과/또는 교류의 불/가능성이라는 맥락을 갖는다. 동시에 사회경제학적 관점에서, 자본주의의 교환가치 체계와 미술 제도 속 작가 시스템을 둘러싼 한 작가의 실험이라는 맥락을 구성할 수 있다. 물론 이 두 지점은 미학과 미술비평의 관점에서 종합되는 것이 좋다.

앞서 소개한 '올해의 작가상'은 수상 후보자 4명에게 "각각 4천만 원의 전시 지원금"[1]을 지급하고 작가는 그 자본으로 새로운 작업에 착수

함경아의 〈악어강 위로 퉁기는 축구공이 그린 그림〉

그 보위부가 보냈나봐. 집이.
The State Security Department sent her home, apparently.

그래야 살았는지 안 살았는지 알지.
because I'm not sure whether she's alive or not.

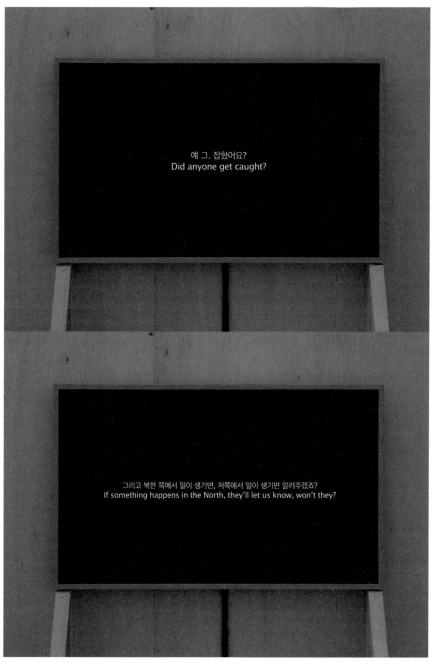

함경아, 〈언리얼라이즈드 더 리얼: 29,543+1명〉, 909,084km, 15,000달러(USD),
설치(중국 브로커, 탈북자, 자막, 알루미늄, 스테인리스 스틸, 모니터, 스피커, 합판, 모래), 가변 크기, 2016

해 전시작을 완성하는 방식으로 운영된다. 〈악어강…〉의 작가는 자본주의 체제 및 현대 미술계의 작가 경쟁 시스템 속에서 무엇을 어떻게 해야 작가의 창작이 화폐 중심 교환가치의 덫에 걸리지 않고 다른 가치를 창출할 수 있을까 고민했다. 예컨대 자본주의 교환가치는 재직 기간 중 부정 축재한 재산에 대한 '추징'을 구형받은 전직 대통령의 아들이 교도소에서 일당 400만 원의 "황제노역"을 하는 반면, 편의점 아르바이트생은 대한민국 최저 시급 6천 몇백 원을 받고 일하는 기이한 상황을 숫자로 동일시한다. 이를테면 그 자본의 숫자들이 두 사안 사이에서 존재하는 불합리한 간극, 비논리, 법의 맹점을 단순화해버리는 것이다. 이 같은 자본주의적 모순은 19세기 오스트리아의 경제학자 맹거Carl Menger가 처음 정의한 '한계효용이론'에 따르면, 재화의 가치가 재화 자체의 질에 따라서가 아니라 '인간의 욕망'에 따라 결정되기 때문에 유발되고 해결하기 어렵다. 요컨대 재화의 가치가 물리적/실제적 효용성보다 인간의 욕망에 근거한 심리적 연관성에 좌우되기 때문이다.[2] 맹거의 이 같은 경제학 이론은 〈악어강…〉 작가가 전시 지원금 4천만 원을 사용하되, 말 그대로 그 액수만큼의 아트 오브제(교환가치로 유통되는 상품)를 생산하는 대신 화폐로 가격을 결정하기란 불가능하고 자본 대 자본으로 교환하기도 어려운 작업을 실험했던 배경을 이해하는 데 도움이 된다.

어떻게 해야 자본주의 문화예술 체제에 종속된 욕망의 교환 도구를 만드는 데 쓰지도 않고, 작가의 사적 의도를 담보하는 예술 오브제를 제작하는 데 급급하지도 않으면서 4000만 원이라는 전시 지원금을 쓸 수 있을까? 〈악어강…〉의 작가는 그 돈을 써서 한 사람을 탈북시키고자 했고, 북한을 벗어나 중국 국경 또는 라오스 '탈북 루트'를 거쳐 대한민국

에 이르는 위험천만한 그 탈북의 과정을 기록하고자 했다. 그렇게 함으로써 대다수의 사람에게는 비가시적이고 은폐된 영역, 무관심하거나 남의 일 같지만 당사자에게는 죽을 만큼 절박하고 한국사회 전체로 봤을 때도 매우 심각한 사회 정치적 사안을 작품으로 의미화하려 한 것이다. 그 시도는 남북한 관계 경색, 브로커들 간 이해관계 충돌, 근본적으로 작가가 개입할 수 없는 정치적 · 국제관계적 차원의 문제 등으로 인해 결국 실패했다. 그 실패가 '불가능성'이라는 의미를 담고 작품화된 것이 앞서 〈언리얼라이즈드 더 리얼…〉이다. 말하자면 그 비디오 설치 작품은 제목처럼 '현실화되지 않는 현실'로서 탈북의 실패한 현장을 건드린다. 하지만 그것을 미술로 만든다는 기획에 잠복, 전제돼 있는 현실성 과/또는 비현실성을 감상자에게 숙고하도록 이끈 점에서는 성공의 현장이다. 나아가 〈언리얼라이즈드 더 리얼…〉과 탈북 축구 소년의 협업으로 만들어진 〈악어강…〉의 미술이 자본주의 교환가치로 용이하게 계산되거나 돈다발로 확인될 수 없는 질적 가치/의미 가치를 가졌다는 미학적 판단에 이르게 한다는 점에서 크게 성공했다고도 봐야 한다.

작가

연예인이나 대중문화 예술가와는 단순 비교하기 힘들지만, 현대미술 분야에서도 스타 작가들이 속속 등장하고 그/녀의 작품에 대한 비평/담론보다 작가 인터뷰/사생활 취재가 더 많이, 더 널리, 더 효과적으로 작동하는 시대다. 예컨대 인도 출신 작가 카푸어Anish Kapoor 같은 국제적

으로 유명하고 막대한 작품 값을 자랑하는 현대미술가가 자신의 거대한 은빛 파이버글라스 거울 조각 앞에서 포즈를 취하며 "내 작품은 무용하다, 그것은 누구를 위한 것도 아니다"[3]라고 말한 인터뷰가 CNN을 장식한다. 미술가를 정의하는 용어들이 창작, 작품, 미술사적 의미, 미적 가치, 예술적 의도 같은 것에서 점점 셀리브리티, 아트 마켓, 빅 머니, 유명세, 퍼블릭, 스펙터클, 엄청난 스케일 등으로 대체되는 현상은 '파인 아트'가 '컨템포러리 아트 라이트contemporary art lite'로 이행한 시대의 한 가지 현상일 뿐이다. 그러나 미술비평의 경우, '작가'를 논점으로 삼을 때 그 논의가 반드시 생물학적 존재나 사적 주체로서 작가 개인으로 한정되지는 않는다. 오히려 담론의 공공성과 의사소통의 현실적 가치를 중시한다면 그 작가론은 분명 해당 아티스트를 역사적 · 정치적 · 종교적 · 문화적 구조 속 한 명의 사회인으로서 다루게 된다. 아니, 오늘의 현실에 맞춰 보자면 그런 여러 측면보다 강력한 기제로서 경제 메커니즘에 작가가 결부된 방식 및 관계를 비평의 전제로 삼아야 할 것이다. '유년기에 보인 어떤 특별한 천재성이 오늘의 작가를 있게 했는지?' 혹은 '당신은 미술가로서 유명 인사가 된 점을 즐기나요?' 따위의 질문으로 작가를 구닥다리 신화를 써서 미화하거나 속물의 테두리 안으로 밀어넣는 대신 말이다.

이 글의 논점은 '글로벌 자본주의와 현대미술의 관례화된 작가 시스템을 작업으로 문제시하는 작가'에 맞춰진다. 함경아가 그 문제의 작가다. 그리고 이미 서두에서 작가를 익명으로 두고 작품을 분석한 내용, 즉 그녀가 '탈북과 정착'이라는 주제로 제시한 〈악어강…〉 등에 대한 비평이 그 논의다. 거기서 한 걸음 더 나가면 우리는 다음과 같은 질문

을 할 수 있다. 한 명의 미술가는 어떻게 자신의 직가활동 및 창작을 도구로 삼아 글로벌 시장경제 체제와 미술의 현재적 가치를 비판하는가? 어떤 입장, 어떤 방법론, 어떤 예술가적 지향점이 이 작가로 하여금 그런 사회 정치학적이고 문화 경제학적인 문제, 그러나 근본적으로 서로 떼려야 뗄 수 없는 우리 삶의 조건들 내부의 어렵고 복잡하며 이해하기 힘든 시스템에 관해서 끊임없이 묻고, 불편하게 흔들도록 하는가?

함경아는 1990년대 말 이후 전개된 한국 컨템포러리 아트 신을 예증하고 대표하는 작가다. 하지만 동시에 함경아는 그런 한국 미술계가 현재에 이르기까지 구축하고 관례화한 미술 제도 및 미학적 질서를 사용해서 손쉽게 유형화하기에는 꽤 까다로운 작가에 속한다. 그녀는 20년 가까이 현대미술계의 중심과 주변에 이중으로 연결돼 있으며, 예술적 영향력을 기준으로 볼 때 한눈에 알 만한 대표 이미지라든가 대중적으로 의사소통 가능한 의미와는 다소 거리가 있는 지점에 머물고 있다. 이를테면 함경아는 창작 과정부터 형식, 방법론, 세부 테크닉 면에서까지 '고정되지 않고, 실현 불가능하다고밖에 할 수 없는 역설의 공식들'[4]을 취해 작업하는 작가다. 이런 배경 때문에 그녀의 작업은 그간 충분하고 정확한 이해를 얻지 못했다. 지난 시간 동안 한국 미술계가 이전의 어떤 시대보다 더 풍요로워지고 제도적인 유연함과 질적 발전을 이뤘다는 점을 생각할 때, 함경아의 예술가 경력과 수용의 수준이 불일치한다는 점은 의미심장하다. 그 사이 행정적 뒷받침 아래 거대한 자원과 인력이 투입된 국공립 미술관/문화예술 기관이 속속 개관했고, 비엔날레를 비롯해 대규모 국제미술 행사가 넘칠 정도로 줄을 이었다. 또 대안 공간부터 아티스트 런 신생 공간까지 여러 대안적 미술활동의 장이 자생하고 있다. 대중은 이제 현대미

술을 싫든 좋든 당연한 문화 창조-소비 행위로 인식하고 있으며, 문화산업 전반에서는 작가 및 미술작품을 다양한 영역으로 유통 소비하는 정책과 전략이 차고 넘친다. 함경아가 같은 시기 바로 그 변화의 한가운데서 젊은 작가로 부상했고, 중견 작가로 성장했으며, 이제는 한국 현대미술의 대표적 작가로 꼽힌다는 사실은 누구도 부정하기 어렵다.

## 작가와 감상자의 판단력

그럼에도 불구하고 이 작가를 일정한 미적 형식 범주로 재단하거나, 작품의 가시적인 면모만을 보고 만족해서는 불충분한 뒤끝만 남는다. 또 현대미술 감상의 곤혹스러움만 배가된다. 함경아의 미술에는 우리 눈에 가시화된 작품의 완성 이미지 아래 작가의 제작 의도 및 현실에 대한 비판적 사고가 일종의 보이지 않는 텍스트 이미지로 깔려 있다. 그것은 마치 겹쳐 쓴 양피지 같다. 즉 하나의 몸체 안에 현재 드러난 것과 흔적만 남은 것, 볼 수 있는 피상적 형상과 읽어내야 할 가독성 입자들이 긴밀히 직조돼 있다는 뜻이다. 그런 미술은 조형예술의 관례적 리터러시로는 쉽게 읽을 수 없다. 더군다나 이와 같은 창작의식을 가진 작가를 현대미술계에서 돌고 도는 흔한 작가 시스템의 방식으로 고정시키기는 정말 어렵다. 그렇지만 작가는 자신의 작품을 감상자인 우리가 비판적으로 보고 읽고 지각하기를 기대한다. 그것을 위해 필요하다면 사회의 기성 제도, 미술계의 기존 시스템을 이용-역이용, 수용-위반하는 데 거리낌이 없다. 앞서 우리가 《올해의 작가》 시스템 및 전시 방식과 그에

대한 함경아의 참여 및 대응 방법론을 분석하면서 봤듯이 말이다. 그 방법론은 '타고 넘기'라는 이름으로 불릴 수 있다. 함경아가 작가 경력 근 20년에 이르는 동안 한국 현대미술을 대표하는 작가에 속하면서도, 여전히 한눈에 파악하거나 단일한 이미지로 규정하기 어려운 작가로 남아 있는 상황을 고려하건대 그렇다. 즉 그녀는 시스템을 이용하지만 그 내부에서는 안티 시스템적인 작업을 계속해온 것이다. 그렇게 함경아가 서 있는 예술의 자리는 패러독스다.

《올해의 작가 2016》 전시에 함경아가 수상 후보로서 선보인 작업은 이 작가가 꽤 오랫동안 과제로 삼았지만 그와 같은 형태 및 방식으로는 시도해본 적이 없는 주제를 양가적으로 드러냈다. 자본주의 교환 체계 및 가치 규정 방식을 미술작품을 통해 문제시하는 것이 그 과제였다. 전시 작품들은 보고 즐기는 아트 오브제로서만이 아니라 관객이 읽고 해석하고 분석할 판단의 텍스트로서 쓰인다. 감상자는 그 작품들에서 작가의 실험과 고민, 협업자들의 헌신 또는 변수, 조건의 무르익음 혹은 불충분함 같은 생각거리를 도전적으로 파악해나가야 한다. 마치 함경아가 탈북자들에 대해 정의한 다음과 같은 말처럼, 이 작가의 감상자들은 "자기가 살던 곳을 떠나서 위험을 감수하는 사람들 (…) 용기가 필요하고 어떤 때는 목숨을 걸어야 하는 망명자"로서 작품의 가치를 파고들어야 하는 것이다.

이렇듯 함경아가 스스로 정의하는 예술가적 정체는 장인적 제작 능력 대신 세계의 현상, 사물들과 인간의 작용, 제도와 시스템의 작동 양상을 영리하게 응시하고, 창조적으로 전용하며, 비판적으로 사유하여 그것들을 재조정하는 것이다. 오늘 함경아는 '교환'과 '거래'를 기성의 것들을 타고 넘는 창작의 도구로 활용해 그 재조정의 기틀을 마련하고 있다.

# 21세기,
# 현미경적 세부의 스펙터클

## 함진의 동시대 세계

세계의 미니어처

글로벌 검색 엔진 회사 구글이 2011년 2월 서비스를 개시한 '아트 프로젝트Art Project(www.googleartproject.com)'는 한국의 젊은 작가 함진의 미술을 '동시대의 시각과 감수성'이라는 화두로 볼 계기를 제공한다. 둘은 미술작품에서 현미경으로 보는 것보다 더 미시적인 세부microscopic detail를 감상자의 눈앞에 펼쳐낸다는 점에서 공통적이다. 또 그렇게 시각화되는 대상이 인간의 육안을 넘어, 사람들이 일상적인 수준에서 상상하는 이미지의 세계를 초과 혹은 완전히 밑돌 것을 목표로 한다는 점에서 공통적이다. 이를테면 구글 아트 프로젝트가 인터넷으로 서비스

함진, 〈Aewan love #2〉, 폴리머클레이 조형물의 C-print 사진, fly and mixed media,
사진 크기: 125.5×155cm, 조형물 크기: 약 1 cubic cm, 2004

하는 뉴욕 모마의 고흐 그림 〈별이 빛나는 밤〉은 원작을 '기가픽셀 사진 캡처 기술'로 찍은 것이다. 그런데 이 디지털 이미지에서 우리가 보는 것은 화가 자신도 보거나 의식하지 못했을 것이 분명한 물질들의 현미경적인 디테일이다. 단지 웹 창에 표시된 네모 막대만 오른쪽 확대 (+) 방향으로 밀어주면, 사람들은 고흐의 그 유명한 그림에서 이제까지는 상상도 못 했던 '세부가 만들어내는 장관'을 볼 수 있다. 고흐 특유의 터치를 상징하는 푸른색과 흰색의 짧은 붓질 그림 속 회오리 패턴의 하늘은 디지털 사용자의 손가락 까딱하는 단순 동작에 따라 완전히 해체된다. 이제 더 이상 〈별이 빛나는 밤〉은 사이프러스 나무와 교회 첨탑이 보이는 마을 위로 펼쳐진 밤의 창공을 닮은 풍경화가 아니다. 대신 그 풍경의 우주적 질서 속으로 엄청난 속도를 타고 한데 섞여 들어가는 물질들의 융합운동이자 디지털 카오스 입자들의 가상현실 같은 것이 된다. 이렇듯 전체에서 극단적 세부로 침투해가는 시각, 자연과의 닮음 관계에서 전적으로 멀어져 기술공학의 자족적이며 촉각적인 이미지 구현 능력을 통해서만 지각 가능한 극소極小 이미지의 탄생, 이것이 오늘 우리 시대 특유의 감각적 변화다. 함진의 미술은 그래서 의미 있다. 이 작가는 10년이 훌쩍 넘는 동안 내내 손톱만 한 크기의 수지점토를 조몰락거려서 전체 크기 1센티미터가 채 안 되는 극소의 인간 형상을 빚고, 그것들로 이뤄진 미니어처 세계를 사람들이 볼 수 있게 구현해왔다. 그런 함진과 그의 미술은 방법과 경로는 전혀 다르지만 현미경적 세부의 스펙터클에 포화된 21세기 동시대의 감각 지각적 속성을 공유하고 있는 것이다.

## 비/기술적 상상력의 발단

물론 이제까지 함진의 작품들이 대중적 수용 면에서나 전문가의 비평 차원에서나 호소력을 발휘했던 지점은 우선 작가의 동화적 혹은 유아적(이라고 쉽게 간주해버리는) 상상력이다. 그리고 그러한 상상을 물질을 통해 구체적인 형상으로 실현해내는 독특한 표현 기법, 작업 과정에 투여됐을 긴 시간과 에너지, 전적으로 수작업에 의존하는 창작 형태 및 그 육체노동의 세밀함이다. 그런 점에서 볼 때, 위에서 구글 아트 프로젝트와 함진의 작업을 같은 궤도에 놓고 논하는 일은 어딘가 아귀가 맞지 않고, 후자를 전자에 비춰 확대 해석하는 것처럼 읽힐지 모른다. 즉 최첨단 광학 테크놀로지와 디지털 커뮤니케이션 산업이 열어젖힌 구글의 현란하고 경이로운 '기가픽셀 작품 이미지'의 세계는, 지극히 사적이고 수공예적인 작품이라고까지 말할 수 있는 함진의 미술과 대극에 있거나 전혀 다른 원천을 가졌다고 말이다. 하지만 현재 우리가 태생적으로 물려받은 시각능력을 넘어서서 끊임없이 극소 미립자로 분해되고 나노 단위로 결정화되는 현상에 탐닉하게 되는 대상은 새로 출현한 디지털 기기나 소프트웨어 안에만 있지 않다. 사실은 그런 테크놀로지의 막대하고 심층적인 영향으로 형성된 초-광학의 시각과 탈-인간 신체적 감각이 우리의 미의식과 지각 방식, 그리고 취향에 침투한 지 오래다. 그 지각 구조가 아마도 우리의 제2자연적 조건으로서 작동하고 있을 것이다. 돋보기를 들이대야만 겨우 볼 수 있는 함진의 '극소 조각'은 그런 차원에서 부지불식간에 동시대적 감각 지각을 충족시킨다.

"아주 작은 스케일로도 스펙터클을 창조할 수 있다고 생각해요. 그것

함진의 동시대 세계

함진, 〈Underneath It〉, 아크릴 박스 17개, mixed media, 각 2.2×100×1.5cm, Courtesy of the artist and PKM Gallery, 20(

은 테크놀로지와 비슷해요." 이는 함진의 말로, 2004년 개인전 도록의 한 영문 글에 인용돼 있다. 작가는 이때, 크기는 점점 작아지고 기능은 복잡해지는 휴대전화를 예로 들었다. 별로 대수롭지 않게 읽힐 수 있지만, 함진 작품의 외관상 특징과 작품이 암시하는 내용 및 정서를 떠올리면 이 같은 작가의 주장은 흥미롭다. 그의 작품에는 이렇다 할 기술공학이 없으며, 현기증이 날 정도로 기술의 신기원을 달성해가는 동시대 문화 수준으로 보면 오히려 원초적이거나 미개하고 때로는 황당무계하기까지 한 형상과 내러티브가 중심축을 이루기 때문이다.

그럼에도 불구하고 함진은 더욱 첨예해지는 테크놀로지/기계와, 손으로 고무찰흙을 꿈지락거리는 자신의 (창조) 행위/작품에 비슷한 대목이 있음을 강조했다. 작가의 진심이야 비평이 따질 수 없는 노릇이다. 다만 우리가 의미 부여할 부분은 함진이 단지 작고 귀여운 것에 기우는 대중의 취미와 호기심을 충족시킬 목적에서 극히 작은 스케일의 조각을 만드는 것은 아니라는 사실이다. 그보다는 현대의 테크놀로지와 그 기기들이 전략적으로 채택하고 있는 일종의 과학적/감각적 질서를 간파하며 그리 작업하고 있다고 보는 것이 적절하다. 예컨대 함진이 손가락 마디 한 개 크기로 어묵 모양 비슷하게 점토 인형을 만들어 실제 컵라면에 턱 걸쳐놓았다고 해서, 그렇게 짐짓 만화적 공상을 모방한다고 해서, 그것이 유아적 발상은 아니라는 말이다. 또 2004년 개인전 《애완 愛玩》에서처럼 작가가 갤러리 벽과 공간을 텅 비우고, 전시장 바닥에서 위로 겨우 2센티미터 벌어진 틈새에다 점토 인형들을 빼곡히 설치했을 때, 많은 감상자가 기꺼이 갤러리 바닥에 무릎을 꿇고 돋보기를 통해 그 미시적 풍경 보기를 즐겼을 때 의미가 단순하지만은 않았다는 뜻이다.

## 현실 공간으로부터 자족적 이미지로

꽤 많은 사람이 1999년 프로젝트 스페이스 사루비아다방에서 열린 함진의 데뷔 전시를 여전히 기억할 것이다. 2010년대에 들어서면서 부쩍 미술계의 전시 공간은 다변화되었다. 그런 만큼 한국 미술계 1세대 대안공간으로서 낡고 거친 시멘트 구조를 그대로 노출시키고, 일견 공사가 진행 중이거나 용도가 불분명한 분위기를 풍겼던 사루비아다방의 장소 특정성과 그 가치를 지금 여기서 강조해봐야 별 의미가 없다. 하지만 분명 그 전시장은 1990년대 말, 그리고 2000년대 한국 현대미술의 실험과 도전이 일어나는 인큐베이터 역할을 했는데, 함진의 첫 개인전은 그런 사루비아다방의 역동성과 전위를 개시하고 확증해낸 가장 중요한 전시로 기억된다.

당시 사람들은 검푸른 색 시멘트 벽과 바닥, 기둥 곳곳에서 산란된 듯, 또는 거기 기생하는 듯 설치됐던 함진의 마이크로 조각에 환호했다. 인간을 연상시키지만 결코 인간과 닮지 않은 모습의 기괴한 피조물들, 그 콩알만큼 작은 조각들이 사루비아다방의 깨진 벽 틈에서 쏟아져 나오고, 때로는 진짜 멸치나 각종 폐기물과 뒤엉켜 만들어내는 미시적 풍경은 그때까지 한국의 주류 미술이 취한 미학과는 근본적으로 다른 지점을 가리켰기 때문이다. 그 풍경은 근엄하고 초연한 미의식으로 화이트 큐브 속에 자발적으로 유폐된 한국 모더니즘 회화 및 조각과는 달리, 현실 공간의 물질적 속성과 그런 장소의 우발적 현상을 모태로 탄생했다. 또 무엇보다 기꺼이 그런 일상의 번잡함, 물건들의 속물성, 개별 장소의 현재 상태와 작가의 상상력 및 테크닉이 상호 침투되어야만 가능

함진, ⟨Aewan #1015⟩, 작가의 배꼽 폴리머클레이 조형물의 C-print 사진, 사진 크기: 155×125,5cm,
조형물 크기: 약 1 cubic cm, Courtesy of the artist and PKM Gallery, 2004

함진, 〈Untitled 2〉, 폴리머클레이, 풀, 철사와 낚싯줄, 11×18.5×14.5cm, Courtesy of the artist and PKM Gallery, 201

한 '이미지-공간'이었다. 관객들이 당시 함진의 조각 설치에 열광하고 박수를 보냈던 이유는, 말하자면 이처럼 삶의 범속한 면모와 젊은 작가의 현대미술이 현재진행형으로 공속公屬 가능하다는 전망에 있었다.

첫 개인전 이후 함진은 2004년 PKM갤러리에서 두 번째 개인전을 열었다. 그것이 앞서 여러 곳에서 언급한 작품들로 이뤄진 전시다. 첫 번째와 두 번째 전시 사이의 5년이라는 공백은 현대미술의 빠른 변화 속도를 고려하면 의미심장할 정도로 길다. 그럼에도 불구하고 2004년 《애완》전에서 함진은 별다른 변화를 꾀하지 않았던 것 같다. 물론 작가는 이때 상업 화랑의 백색 정방형 공간을 일종의 "감옥"으로 상정하고, 이른바 마이크로 고무인형들이 "숟가락 탈출 작전"을 벌인다는 식의 내러티브, 즉 한편으로는 클레이 애니메이션 동화 같고, 다른 한편으로는 포스트모더니즘의 제도 비판 미술의 성격을 띤 서사를 창안했다. 하지만 그것은 외형상 사루비아다방 전시를 환기시켰으며, 작업의 개념 구조 또한 이전 것에서 큰 비약 없이 이어졌다. 그의 극소 조각들은 여전히 현실 공간과 사물의 어딘가에서 반짝이는 아이디어를 얻어와 소박한 이매지네이션과 손 기술을 보탠 결과물로 보였다.

그로부터 또다시 7년이 2011년. 함진은 PKM갤러리에서 세 번째 개인전을 선보였다. 그 전시 풍경을 묘사하자면 이렇다. 온통 검은색으로만 이뤄진 극히 작고 정교한 조형물들이 그리 크지 않은 갤러리의 전시장 1층 여러 곳에 공중 부양된 섬들처럼 떠 있다. 멀리서 보면 그것들은 고딕이나 바로크 양식의 건축물 혹은 그 시대의 세공품 같고, 작품에 바짝 다가가서 보면 태곳적 밀림의 미니어처 또는 할리우드 영화감독 팀 버튼이 창안해낸 그로테스크 월드에 가까운 듯싶다. 그 어느 쪽이

함진의 동시대 세계

든 전시작들이 이전에 보여줬던 마이크로 조각의 연장선상에 있지 않다는 점은 분명하다. 그 뚜렷한 분리는 무엇보다 검은색 수지점토만으로 단일한 구조를 가진 조형물을 만들어냈다는 형식적 측면에 기인할 것이다. 하지만 그보다 비중을 두어 생각할 부분은 그의 조각이 일상 현실, 세속의 잡다한 사물 및 사건과 시각적 유사성, 내러티브의 상동성에 묶이지 않고 작가의 판타지에 집중했다는 점이다. 그런 이유로 함진의 2011년 작품은 독자적이고 자족적인 면모를 띠게 되었다. 예전 작품이 감상자에게 유발했던 '그래서 고무인형은 이랬고 저랬대!' 식의 이야기가 이때부터는 뚜렷이 사라졌다. 그보다 작품은 극소의 크기로 공중에 고립돼 있으면서 감상자의 현미경적 관찰을 부채질하고, 그 미시적인 세부 형상들이 내부로부터, 또 더 깊은 내부로부터 펼쳐내는 장관을 상상의 눈으로 확대-축소해가며 보도록 자극한다. 마치 우리가 구글 아트 프로젝트 사이트에 접속해서 세계 17개 미술관이 소장한 미술사의 명작들을 모니터에 띄워놓고 확대-축소 막대를 이동시켜가며 볼 때처럼 말이다. 흔히 사람들은 이때 오리지널 작품의 이미지와 구글이 제공하는 고화질 이미지가 동일하다고 생각하기 쉽다. 물론 물리적인 면에서 원작과 그것을 70억 픽셀로 디지털화한 이미지 사이에는 인과성이 존재한다. 크라우스Rosalind Krauss가 사진이 지표라고 정의했을 때, 그 근거가 됐던 실재의 있음과 그 흔적/자국/인영印影으로서의 사진이라는 맥락에서 말이다. 하지만 우리의 지각 경험 면에서 구글의 기가픽셀 작품 이미지와 고흐의 〈별이 빛나는 밤〉 원작은 근본적으로 다른 존재다. 전자가 디지털 테크놀로지에 의해서만 시각의 수면으로 떠오르는 기술(이 자연이 된)세계의 무의식적 이미지라면, 후자는 한 화가의 내면과 정

서는 물론 그의 예술적 역량과 기질이 뒤엉켜 표출된 인간(이 여전히 주체였던)세계의 이미지다. 그럼 함진의 극소 조각이 빚어내는 관객의 이매지네이션은? 그것은 첨단 기술과는 가장 동떨어진 질료와 제작법으로 만들어진 미술 오브제를 통해 동시대 광학적 시각 욕구를 충족시킬 뿐만 아니라 기술의 가상을 비판적으로 건드려보는 내용일 것이다.

# 내 섬세함에서
# 섬세한 우리의 존재로

## 우순옥의 〈잠시 동안의 드로잉〉

### 타자와의 만남

세상의 끝에 닿기를 꿈꾸는 이가 있다면, 그/녀는 무엇부터 할까? 작가 우순옥은 헤어조크Werner Herzog의 다큐멘터리 〈세상 끝과의 조우〉에서 남극의 한 펭귄이 여느 펭귄 무리와는 달리 바다 쪽이 아니라 육지로 걸어 들어가는 장면을 두고 '그것이 바로 작가'라고 해석했다. 이를 누군가는 낭만적인 예술가 상, 즉 일반적이고 대중적인 길을 거슬러 내면에 침잠하는 고독한 예술가 모델로 풀이할지 모르겠다. 하지만 사실 우순옥이 이제까지 해온 작업을 보건대 대륙의 중심을 향해 걷는 '펭귄-작가'는 자기 세계로 빠져드는 내향적인 면보다는 외부를 향해 열린 도

우순옥, 〈장소 속의 장소_빛 오브제〉, 빈집에서 채집한 버려진 빛, 황동 프레임, 높이 1.6m, 2001(대림미술관 개인전 설치 전경, 2002)

전적인 면모를 더 강하게 함축한다. 이를테면 자신에게 익숙한 '바다-환경'을 등지고 '세상의 끝-타자의 세계'와 조우하고자 하는 주체. 현재까지 우순옥의 작품들은 대부분 그녀의 주관적이고 주정적인 내면을 외부로 투사/표현하는 대신 외부의 사물/객체로부터 자신이 부단히 새롭게 받아들이는 어떤 영향('빛')을 구체화하는 과정의 산물이다. 그 점에서 우순옥이 세상의 끝과 조우하는 방법은 깨어 있는 지각 상태에서

우순옥의 〈잠시 동안의 드로잉〉

자신이 아닌 존재, 즉 타자他者와 만나는 미술을 행하는 것이다. 나아가 그 미술이 일종의 매체로서 어떤 이를 세상의 끝과 만나도록 매개하는 데 있다. 우리는 여기서 일단 '상호주관성intersubjectivity의 미학'이라는 주제어를 꺼내놓자. 그리고 우순옥의 미술이 감상자와 세상의 끝을 매개한 경우라고 비평할 수 있는 구체적인 작업들을 보기로 하자.

## 의도하지 않은 의도의 미

우순옥의 동료 작가 한 사람이 2002년 우순옥의 대림미술관 개인전 《장소 속의 장소》를 감상하던 중 상들리에 작품—미술관으로 개조하기 전 가정집이었던 그 장소에 오랫동안 매달려 있던 "빛바랜" 상들리에가 〈장소 속의 장소_빛 오브제〉 조각 설치로 "다시 일렁이며" 재탄생한—앞에서 조용히 길게 울었다. 이전에도 그 동료는, 삼청동의 한옥을 하나의 설치작품이자 장소 특정적 전시로 재탄생시킨 우순옥의 〈한옥 프로젝트-어떤 은유들〉(2000)에서 비슷한 미적 반응을 보였다. 작가는 방 안쪽의 창 하나를 정갈하게 다듬어 밖을 내다볼 수 있도록 하고 그 밑에 두 개의 작은 사각 구멍을 만들어 감상자가 벽 안으로 두 손을 넣어 맞잡을 수 있도록 했다(〈따뜻한 벽 2〉). 조금 전 언급한 우순옥의 동료는 그 벽 안에 말 그대로 손을 집어넣고, 작품 '안에' 자신의 일부를 맡긴 채 눈물을 흘렸다. 무엇이 그토록 깊게 마음을 움직였던 것일까? 하지만 우리는 그 자신 예술가로서 높은 심미성과 독립성을 가졌을 그 동료 작가의 마음을 흔든 것이 무엇인지 알지 못한다. 얼핏 그 답은 우리

가 찾아내야 할 것이 아닌 듯 보인다. 비록 우순옥의 작품이 촉발시켰다고는 해도 동료 작가가 감상자로서 보인 미적 감상은 극히 개인적이고 주관적인 영역의 문제인 것 같기 때문이다. 게다가 현대 미학이 보르헤스Jorge L. Borges의 '상호텍스트성', 바르트의 '저자의 죽음과 독자의 탄생'을 환영한 이래로 감상의 키잡이를 작품보다 감상자/독자의 편에 쉽게 쥐여주는 만큼, 저 눈물의 깊은 동기이자 원천이 그 동료 작가의 정서와 지각 상태 안에 있는 듯 보이기 때문이다. 하지만 우순옥의 미술에서 감동은 결코 작품이 감상자의 감상성sentimentalism을 건드리거나 그에 의존해서 빚어지는 사태가 아니다. 그 미술로부터의 감동, 혹은 미적 지각과 경험은 이중의 상호주관성을 바탕에 깔고 있다. 즉 한편으로 작가 우순옥과 그녀를 둘러싼 세계의 오브제들/질료들/존재들이 맺는 상호주관성이 있고, 다른 한편으로 작가와의 상호주관성을 통해 예술작품으로 존재가 변모한 그것들이 감상자와 맺는 상호주관성이 있는 것이다. 흔히 미술작품은 작가가 자신의 감각과 의식을 행사해서 변화시킨 대상과 질료의 결과물 내지는 창작물로 여겨진다. 그러나 우순옥에게서는 주체와 객체의 관계가 일방적이거나 목적 지향적이지 않다. 이 작가는 뉴턴의 기계론적 세계관에서처럼 객관만을 절대적 실체로 상정해 정신과 분리하거나, 데카르트의 형이상학에서처럼 오직 주체의 사유만을 존재로 간주하는 것이 아니라, 주체/주관과 객체/객관의 현상학적 조우 내지는 상호작용을 긍정한다. 이러한 맥락에서 우리는 우순옥의 미술이 '상호주관성의 미학'을 담고 있다고 본다. 2000년 즈음 작가가 〈한옥 프로젝트〉를 앞두고 쓴 노트를 보면, "내 느낌과 만났던 어느 특정한 공간에서의 대화를 나름대로 내 몸으로 직접 느껴보고 싶었

우순옥, 〈한옥프로젝트_따뜻한 벽 2〉, 하나의 방, 벽, 창, 바깥 풍경, 벽 안으로 두개의 구멍으로 뚫어 터널을 만들다. 양모, 빛 설치, 가변 크기, 20

던 작업들"[1]이라는 서술이 나온다. 이런 구절에서 우리는 상호주관적인 예술 의도를 읽을 수 있다. 하지만 그런 말보다 더 분명하게 감상자가 상호주관성의 감각적 지각을 경험할 수 있는 대상은, 당연하지만, 우순옥의 작품들이다.

주체의 주관적 독단이나 감상적 판단을 가능한 한 유보하고 대상의 있음存在을 가장 섬세한 차원에 이르기까지 수용하려 할 때, 그렇게 해서 주체가 주관성이 아니라 상호주관성의 상태에 가닿으려 애쓸 때 출현하는 것은 '의도치 않은 미'다. 우순옥의 작업은 의식적 · 무의식적으로 의도치 않았던 미의 세계를 자기 미술의 기조로 구축한 경우처럼 보인다. "갑자기 눈앞에 피어난 꽃봉오리" 또는 "아무것도 아닌"이라는 문장을 글자 그대로 트레싱지 위에 연필로 쓴 드로잉. 텅 빈 유리 장, 텅 빈 검은 쟁반, 아주 작은 산처럼 쌓인 흰 광물 가루, 흰 레이스가 선반에 배치된 설치작품(이상 2009년 개인전《달과 친구들》). 이것들이 모두 작가/주체 우순옥의 '의도를 벗어나려는' 예술 창작의 의도를 말해주며,

그 이율배반적인 작가 의식이 조명한 객체의 섬세한 미를 보여준다. 이를테면 꽃의 봉오리가 스르륵 피어나는 찰나, 아무 '것'도 아니지만 여전히 완강하게 무엇인 '것'이 우순옥의 작업 사이에서 작가와, 그리고 감상자와 조우하는 것이다. 그런 우순옥의 미술에서 의도치 않았던 미와 상호주관성의 미학이 다매체적으로, 동시에 역설적이지만 구체적인 작가의 개입을 통해서 실현된 전시로 2011년의 개인전 《잠시 동안의 드로잉》을 꼽아보기로 하자.

## 물질과 비물질, 만남과 사라짐

'잠시 동안의 드로잉'은 말 그대로 작가가 아주 짧은 시간 동안 만든 드로잉일까? 그럴지도 모른다. 하지만 불교의 '무량겁' 같은 시간관념을 기준으로 따지면 '찰나'에 불과한 세속의 시간 속에서 태어나고 살아가고 죽는 우리 인생 전체를 은유하는 주제어일 수도 있다. "내가 생각하는 '드로잉'이란 최초의 생각이며 움직임이자 과정이다. 우리 삶도 한편의 드로잉이 아닌가"라는 우순옥의 말과 작품들이 그런 해석의 길을 열어준다. 우순옥은 《잠시 동안의 드로잉》 전에서 국제갤러리 1층을 세상에서 유일무이한 삶을 사는 존재와, 언제 어디서든 복제될 수 있는 존재들이 함께 기거하는 일종의 '삶-드로잉의 정원'으로 재탄생시켰다. 〈신기루〉라는 제목의 설치작품에서는 제각각의 속성과 모양을 가진 화초, 나무들이 유일무이한 생명체로서 12개의 작은 생태계를 이루고 있다. 동시에 그 군집 하나하나에 한 대씩 설치된 모니터에서는 작가가 수

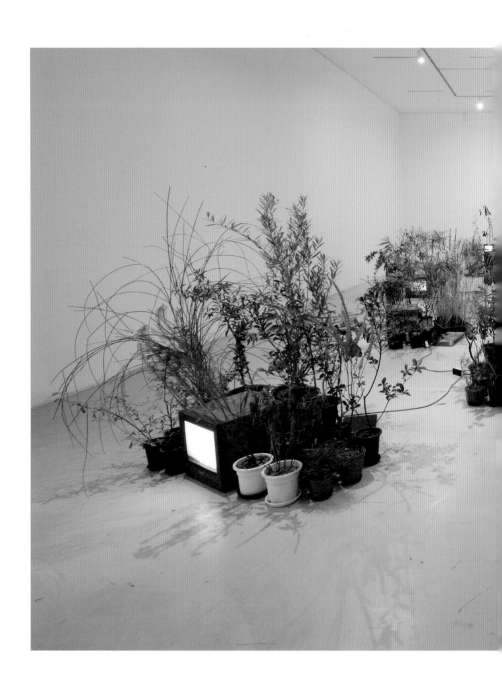

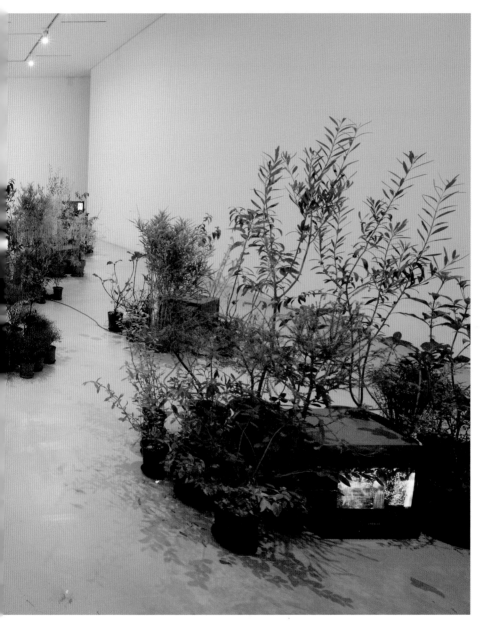

우순옥, 〈잠시 동안의 드로잉_신기루〉, 12개의 영화 푸티지 이미지, 들꽃화분들,
다양한 나무 의자들, 가변 크기, 2011(국제갤러리 개인전 설치 전경, 2011)

십 년간 애호해온 열두 편의 영화에서 매우 정교하게 발췌 편집한 특정 장면들이 반복 상영된다. 예컨대 홍죽, 멕시칸 세이지, 황칠나무, 이끼, 닥나무 등 고유한 낯빛과 자태를 지닌 식물에 둘러싸여 안토니오니 Michelangelo Antonioni의 영화 〈여행자〉가, 비스콘티 Luchino Visconti의 〈베니스에서의 죽음〉이, 헤어조크의 〈세상의 기원으로의 여행〉과 〈세상 끝과의 조우〉가 펼쳐지고 접히고 하는 것이다. 그 소박한 자연물들과 작가의 개입을 통해 선별된 기성 영화의 푸티지footage는 언젠가 그리고 여전히 우순옥에게 자체의 존재-빛을 던지는 대상으로서 인생의 '잠시 동안' 이 작가의 어떤 생각과 움직임에 조응하며 삶의 드로잉을 생산해 냈을 것이다. 그런데 우리 감상자가 설치작품 〈신기루〉와 조우할 때, 그 조응관계 또는 상호주관적 관계는 이자 관계에서 삼자 관계로 확장된다. 가령 〈베니스에서의 죽음〉 중 마지막 장면, 바다 위에 떠 있는 해를 향해 나아가는 미소년의 뒷모습을 보며 죽어가는 흰 양복 차림의 음악가 이미지는 우순옥의 미적 세계에 극도로 섬세하고 연약한 순간의 미학 같은 것을 일깨웠을 수 있다. 그것이 한 장의 연필 드로잉으로, 한 공간에서의 영상설치 작품으로 제시된다. 그 순간 감상자는 가느다란 몸의 실루엣과 연필의 가느다란 선이 공유하는 독특한 촉각을, 풀 먹인 흰 천과 1970년대 영화 화질에 공존하는 서정적인 질감을 마치 처음인 양 작품을 매개로 경험하게 될 것이다.

다른 한편, 작가가 그 설치작품에 〈신기루〉라는 제목을 붙인 사실을 염두에 두면 그것은 '물질도 비물질도 아닌 존재의 상像'이라 해석할 수도 있다. 이것은 말장난이 아니다. 애초 신기루가 '빛의 이상 굴절로 인해 예기치 않은 곳에 이미지가 나타나는 현상'을 일컫는다는 점을 상기

하자. 그러면 우순옥의 식물과 영상이 한데 어우러진 작품은 비디오의 빛 속에서 물질적 삶이, 풀과 나무의 초록빛 속에서 비물질적 감성이 교통하며 출현하는 장場으로 무리 없이 번역 가능해진다. 물론 감상자가 그 작품과 조응하면서 경험하는 미적 존재가 신기루같이 물질적인지 비물질적인지 판가름할 수 없다는 점에서도 그렇다.

우순옥은 언젠가 독일어 단어 'materiell'과 'immateriell'을 언어유희하면서 "물질과 비물질, 그들은 하나"라는 주장을 작품화한 적이 있다. 1993년 개인전 《물질비물질-하나의 방》이 그것이다. "물질 비물질 materiell immateriell; 물질속의 물질 materiell im materiell; 물질비물질 materiellimmateriell", 단지 철자를 어디서 떼어 쓰느냐에 따라서 의미가 변주되는 저 말들의 배열 속에서 우리가 새삼 깨닫는 사실은 두 가지다. 첫째, 물질과 비물질의 차원을 나누는 일이 매우 섬세한 감각을 필요로 한다는 점. 둘째, 그 두 차원은 끊임없이 서로를 쪼개고 합치는切合 변성 과정에 있다는 점이다. 그 철학적 깨달음을 우순옥은 2011년 11월 기술복제 이미지인 영화 장면의 재생과 매 순간 다른 존재로 변모하는 식물의 생장이 서로를 향해 구부러지고 기울어지며 조응하는 작품으로 관객에게 전달했다. 그리고 감상자/관객은 잠시 동안 그 작품 앞에서 재생과 생장의 순간을 같이 겪고, 다음 순간에는 기꺼운 기분으로 그 앞을 떠난다. 우순옥이 LED 빛으로 쓴 텍스트 작품 "우리는 모두 여행자"가 담은 깊은 뜻이 거기, 즉 서로를 타자에게 실어 나르는 상호주관성과 이행 가능성, 만남과 사라짐에 있을 것이다.

# 집 속에서 나와 집으로

## 서도호의 '나는 누구, 여긴 어디?'

삶의 집, 경험의 집

21세기 한국사회 누군가에게 '집'은 싫어도 타인과 등을 맞대고 자야 할 고시원의 비좁은 쪽방일 것이다. 또 다른 누군가에게는 전문 경비 업체의 철저한 관리 속에서 안전하고 윤택한 사생활을 구가하는 초고 층주상복합아파트이거나 대형 전원주택에 다름 아니겠지만. 노숙자에 게 '집'이 비정한 거리의 한 모퉁이라면, 수십 혹은 수백조 원의 자산가 에게 집은 세계 곳곳 마음만 먹으면 삼을 수 있는 곳이다. 이런 맥락에 서 우리 시대의 집은 글로벌 자본주의 사회의 미니어처이고, 양극화된 빈부 격차를 강렬하게 경험하는 인프라스트럭처다. 거기서는 프루스트

Marcel Proust가 물에 띄우면 부풀어 오르는 일본 오리가미에 빗댄 개인의 '무의지적인 기억involuntary memory'이 형성되기 어렵다. 그렇다고 개인적 기억의 원천으로서 경험이 완전히 말살되는 것 또한 아니다. 다만 그런 식의 집에 대한 경험은 자본의 모습을 하고 우리 내면을 질식시킨 결과 얻어진 파편적 경험이라는 점에서 결핍감은 커진다.

우리와 집이 이런 현실에 처했다니 숨이 막힌다. 그런데 서도호가 2012년 삼성미술관 리움에서 가진 개인전《집 속의 집Home within Home》은 우리로 하여금 이중으로 이와는 차원이 다른 집들을 상상할 수 있게 해줬다. 한편으로 그 '미술작품-집'은 수공예로 만든 완벽하게 아름다운 외피로만 존재한다는 점에서 현실과 전혀 다르다. 그것은 생활의 때가 묻어 있지 않고, 묻을 수도 없다. 다른 한편, 작품의 집들이 모두 서도호가 살았던 다양한 양식의 집에 얽힌 경험을 바탕으로 하되, 작가의 세밀한 기억, 개인적인 지각 방식, 유토피아를 꿈꾸는 그만의 상상력을 통해 재형상화됐다는 점에서《집 속의 집》은 현실로부터 꽤 떨어진 층에 존재한다. 그 거리감 또는 차이를 만들어내는 중심에는 우리가 잘 알고 있든 그렇지 않든 한국 전통문화에 자연스럽게 연결지을 수 있는 바느질의 수공성과 한옥 건축술의 장인 기질, 옥색 비단(은조사)의 우아함과 조선시대 건축물의 단아함이 정교하게 맞물려 작동한다. 천을 바느질해서 옷을 짓는 대신 독특하게도 집을 짓는 예외적 건축술이 그것이다. 또 거주의 실용성이 아니라 특정 양식의 집을 둘러싼 미적 태도와 정조를 드러내는 데 목적을 둔 표현술이 거기 있다. 앞으로 보겠지만, 이런 '술術'이 서도호의 작품-집을 '현실에는 부재하는 곳utopia'으로 만든다. 흥미로운 점은 그 유토피아(작품-집)가 한 예술가 개인의 지극히

서도호의 '나는 누구, 여긴 어디?'

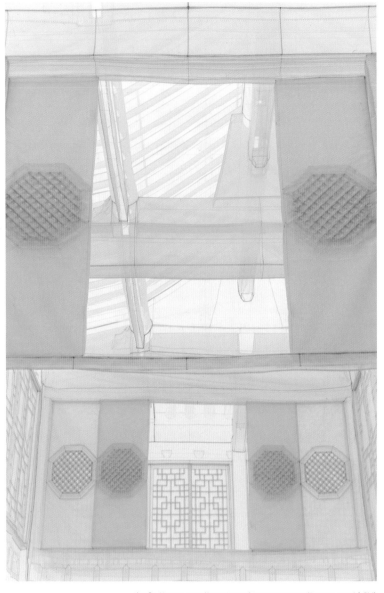

서도호, 〈Seoul Home/Seoul Home/Kanazawa Home/Beijing Home〉(세부)

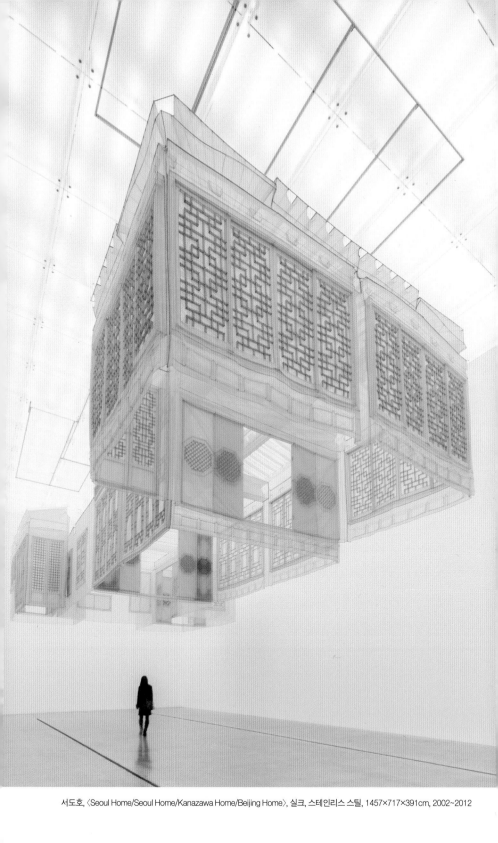

서도호, 〈Seoul Home/Seoul Home/Kanazawa Home/Beijing Home〉, 실크, 스테인리스 스틸, 1457×717×391cm, 2002~2012

구체적인 성장 과정으로부터 꾸준히 구축돼오고 있다는 사실이다. 동시에 모순되지만 그 구체성이 우리가 흔히 정치, 경제, 사회, 문화적 맥락에서 말하는 리얼리티보다는 외적 현실과는 단절된 리얼리티를 기반으로 한 것이라는 점이다.

## 내 안에 미적 유토피아를 짓고

서도호의 미술을 논할 때 빠지지 않고 등장하는 이야기가 있다. 그가 한국 근현대 동양화의 대가로 손꼽히는 산정山丁 서세옥의 아들이라는 점이 그 하나다. 그리고 이 작가가 미국 유학 전까지 살았던 집, 즉 부친 서세옥이 창덕궁의 연경당 사랑채를 본떠 1970년대 중반 성북동에 지은 한옥에 살았다는 점이 또 다른 하나다. 대체로 이런 유의 이야기는 독자의 호기심을 충족시켜주기는 하지만, 한 작가의 작가론 또는 작품론으로는 예술적 분석을 방해하는 지엽적인 사실이다. 하지만 서도호의 경우 아버지가 누구인가는 차치하더라도, 이 작가가 어떤 곳, 어느 집에서 성장기를 보냈는가는 매우 핵심적인 사안이 된다. 그 사실이 서도호의 미술이 출발한 경험과 기억의 원천부터 오늘 여기 놓인 작품의 시각적 표현 방식까지 지시하고 있기 때문이다. 아니, 더 정확히 말하면 1999년 LA의 한국문화센터에서 처음 전시한 〈서울 집/L.A. 집〉에서 시작해 〈투영〉 〈뉴욕 웨스트 22번가 348번지〉 〈베를린 집〉 〈별똥별〉 〈청사진〉 〈완벽한 집: 다리 프로젝트〉 〈서울 집/서울 집〉 〈집 속의 집〉 〈문 Gate〉 등으로 이어지는 일련의 서도호 집-작품이 붙들려 있고 반복적

으로 회귀하는 중심 모티프가 바로 이 작가의 근원적 경험세계로서 한옥/집이기 때문이다. 그런 삶의 경험을 제삼자가 적확하고 간단하게 요약하기는 불가능하다. 다만 서도호의 미술에 대한 비평의 문맥에서 중시할 부분은 첫째, 그 한옥에서의 삶이 이 작가에게 여타 또래 작가들의 문화적 감수성 내지는 심미적 태도와는 다른 미적 구조를 형성시켰다는 점이다. 요컨대 그의 집이 당시 한국 도시 근대화 과정의 상징인 양옥집들로 꽉 찬 성북동에서 홀로 (궁궐) 한옥의 꼿꼿함을 자랑했듯이, 서도호의 미학도 그 한옥에 한정된 삶의 반경을 중심으로 배타적으로 구축된 것이다. 둘째, 서도호는 집을 떠나 미국에서 살면서 비로소 고국의 집, 즉 자기 경험의 근원이자 미적 취향의 원천으로서 성북동 아버지 집 한옥이 자기 내부에 구축했고 현재도 위력을 발휘하고 있는 특수한 성질을 객관화하고 작품 형식으로 가시화할 수 있었다. 이로부터 우리는 서도호의 일련의 작품—집들이 과거에 대한 현재적 재구성, 상실한 것에 대한 이미지—환영의 복구, 고정될 수 없는 삶에 대한 조형적 반응이라는 의미를 끌어낼 수 있다.

아주 오래되고 현대적인 소망

위에 예시한 작업 중 합성수지를 써서 견고한 형태로 만든 〈별똥별〉과 〈집 속의 집〉, 영상 매체로 표현한 〈완벽한 집: 다리 프로젝트〉와 〈문〉을 제외하면, 서도호의 모든 작품-집은 온전히 천(비단 또는 폴리에스터)을 바느질해서 만든 것들이다. 그리고 예시 중 〈뉴욕 웨스트…〉 〈베를린

서도호, 〈Seoul Home/L.A. Home/New York Home/Baltimore Home/London Home/Seattle Home/L.A. Home〉,
실크, 알루미늄 프레임, 378.5×609.6×609.6cm, 1999

집) 〈청사진〉을 제외하고는 작품-집의 직접적 모델이 전부 작가가 유년기와 청년기를 보낸 서울의 한옥이다. 여기서 우리는 주목할 만한 연관성 하나를 유추할 수 있는데, 이 글의 서두에 제시한 바느질의 수공성과 한옥의 장인적 건축술이 그것이다. 두 행위는 기본적으로 인간의 손으로 행해진다. 기계적 메커니즘과는 달리 더딘 작업 시간과 일률적이지 않은 공정을 필요로 한다. 그 점에서 두 행위는 한 인간이 자신의 삶을 통해 얻는 경험, 또 기억의 구축 및 그것의 환기/재생과 닮았다. 이에 대해서는 아무리 디지털 초고속 시대를 살아가는 사람이라 하더라도 일거에 전 생애를 경험할 수는 없으며, 우리 기억이 형성되고 밖으로 꺼내지는 과정이 현재까지는 결코 기술공학의 방식과 동일할 수 없다는 점을 드는 것으로 충분할 터이다. 그런 의미에서 서도호가 직물과 손바느질을 택해 편집증적으로 완벽하게 외관을 모방해 지은 작품-집은 얼핏

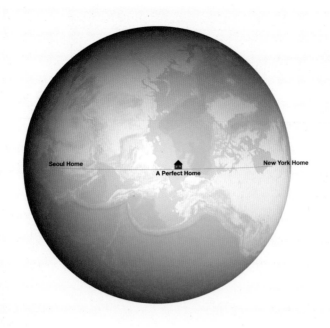

서도호, 〈A Perfect Home: The Bridge Project (captured still)〉,
4 채널 비디오 애니메이션, 2 싱글 채널 비디오 애니메이션, 2010~2012

그 방식이나 재료 면에서 유사해 보이는 크리스토Christo의 설치미술과는 방향이 다르다. 크리스토의 미술이 사회의 현실적이고 구체적인 조건에 개입한다면, 서도호는 개인의 미적 취향과 내면의 기질에 집중한다. 리움의《집 속의 집》전시작들이 예외 없이 감탄스러운 디테일, 심지어 문고리의 둥글게 말린 사슬조차 매끈하게 바느질하는 심미적 재현에 헌신한 맥락이 그로부터 만들어졌을 것이다.

사실 2012년《집 속의 집》전시에서 가장 주목할 만한 서도호의 작품은 십 수 년 동안 작가를 대표해온 '바느질로 지은 집' 연작보다는 애니메이션 방식의 〈완벽한 집: 다리 프로젝트〉였다. 물론 이 영상작품은 시각적 아름다움 면에서 여타 천으로 만든 집에 견줄 수 없으며, 표현의 정교함이나 형식적 세련됨 면에서도 충분하지 않았다. 그러나 거기서는 단순히 매체의 변화나 표현 방식의 변주가 만들어내는 조형적 새

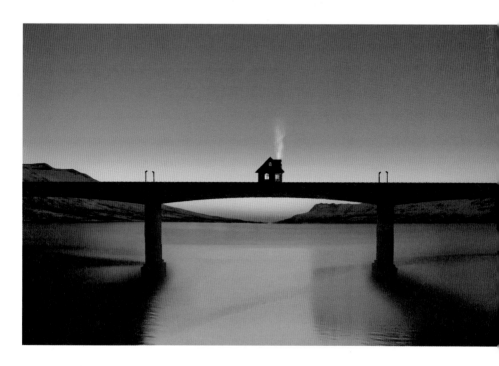

로움 대신, 작가가 그간 매달려온 자기 집에 대한 사적 경험과 배타적인 미학으로부터 자유로워진 요소를 새롭게 발견할 수 있었다. 단적으로 말하면, 그 요소란 개인적인 차원을 넘어선 집단의 근원적이고도 현재적인 소망이다. 6개의 채널로 이뤄진 그 작품에서는 축조할 다리에 관한 드로잉 및 건축 데이터 영상과 함께 지도상으로 태평양을 사이에 두고 북미 대륙과 한반도를 왕복할 수 있는 다리가 나타난다. 무수한 선이 겹쳐져 형상화된 다리로 대륙과 반도가 이어지고, 그 위로 어린아이가 그린 것 같은 작은 집이 얹힌다. 그 이미지는 분명 미국 유학 이후 유명 작가로 활동하면서 세계 이곳저곳을 횡단하는 서도호의 집/고향을 향한 작은 소망에서 발원했을 것이다.

하지만 묘하게도 지구 반 바퀴만큼 멀리 떨어진 두 공간을 다리로 연결하고, 그곳에 언제나 자신이 편안히 쉴 집을 지으리라는 꿈은 19세기 파리의 삽화가 그랑빌J. J. Grandville의 화집 『다른 세계Un Autre Monde』에 수록된 〈행성 간 다리〉 그림과 무척 닮아 있다. 단지 가시적 형상만 그런 게 아니라, 더 중요하게는 그 같은 이미지를 만들어내는 인류의 근원적 소망이 닮았다. 태양계의 다섯 개 별이 철제 다리로 연결돼 있고, 가스등이 켜진 그 다리 위를 두건 쓴 이가 저녁 산책하듯 걷는다. 그랑빌의 이 삽화에서 우리는 우주 공간까지 자유와 편안함을 구가하고자 하는 인간의 오래되고 거창한 꿈을 본다. 서도호의 〈완벽한 집: 다리 프로젝트〉에는 그와 유사하게 순진하면서도 원대한 인간 비전이 슬쩍 현대적 모습을 하고 나타난다. 그렇게 해서 문화적 차이, 시공간의 차이, 빈부의 격차를 뛰어넘어 인류 공동체의 보편적 행복감이 퍼져나간다. 현실의 집은 고시원 쪽방이든 수백 수천 평대의 저택이든, 쓰레기장처럼

J. J. 그랑빌 〈행성 간 다리, 토성의 고리는 철제 발코니An interplanetary bridge; Saturn's ring is an iron balcony〉, 1844

추하든 궁궐의 비밀 정원처럼 아름답든 물리적인 한계를 갖는다. 반면 소망의 집은 인류 보편의 행복이라는 유전자를 통해 그 한계를 따돌릴 것이다.

서도호의 '나는 누구, 여긴 어디?'

# 표면-파사드 인물 주체

## 오형근의 〈아줌마〉에서 〈소녀들의 화장법〉까지

동시대인의 얼굴

만약 어떤 사진가가 동시대의 특수성을 명료하고 대상 그 자체로objectively 자신의 사진에 담아내려 한다면, 어떤 대상에 포커스를 맞출까? 가령 그 시대적 속성이 '내면성의 부재'라거나 '감출 수 없는 불안'처럼 꽤 추상적이고 정서적인 것이라면? 이 경우 사회학은 반인륜적 범죄 발생률이나 자살률같이 숫자로 환원된 통계 지표를 제시할 수 있다. 또 정신의학은 우울증·강박증·정신분열증 같은 병리적 징후와 현상을 논증하려들 것이다. 그런데 정작 사진으로는 그 주관적·추상적·정서적인 무엇을 어떻게 드러낼 수 있는지 퍼뜩 생각나지 않는다. 물론 명품 숍이

오형근, 〈Plate no 3. 호랑이 무늬 옷을 입은 아줌마〉, C-print, 103.5×103cm, 1997년 3월 27일

즐비한 초고층 빌딩 숲 위로 창백한 네온사인이 명멸하는 대도시 밤 풍경 사진이 글로벌 자본주의의 물질적 낭창함과 지금 여기 삶의 빈곤한 내면을 상징할 수는 있을 것이다. 또 흔들리는 포커스, 변칙적인 프레이밍, 극단적인 조명과 색조를 통해 동시대 삶의 저 아래 잠복해 있는 불안 심리를 은유할 수도 있다. 하지만 내가 서두에서 물은 것은 사진이 어떤 수사학도 동원하지 않고, 문자 그대로literally '내면 없음'과 '드러난 불안'을 가시화하기 위해서는 무엇을 찍어야겠느냐는 것이었다. 사진의 어떤 상투성, 바르트Roland Barthes의 용어를 빌리자면 '스투디움studium'도 비껴가면서 그것을 드러내겠느냐는 것이다. 싱겁게 들리겠지만, 나는 그 답이 사진의 길지 않은 역사 속에서 가장 상투화된 피사체 중 하나인 '동시대인의 얼굴'이라고 본다.

## 내면의 부재가 얼굴에 나타남

잘 알려져 있다시피 사진작가 오형근은 한국의 '아줌마'를 찍었고, '소녀'를 찍었다. 물론 그에 앞서 미국에서 '미국인'을 찍었고, 이태원 거리에서 '배우' 또는 '행인'을 찍었다. 이로부터 사람들은 여러 갈래의 논의를 전개할 수 있을 것이다. 예컨대 한편으로 이 작가의 작품 이력을, 다른 한편으로 그 사진들의 미학적 성취라든가 인류학적 의의, 사회문화적 의식 같은 주제를 짚어나가는 게 가능하다. 하지만 우리는 다른 무엇보다 오형근의 사진에서 '지표성indexicality'에 집중해보자. 《화장불안》이라는 제목으로 묶인 이 작가의 사진 연작에서 작가의 주관적 판단이

객관적 이미지가 되는 결정적 스위치이자 그 사진의 숨은 의미를 밝히는 핵심 요소가 바로 그 지표성이기 때문이다.

어쩐지 마릴린 먼로를 연상시키는 루이지애나의 백인 여성, 번들거리는 화장이 적나라하게 비치는 한국의 아줌마 또는 긴 생머리에 새치름한 표정을 짓고 있는 여학생, 뭔가 과장된 포즈를 취한 이태원의 트위스트 김, 이들은 모두 실존/했던 인물이자 오형근의 사진 속에서 특정 유형의 정체성을 지시하는 지표적 이미지다. 기호학자 퍼스Charles Peirce에 따르면, 지표index는 "만일 그 대상이 없다면 그것을 기호로 만드는 특성을 즉시 상실하는" 기호다. 요컨대 벽의 총알 자국, 주민등록증의 지문처럼 지시 대상과 물질적으로 인과관계를 맺고 있어야만 기호적 의미가 확립되는 기호가 바로 지표인 것이다. 오형근의 사진 속 초상肖像은 그 인물의 물질적-신체적 현존에 의해 실현된 것이라는 점에서 당연히 지표다.(사실 그런 의미에서 모든 사진은 지표 이미지다.) 그런데 앞서 말한 오형근 사진의 지표성은 여기에만 한정되지 않는다. 거기서 좀더 나아가 그 사진의 인물들이 각각 자신의 바탕, 이를테면 물리적 · 정서적 · 제도적 · 세대적 · 관습적 속성을 실존의 지표로 현상한다는develop 뜻이다. 그 현상된 이미지가 때로는 '할리우드 영화 속 여성 스테레오타입을 자기화한 미국 서북부 여성'이라는 기호적 의미를 확립한다. 또 때로는 '뻔뻔하고 무신경하고 그악스러운 여자들의 대명사가 된 한국 아줌마'라는 문화적으로 특수한 의미를 확인시킨다. 우리가 주목할 부분은 그 의미가 언어로 서술하거나 개념으로 환원시킨 것이 아니라는 점이다. 나아가 그들의 정체성을 통계로 샘플링해서 추출해낸 것이 아니라는 사실이다. 그와 달리 오형근의 사진은 피사체가 된 그/녀의 여기

오형근의 〈아줌마〉에서 〈소녀들의 화장법〉까지

있음 자체에만 집중해 그 인물들이 속해 있는 비가시적인 배경을 사람들이 읽을 수 있는 의미로 드러낸 것이다.

오형근은 지금 여기의 사람들, 즉 자신과 동시대를 살아가고 있는 이들을 내면성 없이 전면前面으로만 이뤄진 주체로 보는 것 같다. 그리고 그 주체의 얼굴들—아줌마든 여학생이든 소녀든 한물간 배우든 아저씨든 게이 청년이든—에서 일관되게 '불안'을 감지한 것 같다. 그는 반복해서 인간의 얼굴을 '건물의 정면'을 지칭하는 건축 용어인 '파사드facade, 前面'로 정의한다. 그런 맥락에서 그의 초상사진은 집요할 정도로 엄격하게 피사체로부터 '표정 없는 얼굴'을 끌어낸 결과다. 작가의 그런 관점과 판단은 그의 사진 연작들을 훑어보건대 매우 확고부동하게 이어진 듯하다. 그런데 전면은 후면과 짝이고, 내면은 외부와 짝이 아니던가. 두 짝은 구조 면에서는 다르다. 전면과 후면이 한 장의 종잇장처럼 표면들의 구조라면, 외부와 내면은 3차원의 부피volume를 가진 공간이라는 점에서 그렇다. 따라서 우리는 오형근이 '파사드'라는 말로 의도하고자 했던 바를 좀더 세분화해야 한다. 그것을 내 식대로 풀어보면 지금 여기의 사람들이 '표면으로만 이뤄진 파사드적 주체들surface-facade subjects'이라는 것이다. 특히 흥미로운 점은 '내면 없음이 표면에 있음/나타남'이라는 변증법적 사실이다. 그로부터 우리는 '내면이 없기 때문에 사람들이 불안한 것'이라는 이해뿐만 아니라, '내면이 없기 때문에 불안한 심리가 어딘가 잠복될 곳을 찾지 못하고 얼굴이라는 표면에 드러나는 것'이라고 해석할 수 있다. 그래서 이렇게 말해도 좋다면, '지금 여기의 얼굴-전면'은 동시대가 갖고 있지 않은 내면의 부재 증명alibi이자, 불안 심리의 죽은 얼굴death mask이다. 달리 말해 내면성이 '없음'을

증명하는 것은 바로 여기 '있는' 얼굴이고, 불안한 심리가 가시적 기표로서(더 이상 생생한 기의일 수 없는) 떠오르는 곳 또한 얼굴이라는 것이다. 이것이 오형근의 사진에서 우리가 '지표성'에 주목해야 했던 이유다. 비가시적인 것의 가시적 증거.

## 후면도 이면도 없는 파사드 인물

오형근은 2008년 국제갤러리에서 《소녀들의 화장법》이라는 제목의 개인전을 열었다. 전시는 작가의 스튜디오에서 촬영한 십대 후반 여자들의 사진을 중심으로 구성됐다. '소녀'라는 범주 아래 묶인 그 여자들은 사실 동대문 쇼핑몰이나 여대 앞에서 길거리 캐스팅한 이들이다. 이전의 소녀 사진(2004년 일민미술관 개인전 《소녀연기》)과 이 전시작들이 변별되는 지점은 전시 제목에서 드러나듯 '화장'이다. 말하자면 소녀이긴 하되, 2008년 전시작에서는 작가가 그녀들의 얼굴에 '덧씌워진 화장'에 주목했다는 말이다. 아닌 게 아니라 그의 사진 속에서 소녀들은 거의 모두가 얼굴에 뽀얀 분을 바르고, 눈가엔 아이라인을 하고, 속눈썹에는 마스카라를 했으며, 입술에는 옅게 반짝이는 분홍색 립글로스를 발랐다. 어떤 소녀는 서클렌즈를 껴서, 말하자면 눈동자에도 화장을 한 모습이다. 아직 앳된 어떤 아이의 얼굴에서는 화장이 들떠서 마치 엷게 밀가루가 날린 듯 보이고, 또 다른 소녀는 원래 있던 눈썹을 밀어버린 채 초승달 같은 가는 눈썹을 그려넣어 얼굴 자체가 한 장의 드로잉처럼 보인다. 우리는 이런 경우 쉽게, 오형근의 사진 속 소녀들이 자신의 본래 얼굴이

PHYSICS 4

아니라 만들어진 얼굴, 즉 가면을 썼다고 해석할 수 있다. 그런데 과연 그런가? 물론 그녀들의 민낯이야말로 그녀들이 생물학적으로 타고난, 또는 타고나서 그 나이에 이를 때까지 자연적으로 혹은 인공적으로 변화한 얼굴이다. 그러니 그 위에 인위적으로 화장을 덧그린 얼굴이 가면이라 해도 그리 틀린 말은 아니다. 하지만 바로 그 화장은 어디서 온 것인가? 눈을 찌를 듯이 날카롭게 말아올린 속눈썹 스타일은 어디서 왔으며, 하필이면 핑크색으로 물들인 입술 화장법, 부드럽게 얼굴을 감싸며 어깨 위로 흘러내리는 긴 웨이브 머리형은 어디서 왔겠느냐는 말이다. 그것은 아주 단순하게 말해도 그 소녀가 '그렇게 하고 싶고, 그렇게 보이고 싶다'는 그녀 자신의 욕망으로부터 유래한 것이 아닌가? 좀더 순진한 소녀처럼 보이고 싶어서, 그러면서도 좀더 섹시한 매력을 풍기고 싶어서 소녀는 자신의 얼굴에 화장을 하지 않았겠는가? 그렇다면 우리가 좀 전에 쉽게 내린 해석을 수정해야 한다. 즉 화장한 얼굴은 원래의 얼굴을 가린 가면이 아니라, 그 소녀의 욕망을 드러낸 진짜 얼굴이라고. 화장한 얼굴이야말로 소녀의 저 어딘가에 있는 욕망을 곧이곧대로 노출시킨 민낯이라고.

　　하지만 오형근의 사진은 우리에게 더 깊이 읽으라고 요구한다. 우리가 소녀의 화장한 얼굴들에서 하나같이 '불안'을 읽게 되는 것은 그 사진이 요구하는 바다. 비단 소녀들뿐만 아니라 이 작가는 이제까지 자신이 찍었던 길거리의 아줌마, 광주 도청의 아저씨, 이태원 뒷골목의 옛 배우, 게이, 여학생, 여자아이 등등 모든 인물의 얼굴에서 불안을 발견했다고 한다. 작가에 따르면, "미열 같은 불안"이 한국사회 구성원들의 제각각 얼굴에 눈치 챌 수 없을 만큼 미세한 강도로 깔려 있다는 것이

오형근, 〈Plate no 1, 윤정서, 17세, 2007년 7월 19일〉, C-print, 102×77cm

오형근, 〈Plate no 2, 이유진, 15세, 2008년 2월 20일〉, C-print, 102×77cm

오형근, 〈Plate no 4. 강은정, 14세, 2007년 4월 19일〉, C-print, 102×77cm

다. 이러한 작가의 주장은 누군가에게 상투적이고, 주관적으로 들릴지 모른다. 그도 그럴 것이 꼭 사회학자나 정신과 의사가 아니더라도 우리 스스로 '지금 여기의 삶이 불안하고, 내 심리 상태가 불안정하다'고 매일같이 되뇌고 있기 때문이다. 또 그럼에도 불구하고 왜, 무엇 때문에, 어떻게 불안하고 불안정한지를 객관적으로 증명하지는 못하고 있기 때문이다. 하지만 내가 보기에 작가가 제시하는 것은 분명하다. 그의 사진이 그의 말보다 더 많은 것을 말해준다. 아니, 보여준다. 장르상 초상사진임에도 불구하고, 오형근의 사진들에서 우리는 피사체가 된 바로 그 인간의 개인성을 감지할 수가 없다. 모델이 된 인물의 숫자만큼, 그 사진들에는 다양한 인성이, 일반화할 수 없는 개별성이 현상되어야 마땅할 텐데 말이다. 하지만 사진 속 인물들은 비슷비슷한 스타일과 천편일률적인 화장, 무색무취의 분위기로 인화지 표면에 '후면도 이면裏面도 없는 파사드'처럼 붙박여 있다. 그 사라진 개성, 부재하는 면들, 분위기 없는 분위기가 바로 오형근이 본 우리 시대, 우리 자신의 '불안'이다.

## 타자의 욕망과 숨은 의미

이를 오형근 사진의 시각적 요소 하나를 통해 말해보자. 내가 보기에 그 사진에서 가장 기이한 아름다움을 뿜어내는 곳은 인물들의 머리카락과 얼굴이 맞닿은 부분에서 빚어지는 불규칙한 윤곽선이다. 좀더 정확히 말하면, 그 단호한 윤곽선 때문에 마치 종잇장에서 오려진 듯 보이는 인간의 희뿌옇거나 희멀건 얼굴이다. 그 윤곽선은 모델이 화장을 짙게

했건 옅게 했건, 혹은 아예 하지 않았건 얼굴을 '가면'처럼 보이게 한다. 단순히 무표정이라는 말로는 충분하지 않은, 그 오린 가면 같은 얼굴을 모델의 몸에서 떼어내어 다른 인물의 얼굴과 바꿔치기해보라. 그렇게 해도 사진은 이전의 얼굴이 있었을 때와 별반 달라 보이지 않는다. 얼굴이 한 개인의 대표적 이미지이기 때문에 사진의 나머지 부분이 거기에 압도되어 비슷해 보이는 것이 아니다. 그와는 달리, 여러 사진 속의 각자가 거의 똑같은 얼굴을 하고 있기 때문에 얼굴을 치환해도 사진들 간에 큰 변화가 없는 것이다.

앞서 우리가 화장한 얼굴이야말로 '민낯'이라 했을 때, 그 의미는 피사체가 된 인물의 욕망이 화장이라는 형태로(즉 징후적으로) 드러나 있다는 것이었다. 그 '드러남'이 요컨대 불안의 요인 아니겠는가? 자신의 은밀한 욕망을 감추고 싶은데, 숨길 내면이 없고, 그러다보니 얼굴에 고스란히 욕망의 감정이 드러날 수밖에 없다. 그렇게 표출된 정서 상태가 불안인 것이다. 게다가 그 욕망이라는 게 자기 고유의 것이 아니라는 데 더 큰 문제가 있다. 사진에서 얼굴만을 오려 이 사진에서 저 사진으로 치환시켜보자는 앞선 내 제안은, 그렇게 해도 별 차이가 없을 만큼 개인의 '유보할 수 없고 환원 불가능한' 개인성이 희박해졌음을 실감해보는 데 목적이 있다. 소녀들의 화장법은 소녀 각자의 성향보다는 유명 여자 연예인의 이미지를 닮고자 하는 욕망으로부터 발원하고, 또래 집단에서 소비되는 대중문화 기호를 반복 재생산하는 과정에서 자신의 욕망이라고 착각한 그 어떤 모호하고 덧없는 자기애로부터 발생한다. 이 욕망 혹은 자기애는 '타자의 욕망'이다. 나의 주체성에 의해 추동된 것이 아닌 욕망, 내가 그 욕망을 일시적으로 실현했다 하더라도 내 것이 아니

오형근의 〈아줌마〉에서 〈소녀들의 화장법〉까지

오형근, ⟨Plate no 27. 권민, 16세, 2003년⟩, C-print, 148×114cm

기 때문에 결코 충족될 수 없는 욕망이다. 그래서 소녀가, 우리가 불안한 것이다. 그리고 이것이 오형근이 지표화한 동시대인들의 얼굴, 그 얼굴들에 일관된 정서인 '불안'이라는 가면의 힘이다. 그의 사진은 가면을 벗겨내면 진짜 얼굴이 있을 것이라는 우리의 관성적 믿음을 깨뜨린다. 그 가면의 배후에, 이면에, 깊은 곳에 아무것도 없음을 시각적으로 조명한다. 다만 파사드에는 불안만이 감돌 뿐이다. 이것이 오형근이 찍은 인물 사진들의 '숨은 의미'다.

# 완벽한 꿈세계와
# 회화의 이미지

## 정소연의 〈홀마크 프로젝트〉

이미지가 왜?

왜 아무것도 없지 않고 이미지가 있었을까? 플루서는 인류의 문화사를 다음과 같이 간략하게 정리한다. "우선 시공간으로부터 조각품의 세계가, 예컨대 '비너스'의 세계가 추상되고, 이로부터 그림의 세계가, 예컨대 동굴 그림의 세계가 추상되며, 이로부터 다시 텍스트의 세계가, 예컨대 메소포타미아 서사시의 세계가 추상되고, 마지막에는 이로부터 컴퓨터화된 세계가, 예컨대 전자계산기의 세계가 추상된다."[1] 다시 말해, 인류는 상상력을 통해 주어진 실제 세계로부터 입체 조각을 만들어냈고, 그다음에는 평면 회화를, 또 그다음으로는 개념과 논리를 기반으로

정소연, 〈홀마크 프로젝트Hallmark Project-사랑 4〉, 캔버스에 유채, 116.8×91.0cm, 2010

한 텍스트의 세계를 창출했으며, 가장 최근의 역사로 따지면 비물질적이고 가상적인 디지털 세계에 도달했다는 것이다. 이러한 주장은 진보주의 역사관을 따르는 문화사 일반의 설명과 크게 다르지 않다. 하지만 사실 플루서는 그런 일반적인 관점을 뒤집기 위해 위와 같은 주장을 했다. 그에 따르면 위에 정리한 단계를 "실제로부터의 단계적인 후퇴"로 볼 것이 아니라, "역순"으로 따져서 "실재를 형성하기 위해 움직인" 과정쯤으로 이해해보자는 것이다. 우리는 현재까지도 현실에 존재하는 것들이 이데아의 모방이라는 플라톤의 철학으로부터 영향을 받아서든, 아니면 각자의 현실감이 그렇게 학습되어서든 간에 실재와 이미지, 실제인 것과 환영적인 것을 나누고 이미지/환영이 실재/실제인 것을 모방한 것이라 믿는 경향이 있다. 그런데 플루서는 오히려 실제가 "도깨비 같은 것"이며, 환영적인 것 또는 이미지가 "가능성의 범주"인 실재를 만들어내기 위해 작동해왔다는 식으로 생각할 것을 제안한다. 예컨대 인간은 빌렌도르프의 비너스를 통해서 4차원 공간을 지각 가능한 형태로 실현시켰고, 라스코 동굴벽화를 통해서 4차원 공간으로부터 깊이 없는 평면의 세계를 추상해냈다고 가정해보자. 이러한 관점에서 글머리에 던진 질문, 즉 이미지가 왜 존재했는지에 대해 답을 하자면 '그것으로 실재를 창출하기 위해서'가 될 것이다. 또 다른 매체이론가인 드브레Régis Debray가 답하듯 '필멸하는 인간의 운명을 대리하는 유령'으로서 이미지가 출현한 것이 아니라.

정소연의 〈홀마크 프로젝트Hallmark Project〉(이하 〈홀마크〉)는 바로 위의 플루서가 가정한 내용을 참조할 때, 그 프로젝트의 발생 및 의도를 정교하게 읽어내고 좀더 구조적인 차원에서 그 의의를 따져볼 수 있다.

나아가 그 프로젝트에 속하는 일련의 그림들에서 이미지 요소 및 잠재적 의미를 풍부하게 드러낼 가능성이 보인다. 화사하고 행복한 이미지로 넘쳐나는 정소연의 최근 그림들을 앞에 두고 매체미학을 떠든 이유는 이 때문이다. 요컨대 정소연이 2009년에 시작한 〈홀마크 프로젝트〉라는 이름의 회화 연작은 실재와 가상의 이분법적 관계를 꽤 직접적인 방식으로 역전시키는 미술이다. 그 역전은 이분법의 논리를 그대로 두고 단순히 양자 중 어느 쪽이 더 근원적이라거나 더 강력하다는 식으로 따지는 것이 아니다. 오히려 그 이분법적 단순 논리를 흩트리는 그림을 그리는 것이다. 나중에 보겠지만, 이 지점에서 플루서의 매체미학적 사변이 도움이 된다. 즉 이미지/가상에 의해서 실제적인 것이 가능해진다는 그 관점 말이다.

## 홀마크 카드와 홀마크 프로젝트

정소연의 〈홀마크〉를 보기 위해서는 '홀마크'에 대한 이해가 선행되어야 한다. 많은 이가 알겠지만 '홀마크Hallmark'는 1910년 창립된 미국의 제조 회사로 가장 대표적이고 유명한 상품은 카드다. 100년이 넘는 동안 전 세계인의 각종 대소사를 기념해왔다고 해도 과언이 아닌 이 회사의 카드, 더 정확히는 수천 종류가 넘는 그 카드의 이미지가 바로 정소연의 〈홀마크〉가 주목한 대상이다. 달리 말하면, 액면 그대로 작가가 자신의 그림에 베껴다 쓴 이미지다. 그러니까 정소연의 〈홀마크〉'프로젝트'는 홀마크 사가 만들어낸 각종 카드의 수많은 이미지를 차용해서 단

일한 화폭에 재배열해 그림을 그리는 일을 이른다. 예컨대 〈홀마크 프로젝트-사랑〉은 홀마크 사가 제조한 카드 중 '사랑'이라는 카테고리에서 큐피드 · 하트 · 장미 · 신데렐라와 왕자님 도상 등을 잘라내 컴퓨터의 포토샵 프로그램에서 하나의 화면으로 재구성한 뒤 유화와 아크릴로 정교하게 다시 그린 것이다. 현대 회화의 전개 과정이라는 큰 틀에서 보면 정소연의 이와 같은 그림은 특별히 독창적/위반적인 것은 아니다. 포스트모더니즘 미술의 대유행 이후 미학적으로도 이미 완벽하리만큼 승인된 태도의 미술이다. 1960년대에 리히터Gerhard Richter가 이미 잡지 사진 따위를 그대로 베껴 그려 대성공을 거뒀고, 비슷한 시기 워홀Andy Warhol은 실크스크린을 사용해 그렇게 했으며, 폴케Sigmar Polke 또한 신문 도판 등 대량 생산되는 인쇄물의 망점을 천 위에 따라 그리며 명성을 얻지 않았는가. 또한 현재 쿤스Jeff Koons나 허스트Damien Hirst 같은 글로벌 스타 작가에서부터 한국의 미술대학 학생들까지 용이하고 효과적으로 취하는 경로의 회화가 아닌가. 그것이 사실이고, 정소연의 〈홀마크〉 연작 그림 또한 형식상 그로부터 크게 벗어나지 않는다.

하지만 위에 열거한 작가들이 모두 외관상 비슷해 보여도 각자의 회화 논리 혹은 작업 개념을 갖고 있듯이, 정소연 또한 특유의 작업 문맥을 갖추고 있다. 그 문맥은 자기 삶을 둘러싼 환경이 미국산 제품들로 풍요로웠고 쾌적했던 작가의 유년 시절이라는 매우 사적이고 내밀한 차원에서 출발한다. 그러나 그 사적이며 내밀한 작가의 체험이 꿈과 현실, 실제적인 것과 환영, 실현된 것과 잠재적인 것 등 인식론과 미학의 오랜 대人주제를 특이하게 파고든다. 덧붙여 그것은 자본주의적 충족과 상실, 그리고 보상이라는 문화비판적 담론까지 건드린다. 그 점에서 우

리는 정소연의 〈홀마크〉를 개별화시켜 세심하게 분석할 필요가 있다.

　정소연은 관련 작가 노트에서 "홀마크 프로젝트는 꿈과 현실, 주입된 이미지와 실재에 관한 이야기"라고 규정했다. 작가의 이 말은 평범하게 들린다. 그러나 이를 홀마크 사의 카드가 표상하거나 약속하는 기념―생일이나 결혼 축하만이 아니라 공감이나 용기를 북돋우는 메시지까지―의 세계 또는 우리의 구체적 일상에 대입해보자. 또 그 말을 1970년대 한국사회 대부분의 서민 가정에서는 누릴 수 없었던 잘사는 나라의 물질문명을 당연한 듯 향유하며 자란 한 아이의 원초적 형상으로 해석해보자. 나아가 그 아이가 어른이 되어 홀마크 이미지 같은 것들이 국내 소수에게만 이식된 미국산 문화이자 의식하지 못한 사이 자신에게 "주입된" 취향과 감각임을 깨달은 후의 생각이라면? 이때 우리는 정소연의 말과 그녀의 〈홀마크〉 시리즈 작업이 이분법의 어느 한쪽이 아닌, 둘이 공존하며 서로가 다른 쪽의 세계를 형성하고 구축하는 데 본질적으로 깊게 작용하는 양상에 대한 이야기이자 이미지임을 알게 된다. 먼저 홀마크 사의 카드는 사람들의 소망이나 기원을 원천으로 하고, 그것을 참조해 만드는 '사회적 상징물'이다. 이렇게 정의하면 소망과 기원은 현실적인 것이고, 홀마크 카드의 이미지는 가상적인 것이다. 그러나 앞서 예로 들었던 정소연의 〈홀마크 프로젝트-사랑〉에서처럼 우리는 우리 자신의 사랑이라 할지라도 그 사랑의 유일무이한 실체 또는 그에 상응하는 이미지를 갖고 있다기보다는 누구나가 알고 동의하며 쓰는 사랑의 아이콘을 보유하고 있을 뿐이다. 이 경우 오히려 홀마크 사의 이미지가 현실적인 것이고, 인간의 감정은 비실체적인 것이다. 이를테면 사람들은 태어나자마자 주입되는 온갖 추상적 의미와 가시적 이미

정소연의 〈홀마크 프로젝트〉

정소연, 〈홈마크 프로젝트Hallmark Project-공감〉, 캔버스에 아크릴과 유채, 116.8×91.0cm, 2

지들 덕분에 지금까지 현실 또는 실재를 습득하고 재구성해올 수 있었다고 말해야 한다. 덧붙여 홀마크 사가 카드의 이미지를 디자인할 때 우리의 각종 문화를 참조한다는 점, 그리고 우리는 역으로 그 이미지를 통해 '가족' '생일' '용기' '사랑' '애도' '위로' 등 온갖 정체성, 사건, 감정의 표현 방식을 습득해왔다는 점을 되돌아보자. 그럼 이미지와 현실의 관계를 다시 생각해보게 되지 않는가. 홀마크 카드와 현실이 그렇게 작용해왔다면, 둘은 위계적으로 분리된 것이 아니라 노골적이고 직접적으로 물고 물리는 관계를 유지해왔다고 보는 게 더 정확할 것이다.

정소연이 〈홀마크〉에서 작가의 주관적 상상력, 메시지, 표현력 등을 스스로 억누른 반면 기계적 프로세스처럼 건조하고 객관적인 과정(수집-인용-발췌-재조합-베끼기)을 따라 그림을 그렸던 것은 바로 위의 문제를 자기 회화의 개념으로 삼았기 때문으로 보인다. 예를 들어 그 프로젝트 중 〈가족〉에서 아들을 목말 태우고 해를 바라보는 아버지, 〈생일〉의 케이크와 풍선, 〈웨딩〉의 부케, 〈용기〉의 스마일 맨 등등은 홀마크 카드의 도상인 동시에 우리의 머리와 감수성에 각인된 이미지다. 그러니 정소연의 그림은 다른 어떤 측면도 아닌 바로 그 두 세계의 동시성과 상호작용을 이미지화하고 있는 것이다.

그러나 우리의 흥미를 더 자극하는 〈홀마크〉의 측면은 꿈세계와 그것이 상실된/부재하는 세계다. 홀마크 사가 제안하는 각종 카드의 이미지는 그것이 가령 슬픔이나 실망 같은 부정적인 주제라 할지라도 모두 아름답다. 또 따사롭고 친근하며, 풍족하고 기쁨으로 충만한 상태를 보여준다. 그 조그마한 카드의 세계가 바로 세상의 부정성에 대항하는 꿈세계인 것이다. 그리고 그것이 꿈세계인 한, 현실은 아직 혹은 더 이

정소연의 〈홀마크 프로젝트〉

상 그 꿈세계가 아닌 세계다. 애초부터 없었거나 잃어버린 세계. 정소연이라는 작가 개인에게도 이 두 세계가 문제였다. 앞서 나는 1970년대 한국사회 대부분의 삶과 미국식 환경에서 자란 누군가의 삶을 언급했는데, 정소연의 유년기가 그 후자에 속한다. 자세히 언급할 수는 없지만, 정소연은 조부모 덕분에 어린 시절 미국식의 쾌적하고 안락한 환경에서 자랄 수 있었다. 그러나 그런 특별한 환경과 그로부터 형성된 지각 및 경험은 작가가 성장하면서 획일적이고 시끌벅적한 대한민국의 일상과 뒤섞이는 와중에 변하고, 그 흔적이 다만 원천을 알 수 없는 '고향' '그리움' '향수'로만 남는다. 이를테면 그것은 어느 때부턴가 정소연에게 상실한 꿈세계이자 부재하는 현실이 된 것이다. 그러나 드라마틱하게도 작가는 그 잃어버린 세계, 노스탤지어의 고향을 미국의 대형 홀마크 매장에서 발견한다. 정소연이 〈홀마크〉를 구상한 것은 그때부터이며, 그 프로젝트의 그림들이 홀마크 카드의 이미지를 직접적으로 모방한 이유 또한 그와 같은 배경에서다. 그러니 이쯤에서 우리가 말할 수 있는 점은 〈홀마크〉가 홀마크 카드 이미지를 차용함으로써 대중상품 사회를 비판하고자 했다는 식의 분석을 넘어선다. 오히려 그 둘이 얼마나 친연관계에 있는지, 얼마나 유사한 구조를 형성하고 있는지가 포인트다. 한쪽은 예술작품이고, 다른 한쪽은 상품임에도 불구하고 말이다.

오, 이토록 완벽한 세계!

다시 강조하지만, 정소연의 〈홀마크〉 시리즈는 수집 · 인용 · 발췌 · 재

배열 · 그대로 따라 그리기의 이미지 방법론을 통해 완성된다. 그런데 작가가 대량 생산되는 유명 카드사의 이미지를 차용해 그린다고 해서 거기에 어떤 창작 규칙이나 예술적 제작 원리 같은 것이 존재하지 않으리라는 선입견을 가져서는 곤란하다. 물론 〈홀마크〉는 이제까지 우리가 살폈듯이 홀마크 카드가 양쪽으로 거느리고 있는 꿈과 부재의 세계, 실제에 대한 이미지적 참조와 실제를 실현하는 이미지적 역능이라는 구조적 · 작용적 측면에서 유사하다. 하지만 〈홀마크〉는 결정적으로 대량 생산되지도 않고 기계로 찍어내는 것도 아닌, 회화를 전공하고 여태껏 영상 등 다양한 미디어로 창작활동을 해온 작가가 새삼스럽게 캔버스와 물감을 매체로 써서 손으로 그린 유일무이한 그림들이다. 그 점에서 〈홀마크〉는 홀마크 카드와 다르다. 거기에는 작가가 아무리 기계적 생산 방식을 모방하고, 자신의 주관성을 창작 과정에서 배제시키려 해도 그럴 수 없는 차원이 존재한다. 이를테면 직관적으로 더 조화롭거나 시각적 효과가 뛰어난 구성composition을 추구하는 경향, 상징적 의미만이 아니라 색채나 톤 등 표현의 가시성에 무의식적으로 민감한 경향, 또는 붓질 습관이나 묘사력 수준 같은 것이 그리는 매 순간에 물리적/심리적으로 작용하는 것이다.

〈홀마크〉 그림들에서 정소연은 명암법 · 그라데이션 효과 · 강약 및 여백 처리 · 시각적 착시 등 여태까지 수많은 화가가 창안했고 구사해왔던 다양한 회화 기교 및 양식을 구사한다. 한 그림에 하나의 테크닉이나 스타일을 적용하는 식이 아니라 하나에 여러 가지가 동시다발적으로 콜라주되는 양상이다. 예를 들어 〈사랑 4〉를 보면 큐피드의 몸은 르네상스 시기 티치아노나 미켈란젤로의 인체 묘사법과 비슷하게 그려졌

정소연, 〈홀마크 프로젝트-크리스마스〉, 캔버스에 아크릴과 유채, 100×100cm, 20

정소연, 〈홀마크 프로젝트-가족〉, 캔버스에 유채, 100×100cm, 2010

다. 반면, 얼굴은 문구점에서 파는 스마일 스티커와 똑같은 문양 및 질감을 하고 있다. 또 커다란 꽃무늬가 화면 전체를 패턴으로 만들고 있는 것 같지만, 작가가 군데군데 공간을 비우거나 다른 형상을 중첩시켜놓은 덕분에 평면에서 3차원 일루전이 발생한다. 그렇다고 해서 정소연이 회화의 본질을 찾기 위해 이와 같은 방식을 취한 것으로 보이지는 않는다. 그보다는 회화를 오늘에 이르기까지 구축하고 유지시켜왔던 표현의 관례를 반영시킨 결과로 보인다. 수많은 회화작품을 통해 실현된 이미지들의 역량, 그리고 그러한 것들을 직접적으로든 간접적으로든 경험/수용하면서 우리 안에 부지불식간에 형성된 지각과 취향 등이 정소연의 그림 그리기에 담겨 있는 것이다. 여기서 또 한 번 플루서를 불러내는 것이 좋겠다. 말하자면 정소연의 〈홀마크〉는 비단 홀마크 카드 이미지뿐만 아니라, 넓게는 이미지 일반에 의해 형성되고 실현된 우리 문화의 현실 및 우리 각자의 의식과 감각 실제를 예시하고 있다. 동시에 그것을 뒤집어 현실에 실재하는 것들(동서양의 명화에서부터 카드사의 인쇄 상품까지)이 젖줄을 대고 있는 가상적이거나 잠재적인 것들(당신과 나의 기호, 몽상, 꿈, 기억, 추억에서부터 역사의 사실 및 미래의 비전까지)을 얇고 평평한 표면 위에 현실화시키고 있다.

이 모든 창작과정에서 작용은 선형적이지 않다. 홀마크 사가 정교하게 '설계'한 엄청난 종류의 카드 이미지는 〈홀마크〉의 요소들로 분산 배치되고, 표면 위에 표면을 쌓는 식으로 중첩된다. 〈홀마크〉의 각 그림에서 스타일과 테크닉 또한—아마도 정소연이 자신의 그림에 모방하기도 전에 홀마크 카드사의 디자이너가 여러 회화작품의 경향을 따라 했을—모티프와 의미의 인과적 관계 때문에 선별되는 것이 아니다. 그보

다는 상이한 이미지들이 무작위적이고 randomly 우연하게 조우하면서도 시각적이고 감성적인 차원에서 조화를 이룰 수만 있다면 자유롭게 채택된다. 이는 단적으로 예컨대 홀마크 사의 'Sympathy' 항목 카드와 정소연의 〈홀마크 프로젝트-공감〉을 함께 보면 드러나는 사실이다. 그렇다면 이즈음에서 우리는 정소연의 〈홀마크〉 연작이 오히려 선형적 과정을 벗어나 일종의 조합의 장 field이라고 말할 수도 있겠다. 인과성은 시작, 과정, 그리고 결과를 직선적으로 연결한다는 점에서 '선형적 과정'이다. 그러나 그러한 인과적 관계가 적용되지 않는 곳/상황/사건의 경우, 혹은 개별 요소들이 독립적인 상태에서 공존하는 경우 우리가 생각할 수 있는 모델은 각각의 것이 '조합되는 장'이다. 나는 정소연의 〈홀마크〉 연작 회화가 바로 그와 같은 장이라고 생각한다. 모든 이질적이거나 유사한 것이 요소들로 조합돼 상징적 의미로든 시각적 체험으로든 완벽함을 선물하는 장. 상실한 것이든 애초에 없던 것이든 현재는 허구이고 환영인 세계, 그 허구성과 환영성의 세계를 이미지로 보상하는 장. 인간사의 모든 감정과 생활 의례를 완벽히 범주화하고 촘촘하게 이미지로 구현하려는 홀마크 사의 상품세계를[2] 명시적으로 모방함으로써 결여를 메우는 장. 그것이 정소연의 〈홀마크〉가 이미지로부터 구축한 실제적 공간/평평한 표면이고, 우리가 그로부터 내 경험과 기억의 이미지를 투사하는 스크린이다.

# 숭고의 꿈을 (괄호) 치고

## 공성훈의 그림들

관념보다 생생한

공성훈은 자신의 어휘사전에서 "정신, 영혼, 자연, 인간, 자유, 도道, 기氣" 같은 단어들이 "괄호" 쳐져 있다고 말했다. 오래 생각하지 않아도 관념 적인 것들에 대해서는 믿지 못하겠다는 작가의 결벽 같은 것이 느껴지 지 않는가. 그런데 이 말은 우리를 공성훈 작업의 기초로 안내한다. 작 가가 이미지 포식자처럼 카메라를 들고 쏘다니며 냉정하게 주시하는 우리의 생활상, 신체적으로 지각 가능하고 물리적으로 접촉 가능한 현 실이 그 기초다. 공성훈의 창작은 그런 삶의 현상과 속성을 상투화된 관 념 대신 몸의 적나라한 감각과 회화 작업의 물질적 조건들을 통해 시각

공성훈, 〈개〉, 캔버스에 유채, 181.8×227.3cm, 2004

공성훈, 〈담배 피우는 남자(폭포)〉, 캔버스에 유채, 227.3×181.8cm, 2

화하는 데 있다. 그래서 이 작가의 작품에서는 뜻은 거창하나 경험의 구체성이 희박해진 '말' 대신 특별한 의도 없이 연속되는 일상의 '지금, 여기'가 문제적 대상이 된다. 예컨대 푸르스름한 빛이 감도는 겨울 눈밭의 어둠 속에서 잡종 개가 눈을 번뜩이며 우리를 쏘아보는 '지금'이며, 대낮에 벌어진 민방위 훈련으로 어수선한 교외 하천가와/또는 국도변에 줄줄이 늘어선 러브호텔이 기괴한 조명 아래 빛나는 '여기'다. 그 시간과 공간은 지극히 세속적인 삶의 것이어서 섬광처럼 오직 한순간에만 포착 가능하다. 동시에 산산이 부서진 유리 파편들처럼 어지럽게 흩어진 것으로만 지각된다. 그러나 그만큼의 강도로 구체적이며 경험적이다. 혹은 물질적이며 촉각적이다. 공성훈이 2000년부터 본격적으로 선보이고 있는 회화가 고스란히 그런 시공간에서 우리가 피할 수 없이 맞닥뜨리게 되는 감각을 제공한다. 냉랭하지만 강렬하게 피부를 찌르며, 황당하지만 친숙하게 오감에 침입해 들어오는 감각. 그래서 이 작가가 "정신, 영혼……" 따위의 단어를 유보한다고 말할 때, 우리는 그에게 그 이유를 들을 것이 아니라 그의 그림들을 보면 된다.

때로 사람들은 공성훈의 그림에서 귀스타브 쿠르베 식의 리얼리즘이나 1980년대 한국 민중미술과의 연관성을 찾아내고 싶어한다. 하지만 그의 회화에서 기존 미술의 양식이나 태도의 차원보다 더 주목할 점은 고급스럽지도 보편적이지도 않은 그림의 모티프—변두리 러브호텔이, 절벽 앞에 뭘 하는지 알 수 없는 분위기로 앉아 있는 남자가, 을씨년스러운 겨울 나뭇가지들이 그림의 보편적 모티프일 리가!—를 가지고 화가가 각각의 화면에 성취해낸 독특한 강도와 밀도다. 기묘한 진지함과 영웅적 스펙터클이 아주 정교하게 혼합된 분위기 안에 누추한 정경,

공성훈의 그림들

사물, 인물을 배치시켜 하나의 이미지 세계로 구현한 화면. 공성훈의 이 그림들은 감상자에게 그로테스크한 침묵과 뭐라 규정하기 어려운 긴장을 유감없이 느끼게 해준다. 이는 작가가 속된 일상의 순간과 단면들로 파고들어 마치 저격수처럼 이미지를 포획해내고, 그런 찰나에 자기 자신이 느낀 복잡한 정서와 지각 상태를 그림으로 전환시켜 드러냈기에 가능한 일이다. 그런 점에서 공성훈이 그리는 모티프는 세속적이지만, 그의 그림들을 키치나 팝아트 유형으로 분류해서는 곤란하다. 그와는 전혀 다르게, 이 작가의 회화는 다른 어떤 현대미술 매체보다 더 진지하게 이미지 구현의 힘을 믿으며, 동시대 어떤 스타일의 이미지보다 더 생생한 것을 화면 위에 오리지널로 제시하기 때문이다.

## 미화된 세계에서 깨어나면

다른 한편, 공성훈의 그림들은 세속적인 만큼이나 숭고해 보이고 평범한 소재를 다뤘음에도 스펙터클하게 느껴지는 교묘함을 담고 있다. 여기서 잠깐 19세기 독일 낭만주의 회화의 대가 카스파 다비트 프리드리히를 떠올려보자. 이를테면 그가 거의 화면 전체를 막막하게 펼쳐진 하늘과 검은 바다로 채우고, 바닷가 한 지점에 손가락 마디처럼 작고 소박하게 이름 없는 수도승을 묘사해넣었을 때, 그 그림 〈바닷가의 수도승Monk by the Sea〉(1808~1810)에서 울려 퍼진 것은 낭만주의의 세계관이었다. 즉 대자연에서 비롯된 감정의 고양, 도덕적 가치를 향한 자유로운 헌신, 세계의 절대성과 숭고함에 대한 자각, 인간의 미천함과 인생의

공성훈, 〈촛불〉, 캔버스에 아크릴, 170×150cm, 2012

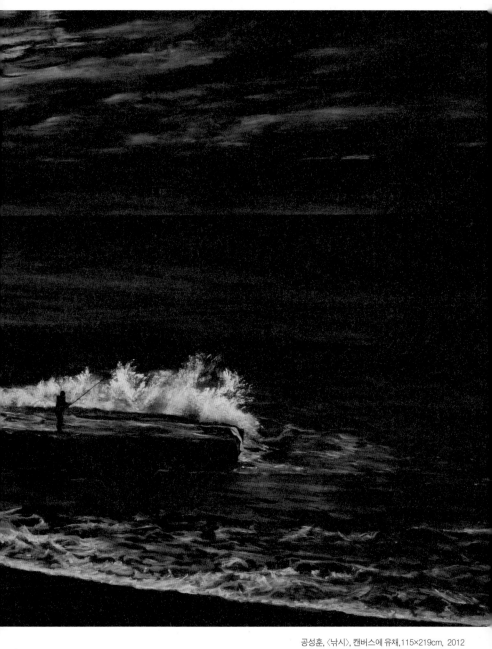

공성훈, 〈낚시〉, 캔버스에 유채, 115×219cm, 2012

덧없음에 관한 자기 성찰 등 독일 낭만주의 정신이 그 관조적인 그림을 통해 사람들이 볼 수 있는 것, 공감할 수 있는 것이 되었다.

OCI 미술관에서 열린 공성훈의 2012년 개인전 《바다》에 전시된 대형 그림들은 프리드리히의 그 같은 낭만주의 회화가 떠오를 만큼 숭고함과 스펙터클을 갖췄다. 작가가 신비스러운 형상을 한 장대한 바다와 하늘, 기암절벽, 폭포, 숲을 화폭에 꽉 들어차게 그리고, 대조적으로 그 대자연의 경이로운 장관 안에 인간은 우주의 한 점인 양 작고 고독하게 묘사해놓은 덕분이다. 예를 들어 〈낚시〉 〈담배 피우는 남자(폭포)〉 〈촛불〉 〈형제바위〉는 프리드리히의 작품에서 참조가 될 사례를 찾아 일대일로 대조해봐도 좋을 정도로 구도, 모티프, 시점의 유사성이 두드러진다. 또 프리드리히의 〈무지개가 뜬 산악 경치〉(ca. 1810), 〈안개 바다 위의 방랑자〉(ca. 1818), 〈빙해〉(ca. 1823/24)에서 보이는 대자연과 인물의 차별적 배치가 공성훈의 그림에도 보인다. 무지개 같은 작은 모티프가 그림 전체의 중요한 메시지를 담당하는 점도 꽤 비슷하다. 그리고 결정적으로 마치 감상자에게 거대한 자연질서를 향해 창을 내주듯이 그리는 화면 조성 및 그로 인해 발생하는 경외감 또는 숭고한 느낌이 공성훈의 그림에서 프리드리히의 영향을 보게 하는 요소다.

하지만 이는 공성훈이 감상자를 위해 준비한 일종의 배려, 혹은 그 앞에 쳐놓은 덫일지 모른다. 왜 그것은 배려인가? 굳이 낭만주의의 정신이나 프리드리히의 회화세계를 알지 못하더라도, 현재까지 상용화된 온갖 문화 형식(복제화, 영화 장면, 광고, 유튜브 클립 등)을 통해 그런 풍경화를 스테레오타입으로 익혀온 대중은 공성훈의 그림에 편히 다가설 수 있기 때문이다. 따져보면 희한한 일이지만, 거기서 우리는 진짜로 바

위에 부딪혀 포말이 부서지는 듯 보이는 파도를, 현기증이 날 정도로 스펙터클하게 펼쳐진 해식海蝕 절벽을, 선녀가 목욕이라도 했을 법한 영기 서린 폭포를 보고 즐길 수 있다. 마치 때 되면 TV에 방영되는 자연 다큐멘터리의 한 장면을 보듯이, 아니면 달력 화보 중 한 페이지를 볼 때처럼. 그러나 그것이 결코 배려일 수만은 없다. 공성훈의 그림은 얼핏 느껴지는 바와는 달리, 정작 그 같은 자연의 이미지나 자연에 기대어 인간이 그럴싸하게 구상해놓은 내러티브에 쉽게 동조하거나 편입하는 종류의 것이 아니기 때문이다. 오히려 그의 회화는 이전부터 그래왔듯이 그림의 환영적 매력과 그 환영이 작동하기 전 단계의 현실에 상존한 뻔뻔함/날것을 동시에 포착하고 드러낸다. 때문에 앞선 경우만이 아니라, 낭만주의와 프리드리히의 회화를 아는 누군가가 공성훈의 〈바다〉에서 '숭고' '성찰' '관조'와 같은 관념과 태도를 보려 할 때도 충분하지 않다. 그런 숭고함에 젖고, 성찰에 몸을 맡기며, 관조를 통해 위로받고자 하는 그/녀는 필경 그의 그림들에서 풍겨나오는 지독한 현실감과 현실적 사태에 살짝 닭살이 돋고 등골이 서늘해질 것이기 때문이다.

예컨대 대지와 하늘의 경계 지대에서 멋지게 피어오르는 눈바람이 정교하게 묘사된 화폭에 감탄하며 공성훈 그림 앞에 다가서면, 우리는 그 놀라운 〈눈바람〉이 무채색 계열의 물감을 듬뿍 바른 커다란 붓으로 온몸을 휘젓듯이 그려 완성되었음을 보게 된다. 이는 이를테면 작가 공성훈이 자신의 그림으로 자기 그림에 대해 '눈속임 그림trompe l'oeil이 아님'을 선언하는 방법이다. 또 다른 그림에서는 화면 전체에 기세 좋게 그린 절벽과는 대조적으로 오른쪽 귀퉁이에 한 조각 건어물마냥 미천하게 그려넣은 사내, 심지어 폭포 그림에서는 주변의 푸른빛에 물들어

PHYSICS 6

공성훈의 그림들

오로지 흰 담배로만 존재하는 것 같은 그에 흠칫 놀라게 된다. 이는 '숭고 회화' 양식에 젖줄을 댄 듯 보이는 작가 자신에게나, 그 미의식에 길들여진 우리에게나 미화된 세계에 지나치게 젖지 말라고 은밀히 울리는 일종의 알람 같다. 심미적이지 않은 그 시각적 경고가 '태종대' 같은 구체적 장소나 '불꽃놀이' 같은 직접적인 행동을 가리키는 작품명과 더불어, 그리고 그림 전체에 노출된 그리기의 궤적과 함께 보는 이에게 말한다. 2000년 작가가 자신을 부추기며 했던 말을 빌리면 "스스로를 배신"하라고. 또한 우리 감상자가 들을 수 있었던 그의 말을 빌리면 정신이나 영혼 같은 관념적인 것들은 일단 "괄호 치고" 피부에 와닿는 질감, 눈앞에 펼쳐진 사태, 물질적이고 물리적인 현상에 집중하자고.

# 리퀴드·뉘앙스·트랜지션

## 함양아의 미술에서 비디오적인 것

경계를 향하는 예술가

함양아는 1990년대 후반부터 국내외를 오가며 자신의 비디오 아트 및 설치미술을 선보여온 작가다. 한국 미술계가 '신세대 미술' 또는 '한국의 젊은 작가 young Korean artists'라는 이름을 앞세워 너도나도 미술계 신진들에 주목하기 시작한 1990년대 말에 함양아 또한 작가 활동을 시작했다. 그 때문인지 누군가에게 그녀는 여전히 젊은 작가다. 하지만 사실이 작가는 나이로나 경력으로나 이미 중견에 속한다. 작가의 사회적 위치나 자격 수준을 가리키는 것만은 아니다. 작가가 그간 수행한 작업의 규모 및 양, 가치 및 수준이 상당하다는 뜻이다. 요컨대 지난 20년 가까

함양아, 〈예술가〉, 열판 위에 초콜릿 전신상, 30×30×32cm, 2010

함양아, 〈예술가〉, 열판 위에 초콜릿 전신상, 30×30×32cm, 2010

이 함양아는 한국, 미국, 중국, 일본, 네덜란드, 터키 등 세계 여러 지역을 돌아다니며 프로젝트 성격의 작업을 했다. 그러는 과정에서 수십 점의 비디오 작품과 수십 회가 넘는 설치미술 전시를 통해 자신만의 예술 세계를 성공적으로 구축해나간다는 평을 받고 있다.

그런 작가의 여러 작품 중에서 '함양아의 미술'을 대표한다고 말하기 어려운 작품이 있다. 하지만 나는 그 작품이 이 중견 작가의 작업 전반은 물론 그녀의 미술세계를 이해하는 데 꽤 의미심장한 역할을 한다고 생각한다. 또한 다양한 비평 담론을 촉발시킬 잠재력을 지녔다고 본다. 문제의 작품은 〈예술가artist〉라는 소형 조각이다. 작가 자신의 모습을 본떠 어른 팔뚝만 한 크기로 빚은 이 조각은 초콜릿으로 만들어졌다. 그리고 전시 중에는 전기 열판이 깔린 좌대 위에 놓여 열에 녹아내림으로써 서서히 형체가 해체되는 작품이다. 검고 단단한 고체 상태의 작가 초상 조각―두꺼운 안경을 쓰고, 과할 정도로 두툼한 패딩 점퍼를 입은 채 심각한 표정으로 서 있는 여성의 모습을 입상으로 재현한 초콜릿 덩어리―이 뜨거운 열판 위에서 부드럽고 끈적끈적하며 흐느적거리는 액체로 변한다. 결국 그렇게 스스로를 망가뜨리는 조건의 작품인 것이다. 나는 〈예술가〉가 이 같은 속성을 가지고 있고, 제목 또한 그렇게 명명됐다는 점을 근거로 2010년에 쓴 함양아 작품론에서 다음과 같이 주장했다.

예술가라는 주체성을 스스로 해체해가는 부단한 시도 속에 있는 이, 그 고통을 작품이라는 객관적 과정으로 기꺼이 반복해서 변모시키는 이가 〈예술가〉라는 초콜릿 조각을 통해 함양아가 선언하는 예술가 상이다.[1]

이를 쉽게 해석해 함양아, 또는 그녀가 지향하는 예술가의 속성이 어디 한곳에 고정되지 않고 끊임없이 변화하며 새로운 작품을 시도하는

함양아의 미술에서 비디오적인 것

것이라고 이해해도 좋다. 분명 그렇게 '유동적이고 지속적인 변화 속에서 창작의 실행'이 곧 함양아가 〈예술가〉를 통해 보여준 예술가의 존재론적 상태이기 때문이다. 지금도 나는 여전히 그때와 같은 생각을 하고 있다. 하지만 이 글에서는 〈예술가〉를 환기시키면서 함양아 미술에 대한 또 다른 비평을 시작해볼까 한다. 이 작가의 작품들에서 액체의 요소, 혹은 그와 유사한 점에 주목하고 그 내용을 비디오의 특수성—매체로서나 이미지로서의 물리적 특성, 이미지 생산자의 입장에서나 감상자 입장에서 경험하는 지각적 특성—과 결부시켜 생각해보자.

물리학적으로 액체liquid는 기체와 고체의 중간 상태다. 또한 그것은 분자와 분자 간의 거리가 기체보다는 가깝고 고체보다는 멀어서, 일정한 부피를 유지하지만 형태가 고정되지 않고 흐르며, 다른 물질과 쉽게 섞이거나 결합할 수 있는 물질의 상태다. 우리 모두가 잘 알다시피 물이 대표적인 예다. 하지만 열에 녹아 흐르는 초콜릿이나 실리콘, 동식물의 내부에서 도는 혈액이나 수액, 그리고 그 몸체로부터 밖으로 나오는 특정 분비물 및 배설물 또한 액체에 속한다. 그런 '액체'를 우리가 수사학적으로 해석한다면 다음과 같은 정의도 가능하다. 부드럽게 적시는 것, 유연하게 스며드는 것, 손가락 사이를 빠져나가는 덧없는 것, 형체 없이 스며드는 것, 흘러서 정처가 없는 것, 이것과 저것이 하나로 섞일 수 있는 것, 이것과 저것을 매개하는 것, 작용과 반작용의 운동 상태에 있는 것 등등 말이다.

액체에 대한 물리학적 정의와 수사학적 해석에서 공통된 점은 유동성, 비정형성, 매개성, 융합, 그리고 중간 상태다. 앞서 내가 〈예술가〉를 사례로 들어 함양아가 지향하는 예술가 모델이란 '유동적이고 항상 변

화 속에서 존재하는 이'라고 단언했던 배경에는 액체에 대한 이 같은 이해가 깔려 있었다. 그것은 〈예술가〉에서 고체 초콜릿이 열과 만나 분자 간 거리가 느슨해지고 액체 상태로 변해 좌대를 타고 흘러내리는 것처럼, 가열 시간과 강도intensity에 따라서 기존 형상이 새로운 형상으로 무작위 변형되는 것처럼 한 명의 예술가 또한 지속적으로 형질 변경되고 다양화될 수 있다는 뜻이다. 그렇다면 정작 함양아는 스스로를 어떤 예술가 모델이라고 생각하는 것일까? 그녀는 큐레이터 김선정과 함께 한 인터뷰에서 다음과 같이 말했다. 이로부터 함양아가 특히 선호하는 존재 상태를 읽을 수 있다.

> 늘 경계에 끌리는 부분이 있다. 이것과 저것이 뚜렷이 구분되지 않고 섞여서 모호한 상태. 그런 상태는 새로운 것을 시도할 수 있는 잠재성을 갖고 있다.[2]

이때 함양아는 '경계'라는 용어를 쓰고 있지만 사실 그녀가 그에 이어서 하는 말을 새겨볼 때, 이 작가가 지시하는 대상은 딱딱하고 경직된 분할 선 같은 것이 아니다. 그보다는 각 존재의 다름, 질적 차이, 차원의 변양을 의미한다고 보는 게 맞을 것이다. 그런 다름이 "구분되지 않고 섞여서 모호한 상태"가 되려면 액체가 적절한 모델이 된다. 기체는 다름을 완전히 무화시키고, 고체는 다름을 명시적으로 차별화하기 때문이다. 그러니 함양아가 끌리는 존재의 상태는 명확한 분할 선을 따라 영역과 범주를 나눌 수 있는 안정적이고 견고한 대지보다는, 미묘한 차이들이 존속하면서도 서로 넘나들고 합쳐지며 매 순간 이전과는 다른 파도

함양아의 미술에서 비디오적인 것

가 치는 바다 같은 것이라 생각할 수 있다.

## 리퀴드 시간 운동

액체 상태의 미술. 이는 하나의 은유에 불과할지 모른다. 하지만 나는 '액체 상태의 미술'을 함양아의 비디오 작업에서 두드러지는 속성으로 의미 부여한다. 단적인 예로 〈예술가〉는 조각설치 작품이지만, 그 작품의 완전한 향유는 시간 속에서, 좀더 정확히는 반복할 수 없는 시간의 사라짐, 존재의 소멸, 질료의 해체를 경험함으로써만 이뤄진다. 감상자인 나의 미적 향유는 초콜릿으로 만든 작가의 형상 일부—처음에는 발바닥이, 이어서 종아리가, 다음에는 무릎 부위가 뭉그러져 흘러내리는—가 말 그대로 사라지면서 고형의 초콜릿이 액체 상태로 변질되는 순간들, 그 되돌림이나 반복이 불가능한 복합적 변이의 시간 운동을 함께 해야만 실현되는 것이다.

　내가 액체 상태를 비디오의 속성과 연결시키는 지점이 바로 여기다. 사건의 '진행' 자체가 작품의 형식과 내용을 규정하는 예술, 그것을 우리는 '시간예술'이라고 정의한다. 하지만 존재 또는 사물의 질적/구조적 변화, 의도적/무의도적 흐름, 층위/차원의 이행 같은 '복합적 변이의 시간 운동'은 선형적 시간의 진행과는 전혀 다르다. 그 복합적 변이의 시간 운동에서는 물질과 지각이, 현재의 기록과 기억의 환기가, 상상화imagination와 현실화realization가 물리적 시간의 경계를 넘어 동시다발적으로 해체되면서 융합한다. 이는 '비디오적인videolike 것'이다. 시간의

함양아, 〈fiCtionaRy〉, 비디오, 3분 30초, 2002~2003

선후관계를 벗어나 현실적 차원과 허구적 차원이 편집된다. 논리를 따르지 않는 사건의 우발성과 역동성이 시청각 이미지로 포착되면서 인과관계를 넘어선 이질적 요소들의 공존이 가시화된다. 무엇보다 존재함presence이 다시 존재함re-presentation으로 하나의 이미지 장場에 수렴된다.

함양아의 경우 이 같은 수렴 또는 융합[3]은 미시적 존재와 거시적 구조, 관찰자적인 시선과 이야기꾼 같은 서술narration, 다큐멘터리 이미지와 허구적 이미지, 이방인과 주체로서의 나, 떠돎과 일시적 정주와 영원한 반복, 존재의 기록과 존재의 미적 재현이 영상 이미지의 판면plan[4] 위에서 섞이고 구성/재구성되는 양상으로 나타난다. 이에 대해서는 그녀의 비디오 작품 대부분을 들어 논할 수 있다. 그중에서 특히 〈fiCtionaRy〉(2002~2003)에서는 다큐멘터리 이미지와 허구적 이미지의 상호 섞임 양상을 볼 수 있다. 이 작품은 함양아가 어느 독립영화 감독의 미술감독으로 일하면서 영화가 만들어내는 허구적 장면과 자신이 기록한 영화 제작 현장의 장면을 교차 구성한 것이기 때문이다. 이를테면 〈fiCtionaRy〉 안에서, 여배우가 탄 경비행기가 강물에 추락하는 장면은 영화감독의 연출에 따라 허구의 내러티브를 시각화한 영화 프레임인 동시에 그 연출 장면을 기록하고 있는 함양아의 작업 의도─픽션과 다큐멘터리는 구분 가능한가를 재고하는─를 따라 포착된 비디오 프레임으로서 둘은 작품 안에서 서로를 내포하며 이어진다. 또 겨울의 차가운 물에 빠진 여배우는 연기로도 추위에 떨고 실제로도 추위에 떠는데, 함양아는 〈fiCtionaRy〉의 프레젠테이션을 마치 물이 흐르듯 스크린의 이미지가 오른쪽에서 왼쪽으로 흐르도록 편집함으로써 연기자의 연기와 신체의 즉물적 반응이 중첩되는 순간을 복합적 시간의 운동으

로 구체화했다.[5]

　이와 더불어 그 비디오 작품에서 우리는 '물'이라는 소재 자체를 비디오적인 것으로서 액체와 결부시킬 수 있다. 들뢰즈가 르누아르, 레르비에, 엡스텡 등 일련의 전전戰前 프랑스 영화들에서 물이 당시 영화계의 여러 경향("추상미학적 신조, 사회기록적 신조, 극적 서술의 신조")을 막론하고 중요한 환경으로 채택된 이유를 설명한 바와 같은 차원에서 말이다. 철학과 기호학의 논의를 교차시켜 영화에서 이미지와 기호를 분류한 그 철학자에 따르면 물은 "그 안에서 움직이는 대상의 운동을 추출해낼 수 있는, 또는 운동 자체의 이동성을 추출하게 해주는 훌륭한 환경"[6]이다. 함양아의 경우, 우선 경비행기가 추락하는 호수를 배경으로 써서 허구적-실제적 사건의 운동과 시간의 흐름을 자연스럽게—보는 이가 비디오 카메라의 촬영 기술과 이미지 편집 기술을 의식하지 않는다는 의미에서—표현할 수 있었다. 그 점에서 물은 〈fiCtionaRy〉의 매우 중요하고 훌륭한 환경이다. 나아가 그 비디오 작품에서 물은 배우의 연기演技와 현실적 지각 상태의 중첩, 허구적 이야기의 전개와 사건의 실제 순간 간의 대비, 픽션 영화의 이미지와 그 영화에 대한 기록 이미지의 합종연횡 등 비디오적인 속성을 작품에 배양시킨 원천이다.

## 뉘앙스로 포착 또는 불가능

함양아의 〈형용사적 삶-아웃 오브 프레임Adjective Life-Out of Frame〉은 작가가 2007년 암스테르담에서 처음 제작한 이후 국내외의 적극적인 반

함양아의 미술에서 비디오적인 것

향에 힘입어 전시 때마다 설치 모습을 다변화한 '퍼포먼스 기반 영상 설치 작품'이다. 이 작품의 골격은 크게 당시 작가가 기획한 퍼포먼스를 담은 비디오—작가는 유럽의 어느 큐레이터 두상을 초콜릿으로 조각했고, 다섯 명의 무용수에게 그 두상 조각을 대상으로 퍼포먼스를 펼치도록 했다—상영과 초콜릿으로 만든 인물 두상 조각을 전시장에 설치하는 것으로 갖춰진다. 그런데 이 작품에서 핵심은 오브제 형태나 전시의 테크닉이 아니라 '감각의 순간들'이다. 또 작품에서 흥미로운 점은 다음과 같은 문제, 즉 그 감각의 순간들이 어떻게 표현/서술 또는 재현/표상 가능한가와 불가능한가를 작품이 제기한다는 사실이다. 실제로 이 작품은 이미 제목에서부터 삶의 미묘함("형용사적 삶")과 그 미묘함의 포착 또는 포착 불가능성("아웃 오브 프레임")을 주제화한다. 그래서 우리는 함양아의 〈형용사적 삶-아웃 오브 프레임〉으로부터 다음과 같은 미학적 질문을 제기할 수 있는 것이다. '초콜릿이 있다' '맛있는 초콜릿이 황홀하게 놓여 있다' '유혹적인 모양의 초콜릿이 있어 마음이 들뜬다' 등의 문장이 간단한 수사rhetoric의 유무에 따라 뚜렷이 다른 양태를 서술하는 것처럼, 이미지는 우리 감정 및 지각의 복잡다단하고 미세한 결들을 제각각으로 포착해낼 수 있는가? 아니면 반대로, 단순하고 무자비한 상태의 삶으로부터 이미지는 어떻게 형용사적인 세부를 분할하거나 생성해내는가 등의 질문. 벤야민을 따라 말한다면, 세계에 존재하기는 하지만 우리 인간 '시각의 무의식적 차원the optical unconscious'[7]에 속했던 것들을 의식의 차원으로 끌어올리는 이미지는 가능한가? 또는 랑시에르Jacques Rancière를 따라 말한다면 "시간들과 공간들, 보이는 것과 보이지 않는 것, 말과 소음의 경계 설정"[8]에 의해 규정되는 우리의 경험

형식을 섬세하게 절/합하고 자유롭게 창조하는 것은 무엇인가와 같은 미학적 논제.

〈형용사적 삶-아웃 오브 프레임〉의 퍼포먼스 비디오에 한정해 첫 번째 질문에 답한다면 '그렇다'이다. 다시 말해 그 비디오에서 우리는 특정 감정과 지각의 형용사적 결을 포착해낼 수 있다. 다섯 행위자가 친숙하지 않은 형상과 벌이는 미묘한 신경전. 그들의 에로틱한 손놀림에 따른 특정 감각의 자극. 핥기, 빨기, 씹기, 더듬기, 응시하기 등 작은 행위로부터 발산되는 저 내밀한 욕망. 그것들이 알알이 그 비디오 이미지에서 포착된 것이다. 또는 그 비디오 이미지를 통해 극대화된다고도 말할 수 있다. 그것은 아주 순간적이고 가벼우며, 물리적 흔적 대신 정서적이고 심리적인 잔향과 같아서 작가가 퍼포먼스 상황에 비춘 인공 조명, 그 상황을 영상화하기 위해 구사한 촬영 기교, 그리고 사후 영상 편집의 합작을 통해서 가시화됐다. 그리고 감상자 입장에서는 비디오의 판면들을 통해서만 감각적으로 지각 가능하다. 이는 달리 말하면 감상자가 〈형용사적 삶-아웃 오브 프레임〉이 비디오 이미지라는 물리적 형태로 고정시킨 사태의 양상 및 강도를 따라 보고 느낀다는 뜻이다. 요컨대 언어의 형용사적 표현에 비견할 만한 인간의 감정과 지각은 우리가 '뉘앙스'라는 말로 담아내는 사태 일반이며, 비디오 이미지는 그런 뉘앙스로서 감정과 지각의 복잡 미묘한 결을 숏과 숏에 나눠 객관적으로 존재하게 한다. 바로 함양아의 〈형용사적 삶-아웃 오브 프레임〉이 비디오 이미지로 포착해 우리 시각의 의식 위로 떠워올림으로써 지각 가능하도록 한 게 그런 뉘앙스적인 것이다.

그러면 작가는 어떻게 그런 비디오 이미지를 포착하는가? 다시 들뢰

함양아의 미술에서 비디오적인 것

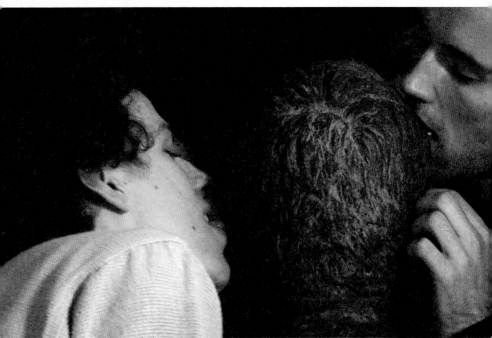

함양아, 〈형용사적 삶-아웃 오프 프레임〉, 비디오, 7분, 2

즈를 참조하자. 그는 정신과 물질을 대립시켜온 서구 철학의 한계를 비판하면서 '사물'과 '사물에 대한 의식'을 상관관계로 설명했다. 이를테면 사물은 의식에 의해 주관화되고, 의식은 사물의 존재에 의해 객관화된다는 것이다. 가령 내가 〈형용사적 삶-아웃 오브 프레임〉에서 에로틱한 자극을 느낀다면 그것은 〈형용사적 삶-아웃 오브 프레임〉이라는 대상의 한 부분이 내 의식을 통해 주관화된 것이며, 나의 에로틱한 자극에 대한 인식은 〈형용사적 삶-아웃 오브 프레임〉의 그 숏에 의해 객관화된 것이다. 사물과 사물에 대한 의식은 이런 식으로 교차된다. 그러면 교차는 어디서, 어떻게 이뤄지는가? 이에 대해 들뢰즈는 지각이 "이중의 지시 관계"를 가졌다는 논리로 설명한다.

> 우리는 지각이 이중으로 되어 있다는 것을, 아니면 이중의 지시관계를 가지고 있다는 것을 알게 되었다. 그것은 객관적일 수도 주관적일 수도 있다. 그러나 어려운 문제는 영화에서 객관적 지각-이미지와 주관적 지각-이미지가 어떻게 제시되는지를 알아보는 일이다. 무엇이 그들을 구분해줄까?[9]

다시 말해 사물과 사물에 대한 의식은 우리의 지각을 통해 상호 교차되는데, 지각은 한편으로 객관을 향하고, 다른 한편으로 주관을 향하는 속성을 지녔기 때문이라는 것이다. 〈형용사적 삶-아웃 오브 프레임〉을 중심으로 생각해보면, 우선 작가가 조직한 퍼포먼스는 하나의 사물로서 작가의 지각에 포착돼 객관적 지각-이미지이자 주관적 지각-이미지가 된다. 그런 이미지 중에서 특히 앞서 우리가 주목한—또는 감상

자가 그렇게 느낄 수 있는—'뉘앙스로서의 감정과 지각의 복잡 미묘한 형용사적 결'은 함양아가 퍼포먼스 전체를 세부적이고 주관적으로 포착했으며, 그 지각의 양상을 기술적 장치의 힘을 빌려 극대화한 결과일 것이다.

　단적인 예로 〈형용사적 삶-아웃 오브 프레임〉의 비디오 스틸 컷 중 하나를 보면 앳된 모습의 청년이 초콜릿 두상의 귀 부위를 혀로 핥고 있는 모습이 클로즈업돼 있다. 그런데 그 장면은 전체 퍼포먼스에서 극히 찰나의 사태를 기술적으로 증강해낸 것—카메라의 줌업, 프레이밍, 트리밍, 컴퓨터 편집 프로그램의 자르기, 붙이기, 각종 보정 등—이다. 이는 아마도 작가가 퍼포먼스 현장에서 자신의 지각에 포착된 어떤 형용사적 상태를 의식적으로 명백한 의미 대신 은밀하면서도 짜릿한 뉘앙스로 작품에 새겨넣고자 했기 때문에 그렇게 이뤄졌을 것이다. 작가 자신의 노트를 참조하건대, 함양아는 초콜릿 두상을 둘러싸고 "한 무리의 젊은이들이 벌이는 즉흥적인 퍼포먼스는 관능적이고 감각적인 반응을 일으킨다"[10]는 판단 아래 그 같은 반응의 미세한 뉘앙스를 비디오 이미지로 포착하고자 했다. 작가의 그런 의도/작가가 작품 자체로 구현하기를 뜻하는 바 또는 기대/작가가 작품에 대한 감상자의 반응으로 욕망하는 바는 꽤 성공적으로 타인의 지각에 포착된 것으로 보인다. 왜냐하면 어느 큐레이터와 어느 비평가는 이 작품의 뉘앙스를 포착하고 그에 의거해 다음과 같은 수사학적 문장들을 생산했기 때문이다.

　배우들은 네덜란드 회화에서 볼 수 있는 달뜬 혼미의 경지를 드러내면서 17세기 초상화와의 묘한 유사점을 보인다. 배우들의 몸짓이

내는, 그리고 그들의 옷깃이 스치는 소리는 흡사 수도원의 복도를 소리 죽여 걸을 때에 나는 소리처럼 들린다. 이 작품은 묘하게 종교 적이다. 마치 수도승들이 면죄를 구하기 위해 만지고 키스하는 조 각상이나 애니미즘 의식에서 볼 수 있는 물신과도 같이 함양아의 조각은 비밀스런 치유력을 지니고 있는 듯 보인다.[11]

대상을 향해 던지는 미묘한 시선, 초콜릿의 달콤한 맛과 부드러운 촉감에 매혹당하는 혀와 손의 감각적인 움직임, 돌처럼 굳어 있는 초상 조각과는 반대로 매우 원초적이고 섹슈얼하게 접촉하는 살아 있는 신체들. (…) 그 때문에 감상자 입장에서는 존재들이 서로 얽 혀 다채롭게 주고받는 느낌, 아주 미세하게 분할되는 감각, 예민한 지각 교환의 장에 부지불식간에 끼어들어 그 지각을 공유할 수 있 다.[12]

## 트랜지션, 이행하는 것들

전시를 통해 작품을 선보인 것은 1990년대 말부터이지만, 함양아는 1990년대 중반 이미 비디오 작업을 시작했다. 그런데 그즈음 함양아의 비디오 작업은 "카메라를 통해 이미 존재하는 대상을 기계적으로 재현 하면서도, 이미지를 만들어간다는 생각"[13]에 따라 수행됐다. 말하자면 화가가 텅 빈 평면에 그림을 그리듯이, 조각가가 아무것도 없던 공간에 입체를 구축하듯이, 작가는 영상으로 이미지를 만들어내는 데 집중했

함양아의 미술에서 비디오적인 것

던 것이다. 그것은 조형예술에 입각한 창작의 한 형태다. 하지만 이 작가는 점차 카메라와 영상 편집 기술을 숙달해가면서, 또한 비디오라는 매체의 특수성을 스스로 파악해나가면서 창작 형태를 변화시켰다. 거기서 특히 큰 변화는 '작가가 대상을 통해 이미지를 만든다'에서 '대상의 움직임에 따라 이미지가 만들어진다'로 창작의 주체 혹은 토대가 옮겨갔다는 점이다. 요컨대 함양아는 어느 때부턴가 예술가의 의도보다는 대상의 운동성에 정향해 비디오 이미지를 만들게 된다. 아래 인용한 작가의 말이 그 같은 변화 양상을 압축적으로 드러내준다.

> 정지된 사물이나 사람에서 움직이는 동물, 사람으로 작업의 대상이 옮겨가면서 멈춰 있던 시선이 대상을 따라 움직이기 시작했다.[14]

또한 이와 같은 진술은 함양아의 미술에서 창작 형태의 변화와 동시에 창작 범위의 변화를 시사한다. 자신의 작업 범위를 조형적 대상에서 출발해 삶의 대상으로 확장시켜온 것이다. 흥미로운 사실은 그 범위의 확장이 작가의 말마따나 "대상을 따라" 움직임으로써, 즉 작가의 시선이 "카메라를 통해 (…) 이미지를 만들어간다는 생각"에 고정되지 않고 현실에서 운동하는 실체들을 따라 움직임으로써 가능했다는 점이다. 작가의 비디오 중 〈삶 속의… 꿈 Dream in...Life〉〈이행적 삶 Transit Life〉이 그 전환기의 작품들이다. 우선 이 작품들은 함양아가 여러 도시(뉴욕, 시카고, 목포, 제주) 또는 이행적 공간(마차, 비행기, 페리선, 자동차의 내부와 외부, 그리고 들뢰즈 식으로 말해서 '이중의 지시관계'에 있는 지각이 포착한 움직이는 풍경)을 따라 움직이며 제작했다는 점에서 그녀 미술에서

창작 범위의 확장은 물리적으로 이뤄졌다고 봐야 할 것이다. 하지만 우리가 충분히 예상하건대, 작가가 여러 공간을 이동한다고 해서, 또는 움직이는 것들을 모티프로 채택한다고 해서 자동적으로 이미지가 이행 transition 및 역동성 dynamism을 갖는 것은 아니다. 어느 화가가 세계 곳곳을 돌아다니며 각 지역의 모습을 담은 풍경화를 제작했다고 해서, 어느 조각가가 기마상을 조각하고, 어느 설치미술가가 자동차를 설치미술 작품으로 전시했다고 해서 거기에 당연하게 이미지 자체의 유랑이나 역동성이 담기지 않듯이 말이다. 이미지의 이행적 성격 및 운동성은 이미지 제작자의 물리적 이동이나 대상의 움직임을 통해 얻어질 수도 있지만, 그와는 전혀 다른 맥락에서 이미지가 질적으로 다른 차원들과 관계해 외형상 다변화할 때 생성되고 그 양과 강도가 증가한다.

　대표적으로 〈삶 속의…꿈〉과 〈이행적 삶〉에는 작가의 물리적/지리적 이동이나 탈것 vehicles의 자연적/사실적 운동을 넘어서, 이미지 자체가 여러 성질을 띠고 옮겨다니면서 다른 형상들로 빚어지고 해체되는 이행 및 역동성이 깃들어 있다. 그 작품 속 비디오 이미지들은 객관적 풍경에서 주관적 이미지로, 심리적 숏에서 사실적 숏으로, 서사에서 이미지 파편으로, 음성에서 색채로, 물건에서 빛으로, 살 flesh에서 관념으로, 혹은 그 모든 것의 역순으로 계속 맞물려 돈다. 예컨대 말이 끄는 관광마차에서 보는 뉴욕 밤거리 풍경은 이내 그 마차를 끄는 젊은 마부의 낭만적이지만 현실적 문제를 걱정하는 목소리와 뒤섞인다. 비행기에서 내려다보는 시선으로 대도시를 전등이 반짝이는 크리스마스트리처럼 화려하게 찍은 숏은 그 앞의 숏, 즉 말의 시점에서 도시 풍경을 불안정하고 파편적으로 담아낸 숏에 이어지면서 꿈과 현실, 또는 성질이 다른

　　　　　　　　　　　　　함양아의 미술에서 비디오적인 것

두 차원의 아름다움을 가시화한다. 이것이 내가 함양아의 비디오 작품에서 '비디오적인 것'으로 생각하는 트랜지션의 구체적 면모다. 즉 차원과 차원의 횡단, 성질과 성질의 절합에 따른 변성, 물리적 운동과 질적 융합의 역동성 같은 것 말이다. 그것은 비디오 이미지의 구성 원리인 시간적 운동, 편집과 분절, 연쇄와 파편화를 통해, 더 정확히 말하면 그 원리와 같다는 점에서 '비디오적인 것'이다.

함양아의 미술은 한편으로 조형에서 삶으로 이행해왔으며, 다른 한편으로 이미지의 조형적 구축에서 이미지의 비디오적인 운동으로 이행해왔다. 무엇보다 후자가 가능했던 것은 함양아가 비디오를 주 매체로 해서 그 매체의 특정성을 이해하고 적극적으로 작품화했기 때문이다. 들뢰즈는 영화 이미지의 존재론적 특성—그가 "항구적 운명"이라고까지 표현한—을 아래와 같이 논변하는데, 객관적 지각과 주관적 지각의 순환 이행이 신체적이고 가시적으로 이룩될 수 있는 매체는 비디오 이미지라는 점에서 그의 주장은 탁월하다.

우리를 극단에서 또 다른 극단으로 돌아다니게 하는, 즉 객관적 지각에서 주관적 지각으로, 또는 그 역으로 움직이게 하는 것이 영화에서 지각-이미지가 갖는 항구적인 운명이 아닐까?[15]

마지막으로 다시 한번 함양아의 미술이 조형적 대상에서 삶으로 확장된 측면을 되새기며 리퀴드, 뉘앙스, 트랜지션이라는 세 가지 비디오적 성질을 종합해보자. 2000년대 들어 함양아는 자신과 같은 동시대인의 사회적 삶을 지속적으로 관찰하고, 그 관찰로부터 얻은 현실의 이미

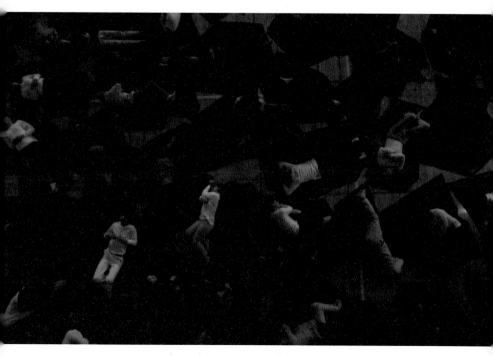

함양아, 〈잠〉, 싱글 채널 또는 2채널 비디오 설치, 8분, 2015

지와 본인의 경험을 기초로 한 성찰을 비디오 이미지 속에 결합해내는 데 매진하고 있다.[16] 말하자면 그즈음부터 작가의 미술은 일관되게 나, 너, 우리의 삶이 객관적으로 드러나는 사회적 현실에 초점을 맞춘다. 그리고 그때마다 작가의 주관적 사변과 물리적 창작 행위는 그 현실을 되비추고, 비판적으로 해석하고, 영상 언어를 통해 다른 현실로 구현하는 역할을 수행하고 있다. 이때 '다른 현실'이란 함양아의 각 작품이 완전한 허구나 순진한 상상세계를 그리고 있다는 뜻이 아니다. 우리에게 직접적이고 즉자적으로 주어지는 현실을 우리가 그녀의 비디오 이미지를 통해 달리 보고 달리 생각할 수 있도록 작가가 의도를 설정하고 예술적 기술을 발휘해 현실의 피상성과는 다르게 구축했다는 의미다.

국내와 국외, 정주지와 이민지, 현실과 다른 현실, 객관적으로 전개되는 세계와 한 예술가의 의도 및 실행을 통해서 구축되는 세계. 이것이 우리가 함양아의 사적 삶에서부터 그녀의 미술에 이르기까지 핵심 동인動因이라고 생각하는 '액체적인 것' '뉘앙스적인 것' '이행적인 것'이 함께 연동하는 공간, 즉 비디오 이미지라는 공간이다. 만약 우리가 한곳에 고착된 채 하나의 현실만을 살아야 한다면, 그래서 흐르고, 섞이고, 빠져나가고, 스며들고, 섬세하게 세계를 포착하고, 이러한 질적 차원에서 저러한 질적 차원으로 옮겨다니지 못한다면 우리는 숨 막혀 할 것이다. 딱딱하게 굳은 채 죽어갈 것이다. 나는 그러한 삶을 원치 않는다. 함양아도 원치 않을 것이다. 또한 사실은 우리 모두가 그러한 삶을 원치 않기 때문에 끊임없이 어딘가로 떠났다가 돌아오기를 반복하고, 지속적으로 서로와 관계하는 것일 터이다. 그리고 전부라고 할 수는 없지만, 우리 중 많은 이가 섬세한 삶의 형태소를 찾아 비디오 작품을 감상하는

것이며, 그런 작품들 중 액체 상태로 이행하면서 뉘앙스를 풍기는 이미지를 지각-포착하는 것이다.

함양아의 미술에서 비디오적인 것

# 플라이 낚시꾼의
# 가짜 현실성 미술

## 진기종의 'On Air'

---

취미와 작업

진기종은 플라이 낚시를 취미로 하는 작가다. '취미'라고 했지만 그 단어가 은연중에 연상시키는 이완, 비전문성, 나태함과는 달리, 진기종에게 낚시는 매우 진지한 태도로 돈, 시간, 에너지 등을 집중 투여하는 활동이다. 플라이 낚시가 취미인 것처럼, 그는 미술 또한 자신의 여러 취미 중 하나라고 말한다. 그리고 '자신을 위해서 하고, 재미있어서 하며, 재미있을 때까지 할 것이고 재미가 없으면 그만둘 것'이라는 말도 잊지 않는다. 우리는 취미 중 하나로 미술을 한다는 작가 진기종에게, 그렇다면 당신의 취미활동이 '작품 works of art'이 되고, 갤러리나 미술관의 '전

시' 형식에 따르고, 당연한 듯이 관객의 '감상'을 요구하는 것은 이상한 일이 아니냐고, 나아가 뭔가 서로 아귀가 맞지 않는 일이 아니냐고 물을 수 있다. 작가는 이런 비판적 질문에 순순히 '그렇다'고 답한다. 하지만 실제로 작가는 이제까지 전시장의 특수성을 고려한 작품을 해왔고, 그 대부분은 감상자와 교류할 수 있는 구체적 메시지를 담은 것이었다. 또 하청 제작이나 협업이 당연시되는 현대미술계에서는 그리 중요한 사실이 아닐 수도 있지만, 그의 작품은 온전히 그의 생각과 노동만으로 이뤄진 순수한 창작물이다. 심지어 진기종은 2012년 갤러리 현대의 윈도우 갤러리 안에서 21일 동안 24시간 생활하면서 자신의 개인전 《ing》를 완성했는데, 여기서 우리가 보는 것은 자족적이고 자기 유희적이며 자기 폐쇄적인 취미와는 거리가 먼 작가의 공적 예술활동이다.

그럼 이 작가의 진짜 생각은 뭘까? 이를 이해하기 위해 일단 미술을 제쳐두고, 진기종이 동류로 든 '플라이 낚시'가 무엇인지 인터넷을 검색한다. 그러다 우연히 한 아마추어 낚시꾼이 뉴질랜드 호수에서 송어를 낚은 이야기를 읽는다. 거기에는 호수를 오랫동안 관찰해온 어떤 플라이 낚시 고수가 만든 미끼를 써서 자기가 고기를 낚을 수 있었다는 일화가 쓰여 있다. 자, 이제 어느 낚시꾼이 165센티미터 길이의 돗돔을 낚는 장면을 동영상으로 본다. 낚싯바늘 끝에 뭐가 걸렸는지 아직 모르는 상태로 긴 시간 사투를 벌인 끝에 낚아올린 그 거대한 생선을 앞에 두고 영상 속의 사람들은 환호한다. 나는 두 사례에서 긴 시간에 걸친 관찰, 여유로운 마음, 생생하고 열광적인 경험의 순간에 주목하고, 그런 요소들이 아마도 진기종이 플라이 낚시와 미술을 '취미'라는 동일한 범주에 넣는 이유에 가까울 것이라고 추측해본다.

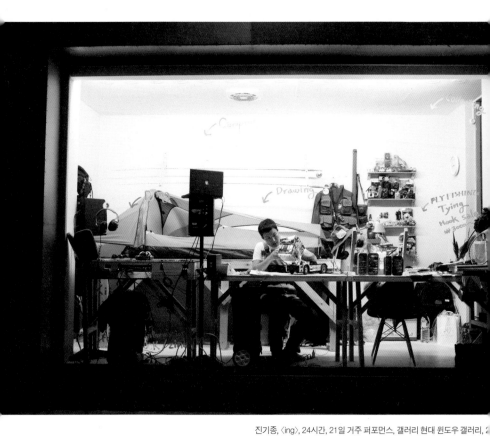

진기종, 〈ing〉, 24시간, 21일 거주 퍼포먼스, 갤러리 현대 윈도우 갤러리, 2

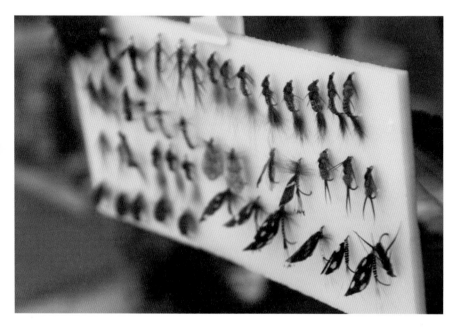

그러나 거기서 좀더 나아가 미학적인 사변을 밀어붙이면 우리는 진기종의 예술 창작과 플라이 낚시가 유사한 생리, 메커니즘, 효과를 가진다는 점을 이야기할 수 있다. 플라이 낚시는 낚시꾼이 주변 생태계를 반영해서 만든 미끼를 사용해 고기를 낚는 오래된 낚시 방식이다. 여기서 중요한 점은 그 미끼가 자연의 유기체나 공장에서 대량 생산된 떡밥이 아니라 낚시꾼이 손수 생물체와 유사하게 만든 정교한 인공 미끼라는 사실이다. 모든 낚시가 그렇듯이, 플라이 낚시는 아무것도 잡지 못할 가능성이 다분하고, 누구도 무엇이 잡힐지 예측하기 힘든 막막한 물속으로 그렇게 아름다운 가짜 미끼를 던져 살아 있는 진짜 물고기를 잡아올리는 행위다. 그러나 성공한다면 사람들에게 실용적 목적의 달성과는 전혀 별개인(플라이 낚시의 원칙 중 하나는 잡은 물고기를 풀어주는 것이다), 말로 표현할 수 없는 몸과 마음의 희열을 선사하는 경험이다. 미술작품을 창작하는 행위 또한 이와 아주 비슷하게 이뤄진다. 작가는 애초 주요 주제부터 구체적인 제작 방법론까지를 세밀히 준비할 수 있다. 하지만 그렇다 하더라도 작업 과정에서, 또는 작업의 결과로 도대체 어떤 작품이 가능할지, 도대체 어떤 예술이 실현될지를 단정하기 어려운 상태를 견디며/즐기며 창작활동에 임한다. 또 그/녀가 자신만의 작품을 얻기 위해 사용하는 개념, 모티프, 질료, 형상 등은 어떤 경우에도 현실과 상관관계를 갖는데, 그것이 곧 물질적이고 실질적인 현실과 대비된 예술의 가상성 virtuality, Schein이다. 현실을 모방하든 현실을 관념화하든 간에, 또한 그것들이 제아무리 추상적이거나 초월적이더라도 말이다. 이를테면 예술은 진짜 작품을 잡아올리기 위해 자신의 가상성을 미끼로 사용한다는 점에서 플라이 낚시와 닮았다. 그리고 작품이 성공적

이라면, 강도 면에서나 규모 면에서나 꽤나 강렬한 지각 경험을 창작의 당사자인 작가에서부터 감상자 일반에게까지 넓고 다양하게 유발, 확산시킨다는 점에서 또한 그렇다고 말할 수 있다.

특히 핵심은 플라이 낚시의 진짜 같은 가짜 미끼와 진기종이 작업에서 줄곧 다뤄온 주제와의 연관성이다. 예컨대 그가 2008년 아라리오 갤러리 개인전《On Air》에서 주제로 삼았던 공공 매체 및 객관적 뉴스의 허구적 차원에 대한 문제 제기, 2010년 갤러리 현대 16번지 개인전 《Earth Project》에서 부각시켰던 지구 환경의 실체적 진실과 정치경제적 지형학에 대한 의심 같은 것들 말이다. 이 두 전시에서 진기종은 먼저 CNN, Al-JAZEERA, YTN, BBC의 DISCOVERY 채널, NATIONAL GEOGRAPHIC, HISTORY 등 국내외 대중매체를 통해 현실의 공론장이 만들어지고 작용하는 양상들을 작업 주제로 탐구한다. 다음, 예컨대 지하자원(기름)을 둘러싸고 전 지구적 차원에서 벌어지는 정치-경제-사회-문화-생태 환경의 문제적 사건들/뉴스들을 축소, 변형, 재구성해서 미니어처 세트, 디오라마 형태로 제작한다. 마지막으로, 그것을 설치미술 전시로 제시하는 것이다. 이때 전시장에 나온 작품들, 예를 들어 9.11 테러 상황을 연상시키는 건축물과 비행기, 그리고 화염이 이는 장면을 배경으로 CNN 로고가 박힌 방송 자막 릴이 계속해서 돌아가는 세트/설치작품과 그 가짜 방송 장면을 생중계하는 영상/비디오 작품은 일종의 미끼다. 현실의 방송 제작 및 송신 시스템을 정교하게 닮았으되, 그렇게 닮은꼴의 가짜 방송을 통해 우리가 습관적으로든 아니든 객관적 사실로 받아들이는 진짜 방송의 실체를 파악하거나 적어도 의심하도록 유도한다는 점에서 그렇다.

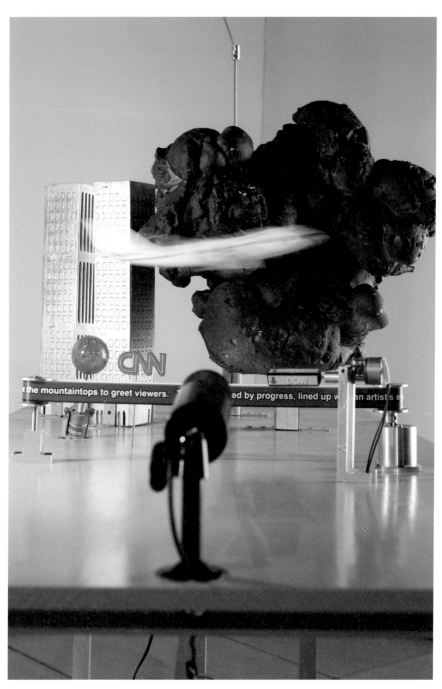

진기종, 〈CNN〉(세부)

진기종, 〈CNN〉, 4 채널 비디오 설치(실시간), cctv카메라, 비디오셀렉터, 모터 장치, 기타 오브제, 가변 크기, 2008

## 실재를 우회해서 만나는 미끼

사람들이 지치지도 않고 TV, 인터넷, 라디오, 신문, 잡지 등에서 뉴스를 찾는 이유는 그렇게 해서 세상이 어떻게 돌아가는지, 세상의 실체적 진실이 무엇인지를 알고 싶기 때문이다. 적어도 그래야 한다고 믿기 때문이다. 하지만 사실 사람들은 그렇게 자신이 믿는 것만큼 현실의 진실을 알 수도 없고, 알고 싶어하지도 않는다. 그 진실이라는 것이 대부분 인간이 견디지 못할 만큼의 적나라함과 무지막지함을 갖고 있기 때문이다. 그런 까닭에 우리 모두는 현실의 날것 상태를 조정하고, 가공하고, 정련시켜 인간적으로 수용할 수 있는 실재의 파생물을 만들고, 배포하고, 받아들이는 일련의 과정에 각자 다른 위치와 기능으로 참여하는 것이다. 기자, 프로듀서, 방송인, 시청자, 네티즌, 아티스트, 큐레이터, 비평가, 감상자, 관객 등등 이름과 일의 성질이 다른 식으로 말이다. 앞서 예를 든 《On Air》 시리즈를 만든 진기종 또한 그에 속한다. 그런데 흥미롭게도 작가는 나서서 그런 사실을 강조한다.

> 그 실재 사건들〔9.11 테러와 테러 용의자 검거를 명분으로 한 미국의 이라크 공격〕을 계기로 수십 편의 관련 영화가 제작되었고, 현대전을 다룬 전쟁 시뮬레이션 게임도 폭발적인 인기를 얻게 되었다. 마치 〔잘〕 짜인 시나리오가 성공을 거두자 거기에 기생하고픈 아류들이 생겨나는 것처럼 말이다. 내 작업 또한 그렇다. CNN과 AL-JAZEERA 작업도 두 사건이 발생하지 않았다면 나올 수 없었다. (작가의 작업 노트)

여기서 중요한 사실은 이 작가가 세상에서 발생하는 고통스런 사건들의 폭력적 이면과 사건 발생 이후에 전개되는 냉혹하거나 야비한 현실의 착취적 과정을 별 환상 없이 이해한다는 점이다. 동시에 자신의 예술 작업 또한 그런 고통스러운 실재에 "기생하고픈 아류들"의 파생물 중 하나라고 기꺼이 인정한다는 점이다. 이는 현실의 참을 수 없는 실재성unbearable reality과 예술의 심미적 가상성aesthetic virtuality을 구분할 줄 알고, 그 내부의 진면모를 교차시켜 볼 줄 아는 작가적 능력의 문제다. 우리는 흔히 우리 자신이 그런 능력을 갖고 있다고 믿는다. 그러나 실제로 연합뉴스YTN가 전달하는 뉴스를 머리 아프지 않은 수준에서 받아들이려 하고, 반대로 진기종의《On Air》시리즈 중 〈YTN〉은 그저 현대미술 작품이 던지는 재미있는 제스처 정도로 즐기고 싶어한다. 테러로 수백 명의 미국인이 죽고, 그에 대한 보복 공격으로 그보다 훨씬 더 많은 이라크 민간인이 대량 살상된 9.11 사건의 고통스런 실재는 뉴스로 가공돼 미디어 재벌들의 배를 불리고, 영화와 게임 산업의 히트 아이템으로 재탄생했으며, 나아가 여타 문화산업의 파생상품으로 확장되면서 실재를 이중 삼중으로 가상화했다. 진기종의《On Air》또한 그 '생산-가공-재생산-파생-가상 실재simulation'의 라인 어딘가에서 산출될 수 있었다. 그러니 관객이 그의 설치영상 작품에서 현실에 대한 모방적 이미지, 무자비한 실재에 대한 가벼운 풍자의 몸짓만을 즐긴다고 해서 관객의 잘못은 아니다. 그러나 현대미술계의 플라이 낚시꾼으로서 진기종이 현실의 가짜 현실성(미디어로 중개된 현실)을 모조한 미끼(그 미디어를 모방한 작품)를 걸고 낚으려 한 '것', 그것이 무엇인가를 생각할 때 감상자의 흔한 미적 수용은 아쉬운 일이다. 그가 미술로써 낚고자 하는

것은 삶의 실체적 진실까지는 아니더라도, 그런 진실을 향한 지속적이
고 생산적인 관찰과 회의, 그런 진실을 파악하기 위한 부단하고 다양한
실천 행위라는 점에서 말이다.

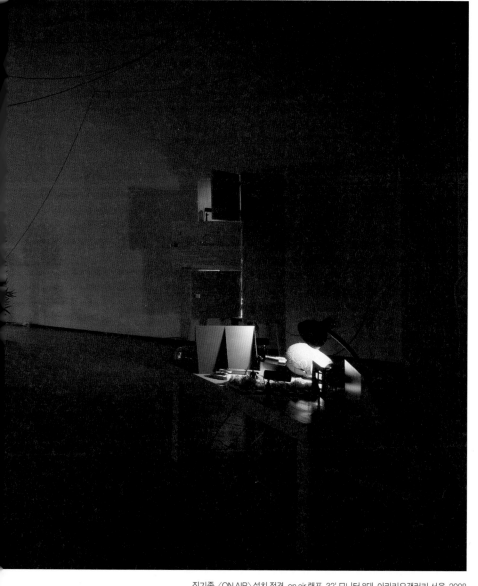

진기종, 〈ON AIR〉 설치 전경, on air 램프, 32' 모니터 8대, 아라리오갤러리 서울, 2008

# 이 세대의
# 이미지 조립 원형극장

## 전채강의 '오늘의 사건들' 회화

---

### 창조가 기생을 통해서

19세기 유럽의 골목을 떠돌아다니며 온갖 잡동사니를 줍던 넝마주이 rag picker. 그는 21세기 디지털 세계에서는 인스타그램, 트위터, 페이스북 같은 SNS의 타임라인을 건너다니고, 웹 페이지와 페이지를 훑으면서 넘쳐나는 정보/이미지를 긁어모아 이리 자르고 저리 접붙이는 그/녀들로 거듭났다. 또 바야흐로 서구가 본격 모더니티 사회로 진입하던 19세기 파리나 런던의 휘황한 조명 아래 아케이드 통로를 느리게 걷던 산책자flâneur는, 무한한 온라인 공간 내부를 하이퍼링크 하는 디지털 유목민으로 점프했다. 한국의 경우, 그 가장 원조 격에 속할 뿐 아니라 유

전채강, 〈오늘날의 사건사고〉, 캔버스에 유채, 163×136cm, 2008

명한 예는 디시인사이드(www.dcinside.com)에 상주하면서 그곳의 수백 개 갤러리에 온갖 종류의 합성 이미지를 만들어 올리는 '디시 페인들'이다. 이 사이트가 공식 오픈한 때가 1999년이니 벌써 20년 가까이 되는 역사를 자랑한다고 할 만하다. 하지만 여기서 우리가 주목할 점은 한 인터넷 사이트의 성장과 지속이 아니다. 그보다는 대략 그 시기부터 이전과는 전혀 다르게 이미지를 이해하고, 만들고, 사용하는 세대가 출현했고, 그 과정에서 이미지를 통해 현실을 보는 우리 지각의 지형이 크게 변화했다는 사실이다. 이들은 마치 마른 땅에 물이 스며들듯이, 겨울밤 길을 걷는 누군가의 어깨 위로 눈이 쌓이듯이, 주 전공 빼고 모든 것을 잘한다는 디시 페인들의 드립이 먹히듯이 매우 자연스럽고 무겁지 않게 특유의 감수성, 표현 및 수용의 방식, 커뮤니케이션 테크닉을 변화시켰다. 갈래를 손쉽게 정리할 수 없을 만큼 비선형적으로 관계의 법칙, 취향의 전략, 소통의 기술을 재조성하며 우리의 현실과 세계 이해, 관점 같은 것들을 흔들어온 것이다.

전채강이 바로 이 세대에 속한다. 그녀는 "동시대 예술 작업은 '기생'하는 '창조'여야 한다"(작가 노트)는 생각으로, 자기 그림의 모티브를 인터넷 검색을 통해 찾고, 그처럼 우연찮게 발견한 다종다양하고 출처가 상이한 이미지들로 작품을 만들어낸다. 구체적으로 말해서, 작가는 온라인 공간들을 부유하는 레디메이드ready-made 이미지들을 수집한 후, 디시인사이드의 '페인들'이 그러듯이 변형-합성하는 재구성 작업을 통해 그림을 그리는데, 그것이 곧 전채강의 미술이다. 원본성, 독창성, 권위, 전위avant-garde 등등 현재까지도 우리가 여전히 예술의 금과옥조로 여기는 가치들이 동시대에는 가능하지 않다고 여기는 생각. 당당하게

지금 여기 예술의 원리 혹은 창조의 한 축을 '기생'이라 꼽는 태도. 그리고 우리가 이제 곧 보겠지만, 어디서 주워온 이미지들만을 가지고 현실에도 없고 가상현실에도 없는 '오늘의 사건들Today's Issues'을 그려냄으로써 오히려 우리 삶의 진짜 심각한 이슈들을 들춰내는 전채강 그림의 메커니즘. 이런 점들이 기성세대가 인정하지 않았고, 갖지 못했으며, 누릴 수 없었을 뿐만 아니라 구사할 수 없었던 새로운 이미지 세대의 인식, 감수성, 현실 대응력과 그 기술technique을 압축적으로 보여준다.

　생물학적 나이로 따진 세대가 아니라, 사고와 감각 면에서 이전의 실용적이고 합리적이며 목적 지향적인 세대와는 다른 면모를 가진 이들

전채강, 〈오늘날의 사건사고: 여의도 편〉(2009) 제작 당시 사용한 참고 자료(임의 나열)

을 어떤 이름으로 총칭할 수 있을까? 온라인상의 정보와 이미지를 가져다 제2, 제3, 제4로 끝없이 이어지는 재가공 창작물을 만들어내는 이들 세대에게 세상이란 '주어진 사실들의 세계' 혹은 '곧이곧대로 받아들여만 하는 세계'가 아니다. 또 이들에게 소통은 일방통행이나 쌍방향을 넘어 다자적으로 열려 있으며, 무엇보다도 이들에게 이미지는 놀이이자 현실 삶과의 접속 통로 중 능동적이며 생산적인 매체로 자리 잡았다는 사실이 강조될 필요가 있다. 물론 여기서 '놀이'는 산업화를 부르짖던 시대의 어른들이 '반反노동' '게으름' '즐거움만을 좇는 유아적 행위'라는 뜻을 섞어 다소 폄하하고 부정적으로 평했던 의미의 그것과 전혀 다르다. 누군가, 어디선가 만든 기성 이미지를 기꺼이 서로 공유하고, 각자의 컴퓨터 파일에 컬렉션하며, 시시때때로 자신의 특정한 의도와 말하고자 하는 바에 따라 그 이미지들을 조합하고 윤색하며 노는 새로운 세대의 놀이다. 또 그 놀이는 자신의 외부에서 너무나 강력하게 돌아가고 있는 현실세계, 정의와 합리성과 경제성을 끝없이 강조하지만 언제나 이미 부정부패와 몰상식과 탐욕으로 폐색된 낡은 세계에 대한 여지없는 논평, 신랄한 개입, 적극적이고 활달한 해석 행위다. 요컨대 현실을 바꾸기 위한 유연한 방식의 놀이다. 그리고 이제 '현실'이라는 것이 온라인까지 포함한다는 부정할 수 없는 사실에 입각해 볼 때, 그 놀이는 구경꾼의 해석이 아니라 창조적 파괴다. 그런 맥락에서 전채강의 '기생하는 창조'는 이미 닫히고 통제된 채로 주어진 현실에 '기생'하면서 그 현실에 은폐돼 있거나 알아도 회피하고 싶어하는 문제적 국면을 해체하는 이 세대의 '창조'로 비평해야 한다.

## 현실을 검색하고 조립하고

전채강의 그림들은 정교한 주목을 요한다. 그녀가 미술대학 4학년 졸업 반이었던 2008년부터 2009년까지 시리즈로 작업한 〈Today's Issues〉 는 풍경화다. 풍경은 풍경이되, 대극장이 폭발하고, 항공기가 피격된 채 불시착했으며, 땅이 꺼지고, 건물이 화염에 휩싸여 붕괴하는 '재난의 풍 경'이다. 또 무너진 잔해 밑에 시체들이 깔려 있고, 진흙더미를 뚫고 나 오기 위해 발버둥치는 인간과 뒷짐 지고 서 있는 소방 구급대원들 및 비키니 차림의 여행객이 기이할 정도로 자연스럽게 뒤엉킨 '환란의 풍 경'이다. 그리고 특히 자동차가 도심 한구석 벼랑에 대롱대롱 매달려 언제라도 10차선 도로 위로 추락할 것 같은 그림에서 보듯이 '위기를 예시하는 풍경'이다. 그런데 표면적으로 전채강의 〈Today's Issues〉 연 작은 고요한 분위기를 풍기며, 종합적 구성에 따라 화면이 세심하게 조 율된 그림들로 비춰진다. 그런 까닭에 감상자가 그 그림 속의 균열과 위험을 읽어내기란 쉽지 않다. 그래서 나는 더욱 이 작가의 그림들을 정교하게 주목할 필요가 있다고 한 것이다. 하지만 단순히 그림에 내적 으로 잠복해 있는 재난과 위기의 이야기를 알아채야 하기 때문만은 아 니다. 그 작품들의 독특한 정체성을 읽어내기 위해서도 '정교한 보기'가 필요하다.

앞서 썼듯이 전채강은 인터넷을 검색해서 그림의 소재가 될 만한 이 미지를 찾고, 그 이미지들 조각조각을 완전히 재편성해 새롭게 단일 이 미지로 그려낸다. 이런 식의 방법론은, 비유하자면 원래대로 맞춰야 할 원본이 없는 퍼즐 게임처럼 회화를 시도하는 것이다. 그러나 동시에 전

전채강의 '오늘의 사건들' 회화

채강의 그리기는 게임의 행위자가 특정 키워드를 통해 게임 판의 무의식적 상태를 의식화하는 행위이기도 하다. 왜냐하면 이 작가는 닥치는 대로, 혹은 그저 시각적 효과에 이끌려 인터넷 이미지를 채집하는 것이 아니라, 특정 검색어를 가지고 일군의 이미지를 선별하기 때문이다. 그때 검색어는 '작가의 의도'나 '그림의 주제'의 다른 말이다. 따라서 우리는 전채강의 작품이 파편적 이미지의 재구성을 통해 현실의 이면을 엑스레이 사진처럼 가시화한다고 말할 수 있다. 거기에 더해 그녀의 작업이 정처 없이 온라인을 떠도는 무수한 단편 정보들, 한시적인 담론들, 중요하지만 소홀히 취급받는 여론을 재배열하고, 그림이라는 객관적 형태로 정착시키기는 일이라 평가할 근거를 갖는다. 이미지와 정보가 그때까지 놓여 있던 시사적 공간, 사회의 기능적 공간, 공적 저널리즘의 공간으로부터 오려져 작가의 그림이라는 또 다른 인공적 공간에 배열되면서 비평적 힘을 확보한다. 이것을 나는, 전채강이 자신을 포함해 '뉴제너레이션new generation'이라 부른 세대의 이미지 수집과 합성 행위가 갖는 공공적 함의라 생각한다. 왜 그런가? 그 답은 작가의 그림들에 있다. 즉 일견 지극히 사적이고, 유별나게 꼽을 만한 예술적 차원도 스스로 포기한 듯 보이는 전채강의 회화 작업에 내포된 공공성을, 다른 어디도 아닌 그녀의 그림들에서 발견할 수 있다는 얘기다. 그래서 나는 다시 한번 정교한 그림 보기를 강조했는데, 예를 들어 전채강의 작품 중 '한강'을 주제로 한 그림들을 보자.

비단 서울에 사는 이만이 아니라 지금 여기 한국에 사는 대부분의 사람은 몇 년 전 유행어처럼 회자된 '한강 르네상스 사업'이라는 말을 들어봤을 것이다. 오세훈 전 서울시장이 나서서 한강을 파리의 센 강이

전채강, 〈오늘날의 사건사고: 여의도 편〉, 캔버스에 유채, 193.9×259.1cm, 2009

나 뉴욕 맨해튼의 허드슨 강변처럼 세계 관광문화 명소로 꾸미겠다고 2009년부터 펼치다 만 사업 말이다. 그런데 같은 해, 전채강은 "한강의 장소적 특성 혹은 한강의 변모에 관심을 두고 관련 정보들을 재조합하여 구성한" 한강 연작 3점을 완성했다. 흥미로운 것은 그녀가 이 작품들의 제목을 서울시의 한강 르네상스 사업 홍보 문구에서 따와, 〈그곳에는 옛 한강과 미래의 모습이 어우러진 공간이 있습니다〉라고 붙였다는 점이다. 그리고 정작 그녀의 그림에서 옛것과 미래가 어우러진 한강

전채강의 '오늘의 사건들' 회화

의 모습은, 공사 현장과 자전거 행락이 버무려지고, 공원과 수해水害가 공존하며, 고대의 맘모스와 첨단 공법의 건축물들이 묘한 생태계를 이룬 환영적 세계phantasmagoria로 출현한다는 점이다. 이 그림에 대한 해석, 그리고 작가의 진짜 의도와 입장에 대해서 추측과 의견이 분분할 수 있다. 하지만 작가 본인은 자신의 한강 삼부작을 통해 "한강의 변모와 관련된 예민했던 사회, 정치적 문제를 조심스럽게 상기시키고자" 했다고 말한다. 작가의 이런 진술을 참조하고 그림에 가시화된 이미지를 정교하게 보건대, 전채강의 한강 연작이 각종 정치적 논공행상論功行賞과 경제적 이해관계에 얽혀들어 몸살을 앓는 현실의 한강 일대를, 그 복잡한 내면을 초상화처럼 그려냈다는 점만은 분명해 보인다. 좀 전에 전채강의 그림에 '공공성'이 내포돼 있다는 내 말의 뜻이 이와 같다. 전채강의 회화에 '우리의 생활 현실과 그에 대한 성찰적 이미지가 의미와 감각의 싸움을 벌이는 원형극장arena'이라는 이름을 부여하는 뜻도 마찬가지다.

실제는 딴판

2010년 들어 전채강은 앞서 우리가 논했던 그림들과 방법론적으로는 동일하되 모티브가 변경된 작업을 하고 있다. 즉 인터넷에서 수집한 이미지를 재구성해서 그림을 그리지만, 과거 '사건, 사고의 풍경화'나 '사회, 정치적 문제를 상기시키는 한강 연작'과는 다른 소재를 다루는 것이다. 그 소재란 전작들의 비판성이나 문제의식을 불러일으키는 이미

지 파편들과는 달리, 일견 일상적이고 평온하며 우리가 흔하게 삶 속에서 마주치는 모습들이다. 가령 울고 보채는 아이의 얼굴, 공원 풀밭 위에서 한가하게 일광욕을 하거나 낮잠을 자는 사람들, 청소가 안 된 방, 꽃과 예쁘장한 장식품들이 널린 공간 등이 그 소재들이다. 물론 이것들이 뭐 그리 대단한 의미와 미적인 속성을 지니겠는가. 전채강의 그림 속에서도 일견 이 소재들은 권태로울 정도로 평화로워 보이거나, 스냅사진처럼 평범하게 느껴진다. 심지어 일부러 조악하거나 난삽하게 여겨지도록 그린 것 같다. 그렇기 때문에 젊은 작가 전채강이 벌써 '사람들이 편하게 볼 만한 그림' 혹은 '소박한 일상과 타협한 그림'을 그리고 있는 것은 아닌가 하는 의구심이 들 수 있다. 하지만 여기서도 우리는 다시 한번 정교해질 필요가 있다. 그림들에서 아이들은 한결같이 울거나, 화내거나, 인상을 찌푸린 모습이다. 놀랍게도 풀 죽은 모습의 어떤 아기는 권총을 입에 물고 있기까지 한다. 일광욕을 하는 외국인 선남선녀 뒤로는 한국에서만 볼 수 있는 성냥갑 아파트가 숨 막히게 들어서 있으며, 세상모르고 잠든 외국인 남자 주변에는 어지럽게 패스트푸드 쓰레기가 나뒹군다. 흘깃 보면 눈에 쾌적한 이 그림들 속에서, 일종의 비수처럼 그 '불편한 요소들'이 잠복해 있다가 그림을 보는 우리의 눈을 찌르고, 의식을 자극한다. 사실 이 불편함과 쾌적함의 공존은 전채강의 이전 그림들에도 있었다. 하지만 새로운 연작들에서는 그 모티브의 중립성 또는 모호함이 커져서 무신경한 감상자에게는 그림이 좀더 '심미적으로 향유하기 좋은 것'처럼 느껴질 가능성도 덩달아 커졌다. 말하자면 〈Today's Issues〉 연작에서 맑고 화창한 도시 풍경과 자동차가 부서지고 화염이 피어나는 재난이 충분히 그럴듯하게 조화를 이루고

전채강의 '오늘의 사건들' 회화

전채강, 〈무제 Tanning in the park〉, 캔버스에 유채, 162.2×130.3cm, 2

있었다면, 후속 작품에서는 순진함과 폭력이, 전형적인 아름다움과 그로테스크가, 휴식과 폐쇄적 공포가 충분히 일상적으로 동반 표상돼 있는 것이다.

이상과 같은 기이한 결합과 조화야말로 전채강의 그림을 전시장에서 감상할 우리, 구체적으로 들자면, 이 작가가 말한 "새로운 세대"보다 조금 더 앞서 살면서 이들에게 그 같은 세계를 물려준 세대가 불편한 심정으로 정교하게 들여다볼 전채강 미술의 핵심이라는 생각이 번득 든다. 그녀의 그림이 차용해온 이미지의 가장 근본적인 출처가 바로 거기, 앞선 세대가 부조리하고 기묘하게 구축해놓은 현실―작가가 강조하는 인터넷 공간 또한 절대로 현실이다―이기 때문이다. 어떤 의미에서 전채강의 인터넷 이미지 콜라주는 발상지로의 반송이 결코 가능하지 않은, 되돌릴 수 없는 일회적 행위다. 그런 행위를 통해 만들어지는 원본 없는 이미지, 시뮬라시옹simulation의 조각보, 정답 이미지 없는 퍼즐 맞추기 그림들은 현실과는 다른 형질의 것으로서 정작 우리 삶을 바꾸는 데는 아무런 힘도 발휘하지 못할지 모른다. 하지만 디지털 이미지의 세계를 유영하면서 새로운 세대적 감수성을 기반으로 표현 및 수용의 방법론, 의사소통 구조를 변경해가는 이들이 부지불식간에 사람들의 현실과 세계에 대한 이해, 시각과 의식을 변화시켜온 시간이 벌써 20년 가까이 된다는 사실이 말해주는 것은 전혀 다르다. 이미지 카피와 조작, 합성 이미지, 이미지 유희, 비관습적 회화, 독창적이지 않은 그림들에 대한 우리의 속 편한 편견과 부정이 낡았을 뿐만 아니라 오히려 세상을 나쁘게 조립해온 측면이 있다는 사실 말이다.

전채강의 '오늘의 사건들' 회화

# 그림의 시작-구석에서,
# 예술이 되다 만 것들과 더불어

## 김지원의 회화 매트릭스

---

### 물감과 수직선 하나

2003년경 김지원은 자신의 작업 노트에 이런 글귀를 썼다. "화면 위에 보이는 것은 실재하는 공간과 사물처럼 보일 뿐이지, 화면 위에 실재하는 것은 물감뿐이다. (…) 그러나 천천히 측면으로 이동해보자. 완전 측면에서 그림이란 수직선 하나뿐이지 않은가? 이 지점이 회화의 불행이기도 하고, 행복이기도 하다." 그즈음 그는 별것 아닌 작은 물건들을 극단적인 시선의 클로즈업을 통해 엄청난 규모와 초현실적인 양태로 탈바꿈시키는 〈정물화, 화〉 연작을 그리고 있었다. 예컨대 먹고 버린 복숭아씨가, 240개 조각으로 나뉘어 촬영됐다는 아인슈타인의 뇌 사진만큼

김지원, 〈정물화〉, 캔버스에 유채와 우레탄, 194×130cm, 1999

김지원, 〈정물화〉, 캔버스에 유채와 우레탄, 194×130cm, 1

이나 가공할 만한 존재감을 뿜어내는 식의 비상식적이고 반反양식사적인 정물화다. 그런데 문득 작가 노트의 글귀를 다시 보니 '물감'과 '수직선 하나'는 로트레아몽의 시에 나오는 '우산과 재봉틀'만큼이나 이질적인 조합이 아닌가. 또 그 시기에 작가가 그린 정물화만큼이나 현실적 균형관계를 유추하기 힘든 화두들로 읽힌다. 도대체 물감과 하나의 수직선이 뭐란 말인가. 푸코Michel Foucault는 서구 근대의 인식 체계를 "니켈도금된 수술대"라 이름 붙였다. 세계의 잡다하고 서로 다른 존재와 사물들이 그 이성의 수술대 위에서 단일한 질서로 분류·배열됐다는 말이다.[1] 그러면 김지원의 '물감'과 '수직선 하나'도 그런 관계인가? 하지만 그것들은 엉뚱하게 조우한 사물들-표상들이 아니다. 이를테면 서구 근대 이성 체계를 위반해 난센스를 실험한 로트레아몽이나 랭보 같은 초현실주의 시인들의 상징어가 아니라는 말이다. 그것은 작가 김지원이 생각하는 '그림의 실재'다. 즉 화면 위에 칠해진 물감, 그리고 그림이 얇은 평면이라는 사실을 곧이곧대로 확인할 수 있는 종이나 캔버스의 옆면 혹은 그 옆면의 수직선이야말로 회화의 환영과 가상, 신화와 이데올로기, 가장과 신비한 비밀을 벗겨내버리고도 남아 있는 '그림 그 자체'라는 의미다.

물론 김지원이 그림을 단지 화가의 붓질에 따라 표면에 물감이 발린 현실의 납작한 사물에 불과하다거나, 3차원 또는 4차원이 '눈속임'만으로도 어느 정도 탁월하게 실현되는 2차원 수직 평면 공간일 뿐임을 '강조' 혹은 '폭로'하는 입장에서 그 같은 회화론을 주장하는 것은 아니다. 그런 입장은 실제로는, 20세기 초중반까지 형식주의 모더니즘 회화가 추구했던 방향이다. 또한 20세기 중후반부터 포스트모더니스트들이 모

더니즘 미학을 공박하면서 회화의 객관적―미술 내적 차원뿐만 아니라 사회, 정치, 문화적 현실―차원을 누설하고자 했을 때 지적한 그것이다. 전자가 추상의 '텅 빈 캔버스'로 귀착했다는 사실, 후자가 창조적 이미지 불모不毛의 지적 게임들과 혼성모방 이미지만 난무하는 '기생적 화면'으로 마감되고 있다는 사실을 떠올려보자. 그러면 김지원의 그림들이 그 어느 쪽에도 속하지 않는다는 점이 분명해진다. 그리고 그가 그림에 대해 주장하는 핵심이 그것들과는 별 관련이 없음을 알게 된다. 요컨대 김지원이 생각하는 회화는 강렬한 시뮬라시옹 효과를 만들어내는 이 고도 디지털 영상 시대에 회화를 무조건 보수하려는 자기 지시적 정의self-referential definition를 따르지 않는다. 동시에 그림의 필요충분조건을 창조 없는 창조나 패러디 · 인용 · 전유 · 해체적 합성에 때려 맞추는 이완된 태도도 아니다. 그러면 김지원의 그림은 무엇인가? 그리고 그가 그림의 실재로 꼽은 '물감-그림의 물질성'과 '하나의 수직선-그림의 평면성'은 작가의 개별 그림들에서 어떤 상태가 되는가? 혹은 이제까지 어떤 다른 이미지, 개념, 소재, 작가의 의도 등을 거치며 출현해왔는가? 우리가 아래에서 논하려는 것은 이런 질문에 대한 명쾌한 답이 아니다. 하지만 가능한 질문이자 가능한 답이기는 하다.

## 명쾌함과 그냥

김지원의 작가론을 쓰기 위해 작가의 포천 작업실을 방문한 그날 밤에 확인한 메일함에는 '북쪽에서'라는 제목을 달고 작가로부터 한 통의 메

일이 와 있었다. 거기서 나는 다음과 같은 문장을 읽었다. "아까 이야기 중에 강 선생님이 이론적 머릿속이 무언가 명쾌해지는 거 같다 하셨는데 꼭 명쾌하지 않아도 되지 않을까? 생각해봅니다." 작업실에서 그림들을 보다가, 언뜻 뇌리에 떠오르는 김지원 미술의 구도 같은 것이 있어 그리 말했는데, 작가는 그 '이론적 머리'라든가 '명쾌함'이라는 것이 못내 불편했던 모양이다. 메일을 보며 문득 그렇게 생각했다. 그리고 그 문장을 읽을 당시에는 나 또한, 아주 정직하게 말해서, 이 작가의 작가론이든 작품론이든 '어떤 것도 쓸 수 없다는 말인가?'라는 불편한 의문이 들었다. 동시에 김지원 자신이 미술 이론이나 비평 언어의 명료한 단언으로부터 지켜내고자 하는 그 미술의 본질, 달리 말해서 논리를 초과/탈주해 있거나 말을 넘어/이탈해 있는 이미지들의 핵에는 어떤 것들이 있을까를 생각했다. 그것은 아주 많거나 반대로 거의 없어 보였다.

2010년 『월간미술』 6월호에 이영욱 전주대 교수는 「김지원 그림 그냥 읽기」라는 글을 썼다. '아티스트 리뷰'란에 쓴 글이니만큼 분명 그 글은 비평의 성격과 기능을 띠고 있을 텐데, 제목에는 "그냥"이 바로 그냥 직설적으로 들어가 있다. 본문도 대체로 작가 노트에서 인용한 문장과 그림들의 여러 제목 및 필자의 단상이 성글게 짜여 있다.[2] 거의 '시詩'에 가까운 글로 읽힌다. 그 글을 읽으며 나는 약 두 달 전에 있었던 작업실 방문과 받은 메일을 상기했다. 그 순간 이렇게 말하면 묘하게 들리겠지만, 김지원의 그림과 그것을 "그냥 읽기"한 이영욱의 글이 꽤 조화를 이룬다고 스스로에게 설명했다. 말하자면 명쾌한 논리로 작품을 개념 틀 내에 질서 짓는 비평의 독주에 저항하거나 그것을 경계하는 작가의 작품론으로 이영욱 식의 접근법이 성공했다고 본 것이다. 김지원의 회화

김지원의 회화 매트릭스

와 자신의 글 양자에 비평의 점잖은 거리감은 물론, 시적 의미의 풍요까지 얹어가면서 말이다.

이 글에서 갑자기, 아마 독자들에게는 사적으로 들릴 만한 작가와의 에피소드, 그리고 다른 필자의 글에 대한 개인적인 소회—그러니까 메타 비평이라 할 수 없는—를 밝히는 이유가 있다. 주관적 감상을 늘어놓거나 내면의 어떤 심정을 고백하기 위함은 아니다. 다만 김지원의 그림 안에 작가가 원하는 만큼, 또한 필자 이영욱이 그렇게 조용했던 만큼 분석적 읽기를 무화시키거나 거추장스럽게 만드는 지점이 있음을 인정한다는 뜻이다. 가시적으로 내비치는 그 표면의 다양하고 이질적인 모티브들, 그리기의 방법과 효과, 감각적 질과 미적 경험 요소들이 그렇다. 저기 앞에서 내가 김지원 그림의 정체를 묻고, 그에 대한 명쾌한 답이 아니라 가능한 답을 찾아보자고 한 것도 바로 이런 요소들에 기인했다.

김지원의 2010년대 작품을 보면 맨드라미, 초대형 함선, 공항 활주로의 비행기 트랩이 모티브로 잡힌다. 작가는 이것들을 어떤 의미의 구성물로서가 아니라, 또한 어떤 풍경의 일부로서가 아니라, 그 자체로 화면의 전체이자 주인공으로 가시화한다. 200호 크기의 캔버스 전면을 장악하고 있는 녹색과 붉은색과 흰색 물감의 맨드라미 밭. 수직으로 서 있는 캔버스의 평면만큼이나 막막하게 감상자의 정면 시선을 향해 갑판을 펼치고 있는 회색과 청색 물감의 함선. 마치 기하추상의 그것처럼 단색조 배경 위로 그 화면을 절개하는 각종 선이 겹쳐지면서 겨우 그것이 무엇인지만을 암시하는 비행기 트랩. 이렇게 김지원의 모티브들은 메시지를 전달하거나 맥락을 구성하기 위해 동원되는 시각적 소재로서

김지원, 〈그림의 시작-구석에서〉, 캔버스에 유채, 60×50cm, 1994

의 역할을 넘어 그 자체로 시각성visuality이자 감각의 현존성presentness
을 구현한다. 이를테면 우리가 한여름 태양 아래서, 웃자란 잡초와 야생
꽃들이 끝도 없이 펼쳐진 풀밭을 걸을 때 겪는 어지러움, 눈을 찌르고
종아리를 까칠하게 긁어대는 빛과 풀의 촉각이 맨드라미 그림(〈맨드라
미〉, 2005~2010)에는 진동한다. 또 우리가 약속된 범위나 한계, 종결을
모르고 어쨌든 무언가를 해야만 할 때, 상상하자면 사하라 사막에서 잃
어버린 반지를 찾아야 하거나, 수용소의 가드펜스가 어디까지 쳐져 있
는지 모르면서 무조건 탈주를 위해 뛰어야 할 때 느낄 수밖에 없을 폭
력적인 무한의 공간이 김지원의 함선 그림(〈무제〉, 2009)에 나타나 있
다. 무기력하고 권태로운 기분과, 습도가 꽉 찬 실내에서 느끼는 답답한
존재감이 지배하는 비행기 트랩 그림(〈무제〉, 2009)을 거기에 덧붙여야
하고 말이다.

미학적으로 가치가 크지도 않고, 사회적 의식과 직결되는 내용 또한
희박해 보인다. 낭만적 감수성 면에서도 그리 탁월해 보이지 않는 소재
들이다. 그런데 이런 것들을 가지고 이토록 우리 지각 기억에 저장돼 있
는 어떤 경험들을 감각적이고도 구체적으로 상기시키는 시각 이미지를
만들 수 있다니! 이 점이 김지원 회화의 힘이다. 아니, 비단 이 작가만이
아니라 뛰어난 그림을 그린 화가들이 구사했던 그리기의 규정 불가능
한 저력이다. 그 힘을 구체적으로 설명하면, 화가의 머릿속에서 불명료
한 상태로 있던 주제나 모티브가 물감과 평면으로 이루어진 회화라는
물리적 조건과 뒤얽혀 구현될 때, 선 긋기와 붓질 같은 수행performative
과정을 통해 행사되는 파워다. 김지원의 물감 묻은 붓은 단지 시각적으
로만 유사한 것을 그려내지 않는다. 예컨대 맨드라미가 흐드러지게 핀

것'처럼' 보이거나, 배가 바다 위에 떠 있는 것'같이' 보이는 정도에 그치지 않는다는 말이다. 그와는 달리 그의 붓질은, 실제 우리와 외부 세계의 관계를 주도하는 오감五感, 그리고 현재의 지각 경험과 과거의 기억소, 이 양자를 동시적으로 자극하는 이미지 세계를 이차원 평면 공간에 구현해낸다. 때로 그 과정은 물감을 덩어리지게 쌓아올리며 형상의 다채로운 질감을 거칠게 만들어나가는 것이다. 혹은 날카로운 도구를 사용해 신경질적으로 물감 피막을 찢어내며 예리한 묘사 선을 그어나가는 것이다. 그런 '순간의 감각적 퍼포먼스'를 그림이 완성된 후에, 그것도 작가가 아닌 타인이 언어로 설명해봐야 무슨 소용이 있단 말인가. 하지만 비록 명쾌할 필요는 없다 하더라도, 김지원 작업에 대한 이런 식의 해석은 그의 회화를 정의하는 데 일조할 것이다.

요컨대 작가가 제시한 그림의 실재로서 물감과 옆에서 보면 수직선으로 보이는 평면, 그 단순한 물질적 조건이 그림의 규정 불가능한 저력으로서 수행적 힘performative power을 발휘하도록 한다. 달리 말하면, 그 물질적 조건에서 당사자인 작가를 포함해 우리 모두가 해명하기 힘든 복잡한 '즉흥의 메커니즘'으로 힘을 풀가동할 수 있는데, 그곳이 바로 김지원의 그림이다. 이렇게 말하면 혹자는 '비단 그 작가만이 아니라 그림을 그리는 모든 이에게 해당되는 얘기'라며 반박할 것이다. 맞는 말처럼 들린다. 하지만 뉴먼Barnett Newman이나 라인하르트Ad Reinhardt같이 물감의 질료적 속성과 이차원 평면이라는 회화의 주어진 조건을 그림의 자체 주제로 탐구했던 다수의 형식주의 추상화가들은 거기서 제외해야 한다. 또 워홀이나 리히텐슈타인Roy Lichtenstein처럼 기술적으로 재생산/복제되는 이미지의 생리를 회화에 도입하거나 모방했던 팝아트

작가들도 거기에 들지 않는다. 물론 결정적으로, 조시 스미스Josh Smith 나 로라 오언스Laura Owens 등 "만약 회화가 죽었다면, 모두가 볼 수 있도록 그 죽은 시체 주변을 뒤지는"[3] 포스트모더니스트들, 혹은 개념적으로 기성 회화의 패턴이나 그리기 조건을 분석한 그림을 그리는 동시대 젊은 작가들을 모두 열외시켜야 한다. 그들에게 회화의 수행성은 관념보다 미천한 육체의 흔적이거나, 비과학적인 관습이거나, 탈신화화해야 할 전통이거나, 해체의 참고 대상일 뿐이기 때문이다. 그러나 김지원 같은 작가들, 달리 말해서 여전히 그리기의 우연성, 불확정성, 모호함에서 답답함이 아니라 쾌락을 느끼는 이들에게, 그 물감·평면·행위·시간이 카오스처럼 몰려드는 그리기의 역장force-field은 '그림의 시작'이다. 〈맨드라미〉 연작은 유독 김지원의 그림에서 그런 종류의 쾌락을 감상자가 대리 경험하기 좋은 작품들이다.

## 그림의 시작 – 구석에서

오래전 쓴 글에서 작가 안규철은 동료이자 후배 작가인 김지원의 독일 유학 시절 그림과 그 이전 한국에서 그렸던 그림을 비교하면서 다음과 같은 분석을 내놓았다. "오랫동안 그를 놓아주지 않는 대對 사회적이고 도덕적인 진술에 대한 무거운 의무감, 한국적인 것과 서구적인 것의 갈등 같은 난제들을 유보 (⋯) 어느 날 갑자기 말을 걸어오는 한 사물을 옮겨 그리는 행위가 이 세계 속에 자신의 존재를 바라보는 데 있어서 새롭게 흥미로운 기회가 될 것인가 아닌가 하는 스스로의 판단 (⋯)

다시 말해서, 머릿속에 있는 어떤 메시지를 남에게 전달하기 위한 일차원적 서술의 수단으로서가 아니라, 그리는 과정이 자신에게 가져다주는 메시지를 받기 위해서 그림이 그려지고 있는 것이다."[4] 여기서 우리는 두 가지 흥미로운 점을 끌어낼 수 있다. 첫째, 김지원의 회화가 앞서 내가 주목한 그리기 자체의 수행적 과정과 힘에 집중하기 전에는 사회적이고 도덕적인 메시지를 서술하는 경향을 띠었다는 점이다. 둘째로 안규철의 전언에 따르면, 지금 우리가 전시를 통해 쉽게 마주치는 김지원의 구체적인 지각 경험 가득한 그림들, 예컨대 〈맨드라미〉 같은 그림이 독일에서의 작업에 맹아 상태로 있었다는 점이다. 메시지를 전달하는 수단으로서의 그림에서, 그리는 과정 자체가 핵심이 된 그림으로 김지원의 작업 방향이 이행했다는 안규철의 판단은 아마 당시에도 예리한 분석이었을 것이며, 현재 이 작가의 그림이 지니는 특수성을 오롯이 포괄하는 해석이다. 그리고 위에서 나는 그러한 시각으로 김지원의 2000년대 근작을 비평했다. 그러니 이제 들여다볼 부분은 과거 사회적이거나 도덕적인 진술 혹은 메시지에서 자유롭지 않았던 김지원의 그림이다.

아마 이런 분류에 가장 가시적으로 들어맞는 작품은 김지원이 대학 4학년 때 그린 〈출근길이 상쾌하십니까〉(1987)일 것이다. 5공화국 군사정권 하에서 대학생들이 주도하는 민주화 운동이 극점에 달했던 그 시기, 김지원은 흰색 와이셔츠에 넥타이를 매고 방독면을 쓴 채 아침 출근길에 나선 남자 셋을 그렸다. 방독면의 기괴한 형상만큼이나 그 그림은 시각적으로 자극성을 띠며, 소재가 되는 작가의 메시지 또한 자극적으로 읽힌다. 이를테면 한쪽에서는 대의민주주의 투쟁이, 다른 한쪽에서

김지원의 회화 매트릭스

김지원, 〈무제〉, 린넨에 유채, 228×228cm,

김지원, 〈어떤 표정〉, 캔버스에 유채, 228×182cm, 1988

는 '산 입에 거미줄 칠 수 없는' 생활 투쟁이 팽팽한 가운데 작가는 그림 (과 그 비아냥거리는 듯한 제목)을 통해 후자에게 냉소적인 말을 건넸던 것이다. 당시 성완경은 이에 대해 "김지원의 회화는 이처럼 1980년대 라는 한 시대의 얼굴을 그 '세월의 표정'을 그려 보여주고 있다"[5]고 상 찬했다. 하지만 김지원의 이런 시사성 강하고 서술적인 그림은 심광현 의 시각에서는 한계로 여겨졌다. 그 성향이 1980년대에서 1990년대 초 반까지 이어지면서 "육체와 화면이 부딪칠 때 나타나는 공간적인 방전, 두께나 밀도와 같은 면이 여전히 희박하다. (…) 그의 그림들은 회화적 인 특성보다는 일러스트적인 측면이 강하며, 일종의 경구警句적 성격을 지닌 우화와 같다는 느낌을 주기도"[6] 한다는 것. 두 평자의 비평적 시각 이 다르기는 하지만, 우리는 여기서 김지원의 1980년대에서 1990년대 초반까지의 그림들이 현실적 논평을 포함했고, 삽화적으로 기능했으며, 상대적으로 회화 내재적인 감각 질을 성취하는 데에는 취약했다는 점 을 유추할 수 있다.

그런데 나는 이들의 비평과 논쟁하기보다는 제3의 해석을 내놓고 싶 다. 물론 〈출근길이 상쾌하십니까〉 같은 1980년대 말의 그림들, 그리고 대한민국 도시의 인공적이면서 부조리한 일상 풍경을 그린 〈무거운 그 림, 무거운 풍경〉 연작이나 〈34×24〉 연작, 〈비슷한 벽, 똑같은 벽〉 연작 등 1990년대에 김지원이 그린 다수의 그림은 다분히 사회적 논평으로 읽히고, 이미지를 사용한 비판적 메시지로 다가온다. 하지만 구체적으 로 지목해서 1990년대 중반에 그린 〈그림의 시작-구석에서〉는 김지원 이 '그림으로 말하고자 하는 바'와 '그림이라는 실재'를 형식이자 내용 으로, 또는 그 둘이 내재적으로 겹쳐진 구조로 만들고 있음을 보여준다.

분명 심광현의 관점에서 따지면 일러스트 같고 우화적인 이 그림에서 형상은 그림 속 그림, 요컨대 메타meta 회화적 내용을 구축하기 위해서 동원된다. 그리기는 수직 모서리를 가진 평면 위에 물감 칠을 하는 행위다. 원근법에 따라 깊이 들어간 듯 보이는 3차원 그림의 공간은 평평한 2차원 화면일 뿐이다. 그것이 김지원이 서술적 형상 회화를 포기하지 않으면서, 동시에 소위 '회화 그 자체'를 매 순간 그림 위에서 실현하는 수행적 회화를 만들어낸 '그림의 시작'이다. 모든 형상이 삽화적인 것은 아니고, 회화적인 특성이라는 게 반드시 모더니즘 미술비평가 그린버그Clement Greenberg가 주창한 물질성과 추상 형식을 통해서 성취되는 것 또한 결코 아니다. 오히려 나는 그런 이분법적 판가름을 넘어서, 김지원의 〈그림의 시작-구석에서〉가 시작했고, 〈맨드라미〉가 어느 정도 달성한 것으로 보이는 제3의 회화적 사건이 가능하다고 말하고 싶다. 그것은 이미 1960년대에 리히터의 회화에서 만개한 풍요로운 지각 경험의 사건이다. 또 1970년대 이후 키퍼Anselm Kiefer의 회화에서 고도의 복합적인 구조로 중층화된 이미지-텍스트 사건이다. 이 작가들은 현상, 관찰, 사태 자체, 그리기, 말하기, 느낌, 경험을 그리기 과정 속에서 치밀하게, 그러나 일거에 확보한다. 그 과정의 치밀함과 일거의 단호함이 김지원의 2000년대 그림들에도 있다. 물론 그와 같은 태도와 힘은 우리가 이렇게 긴 글 속에서 가능한 답을 찾아보려고 했을 때, 처음 들여다봤던 근작들이 아니라 역순으로 이제야 논했던 〈그림의 시작-구석에서〉에서부터 비축됐을 것이다. 작가는 어딘가에서 "예술이 되다가 만 것들을 다시 그린 그림"이 자기 그림의 내용이라고 했다. 나는 이것이야말로 '예술이 되는 구석corner, minority의 시작점'이라고 쓴다.

김지원, 〈맨드라미〉, 린넨에 유채, 228×182cm, 2

김지원, 〈맨드라미〉, 린넨에 유채, 91×73cm, 2009

## 맨드라미 아포페니아

예술이 되는 구석을 작가 김지원을 중심으로 분석했는데, 그러면 감상자 입장에서 예술이 되는 구석은 어디일까? 예를 들어 그림을 감상하는 '적당한 거리'라는 것이 있을까? 그림 앞에 바짝 코를 들이대고 자세히 봐야 할까? 그림에서 멀찍이 떨어져 관조해야 할까? 아니면 그림이 마치 나를 끌어당기거나 밀쳐내는 자석이라도 되는 양 앞으로 갔다 뒤로 갔다 하며 감상하는 것이 좋을까? 앞서 잠깐 언급한 미국 추상회화의 대가 뉴먼은 1950년 뉴욕 베티 파슨스 갤러리에서 가진 첫 개인전에서 관람자들이 자신의 거대한 색면 회화color-field painting를 너무 멀리 떨어져서 본다고 생각했다. 그가 원한 것은 감상자가 작품 속으로 몰입해 들어가 숭고함을 느끼는 유일무이한 미적 경험이었기 때문이다. 1년 후, 그래서 뉴먼은 두 번째 개인전 벽에는 이렇게 써 붙였다. "큰 그림을 멀리서 보는 경향이 있다. 이 전시의 커다란 그림들은 감상자가 아주 가까운 거리에서 볼 것을 의도해 그린 것이다."[7] 이 지시문 아닌 지시문은 뉴먼을 모더니스트 페인터 중 가장 지적인 인물로 만들었다. 그리고 그가 제시한 짧은 거리 감상법은 단순한 캔버스를 가시적 이미지를 넘어선 숭고의 대상으로 승격시켰다.

　다시, 그림을 감상하는 '적당한 거리'라는 것이 과연 있을까? 뉴먼의 지시문이 다른 모든 작가의 작품을 향유하는 데 '솔로몬의 지혜'가 되지는 않을 것이다. 하지만 우리가 김지원의 〈맨드라미〉 연작 회화를 볼 때로 한정한다면, '아주 가까운 거리'는 특별한 미학적 힘을 발휘한다. 그 거리에서는 분명 이차원 평면인데도 공간 대신 시간을, 환영적인 깊이

대신 물질의 강도와 밀도를 경험할 수 있다. 또 상상력이 풍부하고 감각이 세련된 누군가는 분명 그림에는 전혀 묘사되지 않은 8월의 뜨거운 태양을, 늦가을 쇠락해가며 마른 냄새를 피우는 대지를, 짙은 핏빛으로 무거워져가는 어떤 존재를, 후드득 하고 부서져 내리는 어떤 심리 상태를 느낄 것이다. 그러니까 만약 감상자가 김지원의 〈맨드라미〉를 아주 가까이서 본다면, 거기서 그 또는 그녀는 시각적인 것은 물론 그 너머 촉각과 청각과 후각이 동시에 살아나면서 복잡 미묘하게 펼쳐지는 즐김의 세계를 발견할 것이라는 얘기다. 나아가 그 모든 것이 어우러지며 우리의 무의식적 감각과 무의지적 기억으로 파고드는 어지러운, 그러나 기분 좋게 혼란스러운 무엇을 환기할 수 있다는 뜻이다. 그 즐김의 세계, 혼란스러운 무엇은 추상과 형이상학이 압축된 뉴먼의 빨강 혹은 녹색 색면이 아니라 김지원의 구체적 삶과 경험적 행위가 축적된 맨드라미 풍경화에 자극받아 되살아난다는 점에서 다르다. 그럼에도 불구하고 감상자인 당신이 매우 밀착된 거리에서 그림을 응시할 때 비로소 출현한다는 점에서는 유사성이 있다.

가로세로가 대략 2미터에서 3미터 사이를 넘나드는 〈맨드라미〉 대작들은 모티프로만 따지면 온통 맨드라미로 채워진 일종의 맨드라미 밭을 묘사한 그림이다. 하지만 이런 설명은 잘못된 것인데, 김지원은 그 외관을 묘사하려 한 적이 없기 때문이다. 그 그림들이 품고 있고 감상자에게 드러내는 예술가의 의도는 회화적 에너지다. 즉 맨드라미(를 닮은) 형상보다는 화가의 표현 행위와 질료의 잠재적 특성이 결합되며 화면 위에 나타난 그림의 상태다. 가령 빨강과 흰색의 유화 물감은 튜브에 들어 있을 때는 미술 재료 또는 그저 질료에 불과하다. 그러나 작가가 그

김지원의 회화 매트릭스

것을 팔레트 대신 캔버스에 바로 짜서 때로는 마사지하듯 때로는 할퀴 듯 붓이나 딱딱한 종이 막대를 써서 화면 위에 풀어내면 그 질료는 미적 질aesthetic quality로 도약한다. 이를테면 맨드라미 형태의 해체, 카오스적인 선, 원근과 평면 사이를 모호하게 만드는 화면, 부드럽게 미끄러져 내리는 터치 혹은 채찍질처럼 가혹하게 그은 자국 등등으로 말이다.

〈맨드라미〉와 근접한 거리에서 위와 같은 미적인 것을 향유하는 감상자에게 나는 '작품으로 아포페니아apophenia를 경험한 사람'이라는 이름을 부여하고 싶다. 아포페니아가 무엇인가? 인간은 패턴 인식 능력을 갖고 있다. 예컨대 밤하늘에 뜬 일곱 개 별을 연결시켜 북두칠성으로 인지하고, 그로부터 각종 신화나 민담을 창조하는 (착각) 능력 말이다. 이것을 '파레이돌리아pareidolia'라 하는데, 시각 또는 청각을 중심으로 활성화된다. 아포페니아는 파레이돌리아보다 더 광범위하게 작용하는 현상이다. 시청각만이 아니라 오감을 통해 애초 대상에는 없는 패턴이나 연관성을 발견/발명하는 일종의 심리적 가상 경험인 것이다.[8] 우리가 아주 찰나적인 착시로든 꽤 복잡한 경로의 가상 경험으로든 김지원의 〈맨드라미〉에서 땅에 심어진 맨드라미라는 사실을 초과한 착시적 패턴, 나아가 감각의 황홀한 착란을 경험한다는 것이 여기 내 비평의 핵심이다. 물론 이때 착시나 착란은 미술작품 감상 과정에서 일어날 수 있는 지각 상태의 변화를 의미하는 것으로 정신적 병리와는 상관이 없다.

그러면 이 긴 비평의 끝에서 우리는 이렇게 물어야 할 것이다. 감상자가 김지원의 〈맨드라미〉를 아주 가까운 거리에서 보며 아포페니아에 가까운 미적 경험을 하는 것이 진실이라면, 다시 중심을 작가에게 이동시켜서 이렇게 물을 수 있다. 그 미적 경험의 과정에서 작가가 한 일은

무엇인가? 감상 방법부터 미적 가상을 경험하는 일까지 모두 감상자의 능동적 행위이니 말이다. 여기에 대한 답은 작가가 2002년경부터 지속해온 〈맨드라미〉 연작, 그중에서도 2015년에서 2016년 사이에 그린 대작들을 전시를 위해 펼쳐 보이며 내게 한 말에서 찾을 수 있다. "처음부터 의식적으로 계획하고 그린 것은 아닌데, 여러 맨드라미 그림들이 어떤 것은 쌍으로, 어떤 것은 금세 파악하기는 힘들지만 어쨌든 어떤 연관관계들로 맞춰질 수 있는 작품들로 나왔어요."[9] 나는 작가가 다소 겸손하고 편안하게 한 이 말이 사실은 작가 자신도 깨닫지 못한 김지원 회화의 매트릭스를 보여준다고 생각한다. 요컨대 김지원이 군이 의식적으로 계획하거나 구성하지 않고 그린 것처럼 보이는 〈맨드라미〉 시리즈가 사실은 이 화가의 감각적 모판sensuous matrix에서 비롯된 것이라고 말이다. 그 매트릭스는 시각만으로는 발견할 수 없는 복합적이고 미묘한 심미적 패턴을 내장하고 있다. 더하여 감상자가 어떠한 개인적 배경을 갖고 있는지에 상관없이 풍부한 미적 가상을 경험할 수 있게 보이지 않는 길을 열어준다. 그만큼 작가의 원천적 감각이 좋다는 말이다.

물론 예술가를 두고 감각이 좋다고 평하는 일은 비평가 입장에서 얻을 게 별로 없다. 무릇 예술가라면 당연히 감각이 다들 좋았고, 이제까지 사람들은 흔히들 그렇게 믿어왔기 때문이다. 하지만 개념적인 미술과 하청 제작의 미술이 득세하는 현대미술계에서 진짜로 감각이 좋은 작가는 멸종해가는 공룡처럼 희귀해지고 있다. 미술 학습과 계산, 짜맞춤과 프로세스의 조련 능력을 감각과 같은 것으로 착각하지 않는 한 말이다. 그런 맥락에서 김지원의 회화 감각은 독자적이고 유일무이하다.

# 풍경사진의 넘치는 아름다움, 불편한 인식

## 정주하의 '서쪽' 바다

---

### 사진과 담론

맹수의 발톱이 쓰다듬고 지나간 것처럼 강하면서 정교한 세부. 태양 주위를 도는 지구의 공전이 '늦여름' 어느 땐가에 딱 멈춘 듯한 적당한 열기와 적요寂寥의 분위기. 인간이란 애초부터 없었던 양 막막한 스펙터클. 정주하의 〈서쪽 바다〉 연작 사진을 보면서 이런 수사rhetoric를 떠올려본다. 멀리 있는 누군가도 이와 비슷한 미적 경험에 빠져들 것이다. 그만큼 〈서쪽 바다〉는 감각적이고 미적이며 예술적이다. 이 사진들을 앞에 두고 사람들은 굳이 제목이 가리키는 '서쪽'이 어디인지, '왜' 찍었는지, 각각의 사진이 포함하고 있는 '의미'가 무엇인지 묻지 않아도 된

정주하, 〈불안, 불-안〉, Pigment Print, 152×210cm, 2004~2007

다. 그만큼 감상자의 눈에 〈서쪽 바다〉는 익명적이고 자족적인 아름다움으로 충만한 존재다.

정주하의 〈서쪽 바다〉를 처음 봤을 때 19세기 사진가 티머시 오설리번Timothy O'Sullivan이 1868년 미국 네바다 주의 피라미드 호수와 바위섬을 찍은 사진 〈투파 돔Tufa Domes〉(1868)이 떠올랐다. 한국의 서해안을 찍은 〈서쪽 바다〉 연작 중 그와 비슷한 풍경, 즉 잔잔한 수면 위로 두둥실 떠올라 있는 섬을 흑백으로 매우 섬세하게 이미지화한 작품이 있었기 때문이다. 두 사진은 시각적으로 꽤 큰 유사성을 보여주는데, 그것은 일차적으로 피사체의 닮음에 기인한다. 하지만 내밀하게 들어가면, 두 사진가의 시선과 감각이 상당히 근접한 데 더 큰 이유가 있을 것이다. 이를테면 피사체를 향해 낮게 깔린 눈높이, 빛과 톤을 절묘하게 조정하는 감각, 극히 정밀하게 세부를 살려내는 프린트 능력 같은 것 말이다. 이런 요소들은 사진을 보는 감상자의 눈을 심미적으로 충족시키는 기제다. 이것만 가지고도 우리는 앞서 쓴 것처럼 사진의 정체와 의미를 묻지 않고, 오설리번의 〈투파 돔〉이나 정주하의 〈서쪽 바다〉를 미학적으로 다룰 수 있다. 하지만 이미 밝혔던 객관적 정보, 즉 오설리번이 미국의 호수를 찍었고, 정주하는 한국의 바다를 찍었다는 사실은 개의치 않아도 좋을까? 전자가 '예술사진'이라는 개념 자체가 성립되기 힘들었던 사진 역사의 초창기에 속한다면, 후자는 그로부터 무려 한 세기 반 가까이 지나, 사진이 당연히 '현대미술의 가장 영향력 있는 장르 중 하나'로 간주되는 시대의 것이라는 사실은 간과해도 괜찮은 것일까? 이 사실들은 오늘 우리가 사진을 '예술작품'으로 향유/수용할 때, 예술적으로 별로 고려할 요소가 아니거나, 충분히 미학적이지 않은 요소일까?

솔직히 말해서 내가 정주하의 〈서쪽 바다〉를 앞에 두고 오설리번의 사진을 떠올린 것은, 양자의 시각적 유사성 때문이 아니라 '사진의 맥락과 담론' 때문이었다. 크라우스는 「사진의 담론 공간들」이라는 글에서 오설리번의 〈투파 돔〉 원판 사진과 지질학 책에 복제된 사진을 비교하면서, 하나의 사진이 미학의 담론 영역과 지질학의 담론 영역에 동시에 속하는 상황의 특수성을 논했다. 인용하자면, "20세기의 감수성"은 그 사진을 "풍경사진의 귀감"으로서 "찬탄"하지만, 애초 오설리번의 사진은 1878년에 간행된 지질학 책에 실린 "지형학적 사진topography"이라는 것이다.[1] 결국 크라우스의 논지에 따르면, 오설리번의 사진은 원래 그것이 속했던 맥락에서 분리되어 예술의 장場으로 편입되었다는 것인데, 이는 어찌 보면 '사진'의 태생적 장점이자 한계로부터 발생했다. 요컨대 한 장의 이미지로서 사진은 현실을 즉각적으로 현전시킨다. 사진을 '객관적 재현'으로 인정하는 것은 이 때문이다. 하지만 그 재현은 세계의 일부분만을 뷰파인더에 절단해framing 담는 것이고, 그와 같은 한에서 맥락의 분리는 사진의 근본 속성이다. 그렇게 세계를 이미지로 파편화하는 사진은 무수히 다양하게 복제reproduction 가능하며, 상이한 목적과 용도에 따라 전용appropriation될 수 있다. 예컨대 한 장의 사진은 과학 자료로, 행정 서류로, 보도사진으로, 오락 이미지로, 예술로 건너다닐 수 있는 것이다. 그러면서 의미가 달라지고, 형식이 변형된다. 사진의 이러한 전용 가능성, 변질과 변형 가능성은 한편으로 사진의 장점이다. 그러나 동시에 한계다. 장점인 이유는 그런 가능성들 덕분에 역사적으로 사진이 사회 전 분야로 확장되고, 결정적인 영향력을 행사하는 매체가 될 수 있었다는 점을 떠올리는 것으로 충분하다. 그러나 그런 확장

정주하, 〈서쪽 바다〉, Gelatin Silver Print, 50×60cm(여백 포함), 1998~2003

정주하, 〈서쪽 바다〉, Gelatin Silver Print, 50×60cm(여백 포함), 1998~2003

성은 '의미를 고정시킬 수 없는 사진'의 속성을 담보로 얻은 것이다. 이 점에서 사진은 여타 언어적 표현이 갖는 안정된 문맥과 내적 해석, 그리고 분명한 메시지를 갖지 못하는 한계가 있다. 현대 예술사진 영역의 작가들은 이 점을 충분히 인식하고 있다. 그래서 예컨대 독일의 베허 부부Bernd&Hilla Becher와 소위 '베허 학파Becher Schule'라고까지 불리는 그들의 제자들은 '유형학적 사진typology'에 매달리는 것이며, 미국의 앨런 세큘러Allan Sekula는 다큐멘터리 사진에 반드시 텍스트를 결합하는 것이다.

하지만 이러한 방법을 통해서만 사진의 내적 맥락을 구성할 수 있는 것은 아니다. 이와는 다른 방법론을 우리는 정주하가 이제까지 발표한 사진 연작에서 발견할 수 있다. 작가는 베허 학파처럼 동일한 유형의 피사체를 집적시키지 않는다. 그렇다고 해서 세큘러처럼 개별 사진마다 그에 상관된 텍스트를 부여하지도 않는다. 그렇다면 정주하는 어떻게 자기 사진에서 내적인 맥락을 형성하고, 특정한 담론의 계기를 만들어내는 것인가. 이 작가가 카메라에 담고 있는 특정 지역의 장소성, 그의 작품들에서 일관되게 발견할 수 있는 시선의 높이에서 그 방법론을 찾을 수 있다. 그런 의미에서 정주하의 〈서쪽 바다〉에만 눈을 맞춰서는 곤란하다. 오히려 〈서쪽 바다〉를 경계로 그 이전인 1998년에 발표한 〈땅의 소리〉 연작과, 그 이후인 2008년의 〈불안, 불-안〉과 맥락을 이어서 볼 필요가 있다.

## 서쪽의 존재와 부재

정주하가 1996년에서 1998년 사이에 찍은 〈땅의 소리〉는 쉽게 말하면 힘든 농사일로 주름투성이가 된 농부들의 얼굴과 파, 배추 같은 농작물 사진이다. 이렇게 정보 차원에서만 말해버리면 〈땅의 소리〉는 별스러운 이미지도 아니고, 냉정하게 이야기해서 전혀 '미적-예술적'이지 않은 사진이다. 그런 의미에서 앞서 우리가 논한 '사진의 의미'란 적어도 예술사진 영역에서는 부차적인 것일 수밖에 없다. 나아가 내가 말한 바를 스스로 뒤집는 일이지만, 사진을 탐미적 시선 없이 바라보기란 무척 어려운 일인 것 같다. 그럼에도 불구하고 〈땅의 소리〉는 아름다운 풍경으로만 볼 수는 없다. 피사체가 된 농부와 작물이 척박하지만 온건하기도 한 서쪽 땅의 '존재 자체'이기 때문이다. 작가는 이를테면 이 지역에 주목함으로써, 보편적인 의미의 '대지'가 아니라 구체적 개인들의 인생과 역경, 기후와 토양이 얽혀 있는 특정한 장소로서의 '땅'을 가시화한다. 이러한 말이 '문자언어'를 통해서가 아니라 '시각언어'를 통해 전달된다는 데 정주하의 풍경사진이 구사하는 탁월한 방법론적 힘이 있다. 어떤 시각언어인가? 그것은 '땅속으로 파묻히는 것은 아닌가?' 하고 걱정될 정도로 낮게 깔린 시점(카메라의 위치), 대상에 대한 지극히 정밀한 동시에 과감한 초점 맞추기, 무수하게 나눌 수 있는 흑과 백의 톤 조절로 요약할 수 있다. 가령 겨울 햇살 아래서 말라비틀어지고 있는 배추 한 포기를 찍은 사진이 한반도 서쪽 땅의 소금기 어린 공기, 해안지대의 메마름과 더불어 그 지형의 강팍함과 그곳 사람들의 온건한 심성을 전해준다. 그럴 수 있는 힘은 땅에 묻힌 배추가 수평으로 보일 정도로 자세를

정주하, 〈불안, 불 - 안〉, Pigment Print, 110×140cm, 2004~2007

낮춘 작가의 시점과, 전경과 후경을 날려버리고 오로지 중경의 배추 잎 사귀에만 초점을 맞춘 태도, 그리고 중경을 중심으로 사진의 사방에 퍼지는 흑백의 고운 그라데이션으로부터 나온다. 그래서 작가의 말대로 "우리의 땅은 전혀 아름답지 않다"고 할 수 있을지 몰라도, 작가의 손과 눈을 통해 제 모습을 드러내고 있는 서쪽의 대지는 "우리를 아름답게 한다"고 말할 수 있는 것이다.

정주하가 2003년부터 찍은 〈서쪽 바다〉 사진들에서 '서쪽'은 〈땅의 소리〉가 담은 바로 그 '서쪽'이다. 이른바 '서해안 지역'이다. 동어반복 같지만, 〈서쪽 바다〉는 바다를, 〈땅의 소리〉는 땅을 다룬 점에서만 다를 뿐 작가는 서로 다른 연작 속에서 결국 같은 공간을 지속적으로 보고 있었던 셈이다. 그래서인지 〈서쪽 바다〉에서도 우리는 앞서 〈땅의 소리〉에서 발견했던 것과 같은 정주하의 시각언어 방법론과 조우하게 된다. 이 바다 사진들 중 몇몇에서 우리는 이제껏 한 번도 본 적이 없는 듯 느껴지는 바다의 모습과 마주친다. 적어도 내게는 그러하다. 깊은 물속으로 천천히 걸어 들어가는 사람의 눈앞으로 몸 전체로 밀려오는 바다가 이런 것이 아닐까 싶을 만큼 몇 겹으로 너울거리며, 그러나 매우 고요하게 렌즈 앞으로 밀착해 들어오는 낮은 시점의 바다가 거기 있다. 또 아마도 갯벌을 기어다니는 게의 눈에 비친 서쪽 바닷가 풍경이 그러리라 예감케 하는, 구멍 숭숭 나고 찰진 개펄이 사각형 인화지 위에 현전한다. 그냥 아름답다고 말하기에는 어딘가 부족한, 오히려 과도한 물성과 직접적인 객체성에 숨이 조금 막히고, 의식이 조금 막막해지는 그런 서쪽 바다가 〈서쪽 바다〉에 다시 있는 것re-presentation이다.

물론 누군가는, 아니 대체로 사람들은 정주하의 〈서쪽 바다〉나 〈땅의

소리〉를 보면서, 작품의 외관상 드러난 시각적 아름다움이나 기술적 정교함에 감탄할 것이다. 그러나 이렇게 본다면 '서쪽'이라는 지시어는 없어도 좋은 것이 되고 만다. 단적으로 말해서, 작가가 왜 군이 서쪽 땅과 서쪽 바다에 주목하는지, 그 의미를 해석하고, 문맥을 형성할 필요가 없어지는 것이다. 정주하는 진정성을 가지고 '서쪽의 존재'를 담았음에도 감상자의 향유 결과는 '서쪽의 부재'가 되어버리는데, 이 문제가 중요한 이유를 정주하의 다른 연작 〈불안, 불-안〉에서 찾을 수 있다.

〈불안, 불-안〉은 정주하가 〈서쪽 바다〉를 찍는 동안 발견한 그 지역의 기이한 풍경 때문에 시작하게 된 작업이다. 작가는 바다 풍경을 찍다가, 바닷가 바로 곁에 원자력발전소가 있음에도 불구하고 사람들이 천진난만하게 가족 단위로 와서 해수욕을 하고, 고기를 잡고, 유흥을 즐기는 모습을 목격했다. 전남 영광, 고창, 경북 울진, 부산 기장 등. 작가는 이런 곳에 방호 시설처럼, 군사 기지처럼 버젓이 들어서 있는 원자력발전소와 그렇게 불안한 것을 옆에 끼고 살아가는 사람들의 삶에 주목했다. 그 주목은 '환경 문제'를 전면화하는 비판적 시선도 아니고, 그렇다고 한국 여러 지역에 흩어져 있는 원자력발전소를 유형학적으로 대상화하고 집합화하는 중립적 시선도 아니다. 작가의 시선은 앞서 논했던 두 연작에서처럼 낮고 세부적이며 삶의 면모에 밀착된 보기다. 〈불안, 불-안〉에서 한 단어는 불火과 안安이다. 풀이하자면 '불 속에서 편안함'이거나 '불 속에서 거주함'인데, 이 작품 제목으로 작가는 원자력발전소를 끼고 사는 서해안 지역의 사람들, 그이들의 일상을 사진으로 현상하려 했음을 알린다. 이 점이 〈땅의 소리〉에서 〈서쪽 바다〉로 이어지고, 또한 〈불안, 불-안〉으로 이어진 정주하의 '서쪽 사진'이 갖는 의미다. 즉

그의 '서쪽'은 단순히 심미성을 위해 포획한 탈의미화되고 탈문맥화된 풍경이 아니다. 그것이 한낱 파뿌리든, 노쇠한 농부든, 포말로 부서지는 바닷물이든, 원자력발전소가 내뿜을지도 모르는 유해 물질이 섞인 공기든 간에 한 존재가 삶을 살아내고 있는 지역에 대해 작가가 의미를 찾아내고 문맥을 읽은 풍경인 것이다. 그러니 우리 감상자가 어떻게 정주하의 사진들을 그저 아름다움을 좇는 시선으로만 관상觀賞할 수 있겠는가?

## 눈의 상투성, 의미의 낯섦

우리 인간의 감각 중에서 '시각'만큼 진보적인 동시에 보수적인 것은 없다. 우리는 끊임없이, 지치지도 않고, '새로운 것'을 보고자 한다. 하지만 이와는 모순되게도 자기 눈에 익숙하지 않은 '낯선 것'과 마주치면 잘 들여다보지도 않고 거부 반응부터 일으킨다. 예컨대 사람들은 새로 출시된 상품이나 새로운 광고 이미지에 열광하고, 이미지 변신을 시도하지 않는 대중 스타를 비난하거나, 비슷한 유형의 작품을 지속하는 작가에게 '한물갔다'는 평가를 스스럼없이 내린다. 이는 우리 눈이 그만큼 '변화'를 좋아하기 때문이고 '진보적'이라는 증거다. 그러나 또한 사람들은 자신이 익히 알고 있는 어떤 사물의 외관이 갑자기 바뀌거나, 어떤 미적 대상이—그것이 스타 이미지이든 예술작품이든—관례화된 미의 범주에 벗어나는 것을 좋아하지 않는다. 이는 우리 눈이 그 정도로 '익숙함'을 선호하기 때문이고 '보수적'이라는 증거다. 그렇다면 왜 유독

시각은 '진보적인 동시에 보수적'이라는 모순성을 띠는가? 이유는 시각이 청각, 후각, 촉각, 미각 같은 다른 감각보다 인식에 더 직접적인 동시에 객관적이기 때문이다. 우리는 대상을 만질 때보다는 거리를 두고 볼 때 더 정확히 안다고 여기며, 듣기보다는 눈으로 확인할 때 대상을 더 믿을 만하다고 인정한다. 그것이 철학적으로든 관습적으로든 시각과 이성이 자연스럽게 관계 맺게 된 배경이다. '보기'와 '사고하기'가 결부돼 있기 때문에 사람들은 타성적 생각을 싫어하듯이 '시각적 반복'을 싫어하는 것이며, 일탈 혹은 위반적 사고를 경계하는 것처럼 '시각적 낯섦'을 경계하는 것이다.

이제까지 글 곳곳에서 정주하의 〈서쪽 바다〉 사진을 그저 '심미적 대상'으로만 향유하지 말라고 감상자(독자)에게 채근했다. 그만큼 이 작가의 사진이 시각적으로 쾌를 주기 때문이며, 동시에 그런 식의 향유에서 멈추기에는 그의 사진이 담고 있는 의미와 문맥이 소중하기 때문이다. 사진이라는 이미지 유형은 속성상 그것을 보는 관찰자/감상자의 태도와 밀접한 관계를 맺는다. 특히 그것이 예술사진이라면 감상자의 수용에 따라 작품의 내용, 가치, 잠재성이 결정되는 경향이 강하다. 사진은 세계를 일단 카메라라는 기계 장치를 통해 재현한 시각 이미지다. 사진을 두고 우리가 객관성, 기록성, 완벽한 재현을 논해온 것은 이러한 배경에서다. 하지만 바르트가 짚었듯이 "즉각적인 현전을 제시"하는 사진은 그 의미가 "변질되기 쉬운 우유" 같다.[2] 그래서 바르트보다 훨씬 더 전에 벤야민Walter Benjamin은 모든 사진적 구성에 '표제'를 동반시킬 것을 주장한 것이다.[3] 사진을 관례화된 시각에 따라 상투적으로 수용해온 과정에 표제라는 장치를 놓아 그 기술적 이미지들로부터 낯설지만 유

의미한 인식, 세계에 대한 새로운 사고를 길어내자는 것이다. 반복하지만, 시각은 진보적인 동시에 보수적이다. 진부한 것으로부터 새로운 의미를 추출하고, 이질적인 것으로부터 우리 감수성과 정신이 향유할 만한 보편적 풍경을 빚어내는 일이 예술적으로 승산 있는 작업인 이유가여기에 있다. 나는 정주하의 '서쪽' 사진들이 풍경사진으로서 넘치는 아름다움과 읽어내기에는 불편한 인식을 통해 그 승산의 정도를 높였다고 본다. 아니, 보면서 생각한다.

정주하, 〈땅의 소리〉, Gelatin Silver Print, 50×60cm, 1993~1997

정주하, 〈땅의 소리〉, Gelatin Silver Print, 50×60cm(여백 포함), 1993~1997

# 간유리의 아름다움,
실제로

## 조혜진의 섬 혹은 집

---

양면의 〈섬〉

조혜진의 작품 〈섬〉은 첫눈에 그것이 무엇을 형상화한 것인지를 말해
준다. 그 조형물이 2000년대 들어 한국 대도시의 풍경을 일종의 '유리
철옹성들의 스펙터클'로 변화시킨 초고층 주상복합아파트와 똑 닮았기
때문이다. 이렇게 외형에서 감지할 수 있는 첫인상이 거의 완벽하게 일
치하는 것은 물론, 대지 면적에 비해 턱없이 높게 수직으로 쌓아올린 구
조 및 입구도 출구도 없어 보이는 사각형 패턴의 닫힌 표면마저도 그러
하다. 그리고 결정적으로는 유리와 철을 주재료로 사용해 구축했다는
점이 특히 둘 사이의 깊은 유사성이다. 그러나 초고층 주상복합아파트

조혜진, 〈섬〉, 아크릴 골조에 간유리, 바닥 물 설치, 230×150×35cm, 2013

의 구조 및 외관을 고스란히 모방한 조혜진의 작품은 현실의 그것만큼 대단해 보이지 않는다. 이를테면 우리 주변의 초고층 주상복합아파트는 대낮의 태양 아래서든 밤의 휘황한 인공조명 아래서든 눈이 부실 정도로 강한 빛을 반사하며 물질적 존재감을 과시하지 않는가. 하지만 조혜진의 조형물은—거기에 내장된 할로겐 또는 LED 조명등이 켜지지 않는 한—소박하고 어쩐지 정체를 안으로 숨기는 듯 보인다. 이 말은 결코 그 조형물이 예술적으로 잘 만들어지지 않았다거나 기교가 세련되지 못했다거나 미학적 취향 혹은 디자인이 애매모호하다는 뜻이 아니다. 그와는 달리 〈섬〉이 자본주의 사회 소비자의 눈을 현혹하는 초고가 '건축-상품'과 그 외양은 매우 유사하다 하더라도, 몇십억은 기본이고 몇백억을 초과하는 비현실적 화폐 단위의 주택 상품이 내뿜는 현혹하며 과시하는 분위기와는 상당히 다른 정서를 유발한다는 의미다.

왜 그럴까? 실제 아파트의 크기에 비하면 작품의 크기가 현격히 작고, 공예처럼 섬세하며 성실하게 손놀림한 예술가의 체취가 느껴져서일까? 그럴지도 모른다. 하지만 그보다 더 큰 이유는 작가가 선택한 재료와 표현, 제작 기교가 의식적으로 소박하고 철 지난 것들에 맞춰졌기 때문이다. 조혜진은 사람들이 녹슬고 흉해져서 내다 버린 낡은 철제 대문들을 주어다가 얇고 가는 철판으로 마름질한 뒤 조형물의 외벽 골조를 만드는 데 쓴다. 또 어느 폐가의 나무 창틀에 붙어 있던 간유리(반투명하고 꽃무늬 패턴이나 아라베스크 문양이 돋을새김된 그 유리)를 수집해서는 작은 사각형들로 절단해 조형물의 각 입면을 채워넣는다. 철판 자르기 등 몇몇 기계적인 공정을 제외하고, 작가는 조형물 〈섬〉을 만드는 데 필요한 일련의 과정을 거의 전적으로 수작업에 의존한다. 그런 재료

의 특성, 그런 작업 메커니즘 때문에 얼핏 보면 최첨단 건축공학 기술로 축성한 초고층 주상복합아파트의 미니어처처럼 보이는 조혜진의 조형물이 소박한 풍모를 띠는 것이다. 또 '첨단의 외관'과 '철 지난 질료'가 결합한 데서 일말의 시대착오적 분위기를 느끼게 되는 것이다. 심지어 작가는 작품에 〈섬〉이라는 제목을 붙임으로써 그 단어에서 부지불식간에 연상되는 문학적인 의미(이를테면 고독, 고립의 시적 표현으로)와 감상적인 뉘앙스(이를테면 대중가요에서 소설 혹은 영화에 이르기까지 상투화된 감정으로)를 작품 안으로 끌어들이기까지 했다. 이런 요소들 덕분에 〈섬〉은 신자유주의 시장자본제 사회인 우리 현실에서 어느새 부와 사회적 지위와 환금성의 대표 상징이 된 유리 철골 주택의 이미지를 직접적으로 재현하면서도 그 재현 대상의 본성과는 꽤 거리가 먼 작품이 됐다. 상품성, 과시욕, 화려함, 위압감, 환등상phantasmagoria, 속물 같은 면모 대신 어딘가 내향적이고 위태위태하며 예민한 감각으로 감상자의 마음을 끄는 것이다.

조혜진의 〈섬〉이 언뜻 우리 사회의 시사적 문제를 비판적으로 논평하는 작품처럼 보이지만, 그렇게 읽어서는 충분하지 않은 이유가 거기 있다. 요컨대 이 작가의 조형물은 사회 비판적 메시지를 분명히 하는 개념적 작품이라고 하기에는 무언가가 넘친다. 혹은 그런 성격의 작품이기에는 무언가가 부족하다. 〈섬〉은 개념에 앞서, 논리와는 다르게, 사물 또는 사태의 특별한 배경과 질감, 정서와 경험을 적절히 포착해낸 미적 표현물이다. 그것은 감상자인 우리가 사회의 천민 자본적 행태를 두고 타당하지만 피상적인 비판을 반복하는 데서 한 걸음 더 깊이 들어가기를 기대한다. 그렇다고 더 날 선 비판을 요구하는 것이 아니다. 오히려

조혜진, 〈섬〉, 간유리 철대문, 바닥 물 설치, 800×700cm,

감상자 각자가 '집'에 얽힌 사적인 기억과 내밀한 경험을 되새기도록 부추긴다. 나는 그 중요한 힘이 조혜진이 즐겨 사용하는 질료에서 비롯된다고 생각한다. 특히 '간유리'는 작품의 물리적 효과 면에서만이 아니라 작품의 의미 해석 면에서도 흥미로운 역할을 한다.

## 반투명한 '간유리'

아마도 1970년대 또는 1980년대에 한국에서 유년기를 보낸 사람, 혹은 그 시절 이후의 세대라 해도 변두리 동네 허름한 주택가에서 산 사람이라면 서로 비슷하게 추억하거나 친밀감을 느끼는 사물이 몇 있을 것이다. 그중에는 유기적인 선과 기하학 형태가 어우러진 패턴의 작은 유리창이 포함될 수 있다. 화장실이나 부엌문 위쪽에 끼워져 있던 약간 푸르거나 회색조를 띤 반투명한 유리창 말이다. '간유리'라고 부르는 그 유리창은 아파트가 보편화되기 이전, 한옥과 양옥이 어중간하게 뒤섞인 기묘한 양식의 주택들이 집장사들의 손에서 양산되던 당시 우리의 집들에 반드시 들어갔던 건축 재료다. 비록 건축 인테리어가 끝없이 사치스러워지는 요즘의 취향으로 보면 한없이 촌스럽지만, 한때 그 간유리는 마구 쳐바른 시멘트 벽과 파란색 플라스틱 슬래브가 전부인 서민의 집에 거의 유일한 장식품 역할을 했다. 혹은 사치스러움과 예쁨을 향한 소시민적 소망을 아주 미약하게나마 충족시켜주는 드문 소재였다. 나는 내 미적 취향의 어딘가, 빛이 반쯤 투과되면서 사물의 형태를 흐릿하게 뭉그러뜨리는 그 간유리의 반투명한 아름다움이 각인돼 있음을 믿

는다. 그리고 이는 어쩌면 나와 같은 세대의 사람들이 공통되게 품고 있는 면모이리라 추측한다. 그러므로 이렇게 말해도 좋다면 '간유리'는 이제는 지나가버린 가까운 과거, 한국사회 삶의 풍경을 담고 있는 기억의 거울이다. 그와 함께 소시민 계층의 생활 속에서 무의식적으로 형성된 심리와 지각이 그것을 통해서 깨어날 수 있는 매체다.

조혜진의 〈섬〉이 21세기 초반 글로벌 자본주의 사회 한국의 초고가 주택 상품을 충실히 따라 한 미니어처가 아니라, 그리고 그런 현실사회에 대한 상투적인 비판의 재현물을 넘어 복합적인 의미를 띤 작품이 될 수 있는 주요 요인을 이렇게 설명할 수 있다. 말하자면 그녀의 조형물은 간유리라는 특정 소재를 통해 형성된 과거의 집합적 경험과 특정 계층의 기억을 지금 여기 최첨단 건축물에 얽힌 욕망의 기호 및 제스처와 충돌시킨다. 그렇게 해서 보는 이로 하여금 변증법적 지각에 이르도록 한다. 지나간 것과 현재적인 것, 낡음과 첨단, 잃어버린 옛 소망과 손에 잡히지 않는 현세적 욕망, 내밀한 취향과 노골적인 유행, 깊은 만족과 과시적 제스처가 종과 횡으로 엮이고 분기하는 변증법적 지각 말이다.

여기서 작가 조혜진이 유리창과 관련해 경험한 것, 그 경험에 대한 자기 해석에 주목하는 것이 좋겠다. 그 또한 하나의 구체성으로서 작품에 대한 감상자의 이해를 도울 뿐만 아니라 현실에 대한 작가의 내밀한 들여다보기를 우리에게 전해줄 것이기 때문이다. 조혜진은 작업 노트의 어느 대목에서 오랫동안 다세대 주택에 살며 자신이 매일 봐왔던 간유리 창과 과외 아르바이트를 한 목동의 초고층 아파트에서 간간이 본 통유리 창을 대비시킨다. 그리고 그 두 창에 대한 경험을 근거로 "거주자의 경제력에 따라 사생활 보호에도 차이가 나고 조망권, 일조량 등 좋

은 환경에 기준이 되는 요소들 역시 현저히 차이가 난다"는 점을 이끌어낸다. 옳은 얘기다. 사실 다세대 주택의 간유리 창은 다닥다닥 붙어 살아야만 하는 사람들의 사생활을 반투명한 재질로 알량하게나마 보호하는 동시에, 가시성의 제한, 일조량의 제한, 외부에 취약한 상태로 노출됨이라는 구속력을 발휘하는 장치다. 반면 초고층 주상복합아파트의 통유리 창은 무제한적인 시선의 자유와 넘치는 빛의 만끽과 외부로부터의 안전을 확보하는 손쉬운 장치가 아닌가. 분명 다세대 주택 거주자 조혜진은 이런 쓰라린 경험과 깨달음으로부터 조형물 〈섬〉을 구상해냈을 것이고, 거기에 맞게 맑고 투명하며 최첨단 재질의 강화유리가 아니라 흐릿하고 투박하며 약해빠진 간유리를 질료로 택했을 것이다.

하지만 조혜진의 이런 작업 의도와 경험 해석은 정작 작품 〈섬〉이 가진 다양한 지각을 단순화한다. 오히려 우리는 작가의 다른 목소리에 귀 기울일 필요가 있는데, 조혜진은 위에 인용한 말을 쓴 작업 노트 어딘가에 다음과 같은 과거를 회상해두었다. "어릴 때는 이웃집 안이 보이는 것이 싫지 않았지만 중학생이 되면서부터는 이웃과 가까이 있어 이웃의 소음이 들리는 것, 창문을 열면 서로 마주하는 것이 불편했다." 창을 모티브로 이웃과의 관계, 자기 성장의 단계, 자기 취향의 변화를 서술하는 작가의 접근법이 흥미롭지 않은가? 그것은 부와 빈의 갈등을 주거 형태로 폭로하거나, 자본의 크기가 결정하는 삶의 방식에 대해 비판하는 것보다 더 세밀하고 진솔한 이야기다. 추측건대 바로 그렇게 '간유리'의 속성에서 연원한 자기 이야기를 기초로 조혜진은 부지불식간에 〈섬〉을 만들 수 있었을 것이다. 초고층 주상복합아파트 실물의 가시적 모방을 넘어 이야기의 결들이 살아 있고, 만질 수 있을 것만 같은 경험

의 밀도가 충만한 조형물로 말이다.

## 아름다운, 좋은, 진행형인

아름다움이란 우리가 머릿속에서 상상할 수 있는 가장 최상의 유형. 그러니까 우리가 상상으로 눈앞에 떠올리는 어떤 추상적인 것이 아니다. 아름다움은 그와는 반대로 우리가 상상해볼 수 없는 어떤 새로운 유형, 그러니까 실제réalité가 직접 우리에게 드러내는 어떤 것이다.[1]

모든 작품은 작가의 바람 혹은 의도에 따라 감상되지 않는다. 그에 더해 가령 우리가 '좋은 작품'을 말할 때, 그 작품의 '좋은' 속성은 작가의 의도가 명확하고 직접적으로 실현돼서가 아니라 풍부한 의미와 경험을 새롭고 지속적으로 발생시킬 수 있는 잠재력을 가지고 있어서다. 이는 조혜진의 〈섬〉에도 해당되는 점이다. 그 작품은 사회에 대한 비판적 시선을 가진 사람이라면 누구나 할 수 있는 말을 반복하는 점에 가치나 매력이 있는 것이 아니다. 그렇게 단순하고 누구나 할 수 있는 평범한 비판의 말에 매이지 않고 불특정하지만 복합적인 의미들을 촉발할 때 좋은 작품이다. 그 점에서 우리는 〈섬〉의 미학적 의미가 간유리의 속성과 비슷하다고 말할 수도 있다. 단적으로 말해 '반투명한 것'이다. 한편으로 실재를 비추고 다른 한편으로 환영처럼 보이는 것. 한편으로

조혜진, 〈섬〉, 스텐 골조에 수집한 간유리와 철대문 바닥 물 설치, 180×42×40cm, 198×45×47cm, 170×50×36cm

저편을 드러내고 다른 한편으로 이편을 감추는 것.

　우리가 애써서 자신을 드러내려고 하지 않아도 우리의 용모 및 됨됨이가 스스로를 드러낸다. 그 드러난 것들을 기반으로 저 사람은 이렇고, 이 사람은 저렇고 하는 식의 평가가 이뤄진다. 또한 그래서 이러저러한 점 때문에 가까이/멀리하고 싶다는 타인과의 관계 맺기가 가능해지고, 이러저러한 점이 좋다/멋지다/아름답다/밉다/후지다/추하다는 타인에 대한 해석이 발생하는 것이다. 그런데 이는 사물도 마찬가지다. 사물도 굳이 그 자체를 과시하지 않아도 스스로 드러나는 것들이 있다. 그 드러난 무엇들이 바탕 또는 원인이 되어 사람들은 그 사물에 대한 평가를 내리고, 관계를 맺고, 갖가지 해석을 가한다. 다른 한편, 제아무리 사람이나 사물이 스스로를 드러낸다고 해도 그 드러남을 타자가 지각하지 못한다면 아무 일도 일어나지 않는다. 이를테면 평가도, 관계도, 해석도 없다. 저쪽에서 뭔가가 가시성의 빛과 지각의 스펙트럼 안에서 드러나고 그것을 이쪽이 수용할 때 평가도 이뤄지고, 관계도 생기고, 해석도 튀어나온다. 그 점에서 관찰력 좋고 감각이 뛰어난 예술가는 유리하다. 모든 예술가가 아니라 유독 대상에 대한 관심이 크고, 관찰에 지치지 않으며, 섬세하고 예민한 지각 능력으로 세상을 보는 예술가가 그렇다는 말이다. 그런 이들은 사람들이 평범하고 진부하다며 떠들어대는 현실로부터 이전에는 존재하지 않았고, 알 수 없었고, 볼 수 없었던 미를 포착해낸다. 프루스트가 아름다움을 '실제가 드러내는 것'이라고 정의한 맥락도 이로부터 해석해낼 수 있다. 즉 아름다움이란 닫힌 관념이 아니라 실제로부터 발현되고 그 발현된 것들이 구체적인 형태와 색과 질감을 얻어 또 다른 실제가 되는 열린 관계의 현실인 것이다.

사람들은 조혜진의 〈섬〉을 보며 어떤 대상들, 어떤 단어들, 어떤 현실의 풍경을 파편적이며 무작위로 연상해낼 수 있다. 그 연상의 내용이 어떤 것이든 간에 우리 감상자 각자는 초고층 주상복합아파트의 세속적 현실에 저당잡힌 인격은 결코 아니라고 생각한다. 집을 사회적 자본이자 사회적 인격체로 당연시하는 우리 현실에서, 우리는 비판적 거리를 두고 자신의 인격을 쌓아 올려가는 진행형의 인간이다. 로버트 무질의 소설 『특성 없는 인간』에서의 '그(울리히)'처럼 말이다. 이렇게.

그의 머리 위로 위협적인 구절이 걸려 있었다. '네가 어떤 집에 사는지를 말하면 네가 누구인지 말해줄게'. 이는 그가 예술 잡지에서 자주 읽은 문구다. 이들 잡지를 집중적으로 연구한 후에 그는 결국, 자신의 손으로 자신의 인격을 건축적으로 완성하고 싶어한다는 결론을 내리게 된다.[2]

# 2부

---

퓌시스-메타
혹은
메타-퓌시스

# 미적인 것과 미적 경험

재개발로 급하게 이사 나간 동네의 어느 집 옥상에는 여전히 빨간 고무 대야와 질그릇이 사람들이 살고 있을 때처럼 한자리를 차지하고 있다. 그러나 온전하지는 않다. 어떤 항아리는 몸통의 절반이 날아가버렸고, 그 옆 플라스틱 통은 마치 악다구니하는 검붉은 입처럼 우리를 향해 벌어져 있다. 〈옥상〉이라는 제목이 붙은 강홍구의 2009년 사진에 보이는 광경이 이렇다. 그 사진은 언뜻 보면, 아마추어든 직업 사진가든 도시의 가난한 이면을 찍는 이들이 제시해온 재개발·재건축 지역의 신산한 풍경과 별다를 바 없어 보인다. 하지만 그 사진에서 우리가 느끼는 감각에 좀더 세심한 주의를 기울여보자. 그렇게 했을 때, 나는 그 이미지에서 다큐멘터리주의의 객관성이나 저널리즘의 명시적 메시지와는 조금 다른 미적인 것을 경험했다. 이때 '미적인 것'은 구체적으로 무엇인가? 정말로 내가 작품에서 그걸 경험했다면 그것은 어디서 왔는가? 그것은 물질적이고 물리적인 현실로부터 왔다. 하지만 현실을 단순 반복하는 지각은 아니다. 그보다는 대상이 조금 더 추상적이거나 혹은 조금 덜 현실적으로 느껴지는 종류의 지각이다. 그렇다고 해서 물질적 존재나 물리적 현상과 완전히 분리되지는 않았고, 양쪽이 동등하며 균형 있게 공존한 상태로 한쪽에서 다른 한쪽으로의 변화가 만들어지면서 가능해진 지각 같다. 이를테면 퓌시스physis-메타meta. 혹은 메타meta-퓌시스

physis. 자연에서 넘어서. 너머의 자연. 물리적 실재를 원천으로 한 형이상학. 형이상학이 된 물리적 실재.

이 책에서 서른한 편의 작품론으로 논하고 있는 32명 예술가의 작업에 내재한 미적인 것은 대상에 '조형적 미화'라는 조미료를 뿌려서 시각적으로 보기 좋아진 상태가 아니다. 그것은 대상의 퓌시스/자연이 탁월하게 드러나 있음이다. 거기에는 대상을 낮춰보는 시선도 없고, 과장된 미화나 손발이 오그라드는 찬미의 제스처도 안 보인다. 대신 작가가 '사물/사태의 총체적이고 종합적인 됨됨이' 딱 그만큼만―그 적절함이 '탁월'하다는 것―손에 잡힐 듯 이미지로 드러낸 것 같다. 그 결과가 우리 감각 지각을 통해 전달된다. 예컨대 삶의 보금자리였던 곳을 황망하게 떠나는 순간은 강홍구의 〈옥상〉에서 보듯이 세간이 깨져나갈 정도로 소란스럽다. 하지만 머리 위로는 구름 낀 하늘이 그 아래 박살난 삶의 주인에게는 뭔가 억울하게도 아무 일 없다는 듯 멀쩡히 펼쳐져 막막하고 무심하게 일상을 지속시킨다. 또 다른 예로 회화를 생각해보자. 그림이라는 것은 프리츠의 〈봄의 Vernal〉가 제작되는 것처럼 물질적/물리적인 것과 비물질적/이념적인 것이 변증법적으로 상호작용해서 이뤄진다. 프랑스의 이 원로 화가는 질료와 제작 공정을 작업의 물리적 수단으로서만이 아니라 작품의 지적 개념이자 논리로 채택해서 비구상의 화면을 그려내는데, 나는 그 과정을 곧 퓌시스와 메타퓌시스의 분리 불가능한 합동 작용으로 본다. 비단 프리츠 같은 회화세계만 그런 것도 아

니다. 점 하나를 찍어 선線을 좇든, 거대한 자연 풍경을 묘사해 경외감을 자아내든, 흰색 사각형 위에 약간 각도를 비틀어 또 하나의 사각형을 겹쳐 그림으로써 절대주의를 표방하든 하나의 평면 위에 질료를 써서 일정한 표현법에 따라 이미지를 구축하는 일, 요컨대 그것이 회화다. 그런 작업들은 양면적이고 모순적인 사태의 종합, 단순하면서도 복합적인 지각의 작용, 현실적이면서 그와는 또 다른 존재들의 세계를 열고 연결해 쌓기다. 그 변증법적 운동, 등가성, 종합성, 개방성, 구축력이 바로 예술작품의 미적 속성이라 생각한다. 그리고 미적 속성이 자연physis과 유리된 초월적 세계나, 반대로 물리적 차원이 배제된 형이상학이 아니라, 서로 연동된 관계로 우리 지각에 영향을 미칠 때 그것을 미적 경험이라 할 수 있을 것이다.

초월적이어서 감히 범접하거나 쉽게 단언할 수 없는 존재나 대상, 차원이나 상황이 있다. 그에 대해 우리는 분명히 느끼면서도 뭐라 표현하기가 어렵다. 마찬가지로 지극히 범속해서, 직접적이고 노골적이어서 그것을 그것대로 표현하기가 힘든 것도 있다. 앞서의 것은 고차원적이어서 인간으로서는 명료하게 포착할 수 없고, 간단히 규정하기도 어렵다. 반면 후자는 일단 우리 세속적 인간이 떼려야 뗄 수 없는 관계로 거기 속해 있고, 부정하려야 부정할 수 없는 현실의 일부이기 때문에 객관적 거리를 두기가 힘들다. 그러니 여하한 추상적 언어나 이미지로는 그 생생함을 드러낼 수 없다. 하지만 흥미롭게도 우리는 초월적 차원과 세

속적 차원을 모두 사고할 수 있고 머리에 떠올릴 수 있다. 예감의 형태로, 상상적 비전의 방식으로 그렇게 한다. 그런 점에서도 퓌시스와 메타퓌시스는 분리할 수 없어 보인다. 진정한 형이상학이라면 가장 미약하고 하찮은 세속의 경험적 현상으로부터도 그것이 그것으로서 존재할 수 있도록 하는 절대자의 초월성을 발견할 것이다. 또한 물질의 본성이자 총체적 운동과 역량으로서의 자연이라면 가장 높은 곳의 초월적 존재에까지도 자체의 질료적 요소가 미칠 것이다. 하나의 작품을 메타-퓌시스이자 퓌시스-메타로 보는 내 미적 신념에서는 그렇다.

미국 사진가 중 사회의 약한 존재들과 어둡고 비틀린 측면들에 초점을 맞춰 그 깊은 내면을 현상해냈던 아버스Diane Arbus가 1962년에 찍은 〈디즈니랜드의 성A Castle in Disneyland〉을 보자. 미국의 놀이동산 속 가짜 성채가 간접 조명을 받아 흡사 드라큘라의 아지트처럼 괴기스럽고 음울하게 비쭉비쭉 서 있고, 어두운 성곽 주변을 흐르는 강물 위로 새하얀 백조가 악몽의 솜사탕처럼 부풀어 올랐다. 그 사진을 두고 한 책의 편집자는 다음과 같이 썼다. "아버스가 디즈니랜드 성을 찍었을 때, 그녀는 직관적으로 [미국식 테마파크가 만들어질 수 있었던] 센티멘털한 낙관주의 위에 드리워진 슬픔과 그림자를 떠낸 것이다. (…) 관광객이나 소위 '디즈니 주민'이 전혀 없는 아버스의 밤 사진은, 이 유례없는 미국식 욕망, 즉 깨끗하고 상업적인 '공상세계world of make believe'를 만들고자 하는 욕망의 속이 텅 빈 현실과 맞선다."[1] 겉으로 보이는 물질의 세계는 그

렇게 정서, 직관, 판단, 느낌이 되어 한 예술작품의 내부로 들어가서 우리가 낌새는 채지만 말할 수 없는 것, 예감은 하지만 실재로서 드러내 공유하기에는 힘든 것, 본질적이지만 제시하기는 어려운 것을 가능하게 한다.

그러니 모든 작가는 아니고, 어떤 작가들은 현실의 가장 더럽고 조야하며 피폐한 지대들 속에서 함께 뒹굴면서 그 삶의 본질에 다가선다고 말해야 할 것이다. 조형적 심미화로 애매모호하게 봉합하는 대신 하찮고 범속한 것들 자체에 다가서기. 예술의 작위성과 실재와의 거리를 스스로 드러냄으로써 세계 이해에 통합적인 이미지를 만들기. 이것이 강홍구의 〈옥상〉이, 프리츠의 〈봄의〉가, 아버스의 〈디즈니랜드의 성〉이 미적인 이유이며, 우리가 그로부터 미적인 경험을 얻는 차원이다. 작품에는 이미 미적인 것이 준비돼 있다면, 감상자에게 그 경험은 아직 잠재적이다. 지젝Slavoj Žižek은 "진리란 '믿는 자들'의 새로운 공동체의 잠재적 구성원들에게만, 그들의 연루된 응시로만 식별 가능한 것"[2]이라 했다. 2000년 이후 한국 현대미술을 들여다보는 우리에게 필요한 것은 바로 그같이 진리에 대한 믿음을 전제로 물리적 현실에서 서로 엮이기다. 또 잠재 상태에 있는 이념적인 것들의 가시성을 틔우는 일이다.

# 하나의 전시가 문제

## 최수정의 과잉 및 정신분산적 미술

meta - physics 3

## 더 넘치게

최수정은 한번 말문이 터지면 누구도/심지어 자기 자신도 통제할 수 없을 정도로 미친 듯이, 숨도 제대로 쉬지 않고 작업 얘기를 쏟아낸다. 작가가 수다스럽다고 흉을 보자는 것이 아니다. 평소 이 작가는 전혀 수다스럽지 않다는 점에서 흉보기는 맞지 않다. 그보다는 그녀의 수다가 '무엇을 드러내고, 무엇을 감추는가'에 방점을 두자. 자기 작업을 설명할 때 이 작가는 풍차를 향해 돌진하는 돈키호테의 육체처럼 느껴진다. 혹은 정반대로 더 이상 어떤 말도 하지 않고 물 위에 떠오른 오필리아의 정신mind을 연상시킨다. 무슨 말인가? 한편으로 최수정의 다변多辯은 돈

220

최수정, 〈광물회화Mineral Painting〉, 캔버스에 아크릴과 자수, 130×130cm, 2013

최수정, 〈무간無間〉, 캔버스에 아크릴과 자수, 150×150cm,

키호테가 현실/세계를 기사문학의 영웅담과 같은 것으로 만들기 위해 종횡무진하듯,[1] 주어진 모든 것을 미술로 바꾸기 위해 변화무쌍하게 일을 해대는 그녀의 열렬함을 반증하는 것처럼 보인다. 은유적 의미로 말하면, 창작의 멈출 수 없는 에너지 소비 충동drive에 휩싸인 아티스트의 징후/드러남이다. 다른 한편, 최수정의 넘치는 말은 결국 말로 할 수 없는 진실, 이도 저도 해볼 도리가 없는 운명의 사건 앞에서 결국 연인 햄릿뿐만 아니라 모두를 향해 영원히 입을 다무는 쪽을 선택한 오필리아처럼, 깊은 침묵 속에서 작품이 스스로 존재하기를 원하는 작가의 열망이다. 요컨대 그 과잉의 언사는 군더더기 해설 없이 존재할 작품을 위해 모든 에너지를 방전시킨 작가의 내면이 야누스의 반대쪽 얼굴처럼 생기발랄함을 가장하고 노출된 모습 같다.

우리가 최수정의 수다를 의미심장하게 봐야 할 이유는 이 작가의 창작 메커니즘 및 수행/성과performance가 그와 유사한 속성을 띠기 때문이다. 내가 보기에 최수정의 경우, 회화만으로 충분하다. 그녀의 그림들이 그만큼 뛰어나다는 뜻이고, 거기에만 집중해도 그녀의 미술은 별 부족함 없는 독자적 영역을 구가할 수 있다는 의미다. 예컨대 개인전으로만 따져도《무인지대No Man's Land》(2010) 속 〈미끼〉나 〈그물〉,《과거의 현재의 미래Future of the Present in the Past》(2011) 중 〈너의 세상을 흔들어버리겠어〉나 〈지로 익스프레스〉,《야반도주Shoot the Moon》(2012)에서 〈플라밍고〉 또는 〈위 아래 양 옆〉,《확산희곡Extensive Drama》(2013) 중 〈광물회화Mineral Painting〉,《무간Interminable Nause》(2015)에서 〈무간〉이나 〈지옥문〉 연작은 그 자체로 충족되고 완결된 그림들이다. 다른 어떤 장르 혹은 표현 매체와 뒤섞여서 하나의 프로젝트를 구성하는 요소 정

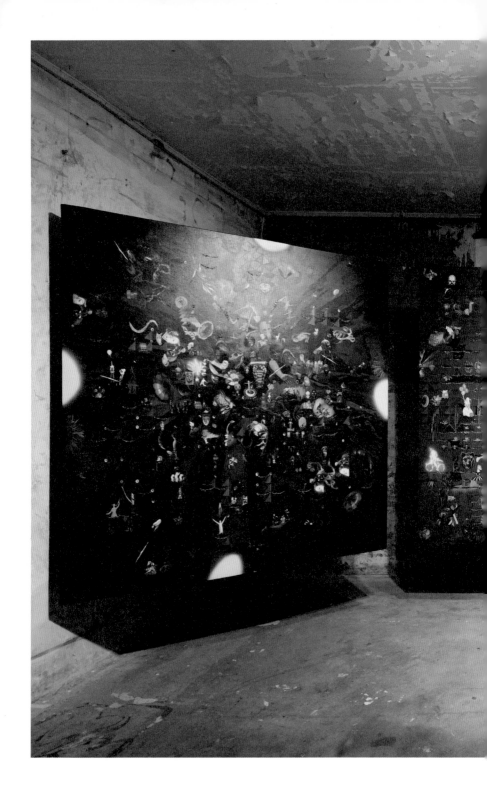

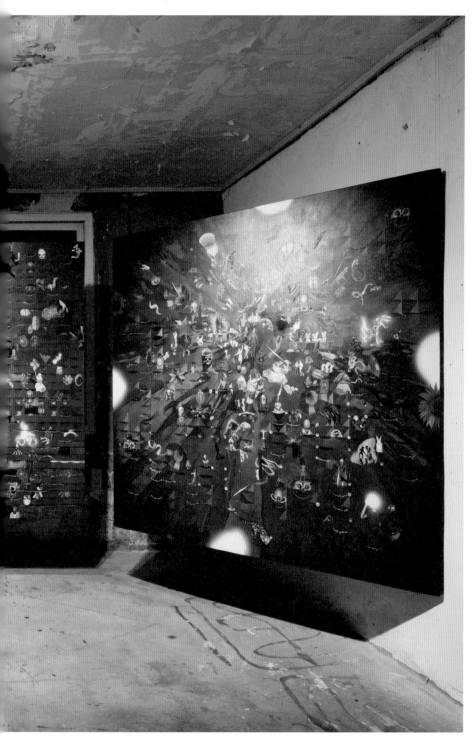

최수정, 〈무간無間〉 삼면화 설치 전경, 아마도예술공간, 2015

도로 취급될 까닭이 없는 그림들인 것이다. 그것들은 유일하고 대체 불가능한 작품들로서 '최수정의 미술은 곧 회화'라는 평가를 받아도 차고 넘칠 정도다. 하지만 정작 작가 자신은 활동을 시작한 2010년 즈음부터 쭉, 마치 하나의 장르나 매체로는 할 말을 다 할 수 없다는 듯이 여기저기로 정신을 분산하는distract 시각예술 작업을 이어오고 있다. 설치 · 조각 · 영상 · 사운드 · 공연예술 등 다양한 경계를 넘어 여러 물질이, 환경이, 장치가, 언어가, 생각과 감각이, 기교와 기술이 혼성 난무하는 미술을 말이다. 어찌 보면 스스로 재능을 "탈진"[2]시켜야 직성이 풀리겠다는 듯이—들뢰즈가 피츠제럴드의 1936년 소설 『균열』의 주인공들에 대해 했던 말과 같은 뜻에서 '내면적이지도 외면적이지도 않은 균열'—말이다. 물론 작가가 설마 고의로 자신의 예술 재능을 탈진시키겠는가. 그러니 최수정이 원하는 바가 다른 데 있음은 분명하다. 이런 논점을 제기하는 내 의도 또한 그녀 작업에 대한 부정적 판결에 있지 않음은 언급할 필요가 없겠고. 오히려 목적은 이를테면 회화 단독으로도 그렇게 높은 성공 포인트를 취할 수 있는데 '그럼에도 불구하고' 작가 최수정은 왜 다양한 것과 이질적인 것들로 얽힌 정신 분산적 작업을 지속하고 있는가를 밝히는 것이다. 그녀가 자기 작업에 관한 한 수다를 멈출 수 없는 것처럼, 앞서 말한 정신분산적 창작 충동을 이어가는 그 내부 사정을 좀 알고 싶어서다.

## 한 번에, 그리고 한꺼번에

최수정은 "나에게 그린다는 것은 가치중립적이며 계통학적인 놀이이고, 회화는 관계 짓는 구조로서의 직물/편물의 세계관을 드러내는 획득된 종합의 공간"[3]이라고 작업 노트에 썼다. 말이 좀 어려운데, 의도는 왜 회화를 자기 작업에 채택했는지를 설명하는 데 있다. 요컨대 이 작가는 회화, 더 소박하게는 그리는 행위를 '회화의 순수성' 같은 비평 개념에 정향시켰던 모더니스트들처럼 매체 특정적이고 장르 당파적 맥락에서 실행하는 것이 아니다. 대신 "직물/편물로서의 세계관"이라는 표현에서 유추하건대, '회화'를 텍스트처럼 조직되는 관계들이 생성되고 종합되는 계통 발생적 공간/장으로 여기는 것 같다. 그러니 앞서 살폈듯, 이 작가에게 그림은 온갖 다른 매체들, 다양한 질료와 생각과 감각이 함께 유희하는 "놀이"터이며, 그런 것들이 씨실과 날실처럼 엮이고 풀리고 횡단하고 침투하는 역장 force field으로 여겨졌을지 모른다. 또는 그런 교직, 횡단, 침투의 운동과 힘의 작용을 실험하는 무대일 수 있었을 것이다.

하지만 위에 열거한 개인전들을 돌아보건대, 회화는 최수정이 말한 것처럼 "종합의 공간"으로서보다는 여러 중추 중 하나로 역할해온 것처럼 보인다. 예컨대 장소, 연극성, 사운드, 영상, 인공 빛이 그 다른 중추들이다. 그래서 좀더 냉정하게 분석해보면 최수정의 창작에서 회화는 여러 이질성이 직조되는 토대라기보다는 장소와 사물이 엮이고, 연극적 장치 및 효과와 결합하고, 사운드나 영상이 절합하고, 인공조명의 영향을 주고받는 관계망의 한 점인 것으로 보인다. 그 관계망의 미술계 이름이 '전시'이며, 그때 전시는 일회적 사건 및 의식적 기획, 진행형 프로

젝트로서의 속성을 강하게 내포한다.

2015년 개인전 《무간無間》(아마도 예술 공간)에서 위와 같은 면모들이 집약적으로 드러났을 것이다. 첫째, 이태원 골목 어귀에 위치한 거칠고 비정형적인 전시장의 현실적 장소성을 극대화해서 그림들을 설치하기. 이를테면 〈무간〉이라는 제목이 붙은 삼면화는 강한 스포트라이트를 받은 채 흑마술 제단처럼 꾸민 어둡고 비좁은 방 허공에 떠 있고, 〈지옥문〉은 듬성듬성 이가 빠진 백색 타일 벽을 배경으로 창백한 형광등 아래 노출돼 있다. 둘째, 주어진 모든 공간과 동원 가능한 거의 모든 대상 및 질료를 가지고 복잡다단한 감각의 장을 가설하기. 즉 방과 방 사이에는 불길에 휩싸인 듯한 숲의 영상과 녹음된 매미 소리가 공간을 휘젓고, 어둡고 텅 빈 방 저편에서는 한자 '無(무)'와 '空(공)'과 '玄(현)'이 겹쳐진 네온사인이 묵시록의 한 페이지처럼 붉은 잔영을 드리운다. 심지어 건물 가스 파이프에서도 사운드가 음울하게 울리고, 뜨거운 램프 밑에서는 꽃다발이 먼지처럼 부스러져가며, 가로변에 아무렇게나 자라난 것을 뽑아와 전시장의 모래더미에 이식시킨 쑥들은 말라비틀어져가면서 죽은 자들의 도시를 은유한다.

수다는 그만 떨고 결론을 말하자. 도대체 이 많지만 한곳으로 쏟아부어져 있는 것들, 이 이질적이지만 제각각의 처소를 부여받은 것들, 이 잡다하지만 정교한 것들, 이 과잉된 표현이 다 무엇이란 말인가? 도대체 이 정신분산적이고 과잉된 물질과 표현은 무엇을 위해 이러고 있단 말인가? 유추컨대 최수정은 '하나의 전시가 문제'라고 말할 것이다. 그런데 여기서 주의할 점은 이때의 전시가 작가의 이력서 한 줄을 채우기 위한, 경력을 강화하기 위한 기능적 목표를 취하지 않는다는 점이다. 오

히려 나는 최수정에게서 전시란, 작가의 채워지지 않는 표현 욕망, 끝없이 확장되고 다수로 증식하는 아이디어와 감각을 애초부터 균열을 내재한 세상의 조각들에 '한 번에, 그리고 한꺼번에' 투여하고 소비해버리는 가장 효과적인 장치일 것이라고, 그렇게 규정되어야 마땅하다고 생각한다. 특정 장르나 매체, 명확한 영토나 입장, 배타적 선택과 집중의 길이 더 효과적이련만, 그렇게 하지 않음으로써 고저高低에 상관없는 '최수정의 미술'이 된 경우 말이다.

최수정의 과잉 및 정신분산적 미술

# 나는 볼 수 없다 –
## some과 such의 미학

### 함경아의 '유령 같은 과정'

---

## 부정 속에서

부정은 긍정보다 힘이 세다. 물론 사람들은 긍정을 선, 사랑, 자애, 궁극적인 강함 같은 의미와 연결시키면서 '당장은 몰라도 결국은 좋은 것the positive이 좋은 것the good'이라고 믿고 싶어한다. 하지만 인간사의 면면은 부정이 긍정보다 언제나 효과가 강하고 자극적인 힘을 발휘해왔다는 사실을 보여주지 않는가. 가령 '싫어'라고 말하는 것이 '좋아'라는 말보다 열 배는 상대방을 더 흔든다. 또 예컨대 '볼 수 없다'거나 '불가능하다'가 그 반대보다 물리적으로나 심리적으로 사람들과 사태에 훨씬 더 깊고 강한 영향을 끼친다. 캡사이신을 왕창 뿌린 독하게 매운 음식

함경아, ⟨Needling Whisper, Needle Country/ SMS Series in Camouflage /Big Smile R01-001-01 (V&A)⟩,
설치(북한 수예, 천에 명주실, 브로커, 불안, 검열, 목재 액자, 약 1000시간/ 1명), 148×145(h)cm, 2014~2015

이 우리의 혀와 뇌에 통증을 유발하는 것처럼. 특히 단어 그대로의 뜻에 장애, 불구, 무능력, 단절, 금지, 폐쇄, 포기, 불통, 좌절 같은 일반적 견해 doxa를 덧붙여서 사회적 편견을 강화하는 쪽으로. 요컨대 부정이 긍정보다 항상 더 나쁘거나 더 잘못된 것, 더 열등하거나 악한 것을 가리키지는 않는다. 하지만 대체로 우리는 그런 의미로 부정어를 써왔다.

그런데 나는 함경아의 미술에서 '볼 수 없음'과 '불가능성'에 주목한다. '불가시성unvisibility'[1]과 '불가능성impossibility'이라는 부정성을 키워드 삼아 그녀의 미술을 비평한다. 독자의 선정적 반응이나 감상자의 일시적인 주목을 끌기 위해서가 아니다. 그녀의 미술에 부정적 편견을 덧씌울 의도는 더더욱 없다. 그와는 달리 함경아의 창작에는 특별한 추동력과 감내할 가치가 있는 어려움, 쉽게 긍정으로 타협해버리지 않는 이질적인 존재의 가능성이 있다는 점을 강조하고 싶어서다. 또 그 미술에는 부정성 속에서만—통해서가 아니다—도달하는 윤리적이고 미학적인 해석의 가능성이 잠재해 있어서다. 이를테면 함경아의 작업은 부정성이 바르트의 의미에서 "패러독스적(문자 그대로 일반적 견해에 반대해서 진행되는) 공식들만을"[2] 취하며 스스로 생산적 불화와 각성된 긴장을 발생시키는 면이 있다.

시각예술에서 가장 기본적이고 중요한 것은 말 그대로 '시각vision' 혹은 '가시성visibility'이다. 그런데 함경아의 미술은 맹목과/또는 불가시성을 출발점으로 한다. 물론 이 말은 의미를 정교하게 전달할 필요가 있다. 우선 여기서 내가 말하고자 하는 '맹목'은 시각적 무능력 혹은 이성/인식의 한계가 아니다. 현실적으로 이해타산하지 않고 사태에 몰입해 들어가는 작가의 수행성을 의미한다. '불가시성' 또한 가시성의 반대편

으로서 진실의 은폐, 존재의 삭제나 억압 같은 것이 아니다. 대신 작가 입장에서 불투명하고 불확실하며 불안정한 행위들, 사건들, 과정들, 대상들을 끌어안고 작업해나갈 때 견뎌야 하는 볼 수 없고, 알 수 없고, 이해할 수 없고, 파악할 수 없고, 손/의식 안에 들어오지 않는 상태들의 총합을 이르는 것이다. 하지만 여기서 불가시성은 자연적이거나 초자연적인 원인보다는 사회, 문화, 정치, 경제 등 구조적 조건들의 상호작용에 의해 빚어진다는 점에서는 은폐, 차별, 억압과도 연결될 것이다. 함경아가 구체적인 예술적 성과를 기대하기 힘든 과정들, 또 정치적·행정적·사회제도적으로 민감해서 위기 가능성을 내포한 대상들—예컨대 길에서 우연히 마주치는 노란색, 탈북 브로커, 북한 자수노동자 등—과 관계를 엮어가며 모호하고 답답한 경로를 밟아가는 일이 그것이다. 거기에는 눈에 보이는 실체도 없고, 돌아올 이익도 없고, 답도 불투명한 일들을 막막하지만 자발적으로 해나가는 한 작가의 의지와 방법론이 있다.

함경아의 초기작에 〈노란색을 좇아서 Chasing Yellow〉(2000~2001)가 있다. 작가가 아시아의 여러 지역에서 우연히 마주친 노란색—노란색 옷을 입은 사람부터 노란색 사물까지—을 무작정 따라가 그들의 현실 삶과 현재 상태를 기록한 8채널 비디오 설치작품이다. 이 작업을 할 때 함경아는 안전한 창작 계획과 확실한 결과 이미지를 계산하고 이해득실을 따진 예술가 주인이 아니었다. 오히려 앞으로 어떤 일이 펼쳐질지 모르고 작품으로의 성공적인 귀결 또한 예상할 수 없음에도 불구하고, 그 부정성을 감내하며 걷는 일종의 거리 위 상황주의자였다. 또 함경아가 2000년대 후반부터 "당신이 보는 것은 보이지 않는 것"이라는 주제

함경아의 '유령 같은 과정'

아래 진행한 "자수 프로젝트"를 예로 들 수 있다. 중국 브로커를 끼고 북한 자수노동자들에게 도안을 보내 대형 자수화를 주문 제작한 뒤 그것을 현대미술 작품으로 구조화—자수 천을 캔버스 틀에 매는 일부터 전시까지—하는 작업이다. 그런데 이 프로젝트는 관련자 사이에 직접적인 거래나 계약은 물론 어떤 사소한 관계 맺기조차 쉽지 않다. 때로는 중간에서 어떤 불합리하고 불행한 일이 발생해도 온전히 작가 혼자 손실, 위험, 책임을 떠안아야 한다. 그런 의미에서 맹목적이고 실패 가능성이 짙은 작업 구조를 태생적 조건으로 한다. 남북한 간의 정치적 긴장 때문에 그렇고, 체제의 다름과 주어진 상황의 불안정성 및 상존하는 돌발 변수 때문에 더욱 그렇다. 하지만 흥미롭게도 우리 감상자는 그렇게 만들어진 작품에서 형형색색으로 수놓인 형상의 물질적 확실성과 눈부신 스펙터클, 바느질로 한 땀 한 땀 새겨진 이미지의 초감각적 구체성을 만끽할 수 있다. 불가시성과 불가능성이라는 부정적 조건 속에서 이뤄진 창작이 압도적인 가시성과 넘치는 감각적 향유를 이끌어낸다는 점에서 그것은 역설적이다. 바르트처럼 말하자면, 일반적인 것doxa에 역행하는 패러독스paradox가 이 작가의 불가시성의 미술로부터 그렇게 잉태돼 현실의 일부가 되는 것이다.

함경아의 불가시성, 그것은 초가시성hyper-visibility과 대극에 있다. 빅브라더의 시선처럼 위압적인 동시에 샅샅이 훑는 초가시성의 인식과 감각은 언제나 절대자/빛/권력의 주체가 옳고 강하므로 그 규범과 질서를 따르라고, 그러면 모든 일이 잘될 것이고 세상에는 어떤 문제도 없을 것이라는 식의 논리를 편다. 미국식 휴머니즘, 초월적 윤리와 도덕, 천재 담론, 신학적 형이상학 등이 그렇다. 어느 논자는 그런 초가시성의

반대편에 "종속적 지위들의 비가시성invisibility of subordinate positions"이 붙들려 있다고 주장했다.[3] 그 논자는 전면적이고 말할 수 없이 힘센 초가시성과 대비돼 그 초가시성을 돋보이게 하고 거기에 무소불위의 권위를 부여하는 희생 제물로서 '보이지 않는 것'을 짝짓기 하고 싶었을 것이다. 하지만 나는 단지 수동형으로서 '보이지 않는 것invisible'이 아니라 능동태로서 '볼 수 없음unvisible'을 초가시성의 짝패로 맞세워야 한다고 본다. 약자의 상대적이고 종속적인 시각이 아니라 부정성을 본성으로 한 독립체로서의 시각. 즉 명확한 이익과 뚜렷한 결실을 취하는 대신 안개 속 같은 형편과 부질없는 관계를 선택했기 때문에 부정적 속성을 가졌지만, 바로 그 때문에 애초부터 강자와 약자 같은 종속관계가 성립하지 않는 불가시성이 초가시성의 카운터파트인 것이다. 나는 그런 의미와 맥락의 불가시성에 함경아와 그녀의 작업을 놓는다.

이 글을 처음 쓴 2016년 7월 현재 함경아는 새로운 프로젝트를 진행하고 있었다. 앞선 1부의 함경아 작품론 「자본주의 작가 시스템을 타고 넘기-함경아의 〈악어강 위로 튕기는…〉」에서 언급했던 〈언리얼라이즈 드 더 리얼〉이 그 프로젝트의 미완성본이다. 미완성 버전은 있지만, 그 작업은 2017년이 된 현재에도 실현되지 못한 채 남아 있다. 나는 당시에 그 프로젝트를 두고 "어쩌면 이 글의 비평적 서술로나 존재할 뿐, 비물질 데이터로든 미적 오브제로든 현실화되지 못할지 모른다. 된다 하더라도 어디서도 실존/전시는 불가능할지 모른다"고 썼는데 결국 그렇게 되었다. 어떤 작업이기에 그런 것일까. 북한을 떠나 망명하려는 탈북 시도자들의 여로, 엄청나게 위험하지만 당사자로서는 목숨을 걸어서라도 실행할 수밖에 없는 그들의 탈북 과정을 영상으로 기록하는 일이다.

함경아의 '유령 같은 과정'

그런데 마치 그 위험성과 불확실성, 어려움과 복잡함을 증명이라도 하듯 작업은 착수한 뒤 수개월이 지나도록 진척이 없었다. 또 일어날 가능성이 있는 온갖 터무니없고 나쁜 변수들이 거의 모두 일어났고, 정작 작가는 일이 어떻게 진행되는지조차 제대로 파악할 수 없는 상태로 시간과 돈을 계속 쏟아부어야 하는 문제적 상황이 이어졌다. 함경아가 그 작업을 한 의도는 공안 당국이 민감해할 정치적 사안을 건드려 사회적 긴장감을 높이는 동시에 예술가 자신에게 스포트라이트가 향하도록 하기 위함이 아니었다. 북한 인권에 대한 관심을 촉구하기 위해서라거나 정치적 해방의 메시지를 미술작품으로 널리 알리기 위한 사회적 미술 또한 아니었다. 그녀가 그같이 심각한 작업을 계획하고, 굳이 자신이 지불하지 않아도 될 고통과 어려움을 치르는 과정을 겪으면서 탈북을 시도하는 이들을 담고자 했던 이유는 거기에 리얼리티가 있다고 믿었기 때문이다. 화폐의 추상적 가치로도, 상품의 물신적 가치로도, 나아가 자본주의의 환등상적 교환 체계로도 셈할 수 없는 그것이 말이다. 작가는 '결국 실패로 끝나기' 혹은 '불가능성의 실현'이라는 것에도 우리가 가격을 매길 수 있다면, 그 가격이 제일 비싸다고, 어떤 자본주의적 계산법으로도 그 수행적 가치는 돈이나 상품으로 환원될 수 없다고 보여주고 싶었을 것이다. 나는 그것이 함경아가 부정성 속에서 우리에게 전달하고자 하는 이질적인 존재들의 가능성, 부정성 속에서만 다다를 수 있는 윤리적이고 미학적인 의미의 질료라고 믿는다.

2002년 프랑스 상가트 적십자수용소의 아프카니스탄 난민과 이라크 난민들이 영불 해저터널을 통해 영국으로 들어가려는 시도를 했다. 그 과정을 동반 기록한 작가 로라 워딩턴Laura Waddington의 다큐멘터리 〈경

계Border〉(2004)를 비평하면서 디디위베르만Georges Didi-Huberman은 이렇게 평했다. "군림하는 어둠에도 불구하고 그것은 보이지 않게 된 신체들이 아니다. 오히려 그것은 '일말의 인간성'이며, 영화는 바로 그 인간성을 출현하게 만들기에 성공한다. 비록 그 출현이 아무리 미약하고 순간적인 것이라 하더라도……"[4] 실제로 워딩턴의 영상을 보면 디디위베르만이 이 작품에서 탁월하게 보는 점, 즉 불완전하고 불안정한 존재이지만 그 어떤 강력한 타자도 파괴할 수 없는 삶의 욕망을 가진 존재들의 격렬한 시도를 느낄 수 있다. 워딩턴이 그것을 탁월하게 작품화한 데 박수를 보낸다.

그런데 내 의식 속에서 문득 위에 언급한 함경아의 미완성 작업과 워딩턴의 〈경계〉가 교차된다. 워딩턴의 영상은 우리가 미처 알지 못하거나 보지 못했던 세계의 그늘/약함/고통 속에도 자유를 향한 인간 고유의 욕망 및 속성이 있음을 가시화했다. 하지만 함경아는 그 작업의 불가능성, 요컨대 탈북을 기도하는 이들의 존재론적 해방의 욕망과 생사를 건 현실적 행위를 포착해 우리 눈앞에 감상 대상으로 제시하는 일의 불가능함을 온전히 혼자 겪고 있다. 워딩턴은 여러 어려움에도 불구하고 최종적으로 작품을 완성할 수 있지 않았는가. 하지만 함경아는 현재까지 그럴 수 없었다. 그로부터 나는 작품의 존재 가치를 찾아낸다. 즉 함경아의 탈북 시도자들에 관한 작업이 결국 실패로 끝날지도 모른다는 부정적 가능성, 중도에서 멈출 수밖에 없을지도 모른다는 한계 가능성을 가졌기 때문에 오히려 현실의 무자비한 압력을 음화negative한다고 평할 것이다. 디지털 시대에 사라진 네거티브 필름처럼 말이다.

함경아의 '유령 같은 과정'

## 유령의 발걸음? 창작 역학

이제까지 봤듯 함경아는 의도적으로든 상황이 허락하지 않아서든 대부분의 작업을 매우 어려운 조건 속에서 수행해왔다. 그리고 시각적 완성도만이 아니라 내적 의미의 완결성까지 집요하게 추구해온 작가다. 누군가는 현대미술계에서 그 같은 작가는 많다고, 현대미술가 다수가 그러한 조건을 바탕으로 매우 다원적이며 지적인 미술을 해나간다고 말할지 모른다. 그렇다, 함경아도 그런 점에서 동시대 미술가다. 하지만 우리는 현대미술계의 여타 작가들과 이 작가를 구별할 하나의 특성에 주목할 필요가 있다. 20년에 가까운 시간 동안 함경아가 정교히 지켜온 미적 실천의 독특성이 그것이다. 나는 그 점을 2015년 함경아의 개인전 제목에서 착안해 하나의 비평어로 명명하고 싶다. 요컨대 함경아 작업의 개별성이자 고유한 핵심은 '유령 같은 과정'이라고.

전시명《유령의 발걸음phantom footsteps》을 의역한 '유령 같은 과정'이라는 말을 통해서 의미 부여하고자 하는 것은 양 갈래다. 하나는, 작가가 애초 이 전시 제목에 부여한 의미대로 작품들은 "유령이 남긴 발자국처럼, 실체가 아닌 것들이 실체를 구현해내는 역설적인 현상을 은유"하며, 여기서 "'판톰'은 삶과 사회를 지배하고 조종하는 모종의 욕망과 환영들을 총체적으로 지시"한다는 얘기다.[5] 그러나 다른 갈래는, 그 말이 특정 작품이나 전시 대신 함경아 작업 전반을 정의하는 뜻으로 쓰이는 것이다. 이때 내가 의도하는 '판톰'에는 '실체 없음' '본질적이지 않음' '현실화가 불가능함' 같은 부정적인 뜻은 없다. 오히려 함경아의 미술이 매번 그러나 지속해서 새로운 주제, 질료, 개념, 형식, 매체, 방법

론, 표현 기교를 탐색해왔다는 의미다. 그러니까 '유령 같은 과정'은 그 탐색의 역학, 진행 경로, 질적 속성이 고답적이지 않고, 일종의 유령처럼 존재와 비존재 사이를 항상적으로 횡단함을 가리킨다. 동시에 그런 모호성, 불확실성, 미결정성, 불안정성의 작업 과정이 야기하는 두려움 또는 어려움에도 불구하고, 함경아의 미술이 바로 그 횡단의 역학을 기꺼이 감내하는 정주 불가능한 창작을 본질로 한다는 뜻이다. 이 작가의 전시나 작품 제목에 유독 '서치 such' '섬 some' 같은 단어가 등장한다는 사실에 주목하자. 그 단어들이 다소 광범위하고 불분명하며 애매하게 대상을 규정하고 지시한다면, 함경아는 그런 언어 감각을 작업 과정 및 작품을 통해 현실화해온 것이다.

대표적으로 전시 《유령의 발걸음》의 〈당신이 보는 것은 보이지 않는 것이다/다섯 도시를 위한 샹들리에 What you see is the unseen/Chandeliers for five cities〉를 통해 불확실성과 미결정성을 내포한 함경아의 미술을 분석할 수 있다. 이 샹들리에 "자수 프로젝트" 작품은 조명이 어둡게 깔린 전시장 안에서 감상자의 혼을 빼놓을 정도로 강렬하고 매혹적이며 엄청나게 아름다운 장관을 연출한다. 네 개의 캔버스를 합쳐서 약 가로 13미터, 세로 3미터에 달하는 거대한 작품 스케일과 거기 투입된 헤아릴 수 없이 막대한 값어치의 재료, 노동력, 노동 시간, 그리고 믿기지 않을 만큼 탁월한 자수공예 테크닉이 그 같은 황홀한 스펙터클을 빚어낸 기본 요소다. 그 요소들은 거대하게 수놓인 샹들리에에 화면을 디지털 우주에 버금가는 차원으로 끌어올리고, 최고급 실크 한 올 한 올에서 뿜어져 나오는 빛을 전자 픽셀의 무아경처럼 비춰낸다. 하지만 여기서 진짜로 놀라운 점은 바로 그같이 확실한 물질들의 투입과 육체노동을 통해

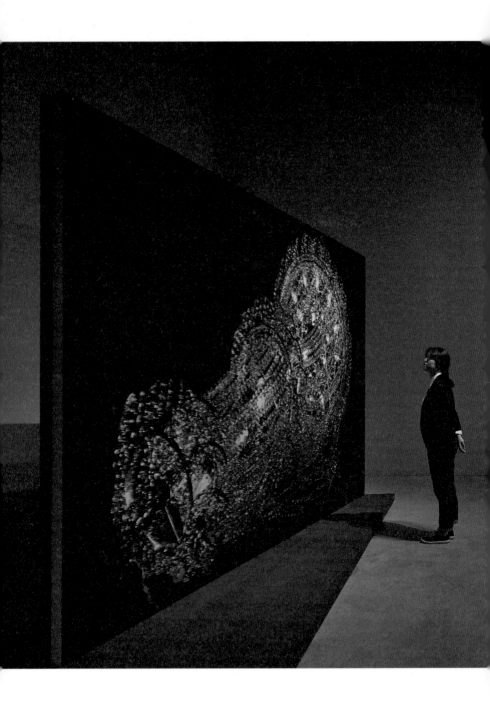

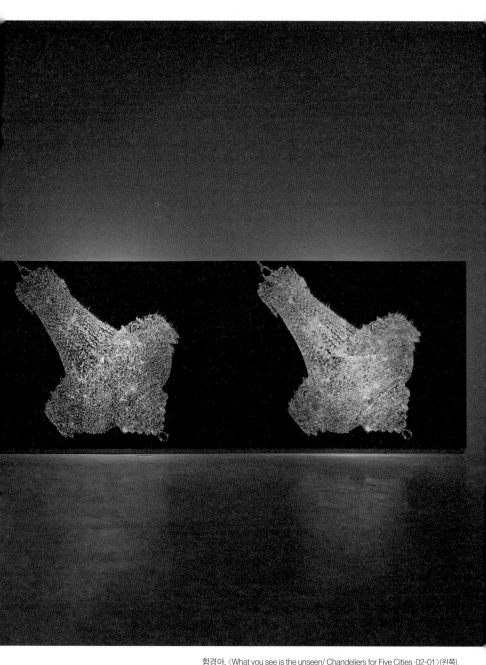

함경아, 〈What you see is the unseen/ Chandeliers for Five Cities 02-01〉(왼쪽),
설치(북한 수예, 천에 명주실, 브로커, 불안, 검열, 약 2400시간/ 4명), 357×265cm, 2013~2014

함경아, 〈What you see is the unseen/ Chandeliers for Five Cities 02-03〉(오른쪽),
설치(북한 수예, 천에 명주실, 브로커, 불안, 검열, 약 1900시간/ 4명), 357×265cm, 2014~2015

생산된 미적 산물로부터 우리 감상자가 얻는 것은 정작 눈이 멀 정도로 아름다운 환상이라는 사실이다. 그것은 결코 손에 쥘 수 없는 일회적 현존의 아우라를 시각 경험하는 일이다. 요컨대 작품의 엄청난 물질성과 구체성이 관객에게는 반대로 실체를 가늠할 수 없고 감각적 황홀경을 유발하는 미적 향유의 토대였던 것이다. 두 번째로 놀라운 점이자 앞선 사실보다 더 중요한 점은 이 네 개의 대형 샹들리에 자수작품들이 모두 가장 위험하고, 불명확하고, 불안정하며, 심지어는 나쁜 일이 발생해도 작가 이외에는 누구도 책임질 수 없는 문제적/유령적 제작 과정을 거쳤다는 데 있다. 도대체 어떤 과정을 거쳤기에 문제적/유령적이란 말인가.

"자수 프로젝트"에서 함경아는 도안을 디자인하고, 작품 모델링을 하고, 최종적으로 자수가 놓인 캔버스를 틀에 매는 일까지 손수 한다. 하지만 수를 놓는 일만은 타인의 손을 빌린다. 이때 수공예를 직접 하지 않는다는 사실은 '협업'과 '하청'이 난무하는 현대미술계에서 그리 특이한 일로 비치지 않을 것이다. 그런데 함경아의 "자수 프로젝트" 내에서 그 일은 전혀 다른 성격을 갖는다. 그녀가 그 작업을 의뢰하고 대가를 지불하고 나중에 작품이 될 자수를 받기까지 상대할/협업할 사람들은 모두 북한 또는 중국의 익명인이다. 또 사람이 익명인 만큼이나 주문에서 수령 및 정산까지 모든 절차가 불투명하고 불확실하며 불안정하다. 대면은 고사하고 원활한 전화 통화조차 원천적으로 불가능한 사람들과 일하기. 함경아는 이에 대해 "1만 걸음이 필요하다면, 그중 9999걸음은 결정된 것 하나 없고, 어디로 가는지 알 수 없고, 어떤 일이 벌어질지 예측이 전혀 불가한 상태로 걷는 것"[6]이라는 의미심장한 말을 했다. 그 유령 같은 9999걸음이 야기하는 심리적 고통과 육체적 고난을 지나간 에

피소드처럼 마음을 비우고, 그러나 예술가의 숙명이 서린 얼굴로 이야기했다.

하지만 누가 강제로 시킨 것도 아닌데, 함경아는 왜 그리 어렵게 작업하는 것일까? 일차적으로 작가의 의도가 거기에 있다. 함경아는 어느 날 북한에서 날아든 삐라를 주워들고 "누군지 모를 임의의 북한 사람들과 소통하고 싶다는 생각"에 자신의 작업이 일종의 삐라가 될 수 있는 방법을 찾는다. 그것이 곧 자신이 도안하거나 인터넷 등에서 찾아 변형한 드로잉 초안을 은밀히 중국의 브로커를 통해 북한 자수노동자들에게 보내서 작업하게 한 후 비용을 지불하고 자수로 돌려받는 방식이다. 일종의 무역 거래 같은 그 방식 속에서 함경아는 북한의 자수노동자가 수를 놓으며 자신의 드로잉이 "삐라"처럼 던진 말과 이미지를 곱씹고, 알레고리의 의미를 풀고, 상상의 나래를 펼칠 것을 기대했다.[7] 이것이 작가 입장에서의 답이라면, 우리는 여기서 좀더 나아가야 한다. 즉 "자수 프로젝트"가 강제하는 불법, 불합리, 불안, 불이익 등을 감수함으로써 작품이 한국 현대 정치사적 현실의 구조적 불가능성을 거울처럼 비춰내도록 하기 위해서가 답이다. '와, 누가 이렇게 어마어마한 솜씨로 정교하게 자수를 놓을 수 있었을까' 같은 단순한 호기심이 자수의 원산지, 제작자, 전달자, 제작 과정 및 의사소통 방법에 대한 의문으로 이어지고, 궁극적으로는 남한과 북한이라는 두 체제의 문제적 역사와 구체적 실상에 대한 비판적 재고로 이어지도록 말이다. 그러니 "당신이 보는 것은 보이지 않는 것"이라는 작품 제목은 두 측면에서 의미화될 수 있다. 한편으로, 액면가 샹들리에 자수작품에서 우리가 보는 것은 작가가 겪었을 유령 같은 창작 과정이라는 보이지 않는 것의 결과라고. 다른

한편으로, 맥락상 그 자수작품에서 우리가 보는 것은 1948년 남북 분단 이후 동족상잔의 전쟁, 상호 비방과 공격, 대립, 갈등, 단절로 점철된 남북관계 이면에서 이어지고 섞여드는 유령 같고, 불온한/음성적(?) 삐라 같은 관계 맺기의 양상이라고.

요컨대 함경아의 미술에서 핵심은 그 작업 경로가 유령의 발걸음처럼 실재와 부재 사이, 실체와 허상 사이, 존재와 해체 사이, 지속과 변화 사이, 소유와 보상 없는 기여 사이를 가로질러간다는 것이다. 그 횡단의 유의미성 혹은 비고정성의 미학을 판단하기 위해 "자수 프로젝트"가 처음 출발한 지점, 이를테면 함경아 미술의 초기를 돌아보기로 하자.

## 예술의 온전한 정신

"예술은 온전한 정신의 보증이다."[8]
–루이스 부르주아

함경아의 "자수 프로젝트"는 작가가 2008년 서울 쌈지스페이스에서 연 세 번째 개인전《어떤 게임 Such Game》에서부터 본격적으로 제시한 작업이다. 출품작은 제2차세계대전 종전終戰의 상징인 히로시마와 나가사키 원자폭탄 버섯구름 사진을 흑백 실로 수놓은 이면화부터 북한 교과서에 실린 공산주의 선전화를 색색으로 바느질해 옮긴 소형 자수화까지 다종다양했다. 그러나 내용은 대체로 역사적 사실들과 정치적 현실에 대한 비판의식을 바탕에 깐 것들이었다. 여기서 잠시 흥미로운 이

슈 하나를 짚고 넘어가야겠다. 함경아가 처음 개인전을 가진 시기는 한국사회가 IMF를 겪으며 불안하게 요동치던 1998년이고, 전시장은 당시 국내 첫 대안공간으로 출범해 젊은 작가들을 중심으로 미술계의 지각변동을 예고한 대안공간 루프였다. 그리고 대표작은 다량의 성냥개비를 그리드 단위로 이어 붙여 만든 연약하고 가변적인 구조물 설치였다. 그로부터 십수 년이 지나는 동안 한국사회의 변화는 점점 더 극심하고 격렬해졌으며, 함경아는 더 이상 젊은 작가로 분류할 수 없는 높은 경력과 성취를 이룬 중견 작가가 됐다. 그러나 20년 가까운 시간이 쌓이는 사이에도 그녀의 미술은 초기 성냥개비 구조물 작품처럼 전형적 미술의 틀을 벗어나 항상 새로운 무언가를 탐색하며 이뤄지고 있다. 그 지속성 속의 가변성, 또는 뒤집어서 새로운 변화의 항상성이 아마도 우리가 함경아의 작업을 지치지 않고, 매번 독특한 자극을 받으며 보게 되는 이유일 것이다.

그러면 명시적으로 1998년 성냥개비를 그리드 단위로 구조화해 만든 설치작품, 2008년 히로시마&나가사키 원자폭탄 버섯구름 자수 이면화, 2015년 네 개의 상들리에 자수화를 이어주는 지속성은 무엇이고, 각 작품을 단락지어주는 가변성은 무엇인가. 1990년대 말부터 현재까지 함경아의 미술에서 지속되는 속성은 보이지 않는 것, 부재하는 것, 마이너리티에 대한 주목이다. 그리고 가변성은 그 보이지 않고, 부재하고, 주변부의 것들이 어떤 경우에도 일률적인 모티프, 표현 매체나 방식, 기교 등으로 고착되지 않는다는 점이다. 《어떤 게임》에 나온 자수들은 2008년 당시 제2차 세계대전의 원자폭탄 공포를 일깨우는 동시에 현재진행형이었던 미국 대 이라크 전쟁의 폭압으로 희생된 민간인들의

함경아의 '유령 같은 과정'

삶, '2007 남북정상회담' 이후에도 불식되지 않은 남북 간 대립과 갈등 등을 어렴풋이 비추는 반투명한 거울 같았다. 이러한 역사적 문제의식, 정치사회적 코멘트, 주변부 약자 및 은폐된 현상에 대한 작가의 관심은 2015년 《유령의 발걸음》 전시로도 이어졌다. 앞서 샹들리에 자수작품 제목이 지시하는 "다섯 도시"가 1945년 '포츠담 국제회의'에서 남북 분단을 밀약한 강대국 미국, 소련, 중국, 영국, 러시아, 그리고 독일을 지시한다는 사실에서 그 점을 유추할 수 있다.

그러나 2008년 개인전과 2015년 개인전은 연속된 맥락만큼이나 크고 강렬한 단절 및 차이를 갖는다. 아니, 어쩌면 그 단절 및 차이는 발전 혹은 도약이라 말해야 정확할지 모른다. 2010년대 들어 함경아의 작품들은 미적 구성, 세련됨, 정교성을 성취한 동시에 내적으로 풍부하고 다층적인 콘텍스트를 구축해나가고 있기 때문이다. 이러한 작품들은 감상자에게 단지 눈에 즐겁고 감각적으로 흥미롭기만 한 경험을 제공하는 것이 아니다. 오히려 그 시각적 즐거움과 흥미로운 경험을 작품의 논쟁적 잠재성으로 연결시켜 감상자로 하여금 좀더 구체적이면서 깊이 있는 생각, 좀더 풍부하면서 명징한 상상을 전개하도록 이끈다. 그것은 감각적인 것과 지적인 것, 감성적인 것과 이성적인 것이 서로 격리되지 않는 세계, 이를테면 고대 그리스인들이 '감각적 지각'을 의미해 쓴 용어 '아이스테시스aisthesis'의 세계다. "맛보기, 만지기, 듣기, 보기, 냄새 맡기 등 신체의 감각 중추를 통해 달성되는 모든 인식 형태"[9]가 거기에 포함될 수 있다. 혹은 조각가 부르주아Louise Bourgeois의 멋진 생각에 동의해 함경아의 미술을 평하자면 그 또한 "온전한 정신sanity의 보증"이다. 구상하기, 접촉하기, 교섭하기, 설득하기, 기다리기, 인내하기, 유추

하기, 포기하기, 고통을 감내하기, 추진하기, 제작하기, 전시하기, 다시 새로 시작하기 등 일련의 행위가 곧 정신을 온전하게 붙드는 미술 실천 말이다.

서구 이성중심주의 철학의 뿌리이자 주체의 확실성을 증명하기 위해 감각 대신 이성을 특권화한 철학자로 일컬어지는 데카르트조차 사실은 감각을 지적 활동과 같은 범위에서 이해했다. 이를테면 겨울 외투를 걸친 채 난롯가에 앉아 두 눈을 부릅뜨고 종이를 바라보고 있는 데카르트 자신이 깨어 있는지 혹은 그런 상태의 꿈을 꾸고 있는 것인지를 의심할 때, 감각은 거짓일 수 있다. 하지만 그 같은 회의를 논증하는 이성은 부정할 수 없다. 데카르트가 '철학의 제1원리'로서 내놓은 유명한 인식론적 명제 "나는 생각한다cogito, 그러므로 나는 존재한다ergo sum"가 바로 그 회의 논증이다.[10] 하지만 데카르트 자신이 정의한 바에 따르면 '생각'은 결코 감각을 배제하지 않는다. 오히려 "우리가 의식하는 한에서 우리 안에서 일어나는 모든 것을 의미"하는 것으로, 이해intelligere, 의지velle, 상상imaginari뿐만 아니라 "감각sentire 또한 사유cogitare와 동일한 것"[11]이다. 요컨대 의심하고, 긍정하거나 부정하고, 의지will하거나 하지 않으며, 상상하고, 감각하는 "나는 생각하는 것이다".[12] 이것이 철학적으로 명석 판명한 진리에 도달하고자 한 데카르트가 언명한 형이상학적 존재론의 결론이다.

나는 이로부터 예술가의 창조적 작업과 관련된 미학적 질문에 가치가 있을 주장을 하나 추출해낸다. 즉 이와 같은 질문이다. 이제까지 우리가 분석해본 함경아의 미술에 특히 주목해볼 때, 왜 그리고 어떻게 예술가는 온갖 불확실한 과정, 불확정적 절차, 비실체적이며 실리 또한 없

는 '부정성의 창작'을 이어가는가? 누가, 무엇이 그러한 일을 가능하게 하는가? 작가가 삶의 유동적이고 가변적인 감각 지각 전 과정을 원천으로 삼아 진리/진실을 불가피하게 추구하기 때문이라고 답하겠다. 왜 '불가피'한가? 작가가 그 일을 싫어도 회피할 수 없고, 끔찍한 노고가 수반돼도 할 수밖에 없기 때문이다. 다음과 같이 말한 부르주아를 인용해서 함경아의 작업 과정을 조금 시적으로 표현해두고 싶다. "나는 어떤 목적지도 없이 여행하는 중"이며, "나는 지옥을 들락날락거렸다. 그래서 나는 말해줄 수 있다, 그것은 멋졌다고."[13]

# 오리지널-페이크

## 준 양<sub>Jun Yang</sub>의 '시차적 한옥'

## 페이크와 비컴

"그런 척 행동하세요. 그러면 당신은 힘을 가질 거예요. 그리고 실제로 그렇게 될 거예요."[1] 사회심리학자이고 하버드 비즈니스 스쿨 교수인 에이미 커디는 우리가 실제로는 그렇지 않더라도 자신이 진짜인 것처럼, 특정 자리에 어울리는 사람인 것처럼, 어떤 일을 잘할 수 있는 충분한 역량을 가진 사람인 것처럼 행동하라고 조언한다. 특히 분명하고 힘 있는 자세를 취하고 적극적인 보디랭귀지를 활용해서 말이다. 그러면 가짜fake였던 것이 진짜로 실현된다는 것이다. 그녀의 주장은 심리학자로서 여러 피실험자의 반응에서 도출한 실험 결과에 바탕했다. 하지

CHANGE
THE WORLD!

...EAST TRY!

준 양, 〈2016 비평페스티벌〉(2016,10,21~23, 동덕아트갤러리) 발표
"무력감을 거부하기! 공적 영역에서의 예술가와 기관에 대하여
Refusing to feel Powerless!-On Artists and Institutions in the Public Domain"

만 커디는 거기에 자신의 경험을 얹어 타인의 공감을 불러일으킨다. 열아홉 살에 교통사고로 머리를 다친 후 지능이 떨어져서 겪을 수밖에 없었던 학문적 좌절과 그것을 극복하고 하버드 대학 교수가 되기까지 겪은 역경 및 극복의 과정을 말이다. '난 여기에 있을 자격이 없는 사람이야'라는 심리적 위축감을 '학생들을 가르칠 합당한 지적 능력을 갖춘 인간/교수인 척' 행동하면서 극복했고 결국 '그런 척하기'가 '사실'이 되었다는 것이다.

커디의 사회심리학적 주장을 다룬 이유는 자기계발에 효과적인 방법론이나 매력적인 몸짓 언어로 사회에서 성공하는 법을 소개하기 위해서가 아니다. 발화자의 의도와는 다소 거리가 있지만, 나는 그 발언에서 '페이크fake'와 '비컴become'에 특히 주목했다. 그 단어들이 진짜와 가짜를 이분법으로 나누는 상투적 인식에 유의미한 구멍을 낼 송곳 같았기 때문이다. 나아가 그로부터 존재의 변화, 역사의 전개에 관한 우리의 일반적 생각을 수정할 단서를 발견했다. 이를테면 이런 것이다. 세상의 어떤 것도 처음부터 오리지널로 주어지지 않는다는 점, 역사의 어떤 순간도 애초부터 절대적으로 정통하고 독자적인 것으로 출현하지 않는다는 점, 우리의 정체성이 태어날 때부터 바로 지금의 우리 자신으로 고정되거나 미리 결정되지 않는다는 점 말이다. 우리는 태초에 진짜 무엇이, 무슨 일이 있었는지 결코 알 수 없다. 그러니 세상의 모든 사물/사태가 앞서 있었던 것의 모방이라는 철학적, 종교적, 미학적 가설을 참고할 수밖에 없다. 그러면 지금 여기서 오리지널과 페이크를 따지는 일은 어딘가 우습고, 원론적으로 따지자면 난센스다. 또 "인간이 말하기 시작하고 그 말을 기록하기 시작한 때, 거기에 우리가 선사시대를 이해할 기회가

준 양, 〈아트선재 공간 프로젝트 #4 준 양-패럴랙스 한옥〉, 아트선재센터, 서울, 2016

있을 것"[2]이라는 아날학파 역사학자 브로델의 논리를 따르건대, 우리는 역사라는 틀 안에 서술된 것들을 종합적으로 고려함으로써 과거를 유추할 수 있을 뿐이다. 역사의 첫 페이지에 등장하는 것은 자연적으로 혹은 신적 존재에 의해 주어진 기원이 아니라 역사가가 '발굴 작업'을 통해 의미 부여한 과거의 잔존물이다. 그러니 정통성, 권위, 본질적 가치를 지닌 존재가 역사에 기록된다는 인식은 오류다. 반대로 역사가의 관점에 따라 서술 과정에서 바야흐로 그런 정통성, 권위, 본질적 가치 등등의 의미가 과거의 파편들에 부여된다고 봐야 옳다. 그리고 나나 당신이나 태어나자마자 현재와 같은 정체를 가진 게 아니라, 성장하면서 점차 이렇게 되었고, 그 되기는 사실 죽을 때까지 확고부동해질 수 없다는 점도 인정해야 할 것이다.

그러니 모든 것은 오리지널이냐, 페이크냐로 차별될 수 없다. 그와는 달리 항상 이미 '비커밍'인 존재 상태들로서 제각각 인정되어야 한다. 이때 특히 중요한 점은 시차parallax의 인정이다. 그러니까 가령 여기 한 채의 한옥이 있다고 할 때 그것을 전통 한옥 건축 설계의 관점에서 보는가, 한국 근현대 사회사라는 관점에서 보는가, 그 한옥이 실제 사용된 기능의 관점에서 보는가, 동아시아와 유럽의 모더니즘 전개 과정을 비교하는 인문학적 관점에서 보는가, 현재 시점에서 더 오래됐는가, 더 새로운가, 전통미가 있는가, 동시대 스타일인가 등등의 시차視差에 따라 그 한옥의 존재는 끊임없이, 셀 수 없이 다양한 문맥으로 의미화되는 것이다. 그 의미화 과정에서 의미는 절대적이지 않다. 그렇다고 결코 상대적인 것도 아니다. 코에 걸면 코걸이, 귀에 걸면 귀걸이 식이 아니라는 뜻이다. 생산되는 의미들은 다만 시차에 따른 다름을 나타내는 다중이

며 복수인 말, 인식, 사고, 미적 판단, 감각 지각적 표현이다.

나아가 '척하기be going to fake'에서 '되기becoming'까지의 과정은 예술의 정체성 문제와 접목될 수 있다. 여기서는 벤야민의 예술론을 참조하는 것이 좋겠다. 그에 따르면, 예술은 자연을 '따라 하기Nachmachen, imitation'이며, 동시에 자연에서는 아직 실현되지 않은 것을 '먼저 해 보이기Vormachen, demonstration'다. 즉 동서양을 막론하고 미학의 오래된 주장처럼 예술은 자연을 모방하는 것이지만, 예술은 거기서 그치지 않고 우연적이고 무의지적인 자연 안의 잠재태virtuality를 인간의 의지와 행위를 통해 지각 가능하게 현실화actualize 한다는 것이다. 물론 한 번에 딱 하고 이루는 것이 아니라, 수많은 시행착오와 더 낫게 만드는 과정의 지속을 통해서. 다른 말로 하면 그것이 "자연에 대한 개선 제안"으로서의 예술이며, 그때 예술은 "완성시키는 모방vollendende Mimesis, perfecting mimesis"이다.[3]

## 헤테로토피아 한옥

서울 종로구 소격동 아트선재센터에는 전시장과 소극장이 있는 6층짜리 본 건물 옆에 대나무 정원으로 둘러싸인 작은 한옥이 한 채 붙어 있다. 아니, 이 센터 건립의 원년인 1995년 당시에는 현재의 본관 자리에 한옥이 있었고, 거기서 《싹》이라는 첫 전시가 열렸으니 그것을 중심에 붙은 곁다리 정도로 취급해서는 안 될 것이다. 오히려 한옥은 아트선재센터가 오늘에 이른 역사적 과정의 정통성을 담보한 '오리지널'로 마땅

준 양Jun Yang의 '시차적 한옥'

히 평가될 수 있다. 그런데 또 다른 시점에서 따지면, 그 한옥은 아트선 재센터 건립을 준비하던 때 그 지역 인근의 적산가옥, 즉 일제강점기에 지어진 일본식 한옥의 목재를 원자재로 재조립한 집이다. 그 점에서는 소위 '변종'이고 '탈맥락화된 집합체'라고 해도 과언이 아니다. 혹은 '연 대기 없는 역사적 건물'이고 '탈장소화된 장소'다. 거기에는 오리지널이 냐 가짜냐, 핵심이냐 주변부냐, 한국 전통 가옥의 보존이냐 일제강점기 의 흔적이냐, 그도 아니면 20세기 후반 포스트모던 방식의 전용이냐와 같은 질문을 초과하는 이질성heterogeneity이 존재한다. 그야말로 푸코의 '헤테로토피아heterotopia' 개념에 부응하는 사례로 들어도 좋을 만큼 한 옥은 "실제로 그 위치를 가리킬 수 있다 하더라도, 모든 장소의 바깥에 있는 장소"**4**다.

왜 아트선재센터 한옥에 주목하는가. 두 가지 이유가 있다. 먼저, 학 문적인 관심사로는 앞서 논했듯 이분법으로 간단하게 나눌 수 없고 의 미 규정할 수 없는 이질적 존재 상태 및 사물의 되기 과정을 한옥을 통 해서 해석할 수 있기 때문이다. 그러나 좀더 구체적인 이유는 중국 태생 의 오스트리아 작가이고 현재 빈, 타이베이, 요코하마에서 거주하는 준 양Jun Yang이 그 한옥을 다시 한번 새로운 무엇으로 변화시켜서다. 물 론 두 이유는 선후先後의 차이만 있을 뿐 서로 연관돼 있다. 우리는 푸코 가 '헤테로토폴로지hétérotopologie', 즉 이질적인 장소를 "체계적으로 서 술하는 기술"이라고 명명한 이론을 참조해 '연대기 없고 장소 바깥에 있 다'고 해석할 수 있는 곳의 한 사례로 아트선재센터 한옥과 마주한다. 다른 한편, 그 한옥이 이제 다른 정체 및 역할을 하게 되는 일과 관련해 서는 벤야민의 예술론, 즉 이미 있던 것들을 따라 하는 동시에 아직 도

래하지 않은 것들을 앞서 해 보이는 것으로서 예술이라는 시점에서 준
양의 한옥 프로젝트를 판단한다. 물론 이러한 나의 접근은 아트선재센
터 한옥을 보는 여러 시점의 차, 즉 시차에 열려 있다. 또한 피지컬/이해
타산의 맥락에서보다는 메타피지컬/존재론적 의미 찾기의 맥락에서 쓰
임새가 있다.

2016년 8월 말, 아트선재센터 한옥은 준 양의 작업을 통해 "The
Parallax Hanok"이라는 공간으로 재탄생했다. 시차적 한옥? 시차가 있
는 한옥? 간단하면서도 멋지게 한글로 옮기기에는 좀 까다로운 명칭의
새 공간이다. 한옥은 문자 그대로 관점에 따라 카페도 되고, 바도 되고,
세미나 룸도 되고, 강의실도 되고, 이벤트 홀도 되는 장소로 재탄생했
다. 물론 배경에는 현대미술계에서 복합적인 방식으로 활동하고 있는
'준 양의 미술'이라는 사실이 버티고 있다. 하지만 그 사실조차 한옥의
'척 하기'와 '되기' 사이의 헤테로토피아적 단층들—프로이트의 용어
를 쓰자면 "중층결정Überdeterminierung, overdetermination"—에 박힌 수많
은 읽기 요소 중 하나일 뿐이다. 앞에 언급한 브로델의 다음과 같은 역
사학적 견해를 가지고 그 단층과 읽기 요소를 해석해보자. "따라서 모든
발굴지는 그 자체의 연대기를 창출한다."[5] 그렇다면 오늘 여기 한옥은
일제강점기 적산가옥, 1970~1980년 대한민국 개발 시대를 거친 한옥,
1990년대 말 한시적으로 현대미술 전시장으로 쓰인 한옥, 2000년대 초
미술관 부속 복합공간 등등의 연대기적 사실로 누적된 발굴지다. 또 역
사적-비역사적, 공적-민간의, 세속적-예술적, 진짜-가짜, 민속지적-포
스트모던 등등의 요소 때문에 누군가의 개입, 읽기, 해석, 참여, 재해석,
서술, 나아가 다른 창안을 자극하는 헤테로토피아가 아닐 수 없다.

준 양Jun Yang의 '시차적 한옥'

준 양, 〈아트선재 공간 프로젝트 #4 준 양-패럴랙스 한옥〉, 아트선재센터, 서울, 2016

아트선재센터 한옥의 리모델링 혹은 작가가 정의 내린 용어에 따르자면 "리디자인re-design"에 임한 준 양의 창작 의도와 목적은 애초부터 독창적 예술가 내지는 마스터로서 창작자에 맞춰져 있지 않았다. 오히려 작가는 "진짜냐 가짜냐에 관한 고전적인 개념에 연연하는 대신, 동일한 것의 다른 버전들, 실재의 다른 버전들을 생각"하고, 그 생각을 "시차"라는 개념으로 아트선재센터 한옥에서 현실화하는 데 비중을 뒀다. 또 준 양은 벤야민의 번역 이론을 언급하면서, 번역이 단지 진정한 하나의 원전을 복사하거나 흉내 낸 부수적/종속적/가짜 언어들이 아니라 "동일한 것에 대한 다른 언어, 동일한 것과 매우 가깝지만 그 동일한 것은 아닌 언어"라고 단언했다.[6] 이로부터 그가 생각하는 '시차'의 뜻을 분명하게 알 수 있다. 그것은 물질적이고 장소 특정적이며 감각 지각적이다. 여기에 또 다른 되기의 단층으로 출현한 한옥의 핵심이 있다. '준 양의 디자인 기반 예술'이라든가, '현대미술가의 커미션 작품으로서 카페'라든가 하는 현대미술계의 익숙한 수사학은 이차적인 의미에 머문다. 또한 그 새로운 한옥의 파사드에는 '원본' '가짜' '동일성' '번역' '시차' 등 일상생활 영역과 거리가 있는 형이상학적 논의들이 과시되지도 않을 것이다. 그 같은 개념적 내용은 "The Parallax Hanok"의 방문자들이 그곳에서 시각뿐만 아니라 촉각적으로 접하게 되는 여러 형태와 기능을 가진 사물들 안에 잠재해 있다. 이를테면 포장마차에서 흔히 쓰는 사각형 플라스틱 탁자와 우리의 전통 밥상인 두리반을 '따라' 한 동시에 그 서민적 취향 및 실용성, 공존과 공동 식사의 기능을 '완성시키는' 미술로서 붉은색의 키 낮은 테이블이 있다. 한옥 마당 뒤편에 설치한 목재 화장실 내부 벽지로는 알프스 풍경 사진이 쓰였는데, 그 둘은 화장실 인

테리어라는 맥락을 넘어선 곳에서 만나는 것처럼 보인다. 그것은 방문자의 적극적이고 창조적인 읽기를 기다리는 가독성의 입자들로서 철학적 논변의 추상성 및 지적 게임과는 다른 의미 지평에 존재한다. 따라서 당신과 나는 "The Parallax Hanok" 또는 한국어로 "시차적 한옥sichajuk hanok"에서 원본/진짜라는 권위의 겉옷을 거치고 활보하는 주어진 의미 대신, 동시에 누군가 권위 있는 해석자라며 우리 손에 쥐여주는 의미 대신 각자의 관점에서 의미를 발생시킬 수 있다. 나는 거기에 '생성적 쾌락의 되기becoming generated pleasure'라는 이름을 주고 싶다. 하지만 물론 이 글을 읽는 당신은 어딘가 권위 있고 정통성 있다는 곳으로부터 주어진 의미, 그리고 내가 주는 의미가 아닌 데서 그 쾌락을 만들거나 발견할 가능성이 높다. 얼마든지, 어떻게든.

# 정전停電의 테크닉

## 박찬경, 한국 현대사의 유령과 미술

---

## 사진-실천

사진이론가 존 택John Tagg은 사진을 "문학에 대항하는 글쓰기의 작은 연구 영역, 또는 건축이라기보다는 건축술building의 작은 연구 영역과 같다"고 정의했다. 얼핏 그의 주장은 사진의 정체성을 예술의 하위 항項 정도로 규정하는 것 같다. 하지만 그가 진짜 말하고 싶었던 것은 이 것이 아닐까. 사진이 서구 근대 학문과 예술의 격자 구조 안에 안정적으로 들어앉은 채 권위를 보수하는 '기득권층'이 아니라, 사회 내부의 여러 조건과 관계하면서 끊임없이 변화해온 '활동층'이라는 사실 말이다. 그 점을 택은 다음과 같은 설명으로 분명히 했다. "사진의 실천은 글쓰

The dormitory cafeteria of the mine company Yi Myong-Han used to work for.
It has now become a cultural center for Turkish immigrants.

박찬경, 〈독일로 간 사람들〉, 사진, 텍스트, 2002

기의 실천, 건축술의 실천처럼 (…) 지식의 편제formations와 같은 불연속적인 영역을 가로질러 증식하면서, 실로 지역적이고 이질적인 사이트들sites의 특수한 문제들에 응답하면서 발전했다."[1] 사진은 근대 산업문명의 발전사 한가운데서 과학, 예술, 산업, 오락 등 사회 거의 전 분야에서 유효한 역할을 부여받은 동시에 20세기 중반까지도 독립성이나 주도적 대표성을 인정받지 못했다. 하지만 택의 견해처럼 사진은 그런 운명을 핸디캡이 아니라 독자성으로 삼아 다양한 사회적 국면들과 관계 맺으면서 성장해왔다.

결코 모든 사진 영상 이미지가 위와 같은 사진의 실천, 그 발전의 경로에 부합하지는 않을 것이다. 특정한 사진과 특정한 영상들만이 그에 상응한다. 또한 일부의 이미지들만이 사회의 길들임과 제도의 그물망에 저항하면서, 또 인과성과 합리성을 빌미로 분할 폐쇄된 각종 영역들의 제한을 끊고 새롭게 접붙이면서articulate 인간, 삶의 세부, 구체적 공간들에 집중했을 것이다. 여기에 우리는 거창한 이론을 덧붙이기보다 우리와 가까운 구체적 사례를 들어 그것이 어떻게 가능하고 어떻게 이뤄지는지 보기로 하자. 논할 수 있는 경우는 적지 않지만, 우리는 박찬경과 그의 사진 영상 작업에 주목한다.

## 공회전하는 현재의 유령

박찬경은 공식적인 기록만 따져도, 첫 개인전을 연 1997년부터 현재까지 중요한 창작활동을 이어온 한국 현대미술계 작가, 미술비평가, 기

획자, 영화감독이다. 그의 작업을 프로젝트 주제나 전시, 또는 출판물이나 개봉 영화를 기준으로 헤아려봐도 〈블랙박스: 냉전이미지의 기억〉(1997), 〈세트〉(2000), 〈독일로 간 사람들〉(2002~2003), 〈파워 통로〉(2004), 〈비행〉(2005), 〈신도안〉(2008), 〈정전停電〉(2009), 〈광명천지〉(2010), 〈파란만장〉(2011), 〈청출어람〉(2012), 〈만신〉(2013), 〈미티어시티 서울〉(2014) 등이 열거된다. 이렇게 다양하지만 이 글에서 다룰 핵심은 박찬경의 그간 작업과 한국사회 현실 사이에 꽤 깊은 근접성이 존재하고, 그의 창작이 후자에 개입해 들어간 것들이라는 점이다.

　박찬경의 작품은 한국 현대사에서 가까운 과거─짧게 잡으면 1950년대부터 1980년대까지, 길게 잡으면 일제강점기부터 2010년대 현재까지─의 역사적 사실들을 주제화한다. 그런데 기이하게도 이 모두가 오늘 지금 여기, 당신과 내가 살고 있는 대한민국의 현실 상황과 겹쳐진다, 혹은 결부된다. 다시 말해, 과거를 다룬 박찬경의 미술과 대한민국의 역사 · 사회정치 · 종교 · 인식 · 행위 구조에서 발생해온 사건들이 연결되고 그것이 또한 우리의 현재를 비춘다는 말이다. 예컨대 군부 독재 시절 국민 의식의 심층을 지배했던 〈냉전이미지의 기억〉은 2010년 '천안함 사태' 같은 위기 상황부터 2017년 어버이연합의 '종북 좌빨 척결'이라는 구호에 이르기까지 두루 각인돼 작동한다. 1960~1970년대 '광부' '간호사'라는 국가 인력 수출재로 〈독일로 간 (한국) 사람들〉은 '(불법) 외국인 체류 노동자' 문제나 '(생명을 국가의 인간 자원 확보로만 계산하는) 저출산 대책' 문제의 뿌리 역사原史로 읽을 수 있다. 특히 박찬경이 SF 영화, 과학 자료, 사료 이미지를 한데 모아 전시로 꾸린 〈파워 통로〉가 그 역사적-현재적 고리의 중요 부분을 짚었

다. 작품은 1970년대 세계 냉전의 주체였던 미국과 소련이 함께 '아폴로-소유즈 테스트 프로젝트'라는 우주 도킹 시스템을 사이좋게 개발했다는 점, 그런데 정작 그 냉전의 피해자이자 부산물인 남한과 북한은 한반도 땅 밑에서 대남·대북용 땅굴로 치고 박고 했다는 사실을 비판적으로 재구성한다. 40여 년이 지난 후 그 과거사의 얼개가 '나로호'라는 대한민국 최초의 우주 발사체를 성공적으로 쏴올려 "우주 강국"이 되고 천안함을 "북한이 공격한" 데 맞서 응징하자고 떠들어대는 2010년 6월 한국의 모습과 오버랩된다. 또 북한 김정은의 핵개발과 그에 맞서 '개성공단 폐쇄'라는 막무가내 정책으로 대응한 2016년 즈음 남북한 실정과 겹쳐진다.

　많은 사람이 그러기를 원하는듯이 분명 예술과 사회정치적 현실은 분리돼 있을 것이다. 역사는 발전하고 있을 것임에 틀림없으며, 우리 모두는 과거 그 어느 때와 비교할 수 없을 정도의 자유, 풍요로움, 글로벌 선진의식을 갖췄을 텐데, 왜 이런 일이 벌어질까? 어떻게 한 작가의 작품이 과거와 지금의 사회-정치-집단적 중층 질서를 꿰뚫어볼 관점을 제공할까? 그런데 왜 비이성적인 역사는 디테일만 바꿔가며 현재로 반복되는 것일까? 그만큼 한국 현대사가 진보하지 못했고 당면 현실에서 공空회전만 거듭하고 있기 때문이다. 예컨대 세계 정치의 파워 게임 판에서 유일한 분단국가로서의 위치, 정전停戰 중인 남북의 대치 상황, 글로벌 자본주의 경제 체제의 양면적 역학, 자본의 합리성에 헐값으로 매각해버린 사회적 멘털리티 같은 특수한 딜레마를 우리 스스로 해결하지 못하고 있기 때문이다. 그리고 박찬경은 역사의 문제적 사실과 기억을 모티브로 한 작업을 통해서 외관상 그럴듯해 보이는 대한민국의 현

재 밑에서 불안하게 얽혀 있는 딜레마에 간섭해 들어갔기 때문에 우리가 그것을 비판적으로 볼 수 있는 것이다. 어떻게? 그 방법을 나는 작가가 지적 언어로 비판의 문맥을 짜고, 기존 현실이 배출한 다량의 실증성, 즉 이데올로기 · 문서 · 이미지를 조합해 '제3의 담론-이미지'로 구조화하는 데서 발견한다.

한 인터뷰에서 박찬경은 "모든 것을 연관시키는 것이 문화 하는 사람들의 버릇"이라며, 한 도시LA[2]를 두고도 '마이클 애셔Michael Asher'에서 '1994년 LA 대지진'까지, '월트디즈니'에서 '앨런 세큘라'까지, 일견 연관성 없어 보이는 주제어를 떠올리고 담론으로 엮으려는 자신에 대해 겸손하게 설명했다. 하지만 우리는 작가의 이러한 진술에서 이제까지 박찬경의 사진과 영상작품이 취한 방법론을 파악할 수 있다. 그 방법이란 불연속적이고 분절된 관계들 사이를 가로지르고 교차하는 연구를 통해서, 권위적이고 배타적으로 기술된 정사正史의 바깥과 일상에 저류된 이미지 또는 잠복된 의미를 가시화하고 강화하기다. 그의 일련의 작품들이 과거와 현재, 역사의 비가시적 작동과 그것의 복합적 결과로서 오늘의 현상, 그리고 사실성의 파편들과 의미의 차원을 접붙이고 가르며 한국 현대사와 우리의 지금 여기를 동시적으로 바라볼 수 있게 한 것이 그 증거다. 이 같은 방법론을 통해 한국 현대사의 딜레마에 꽤 성공적으로 간섭해 들어간 박찬경의 작품으로, 나는 상영 시간 45분의 중편영화 〈신도안〉과 그 계열에 있는 사진들을 들고 싶다.[3]

충남 계룡산 일대는 이명박 정부 때 '세종시 수정안' 문제로 통치권과 민의民意가 충돌하는 분쟁지역이 된 일화를 제외하면, 대다수 사람에게 그저 대한민국의 많은 지방 중 한 곳일 뿐이다. 그러나 잠깐 과거사

박찬경, 한국 현대사의 유령과 미술

박찬경, 〈신도안〉, HD 필름 (또는 6 채널 비디오 설치), 45분, 2008

로 시선을 돌려보면, 계룡산은 조선 태조가 도읍으로 삼으려 했다는 설이 서린 곳이다. 이후 기층민의 민간 종교가 번성했던 곳이며, 바로 그 이유로 일제강점기부터 1980년대 군사정권 시절까지 권력을 쥔 측이 각종 명분과 이데올로기로 핍박했던 곳이다. 이와 상관해서, 박찬경의 〈신도안〉은 작가 자신이 계룡산에서 느낀 "공포와 외경의 감정"이 "당연히 지역의 자연과 문화와 결합해 형성"됐을 것으로 보고, 그 "장소 특정적인 미학"을 사진과 영상으로 분석한 시도다. 여기서 내가 '분석'이라는 표현을 쓴 데는 이유가 있다. 작품이 그 공간에 대한 실증적 조사, 역사적 고찰, 해당 지역민들의 기억과 의견 청취 등을 토대로 했기 때문이다. 그 위에 '공동체의 이상사회를 향한 유토피아적 소망'이라는 작가의 메시지를 담은 허구적 이미지를 얹어 박찬경은 한국 현대사의 국소적 local이고 이질적인 지점들에 대한 작은 연구를 완성했다. 그렇게 함으로써 현재 분쟁의 오래된 원인들을 반# 실증과 반# 상상으로 재구성했다. 나아가 우리가 상실하고 간과한 과거의 믿음이 어쩌면 유령처럼, 혹은 쾌/불쾌의 이분법을 넘어선 낯선 숭고로서 현실의 딜레마 속으로 미끄러져 들어오는 국면을 만들어냈다. 이는 조금 수사적으로 표현하면, 권력의 이해관계가, 역사적 긴장의 딜레마가 과도한 전기로 흐르는 곳에, 차가운 성찰과 비판의 정전停電을 도입하는 것이다. 또는 묻혔던 지나간 사실들을 가닥가닥 해체하고, 그 '과거'로 충전된 유실물을 우리 인식의 '현재적 각성'과 접선시키는 테크닉을 구사하는 것이다. 거기서는 의미와 이미지가 쓸데없이 에너지를 낭비하는 대신 실재의 삭막한 빛 속에서 현실의 징후적 현상들이 그 심각성을 예고하도록 에너지를 끊는다.

## '잘못된 형식'의 이미지

2010년 개인전《광명천지》에 나온 박찬경의 작품은 위에서 논한 〈신도안〉의 연장선상에 있는 사진, 회화, 드로잉 연작이다. 그런데 양자 사이에 주목할 만한 변화가 있다. 작가가 다룬 매체 또는 장르의 변화도 그렇지만, 더 중요한 변화는 이제까지 박찬경 미술이 견지했던 작품의 '기능'이 이동했다는 사실이다. 전시 당시 작가는《광명천지》를 두고 "정보 전달을 과감하게 포기하고 추상적인 것을 추구하면서 어떠한 '형식'을 만들어보려고 했다. 그럴듯한 형식이라기보다는 겉으로 보기에는 멀쩡한데 자세히 읽어보면 뭔가 뿌리도 없고 정체성도 없는 '잘못된 형식 wrong form'이라고 할 것"을 실험했다고 강조했다. 작가의 이 진술에서 흥미로운 대목은 '정보 전달의 포기', 그리고 '추상적인 것의 추구'와 '잘못된 형식의 창안'이다. 이를테면 박찬경은 이제까지 자신의 작업에서 커뮤니케이션 기능을 중시했지만,《광명천지》작품들에서는 디지털 기술력이 구현할 수 있는 심미적 형식에 집중했다는 것이다. 비록 '추상적 정체의 잘못된 형식'이라는 식으로 그 심미성의 의미를 흐리고 있기는 하지만, 작가의 말과 일련의 작품들은 박찬경이 분명 영상 테크놀로지가 구현하는 '시각적 효과'에 무게를 두었다는 점을 보여준다. 많은 이가 서울 시내에 존재하는지 몰랐을 사찰들을 찍은 사진 연작에서 그 점이 두드러진다. 가령 〈인왕산 선바위〉에서 절 뒤편 평범한 돌산을 기암괴석으로 변모시키는 강한 인공 빛, 〈화계사〉의 선선한 숲길에 꽂힌 조그마한 푯말을 드라마틱하게 극화하는 카메라의 심도는 박찬경의 작품을 읽고 생각하는 사진 텍스트 대신 볼거리로 실어 나른다. 그것은 〈신

박찬경, 〈파워통로〉, 2 채널 비디오, 패널에 이미지, 월텍스트, 아카이브, 13분, 12분, 가변 크기, 2004~2007

도안)이 다양한 원천의 민간 신앙과 특정 지역의 이미지를 모자이크하면서도, 한국 현대사의 분열을 비판적으로 다시 썼던 형국과는 달라 보인다. 분명 《광명천지》의 절 사진들에도 구복을 비는 기층 종교의 조악해진 현실이 현상돼 있다. 하지만 동시에 거기에는 과잉 형식의 미적 에너지를 흘리면서, 우리 감상자의 눈을 현혹할 요소도 많이 드러나 있다. 내 기억이 정확하다면 《광명천지》 전시를 통해 공식적으로 처음 선보였던 박찬경의 회화와 드로잉에서 또한 작품의 개념적 측면보다는 시각적 형식의 우위가 두드러졌다.

하지만 나는 박찬경이 《광명천지》 "전시 전체의 주제는 〈신도안〉처럼 실패한 한국적 유토피아"라고 한 말에 여전히 귀 기울이고 싶다. 그럴 경우 작품은 그 '실패'를, 그 '어디에도 없는 허구적 토대u-topos'를, 오래되고 보수적인 회화 매체를 통해서보다는 영상 매체를 통해서 논박할 필요가 있었을 것이다. 지금 세계는 역사뿐만 아니라 현실의 아주 작은 세부까지 스마트폰 같은 디지털 영상 테크놀로지 기기의 자원/먹잇감으로 완벽히 수렴시킨 상태다. 우리는 구글 등 글로벌 기업이 인공지능AI을 통해 인간의 전全 역사는 물론 직업, 먹거리, 자잘한 욕구까지 재편하는 생활의 시간대 속에서 한편으로는 기대를, 다른 한편으로는 공포를 느끼며 살고 있다. 1930년대 벤야민이 조형예술의 한계를 지적하면서 사진과 영화의 잠재성을 타진했던 이론사적 배경을 참조하면 바로 우리가 지금 여기서 그 같은 연구를 시작할 당사자다. "역사의 커다란 시대 안에서는 인간 집단의 모든 존재 방식과 더불어 인간 지각의 종류와 방식도 변화"한다는 점, 그런 "지각이 조직되는 매체는 자연적으로뿐만 아니라 역사적으로도 조건 지어져 있다"는 통찰을 가지고 말이다.[4] 박찬경의

《광명천지》 회화작품들은 바로 그 같은 벤야민의 미학에 근접하는 생각, 즉 21세기 인간 공동체의 존재 방식, 지각의 종류와 방식, 매체는 역사적 특수성 속에서 조직되고 있다는 문제의식을 실체적으로 검토하기에는 묘한 지점을 제공한다. 매체 불일치하게도 전통적인 조형예술의 옷을 빌려 입고 출현했다는 점에서 특히 그렇다. 작가가 애써 "잘못된 형식"이라고 말하면서 우리가 알아채기를 바란 뜻도 그와 크게 다르지 않은 게 아닐까? 박찬경은 앞서 얼핏 언급한 LA에서의 전시를 두고, 자신의 "작업이 시대에 비해 너무 서정적"이라며 자기비판을 한 적이 있다. 이때 그가 말한 서정성이란 "대체로 작가가 뭔가를 해보려다 잘 안 되면 적당히 타협하는 수법"이다. 하지만 실패한 한국적 유토피아를 다루는 미술은 그 적당한 타협의 기술로는 어렵다. 심미적이고 조형적인 사진 영상, 회화와 드로잉이 역사적이고 사회적인 비판을 전달하기에는 우리를 둘러싼 정보와 이미지의 과잉과 혼탁함과 막강함이 이루 말할 수 없을 정도다.

이제 모든 것이 잘되었다고 말할 수 있는 시간은 여전히 오지 않았고, 지금보다 더 나은 세계를 꿈꾸기도 현재로서는 난망하다. 역사적으로 비슷한 실수와 동일한 오류를 반복해온 우리는 '모든 것이 잘 완결된 시간'과 결코 조우할 수 없어 보이며, 당면한 현실의 우리에게 '유토피아적 전망과 꿈의 현실화'는 항상 이미 유보되어야만 하는 것 같다. 그래서 어쩌면 나는 여전히 작가들과 그/녀의 실천이 현실의 특수한 문제들에 응답하면서 진행되기를 원하는지 모른다. 택이 사진 실천을 두고 그렇게 말한 바를 모든 시각예술 작품, 그 까다로운 오브제들에까지 넓혀서 의미 부여할 수 있기를 바라며.

박찬경, 한국 현대사의 유령과 미술

# '보안여관'의 유혹

## 미디어 아티스트 이준과 소설가 한유주의 다원예술

셈법

우리는 다른 둘의 하나, 그리고 거기에 하나의 다른 합침으로 만났다. 사전 정보가 없는 독자들에게 이 첫 문장은 이상하거나 모호하게 읽히리라. 그러니 우선 구체적인 사실을 말하자. 2009년에서 2010년까지 약 2년 동안 소설가 한유주와 미디어 아티스트 이준은 문학과 미술이라는 각자의 영역에서 잠시 빠져나와 둘이 한 쌍을 이뤄 공동 작업을 했다. 2009년 〈도축된 텍스트〉, 2010년 〈보안여관: 술화述話의 물화物話〉라는 작품―이 작품들이 속한/속할 장르의 다른 이름이 필요하지 않을까―이 그것이다. 그리고 강수미는 2011년 가을 문지문화원 사이가 주최한

〈Creative Critic〉 프로그램에 참여해, 그 '쌍의 예술'을 두고 한 명의 비평가로서 말하기와 글쓰기를 실행했다. 하지만 이러한 서술은 일어난 일에 대한 건조한 보고報告일 뿐 첫 문장이 담고 있는 뜻을 온전히 전달하지 못한다. 그러므로 다시 이 글의 첫 번째 문장을 불러와 앞서의 사실들과 교차시켜보자. 그러면 거기서 하나(한 쌍의 예술가, 그 쌍의 예술)가 둘이며 다르다는 의미, 혹은 뒤집어서 다른 둘(그 예술가 각자, 그 둘 각각의 예술)이 하나라는 의미를 이해할 수 있을 것이다. 그리고 그 쌍에 또 다른 하나(한 비평가, 그 평론)가 합쳐졌다는 사실을 읽을 수 있을 것이다.

왜 위와 같은 점이 중요한가? 이 글은 길게 잡아서 최근 15~16년, 짧게 잡으면 8~9년 사이 한국 예술계의 화두로 급속히 퍼진 다원예술interdisciplinary arts, 협업/공동 작업collaboration, 퍼포먼스performance, 매체media, 참여participation, 공유sharing를 관통하는 핵심이 '관계'에 있다고 주장할 것이기 때문이다. 그리고 더 중요하게는 예술의 차원에서 그 관계는 여러 존재를 아주 정교한 셈법으로 더하고 빼며 곱하고 나누는 인식과 실천을 근간으로 한다는 점을 말하고 싶기 때문이다. 거기서는 의식적이고 감각적인 교류 또는 단절, 동의 또는 반목, 협력 또는 교전交戰의 새로운 방법론을 발명할 필요가 있다. 이를테면 여기 융합과 교차, 협력과 나눔, 과정과 그 과정에의 동참을 중시하는 예술이 있다고 하자. 서두에서 결론을 말하는 미련한 짓을 좀 하자면, 그러면 그 예술은 얼핏 드는 생각과는 달리 철저한 인문의 셈법 속에서—현실적 이해타산의 셈법이 아닌—관계를 생산해내야만 한다. 그리고 부不와 정正이라는 이분법에 편입되지 않는 다양한 관계를 행하면 된다. 그럴 때 감상자에게는 진정한 연대와 협력, 다원과 참여를 긍정하는 예술이 전달될 것이다.

이준·한유주, 〈도축된 텍스트〉, 미디어 공연, 카메라 트래킹, 멀티터치테이블 탑 인터페이스, 만두 재료, 식기, 사운드 시스템 등, 가변 크기, 2009

이준·한유주, 〈도축된 텍스트〉, 미디어 공연, 카메라 트래킹, 멀티터치테이블탑 인터페이스,
만두 재료, 식기, 사운드 시스템 등, 가변 크기, 2009

## 우리의 두 언어 사이를

여기서는 이준과 한유주의 예술 협업이 문제다. 이들이 쌍을 이뤄 처음 선보인 작품 〈도축된 텍스트〉에서 주제는 '언어'와 '텍스트'였다. 가볍게 구분하자면 미술가로서 이준에게 무엇보다 우선하는 관심은 '이미지'이 거나 '시각적 대상'일 것이다. 그렇다면 첫 주제 '언어'와 '텍스트'는 글 쓰는 한유주의 입장에 치우치지 않았는가? 그런 질문은 자연스럽다. 하지만 다음에 인용하는 두 작가의 〈도축된 텍스트〉 관련 노트는 우리의 그 같은 발 빠른 의심이 이미 우리 안에 상투화된 예술 장르 개념과 그에 선행하는 이분법의 논리에서 유발됐음을 일깨운다. 이를테면 문학과 미술이라는 개별 장르, 그리고 문학인 것 대驛 그것이 아닌 것 또는 미술인 것 대 그것이 아닌 것이라는 프레임이다.

> 우리는 이 작업 [〈도축된 텍스트〉]에서 언어의 살을 켜켜이 발라내
> 어, 그 살점들을 포장하고 운반하고, 열을 가하는 따위의 조리 과정
> 을 거쳐, 거대한 덩어리의 언어가 하나의 텍스트로 우리 앞에 당도
> 하게 되는 과정을 맛보게 될 것이다.[1]

위 문장을 읽을 때 우리는 언어를 독해하는 동시에 이미지를 떠올린 다. 그런데 여기서는 우선 언어로 쓰인 그 문장이 독해 과정을 통해서는 쉽게 이해되지 않는다는 점을 지적해야 한다. 가령 "언어의 살"이 무엇 인가? 언어에 살이 있다고 한다면, 그것은 어떻게 "발라내"지는가? 언어 에 살이 있다거나 그 살을 발라낸다는 것도 불가해한데, 우리가 어떻게

미디어 아티스트 이준과 소설가 한유주의 다원예술

그 살점들이 "포장" "운반" "조리 과정"을 거친다는 말을 이해할 수 있겠는가? 아주 많이 양보해서 문학의 은유법을 통해 설령 그럴 수 있다 하더라도, "거대한 덩어리의 언어가 하나의 텍스트"가 되는 과정을 우리가 어찌 "맛보게 될 것"인가? 이렇게 논리적으로 위 인용문을 따진다면 우리는 아무것도 이해하지 못한 채, 아무 답도 얻지 못한 채 헤맬 수밖에 없다. 하지만 우리의 상상력은 그 문장들을 읽으며 그 이해 불능인 "언어의 살"을 어떤 형태로든 '구상具象'한다. 뒤이어 그것들이 마치 고깃덩어리인 양 해체된 후 여러 공정을 거쳐 우리 앞에 전달되는 일련의 사건을 '가상적으로' 시각화한다. 작품 〈도축된 텍스트〉는 바로 이와 같이 연동하고 공조共助하는 언어와 이미지의 관계를 드러내려 했던 것 같다. 나아가 그 둘에 설정된 기존 관념/예술 개념의 틀을 넘어 한편으로는 서로 다른 특성을 가진 두 언어로서, 다른 한편으로는 각자가 결여를 가진 불완전한 언어들로서 서로의 존재를 필요로 하는 상황을 실감나게 하고자 했던 것 같다.

실제로 〈도축된 텍스트〉는 한유주가 쓴 「도축된, 도축될, 도축되지 않을」이라는 단편소설(?)과 이준의 미디어 아트 프로그램(?)이 교환과 상호 증여, 상호 개입과 참여를 창작 방법론이자 협업의 기술로 삼아 만들어낸 다원적인 성향의 작품이다. 먼저 한유주의 소설은 내용상 "하나의 언어가 도축되는 풍경"을 보고 싶어하는 "내"가 이러저러한 음식과 이러저러한 단어들을 모티프로 문장을 써나가는 특이한 이야기 ― 이라고 쓰나, 사실 그 소설에는 내러티브라 할 만한 것이 없다 ― 이다. 하지만 정작 그 소설 자체가 마치 초현실주의자들의 자동기술법을 이용한 글쓰기automatic writing 같다. 기표로부터 기의를 떼어내고, 문맥을 파편화

하고, 언어유희wordplay와 단어의 우발적 연쇄를 통해 문장의 합리성을 분쇄하기 때문이다. 그렇게 '언어 도축의 풍경'을 보여준다는 점에서 내용이 곧 표상 형식이 된 실험 문학이다. 예컨대 그 글에는 "니은이 빠져 있는 불안. 혹은 ㄴ이 빠져 있는 불안"이나 "기억나지 않았다. 이스트를 잊었다면 웨스트를" 또는 "먹다라는 동사가 먹히다라는 동사에 먹히는 동안" 등등의 문장이 난무한다.

다른 한편, 이준은 단적으로 말하면 컴퓨터를 이용해 디지털 테크놀로지 기반의 영상과 사운드를 만든다. 하지만 그는 자신의 작업이 단지 기술의 실현이 아니라 예술로서의 정체성과 특수성을 갖도록 시간, 공간, 사물, 존재, 사건을 미디어의 조건 및 역량에 결부시켜 해석하고 지각 가능한 형태로 제시한다는 점에서 미디어 아티스트다. 예를 들어 디지털 미디어를 통해서 어떤 사물에 가해진 물리적 충격을 그 강도強度에 따라 실시간 이미지와 사운드로 변환한다. 또 지면에 붙박인 활자들을 시간 이미지로서의 영상에 낱낱이 투사함으로써 물질과 비물질, 공간과 시간의 질서를 교환하고 재편한다.

그러면 이렇게 각각인 둘의 예술은 어떻게 〈도축된 텍스트〉가 됐는가? 두 작가는 한 쌍으로서 소설-텍스트를 공유하고(혹은 한쪽이 다른 쪽에게 증여하고), 미디어-프로그램에 참여했으며(혹은 한쪽이 만든 표현의 장에 다른 쪽이 편입했으며), 최종적으로는 영상설치 퍼포먼스를 펼쳤다(여전히 우리는 어떤 명확한 장르 개념도 내놓을 수 없다). 한유주의 단편에서처럼 단어, 문장들은 분절됐다. 하지만 그것들은 종이 위에서가 아니라 깜빡이는 디지털 빛의 표면 위에서 그랬다. '언어의 도축'은 말 그대로 묵직한 돼지(모형)에 칼을 꽂아 언어의 살(인터랙티브 디자인 기술

미디어 아티스트 이준과 소설가 한유주의 다원예술

에 따라 행위자에게 반응하는 디지털 활자)을 발라내는 한유주의 행위로 가시화됐다. 그리고 언어의 살이 고기의 살점처럼 썰리고 다른 식재료와 섞여 만두로 빚어지는 과정은, 실제의 물질들(돼지고기, 칼, 도마, 행위자의 신체)과 영상 이미지(파편화된 디지털 활자들 및 사운드)라는 이중 구조를 실행하는 한유주＋이준 그리고 사운드 디자이너 N2의 퍼포먼스를 통해 현실이 됐다. 물론 이때의 현실은 작품 제목처럼 적나라한 지각의 수준에서 언어가 물질과 이미지의 합동 개입을 통해 도축된 텍스트로 변화한 상황이다. 그 상황들 한가운데서 관객은 언어가 살/디지털 빛 입자로 눈부시게 현현하고, 눈과 귀와 코와 피부를 통해 맛 보이는 실험 과정을 침묵하며 경험한다.

그런데 혹자는 이준＋한유주(또는 한유주＋이준, 혹은 그 쌍)의 〈도축된 텍스트〉는 겉으로는 문학의 중요 테제를 내세우지만, 실제로는 미디어 아트의 탁월하고 첨단인 이미지 실현 능력에 기대고 있다고 말할 수도 있다. 아니면 반대로 내용 없이 기술만 횡행하는 미디어 아트에 문학이 주제를, 심지어 정신을 제공해주고 있다고 볼지도 모른다. 그러나 그런 논평보다 더 적절하고 균형 잡힌 의견은 아마도 그것이 '다른 둘이 하나가 된 상태'라고 말하는 데 있을 것이다. 즉 〈도축된 텍스트〉는 문학 언어와 미디어 아트의 언어가 같이 작동해서, 두 가지 다른 언어의 사이를 왕복 횡단하면 있는/있을 수 있는 다종다양한 '언어 지각의 풍경' 중 어느 장場/章을 펼쳐내려 했다고 말이다. 이렇게 행해진 〈도축된 텍스트〉를 우리는 바바Homi K. Bhabha의 용어를 빌려 "대화적 예술 conversational art"[2]이라 부를 수 있다. 또는 2000년대 들어 부쩍 예술계의 유행어가 된 '다원예술'이라 부를 수도 있겠다. 하지만 정작 우리가 여

전히 개인/개별 장르를 따진 이후에 그것들을 단순 덧셈하는 식으로 예술을 수행하고 논하는 한, 그런 예술에 대한 어떤 용어도 과장이나 허구로 들린다.

## 관계와 생산의 사유

한 명의 비평가로서 나는 〈도축된 텍스트〉에 대한 평을 썼다. 그러니 명시적으로 우리(다른 둘의 하나, 그리고 하나)는 셋이 아니라, '예술 작품'과 '그에 대한 비평'이라는 둘의 관계에 있다. 산수의 공식에서 $(1+1)+1=3$이다. 하지만 협업과 공유를 강조하는 어떤 예술의 경우 여기 $(1+1)$의 이상적인 답은 2가 아니라 1이거나 공유 가능한 만큼의 다수多數다. 그러니 우선 그런 예술과 그 비평의 관계는 이자二者 관계에 머물 것이다. 하지만 셋 이상이 될 수 있는데, 그 지점은 작품과 비평이 누군가들과 관계를 맺어 각자의 감각과 사유로 구체화될 경우다. 이 복잡한 인문학적 수식을 바디우는 다음과 같이 문장화했다.

> 쌍은 둘이지만, 쌍을 하나에 더한다고 해서 셋이 되는 것은 아니다. 쌍을 하나에 더해도, 나오는 것은 여전히 둘, 하나 다음의 다른 것인 둘이다. 오직 머리만이 셋을 만들 수 있다. 셋은 사유다.[3]

바디우는 베케트의 후기작인 『가장 나쁜 쪽으로』를 분석하면서 위와 같이 존재 그 자체가 아니라 존재의 드러남("존재 안에 새겨진 것")으로

미디어 아티스트 이준과 소설가 한유주의 다원예술

서 "하나"와 "쌍", 그리고 사유로서의 "셋"을 든다. 그렇게 함으로써 바디우가 강조하고자 한 것은 베케트 문학의 개념적 테마다. 하지만 우리는 여기서 "쌍"과 "셋"의 의미 그리고 관계에 집중하기로 하자. 그에 따르면 쌍에서 문제가 되는 것은 "다른 것" 또는 타자인데, 쌍에서의 다른 것은 그것이 이미 둘의 관계 안에 있다는 점에서 "내적 이중성"이다. 여기에 다른 하나가 더해진다. 그러면 셋이 되는가? 그렇지 않다. 결과는 내적 이중성을 가진 하나와 다른 하나, 이렇게 둘이다.

이를 앞서 썼듯이 한유주＋이준이라는 쌍의 예술과 강수미의 비평이라는 하나에 대입해 생각해보면, 우리가 여기서 역으로 추출해낼 수 있는 관계란 먼저 다른 둘로서의 한유주와 이준의 관계가 있다. 이 둘의 관계는 이제까지 〈도축된 텍스트〉에서 논했듯이 공동 작업을 통해 어떤 예술적 성과를 낸다는 목적 아래 있다. 그래서 때로는 자신의 일부 (작품, 시간, 예술 노동)를 상대방에게 제공하기도 하고, 의견의 다름으로 충돌하기도 하면서 묶인 것이다. 그렇지만 둘은 여전히 쌍으로 묶여 있으므로 우리는 그 관계에 '내적 이중성을 가진 하나' 혹은 '하나의 괄호 안에 있는 둘'이라는 이름을 부여할 수 있다. 이런 이름이 중요한 이유는 그것을 통해 하나가 결코 조화로운 총체성의 이상적 하나가 되지 않는다는 점 때문이다. 그 괄호 안의 존재의 이중성이 고정되고 폐쇄적인 관계가 아니라 임의적이고 긴장감 있는 관계를 유발한다는 점을 말하기 위해서다. 다른 한편, 비평은 그 괄호 바깥에서 또 다른 하나로서 쌍의 예술과 관계한다. 이때 비평은 어느 대목에서는 한유주에, 다른 대목에서는 이준에 초점을 맞출 수 있다. 또는 어느 부분에서는 문학을, 다른 부분에서는 현대미술을 비평의 척도로 삼을 수 있다. 물론 근본적으

로는 그것들을 각자로 파편화할 수 없고 그렇게 해서도 안 된다. 그러니 비유하자면 비평은 공동 작품이라는 괄호 밖에서 부단히 괄호 안의 요소들에 분석의 화살표를 그어 관계를 다변화하는 듯해도 이미 항상 그 행위/관계는 괄호 전체를 대상으로 하는 것이다. 따라서 공동 작품과 비평, 이들의 관계는 여전히 둘 이상을 생산하지 못한다. 그렇다면 둘 이상의 관계, 둘 이상의 의미, 둘 이상의 가치는 누가/어디서 생산하는가? 바디우 식으로 하자면 '사유'가 답이다. 공동 작품과 비평 양자를 공통으로 접하면서, 그러나 결코 익숙하게 규정된 감상법/독해법으로 그 둘과 관계 맺는 데 만족하지 않고 관계의 방법을 발명해가는 감상자/관객 각자의 생각 말이다. 작품과 비평에 영향을 받되, 자신의 지각 경험에 근거해 자기 생각을 펼치는 활동 말이다. 그것이 말의 확장된 의미에서 '창조적 비평creative critic'이라고 생각한다.

## 예컨대 '보안'과 '여관'의 유혹

예술작품이 감상자/관객과 대화한다는 식의 논리는 미학의 오래된 전제다. 하지만 사실 그때의 대화는 완성된 미적 오브제에 대한 감상자/관객의 수동적 반응에 머물곤 한다. 본다, 듣는다, 맛본다, 느낀다, 감동한다. 이런 미학적 반응은 사실 어떤 예술작품에 내재된 미적 질quality, 가치 등을 그 외부에 있을 수밖에 없는 감상자/관객(벌써 이런 용어 자체가 가정하듯이)이 인정하고 확인하는 과정을 지시하는 중립적 표현에 다름 아니다. 그 과정에서는 예를 들어 한 점의 추상화에는 현실의 조악

미디어 아티스트 이준과 소설가 한유주의 다원예술

한 구체성을 넘어서는 고도의 추상적 미—형식의 아름다움부터 정신적 숭고까지—가 담겨 있다고 믿어야만 한다. 그리고 감상자는 그 작품 속 아름다움이 자기 어깨 위로 은총처럼 내려앉았다고 느낄 때만 작품과의 대화에 성공한 셈이다.

그러나 현대예술은 위와 같은 미학적 전제부터 의심한다. 동시에 감상자/관객과의 관계를 그 이론적 틀에 한정시키려 하지 않는다. 퍼뜩 떠오르는 예만 들어도, 뒤샹은 레디메이드를 통해서 미술작품이 작가의 천재성과 예술적 의도를 담은 일종의 용기container라는 조형예술 관념을 깨뜨리고 작품이란 맥락과 상황의 산물임을 노출시키지 않았던가. 케이지John Cage는 실제 시간과 공간 속 소음 및 침묵을 음악으로 인지시킴으로써 청중을 콘서트홀의 유령 대신 현실 삶의 유경험자로 돌려놓지 않았던가. 이제는 예술사의 고전에 속하는 이런 예만 있는 게 아니다. 1960년대 이후 새 장르 공공미술new genre public art, 커뮤니티 아트, 프로젝트 아트, 사회 참여 예술, 다원예술 등으로 이어지는 현대미술 스펙트럼에서 작품의 형식과 내용이 바뀌는 만큼이나 미적 속성과 감상자의 정체가 다변화했다. 그런 이행과 변화의 경로에서 작품과 감상자의 관계 맺기 또한 지속적으로 새로워지거나 개선되고 있다. 말하자면 이제 관념론 미학과 유미주의의 토대 위에서 정의된 예술, 그리고 그에 대한 수용은 더 이상 그 보수적 경계를 지킬 수 없게 됐다. 오히려 지금 여기의 예술, 감상자의 반응, 그리고 그 안에서 생성되는 관계들은 마치 플랫폼처럼, 마치 유목민/뜨내기의 방랑처럼, 그리고 마치 디지털 세계의 초네트워크로 이뤄진다.

이즈음에서 나는 작품을 논리적으로 대리하지도 않고, 작품의 내적

요소를 묘사하는 것도 아닌 비평으로 마무리를 하려 한다. 비평 대상은 한유주+이준의 〈보안여관: 술화의 물화〉다. 작품은 서울 종로구 통의 동에서 1930년대부터 2004년까지 70여 년간 여관으로 운영됐고, 이후 대안공간으로 기능하고 있는 '보안여관'을 중심으로 한 장소 특정적 작업이다. 작품은 한유주가 이 여관에 얽힌 이상李霜의 에피소드로부터 영감을 얻어 쓴 돼지 남편과 거미 여인의 이야기/소설—「시회지주豕會蜘蛛: 돼지가 거미를 만나다」와 「광녀狂女의 낭보朗報」—을 바탕에 깔고 있기는 하다. 그러나 〈보안여관…〉은 한유주와 이준이 현실 공간의 건축물이자 역사를 품고 있는 특정 장소, 물질적으로 존재하는 동시에 비밀스러운 이야기들의 세계인 그 공간의 조건에 반응하면서 만들어낸 한시적 작업이라는 점에서 장소-시간 특정적인 것이다. 우리는 이미 전시가 끝나버렸기 때문에 이제는 그 작품의 면면을 몇 장의 사진과 글로 역추적할 수밖에 없는데, 가령 다음과 같다.

키 낮은 2층 여관 건물의 전면에는 원래 5개의 창이 있다. 여기에 한유주+이준은 소설의 몇 대목을 영상 이미지로 연출해 투사했다. 어느 창에는 돼지머리를 한 남자의 그림자가 비치고, 또 다른 창에는 거미처럼 가냘픈 몸매의 한 여인이 전화를 받는지 거는지 확실치 않은 포즈로선 그림자가 드리워졌다. 여관/전시장 내부로 들어가면 1930년대 일제강점기나 1960년대 개발 시대, 그도 아니면 지금 여기 도시 뒷골목의 어느 여관, 어느 방 풍취에 근접하는 상태로 꾸며진 실내를 경험하게 된다. 하지만 사실 〈보안여관…〉은 그런 노스탤지어의 재현과는 거리가 먼 작품이다. 우울한 향수를 불러일으키는 사물들 위로 컴퓨터로 정교하게 디자인된 가상 이미지들이 중첩돼 있기 때문이다. 가령 소설 속에

이준·한유주·남상원, 〈보안여관 이야기The Story of Boan Inn〉, 멀티채널 비디오 설치, 가변 크기,

이준·한유주·남상원, ⟨돼지와 거미의 방The Room of the Pig and Spider⟩, 프로젝션 매핑, 가변 크기, 2010

서 거미 아내의 부재를 인정하지 않으려드는 돼지 남편이 끊임없이 "세시 오십구 분"으로 시간을 맞추고 싶어하는 벽시계는 우리가 흔히 보는 검은 프레임의 원형 시계다. 하지만 그 위에서 시간은 디지털 영상으로 움직인다. 이러한 연출, 설치, 사물과 이미지의 세공이 흥미롭다.

하지만 비평가로서 내가 더 주목하는 〈보안여관…〉의 단면은 당시 감상자(라 할 수 있는 이를 이 작업에서 특정하기는 어려워도)가 그곳/작품에 보인 반응이다. 전시 기간에 통의동 길가에 위치한 대안공간 보안여관을 지나친 사람 중 몇몇은 밤이 되면 노란 불빛을 배경으로 검은 그림자들이 흔들거리는 그 여관 창문에 부나방처럼 날아들었다. 우선은 돼지머리나 거미 몸의 그림자 형상이 진짜인지 가짜인지, 다음에는 좀 더 자세히 보기/듣기 위해, 그리고 그다음에는 자기 나름대로 실체를 해석해내기 위해서 말이다. 그런 사람들 중 어떤 이들은 용기를 내 여관/전시장 내부로 들어섰고, 자의 반 타의 반 〈보안여관…〉을 감상했다. 건물의 물리적 특성상 다소 폐쇄적인 공기가 흐르고, 실제의 물건과 디지털 가상 이미지가 혼란스럽게 엉켜 약간의 두려움과 어지럼증을 유발하는 그 전시를 직접 경험했던 것이다. 그때 그 사람들이 어떻게 반응했는지, 어떤 미적 경험을 했는지 지금 여기서 비평을 하고 있는 나는 알지 못한다. 또 심지어 그 사람들을 감상자라 부를 만한 무엇을 〈보안여관…〉이 제공했는지에 대해서도 확신할 수 없다. 다만 예측하건대, 그때 그곳에서 사람들은 이러저러한 생각들을 했을 것이다. 그에 대해 이러저러한 말들을 만들어냈을 것이다. 그런 의미에서 〈보안여관…〉은 전통적 의미의 예술이 순수 예술 이념과 장르의 틀 속에서 '보안保安'하고자 했던 미적 규범들을 바깥으로 떠돌게 했다. 아니면 그런 규범들로는

설명이 충분치 않은 순간, 질감, 뉘앙스, 외관들을 통해 작품과 감상자의 관계를 일시적이지만 다원적인 양태로 생산해냈다. 마치 잠시 머물다 떠나는 여관의 양상처럼. 낯선 곳의 뜨내기들이 정체 모를 여관과 맺는 관계, 나는 이런 관계의 면모 속에서 대화적이고 다원적인 예술의 유혹적인 진면모를 발견/발명해야 하지 않을까 생각하고 있다.

# 말&이미지

## 최승훈 + 박선민의 '신문-시'

## 해체의 웃음

삶의 한복판에 언제나 말이 서 있다/ 난, 말이 필요 없어/ 한 마디
말보다 절절한 눈빛으로/ 언어란 얼마나 불완전한 도구인지…/ 혀
내두르다

최승훈+박선민의 '신문-시' 작업 사진을 보고 있자니 예상치 못한
웃음이 번진다. '신문-시'에 대해서는 나중에 얘기하기로 하자. 우선 이
웃음, 말하자면 박장대소가 아니라 논리적 사고를 간질이는 실소失笑에
대해 말하기 위해서. '혀를 내두를' 정도는 아니지만, 그 작업 사진에서

천국은 불타고 있다　　　　Das Paradies brennt　　　　he paradise is burning.

불과 얼음사이에서　　　Zwischen Feuer und Eis　　　Between fire and ice

광기와 현실 사이에서　　Zwischen Wahn und Wirklichkeit　　Between lunacy and Reality

바람에 의해
뒤집혀　　　　　Vom Winde
　　　　　　　　verdreht　　　　　　　　Overturned
　　　　　　　　　　　　　　　　　　　　by wind

나의 머리는 썩고　　　Mein Gehirn käst　　　　My brain is fermented

내 자신은 완전히 말라버렸다　　Meins ist völlig verdunstet　　I myself am completely dried out

할 수 있다면 나를 구하라!　　Rette mich, wer kann!　　Rescue me, who can!

최승훈＋박선민, 신문시집 〈천국이 불타고 있다〉, 신문 윤전인쇄, 2006

인용한 서두의 문장들은 '말'이 그야말로 얼마나 '불완전한'지를 스스로 고백한다. 거기에는 들판을 달리는 말馬이 의사소통의 불완전한 도구로서의 말言에 발목 잡혀 있다. 또 설왕설래說往說來하는 음식 맛 선전이, 얼굴을 마주하고 대화를 나누는 일이 어렵고 드물어진 우리 디지털 인류의 세태에 대한 비판과 맞닿아 있다. 지목할 대상의 중복 혹은 동음이의어들의 병렬. 의미의 혼란을 부추기는 말들의 난교(서로 마음이 두텁게 맞는다는 의미로 蘭交인가, 아니면 어지럽게 뒤섞여 있다는 의미로 亂攪인가. 나는 최승훈＋박선민의 시어들을 규정할 수 없다). 또는 사고의 관행적 패턴을 지연시키는 말의 방지 턱. 나의 웃음은 내 사고의 발부리가 이 방지 턱에 걸려 '삐끗'하면서 새어나온 신음 소리에 가깝다. 그러나 이 신음 소리 같은 웃음은 더 큰 사고의 정체停滯를 유발하며 번진다. 이때의 웃음은 푸코가 보르헤스의 작품에 인용된 중국 백과사전의 동물 분류를 보고 터트린 웃음과 그리 멀지 않다. 예의 중국 백과사전은 동물을 "(a) 황제에 속하는 동물 (b) 향료로 처리하여 방부 보존된 동물 (c) 사육동물 (…) (j) 셀 수 없는 동물 (k) 낙타털과 같이 미세한 모필로 그려질 수 있는 동물" 등으로 분류하고 있다. 푸코는 이걸 보고 웃음을 터트렸다. 하지만 그는 중국 백과사전이 제기한 웃음이 서구의 과학적 사고에 기반하고 있는 자기 "사고의 전 지평을 산산이 부숴버린" 것임을 고백할 수밖에 없었다.[1]

　　최승훈＋박선민의 시어나 중국 백과사전의 동물 분류나 처음 제기하는 웃음은 '황당함'이다. 말들이 뒤섞인 데서 오는 의미의 혼란이다. 그러나 한 걸음 더 나가면 이 시어나 동물 분류법이 유발하는 것은 황당한 웃음만이 아니다. 그것은 우리가 자명하다고 믿어왔던 논리적 언

최승훈＋박선민, 국립극장 설치 장면 〈왜 가까운 곳에서만〉, mixed media, 가변 크기, 2011

최승훈+박선민, 부산비엔날레 설치 장면, mixed media, 가변 크기, 2006

어와 사고 체계를 의심케 하는 파괴적인 해체의 웃음이다. 말馬과 말言이 말(언어) 속에서는 동일한 기표로 포장되어 있다는 사실. 그 말의 어느 조각에도 실제 대상-기의가 절대적이고 선천적으로 포함돼 있는 것은 아닌데, 우리는 그것을 자명한 언어 체계로 수용하고 있다는 사실. 이 언어 체계야말로 과학의 마스크를 쓴 임의적이고 인위적인 것이라는 사실. 이런 점들을 깨닫게 되는 것이다. 그러므로 우리는 반대로 신문 기사를 오려 몽타주한 최승훈+박선민의 '신문-시'나 중국 백과사전이 분류한 동물의 체계를 주관적이라거나 비논리적이며 의미가 불확실하다고 치부할 수 없다. 그렇게 조소하는 순간, 우리가 믿고 있던 논리와 합리의 사고 체계는 과연 확실한가, 올바른가, 어디서 그 근거를 찾을 수 있는가와 같은 의심이 꼬리를 문다. 그 의심이 언어의 확실성 내부로부터 균열을 만들어낸다. 언어의 내부는 겉보기와는 달리 실제 대상과는 조금도 유사하지 않은 기표들로 뒤얽혀 있기 때문에 그 의심은 타당한 것이다.

이를 나는 최승훈+박선민이 '언어'를 모티브로 작업하는 첫 번째 동기이자 전제라 생각한다. 그런데 만약 이들의 작업이 언어학적 논점에 한정된다면 이것을 굳이 '미술'이라는 범주로 다룰 이유가 있을까? 최승훈+박선민의 미술이 벌써 미술사의 한 유형으로 정착된 '개념미술'을 가볍게 뛰어넘는 지점이 여기다. 이들은 언어의 일방향적 논리성을 재고하면서 언어의 타자로 간주돼왔던 이미지를 언어와 결합시키고, 그렇게 해서 이미지가 언어적 독해와 서로 엮이는 지점을 미술 속에 펼쳐놓고 있기 때문이다. 이 미술 속에서는 馬=言이 되는 의미의 혼란이 푸른 대지 위의 말馬 이미지와 '언어의 한계'를 소설화한 프랑스 작가의

인터뷰 사진이 상호 교차 침투한다. 그 작용 덕분에 신문의 정보 글귀는 〈시〉의 풍부한 이미지로 채색되고 침묵하는 사진 이미지는 언어의 울림을 획득한다. 여기서 언어와 이미지는 접었다 폈다 하는 부채처럼 서로 등을 맞대고 위계 없이 움직인다.

## 눈먼 언어와 만질 수 있는 언어

최승훈+박선민은 독일 유학 시절 시작한 작업, 즉 신문에 인쇄된 문장과 사진들을 몽타주하는 작업을 지속해왔다. 일명 〈시〉 연작이고 나는 이를 '신문-시'라 부른다. 신문의 '정보'가 최승훈+박선민의 비판적 사고 과정을 거쳐 그들의 손끝에서 〈시〉로 다시 태어나는데, 그럼에도 불구하고 그것은 여전히 신문의 한 부분, 한 구절과 이미지임을 숨기지 않고 있기 때문이다.

　매일의 잡다한 정보를 담은 신문을 작품의 질료로 써서 권위적인 예술의 내부를 해체시키고자 한 현대미술의 역사는 그리 짧지 않다. 일찍이 피카소나 브라크 같은 입체파 화가들이 자신의 그림에 신문 조각을 붙여 조토 이래로 완고해진 2차원 평면의 3차원 원근법적 환영illusion을 분쇄하고자 했다. 또 다다는 신문이나 잡지의 텍스트를 아무런 예술적 의도도 없이 콜라주해서 '텅 빈 의미' 또는 유미주의 '예술을 벗어난 형식'을 실험했다. 최승훈+박선민의 〈시〉작품은 입체파보다는 다다의 실험에 더 가까워 보인다. 특히 그들이 현실에 유포된 말(정보)의 얼개를 폭파하고, 텍스트와 이미지, 인식과 지각의 새로운 맥락을 짜보려 한다는

점에서 그렇다. 그 맥락이란 깊이 들여다보면 앞서 썼듯이 우리가 자명하다고 믿고 있는 논리적 언어와 합리적 인식 체계의 결을 거스르는 방향으로 짜여 있다. 이 작가들은 스크랩한 신문을 확대해서 잉크젯으로 프린트한 〈시〉 연작을 전시장만이 아니라 동네 어귀 외벽에 기념비적인 크기로 붙여 전시한다. 골목에 덕지덕지 붙은 광고 전단을 뻥튀기해놓은 것 같은 이 〈시〉작품은 그렇게 우리의 일상생활의 풍경을 닮은 듯하면서, 기성 정보를 사적 이미지로 논평한다. 우리는 거기서 우리가 읽는 말이 신문 기사임에도 한편으로는 시적이어서, 다른 한편으로는 모두 읽을 수 있음에도(물론 독일어 기사는 쉽게 읽지 못하겠지만) 논리적인 의미를 파악해낼 수 없기 때문에 처음에는 황당한 웃음을 터트린다. 그 웃음은 우리의 언어 능력이 일종의 맹목 상태가 되기 때문에 유발되는 것이다. 그런데 이 이해의 암흑 상태 또는 몰이해 상태를 작품의 이미지, 즉 신문의 글귀와 함께 몽타주된 신문 사진이 구해준다. 예컨대 우리는 "Das Paradies brennt(천국은 불타고 있다)"라는 난해한 문자열 위에 실린 어느 휴양지 사진을 보며, 천국을 꿈꿀 수 있다. "삶의 한복판에 언제나 말이 서 있다"라는 말도 안 되는 한글 문장(도대체 어떻게 하면 우리 삶의 한복판에 푸른 초원의 말이 실제적으로든 심정적으로든 항상 서 있을 수 있을까?)에서, 사실과는 상관없이, 잠시 동네 어귀를 떠나 그 푸른 초원 이미지의 한복판을 뛰어놀게 될 수도 있다. 이렇게 애초에 그 기사가 정말로 하고 싶었던 말은 그 신문지상의 언어를 통해서가 아니라 최승훈+박선민의 〈시〉 속에서, 우리 지각의 너른 상상 속에서 이루어지는 것이다.

언어의 맹목이 지각의 빛을 부른다. 최승훈+박선민은 다른 프로젝

최승훈＋박선민, 점자전등 시리즈 〈Let me be vague〉, mixed media, 210×15×100cm, 독일, 2003

트, 즉 백열등으로 점자 텍스트를 쓴 설치 작업을 통해 사람들의 지각과 언어를 읽고 이해하는 방식의 문제를 다시 한번 다뤘다. 팔을 들어올리면 닿을 수 있을 정도의 높이에 눈부신 빛을 발산하는 백열등으로 쓴 점자 텍스트는 눈으로는 읽을 수 없다. 가시적 언어의 맹목을 넘어, 촉각으로 그 점자를 더듬을 때 작품의 감상이 완성되는 구조다. 요컨대 이 활자, 이 빛, 이 형상은 보고 읽고 만지는 행위가 위계를 가지고 분리된 활동이 아니라 동시다발적이라는 것을, 언어의 가르침으로서가 아니라 작품으로 체득케 한다. 이렇듯 최승훈+박선민은 우리가 여전히 완고하게 믿고 따르는 논리적 체계, 그러나 그 자체가 매우 헐겁거나 임의적인 체계를 해체한다. 그리고 그 자리에 언어와 이미지, 인식과 지각, 이 모두를 차별 없이 한자리에 불러 모으고, 서로를 침투시켜 감상자의 수용을 복합화한다. 그 복합적인 수용이 웃음을 동반한 공감각적 사고로 이어진다면, 최승훈+박선민의 말과 이미지는 제대로 관계한 것이다.

# 사랑-미술

## 손정은의 존재론

### 사랑의 성별?

미술작품 중에는 소위 '여성적 기호signs'와 연애하는 듯한 남자의 모습을 담은 것들이 있다. 여성적 기호와 연애하는 것 같은 남자의 이미지는 페미니즘 미술의 한 지류로서 사회가 여성에게 부당하게 부여한 성적 코드에 대한 역발상의 '비판'이나 '조롱'은 아니다. 또 동성애 담론에서 말하는 '역할' 같은 것도 아니다. 여기서 우선 '연애'는 대상이 된 여성적인 기호들과 로맨틱한 관계로 이어진 상태, 즉 그 대상과의 특별한 감정/지각/정서적 유대를 의미한다. 따라서 첫 문장을 다시 쓰면, 어떤 미술작품들에는 남성이 경험적 차원에서든 사회학적 차원에서든 '여성적

손정은, 〈사랑〉, 설치(유리, 텍스트), 600×600cm, 2006

인 것'으로 굳어지고 소통돼온 기호와 사랑에 빠진 듯한 장면들이 보인다는 것이다. 그 기호를 긍정하고, 전시하고, 그 기호와 함께하는 내용의 이미지. 가령 하얗고 가녀린 몸매의 나르시스가 수면에 비친 자신의 아름다움과 희롱하는 장면을 묘사한 워터하우스John William Waterhouse의 〈에코와 나르시스Echo and Narcissus〉(1903)를 보라. 또 백합꽃 화병이 놓인 거실에서 옆에 선 여인보다 더 새치름한 표정으로 앉아 있는 백인 남성을 그린 호크니David Hockney의 〈클라크 부부와 퍼시Mr and Mrs Clark and Percy〉(1970~1971)를 보라.

이런 생각을 왜 하는가 하면, 우리가 이제 볼 손정은의 미술에서 여성적 기호와 결부된—또는 그런 식으로 표현되는—남자들의 이미지가 독특해서 주목을 끌기 때문이다. 연분홍으로 물들인 커다란 천을 머리부터 발끝까지 신부의 면사포처럼 뒤집어쓴 남자. 온갖 도발적인 형형색색의 꽃들에 파묻혀 잠든 남자. 봉숭아꽃 물을 들이듯 손가락에 작은 장미 꽃송이를 칭칭 매달고 얼굴을 가린 남자. 다소 어리고 소박해 보이는 그 남자들은, 말하자면 여성적 기호인 분홍색, 베일, 꽃, 꽃밭에서의 잠듦, 단장하기 등과 결합돼 있다. 혹은 그 기호들을 연상시키는 환경의 일부가 되어 있다. 사람들이 그 기이함을 쉽게 알아챌 만큼 대비가 명시적인데, 그래서 오히려 생물학적 성별이나 사회적 정체성과는 완전히 다른 존재로 보인다. 손정은이 쓴 "너는 젊고 아름답다"라는 문구를 통해 전시 전체의 문맥에서 볼 경우 이들의 이미지는 더욱 묘해지고 복잡해진다. 나아가 "나는 너를 사랑한다" 같은 깊은 고백의 대상이 될 때, 그 묘함과 복잡함은 성별 및 취향을 넘고, 관습적 관계와 상징적 해석을 넘어 배가된다.

그럼 궁금하지 않은가? 워터하우스의 나르시스나 호크니의 미스터 클라크, 또 손정은의 분홍빛 남자들은 누구인가? 아니 질문을 바꿔, 도대체 그런 작품을 창작한 미술가들은 그처럼 여성적인 기호와 연애하는/결부된 남자들을 통해서 무엇을 보여주고자/말하고자 하는가? 단언은 위험하다. 하지만 그것들이 모두 미술작품이라는 공통점을 근거로 하여 말해보자. 그 답은 어쩌면 성별에 앞서, 성별의 차이 이전에 '사랑의 장면'에서 만들어지고 외적으로 드러나는 어떤 감각의 상태, 감정의 결, 몸짓, 뉘앙스 같은 것을 시각예술 작품으로 구체화하는 데 있는 것이 아닌가 하고. 총체적으로 말해서 '사랑'. 그러니까 말의 관례상 여전히 우리가 여성적인 것 vs. 남성적인 것을 나눠서 논하고 있지만, 여성적 기호를 자신과 결합/표현하고 있는 작품 속의 남자들은 '사랑'의 현현이다. 사랑하는 이나 사랑의 표현 같은 것이 아니라, 사랑 그 자체 혹은 사랑의 인격화라는 뜻이다. "어떤 대상에 대해"[1] 부드럽고 강렬하며, 달콤하면서 고통스럽고, 극히 섬세하면서도 과시적이고, 드러내면서 감추는 기묘한 역동이 필연적으로 자기와 함께 타자를 향해 행해지는 사랑. 여성적 기호로 묶인 작품 속의 남자들은 바로 그 사랑의 다른 모습이다. 그리스 신화 속에서 에로스의 신인 큐피드가 미소년으로 표상되듯이, 그 신이 우리가 통상 여성적이라 일컫는 자신의 속성(붉은 뺨, 곱슬머리, 변덕, 비밀스러움 등)을 스스로 사랑하듯이, 또한 무엇보다도 그의 몸과 심리 그리고 행동거지가 사랑의 사건 및 행로를 무한히 뒤쫓듯이 말이다.

물론 우리는 일상에서 여성적인 코드로 덧씌워진 남자들을 의류나 화장품 광고용 이미지를 통해 쉽게 대면한다. 또는 이전에 어두컴컴한

극장에서 전위적인 연극의 한 페르소나로 마주치거나 포르노 영화에서 다분히 식상한 도착 성애의 한 표현으로 봤던 그 면모를 이제는 아이돌 가수의 외모에서 뉴스 앵커의 시사 논평에 이르기까지 도처에서 발견한다고 말할 수 있다. 따라서 누군가는 손정은의 작품에서와 같은 양상이 패션 영역뿐만 대중오락 산업의 그것과 별반 다르지 않다고, 심지어 그런 산업 분야가 일단 목표로 하는 '센세이션' 혹은 '의외의 것'에 대한 선호에 다름 아니라고 말할지 모른다. 그런 남자의 이미지가 어떻게 곧 '사랑' 자체이겠느냐고 비판하면서 말이다. 이런 식의 비판에는 합당한 점이 있다. 분명 미술작품은 그 작품이 속한 시대와 영향관계에 있다는 점에서 그렇다. 하지만 우리는 다음과 같은 점 또한 부정할 수 없다. 통속적으로든 관념적으로든 우리는 '사랑'을 '여성적인 것'으로 정의하고, 그런 속성들로 상상하고 느끼며 경험한다는 점이 그것이다. 그리고 그 같은 맥락에서 남성에게 그러한 사랑의 기호를 결부시키는 일이 미술작품에서는 더 극적으로 반전의 효과를 불러올 수 있다. 여성이 사랑의 여성적인 속성을 표현하는 것은 너무 자연스럽거나 충분히 식상해졌다는 점에서 그렇다.

그러면 손정은의 작품들에서 남성의 이미지에 여성적인 기호가 전유·융합하는 이유는 작가가 '사랑'을 주제화해서인가? 물론 이 작가의 미술은 넓게는 동시대 생산과 문화 상황의 예술적 표현일 수 있다. 또 현대미술사의 여러 실험과 경향을 내포한 작가만의 예술적 시도일 수 있다. 그럼에도 불구하고 우리는 여기서 그 미술을 '사랑의 담론과 표현'으로 보자. 그 근거는 작가 자신이 작품으로 제공했다.

## 과학 언어의 사랑론, 그 이후

2006년 삼성미술관 리움이 주최한《아트 스펙트럼》전에 참여한 손정은은 〈사랑〉이라는 주제 아래 개별 전시를 꾸렸다. 전형적인 전시장 (white cube) 혹은 실험실(Lab)의 분위기를 풍기는 사각형의 하얀 방이 작품이자 전시장이었다. 숨 막힐 정도로 하얗고, 여분 하나 없이 정련된 공간을 채운 것은 투명하게 빚어진 말과 사물들뿐이었다. 중앙 벽에는 은빛의 금속으로 깎은 'Sarang'이라는 활자가 높이 붙어 있다. 방의 세 면을 빙 둘러가며 규칙적으로 놓인 진열장에는 용도를 알 수 없고 형태가 독특한 투명 플라스크들이 하나씩 들어 있다. 진열장 유리 겉면에는 '암시' '환상' 같은 단어가 그 사전적 정의 및 '효능'과 '사용법'을 설명하는 문구와 함께 전사돼 있다. 그리고 방의 중앙 공간을 넓게 차지하며 놓인 사각형 테이블/무대/제단 위에는 예의 플라스크들이 복잡한 질서를 이루며 놓여 있고, 그 옆면에는 소설인지 논문인지 모를 기나긴 텍스트가 전사돼 있다. 당시 이렇게 투명하고 빛나지만 오로지 무채색일 뿐인 말과 사물들로 채워진 방은 상당히 낮은 조도의 조명 아래서 침묵하고 있었다.

그렇기 때문에 설치작품 〈사랑〉이 '사랑'이라는 주제를 다뤘다는 점은 아이러니하다. 그 방과 설치물은 우리가 통상적으로 '사랑'에 기대거나, 기대하거나, 기뻐하면서 알고 느끼는 상태와는 판이한 지각 상태를 유도해서다. 마치 사랑이란 '호르몬 작용의 장난일 뿐'이라고 냉소적으로 말하는 통속 드라마에 동의하듯이, 〈사랑〉은 화학실험 도구와 사용설명서—상상컨대 그 실험 도구를 통해 발명한 각종 사랑의 묘약에 관

손정은, 〈사랑〉, 설치(유리, 텍스트), 600×600cm, 2006

한—로만 사랑을 형상화했다. 그렇게 차가운 과학의 언어와 장치를 통해 해석된 손정은의 〈사랑〉은 도무지 우리가 거기서 사랑의 어떤 익숙하고 감각적인 기호도 발견할 수 없을 것처럼 느껴졌다. 거기에는 남성도 여성도 없고, 이제까지의 문화사를 통해 끈질기게 유지돼온 그 흔한 사랑의 상징 하나 없었다. 작품의 질료는 모두 인공적이고, 작품 표면은 제작 과정에서 사람의 손길이 전혀 닿지 않은 것처럼 마감됐으며, 텍스트는 일말의 사적 감정조차 개념으로 표백한 듯 서술됐다. 이런 정황들로부터 우리는 그즈음 작가가 '사랑'을 과학 언어를 통해/빌려 말하고자 했다는 점을 어렵지 않게 유추할 수 있다. 하지만 문제는 어떤 의도에서 그렇게 했는가, 그럼으로써 우리는 그 작품에서 어떤 사랑을 보는가를 아직 모른다는 점이다.

서두에서부터 우리는 몇몇 사랑의 담론과 사랑의 이미지를 들먹였다. 거기에는 반드시 남성과 여성이 전제됐으며, 풍부한 수사들, 미묘한 어휘, 감각적으로 다채로운 시각 이미지가 그 두 성과 사랑을 묘사하고 해석하고 정의했다. 이와 같은 내용과 방식이 사실 우리가 '사랑'에 대해 자연스럽게 받아들이고 익숙해 있는 것들이다. 하지만 손정은은 그 자연스러움과 익숙함을 뒤집는 형식으로 〈사랑〉을 제시함으로써, 보통 사람들이 환상적으로 혹은 낭만적으로 여기는 사랑과는 아주 이질적인 사랑의 세계를 경험하도록 이끌었다. 이를테면 사랑의 낭만성이 '차가운 질감'일 수도 있음을, 사랑의 관계가 화학적으로 제조된 약품의 '사용법'을 따라 촉진될 수도 있음을, 나아가 다소 잔인한 얘기지만 사랑이 정작 '성차性差가 주어진 인간' 없이도 가능함을 간접적으로 주장하는 것이다. 이런 식의 사랑론과 사랑의 미술은 현대미술의 경향 속에서

세련된 형식미와 개념적인 접근법으로 긍정적인 반응을 끌어낼 수 있다. 하지만 〈사랑〉은 동시에 과도하게 정제한 감정 표현과 질료의 단순함 및 인위성으로 인해 감상자가 공감할 정서적·심리적 요소가 꽤 제한된 작품이기도 했다. 거기서 '사랑'은 무한한 추구의 대상처럼 보이지 않았다. 정의할 수 없으나 인간에게 필수적인 무엇으로도 느껴지지 않았다. 무엇보다 작품을 보는 이들에게 〈사랑〉은 '사랑'을 둘러싸고 각자가 경험했으며 행하고 느껴왔던 미세한 감각과 정서, 그리고 그에 대한 감정이입과 해석의 여지가 적은 것처럼 보였다.

반전은 2007년경부터다. 위와 같이 차갑고 분석적인 언어로 사랑을 구현했던 손정은은 1년 사이 우리가 이 글의 서두에서 말한 바와 같은 사랑을 보여주기 시작한다. 이를테면 사랑이라는 감각의 상태, 감정의 결, 몸짓, 뉘앙스 같은 것을 구체화하는 데 형식·질료·개념·표현 등에 제한을 두지 않게 된 것이다. 명시적으로 그 변화는 2007년 코리아나 미술관이 기획한《Shall we smell?》전시에 내놓은 설치작품으로 나타난다. 그리고 이 작품은 비슷한 내용과 형식을 유지하되 장소와 상황의 가변성에 따라 재구성/재형성되어 2008년《부산비엔날레 현대미술전》참가작으로 이어진다. 나아가 같은 해 서울의 쿤스트독 갤러리에서 가진 개인전《Pornographic Love-사라진 비밀》로 발전했다. 하지만 사실 이 세 전시의 주제를 관통하고, 여기서 구사한 표현의 방법론과 작업의 세부 요소들이 하나의 완결된 무대를 이룬 것은 2011년 성곡미술관 개인전이다.《명명할 수 없는 풍경》이라는 제목의 그 개인전에서 작가는 여태까지 자신이 절제와 과도함 사이에서, 억제와 표현 사이에서, 특히 작품의 침묵과 해석의 다양성 사이에서 어느 한쪽을 취했던

방식을 벗어나 양자가 하나의 종합 무대로 형상화되는 차원을 만들어 냈다. 그것을 우리는 '사랑의 비결정적이고 불투명한 장면들이 상연되는 총체 무대'라고 불러도 좋을 것이다. 그런 까닭에 우리는 이 글에서 앞선 세 전시를 논하지 않고 곧바로 2011년 개인전에 집중하기로 하자. 다만 2007년부터 손정은의 미술에서 '사랑'은 어쨌든 인간의 형상을 띠며, 그녀의 사랑론은 냉정한 과학의 말과 사물보다는 인문과 예술의 그것으로 풀려나온다는 점을 미리 말해두고 싶다.

## 성性의 명명, 성 풍경

《명명할 수 없는 풍경》 전을 단적으로 요약하라면 다음과 같이 말할 수 있다. 눈길을 잡아채는 에로틱 이미지가 전경을 이루고, 흥미로운 텍스트가 이미지 사이사이에 삽입돼 있으며, 매우 다채롭고 다양한 질료의 사물이 전시장 곳곳의 양상 및 분위기를 독특하게 조성하는 전시. 그럼에도 불구하고 전시의 제목은 '이름 붙일 수 없는' 어떤 풍경을 가리키고 있다. 사실 관객이 성곡미술관 세 개 층에 전시된 다수의 사진, 조각, 설치물을 꼼꼼히 감상한다 하더라도, 작품과 전시, 나아가 그에 대한 각자의 미적 경험을 명명할 적확한 단어를 추출해내기란 쉽지 않았다. 심지어 우리는 작가가 명명할 수 없다고 한 풍경이 전시 전체를 가리키는지, 작품들에 담긴 시각적 상황을 은유하는 것인지조차 분별하기 어려웠다. 그런 채로 분홍색 살과 피의 분위기로 축축이 젖어 있고, '갓 태어나 말라버린 사물'과 '미처 말이 되지 못한 인간의 몸'이 백화白化된 빛

손정은의 존재론

속에 잠겨 있는 그 숲을 말더듬이처럼 헤맸다. 예컨대 수십 개의 유리
병에 담긴 동식물 사체들. 입 또는 항문을 연상시키는 구멍만으로 이뤄
진 기괴한 형태의 작은 조각들. 정체를 알 수 없는 반半 액체가 유리병
안에서 체액처럼 찐득하게 흘러내린다. 이유도 없이 선풍기가 곳곳에
서 돌아가고 있다. 말하는 입이 아니라 무언가를 물어뜯어 물고 있는 듯
한 입을 가진 회색 여인 두상이 거친 공사장 구조물 위에 늘어서 있다.
그런 장면들. 이런 사물들의 공간. 감상자는 유효한 말을 찾아내지 못한
채 그저 전시장과 작품 사이를 떠돈다. 감상의 상황이 이와 같았다는 점
에서 손정은의 2011년 개인전《명명할 수 없는 풍경》은 문자 그대로 관
객 앞에 불투명하게 펼쳐진 비인간적 '풍경' 같았다. 풍경이란 우리 인
간의 해석을 기다리는 무엇이 아니라, 그 자체로 자족적인 존재라는 바
로 그 의미에서.

　하지만 생각하건대 손정은의 전시는 '명명할 수 없는 풍경unnamable-
scape'이기만 한 것이 아니라, '명명 행위에 열려 있는 풍경namable
scenery'이기도 했다. 그것은 우선 전시가 '명명할 수 없는 것의 명명'이
라는 모순의 이중 구조로 이뤄졌기 때문이다. 작가 자신부터 전시를 명
명할 수 없다고 규정한 동시에 "심리극"이라고 제시함으로써 그 불가능
성을 부정했다. 더 흥미로운 점은 그 심리극으로서의 전시가 '제1장 무
대: 사라진 비밀' '제2장 현장: 부활절 소년들' '제3장 코러스: 멜렌콜리
아의 봄 정거장' 등 서사적이고 어딘가 센티멘털한 뉘앙스까지 풍기는
표제를 갖고 있다는 사실이다. 때문에 전시는 이미 명명된 무대로 제시
된 것이며, 각 표제를 키워드 삼아 관객/감상자/독자와 만나는 텍스트
로 나타났다고 봐야 한다. 정황상 사이코드라마의 주인공과 의사, 다른

참여자가 그러는 것과 비슷하게,《명명할 수 없는 풍경》에서 작품과 작가, 감상자는 전시장 3층의 무대부터 거꾸로 내려가 2층 현장과 1층의 코러스에 이르기까지 심리적으로 서로 얽히고 갈등하면서 수많은 이름과 의미를 파생·분기시켰다. 그 이름과 의미는 작품에 이미 잠재된 것일 수도 있고, 관객에 의해 전혀 생경하게 떠오르는 것일 수도 있다. 하지만 그 같은 명명 행위와 해석 과정을 지배하는 요소가 전적으로 부재한 것은 아니었다. 오히려 가시적으로 드러나 있으며 동시에 그래서 전시를 더 알 수 없는 지점으로 몰아붙이는 비의적인esoteric 주제가 있었다. 바로 '사랑'이고 '성性'이었다.

남과 여라는 성, 그리고 두 성의 사랑과 갈등은 인문학의 고전인 비극에서부터 '막장'이라는 불명예가 오히려 흥행의 성공 요인이 되는 오늘날의 TV 드라마에 이르기까지 이미 익을 대로 익은 주제다. 예컨대 아테네의 왕비 페드르는 의붓아들 이폴리트를 연모하고, 그 이폴리트는 반역자의 딸 아라시를 사랑하면서 그들 사이에는 정염과 분노, 부끄러움과 배덕, 죄의 고백과 강요된 침묵이 난무한다. 로미오와 줄리엣은 가문끼리의 대립을 넘어 사랑한 대가로 사람들의 불화를 증폭시키고 끝내 자신들의 젊은 목숨마저 운명에 내줘야 했다. 이런 예뿐만 아니라 남녀 간의 사랑과 갈등은 성욕의 선정적 자극만을 목표로 제작된 포르노물에서조차 필수적이다. 여기서 우리가 보는 것은 문화의 수준이나 형태와는 상관없이 광범위하고 첨예하게, 가시적이면서도 비가시적으로 삶의 모든 국면을 유발하고, 조정하며, 결정짓는 성의 힘이다. 그러나 도대체 그 강력한 힘으로서의 성은 어떻게 형성되는 것일까? 물론 생물학적으로 남과 여라는 성은 타고나는 것이며, 신체적으로 주어지

손정은의 존재론

손정은, 〈외설적인 사랑〉, 설치(철제가구, 엿, 실리카겔, 박제된 생물, 사진, 선풍기, 조명, 센서), "명명할 수 없는 풍경" 중 3층 전시 전경, 2011

손정은, 〈부활절의 소년들〉, 설치(사진, 오브제), "명명할 수 없는 풍경" 중 2층 전시 전경

는 것이다. 하지만 사회 속에서, 우리 의식 속에서, 문화적 형식 속에서, 그리고 무엇보다 인간들의 상호 관계 속에서 성은 생물학적 소여所與가 아니다. 이를테면 페미니스트들이 여성은 태어나는 것이 아니라 만들어진다고 말할 때, 그 이론이 문제시하는 것은 바로 후천적으로 형성되는 성이 아닌가. 그렇지만 손정은의《명명할 수 없는 풍경》을 그간 페미니즘이 사회적으로 억압받았다고 공언한 '여성'이나, 생물학 또는 심리학의 '남성'과 '여성'에 결부시켜 읽는 것은 충분치 않다. 전시는 그 지점들을 지시하거나 표상하지 않는다. 포르노그래피의 성욕과 몸뚱이 또한 모방하거나 논평하지 않는다.

일견 이 세 영역 모두에 걸쳐 있는 듯 보이는 이 작가의 설치작품과 전시가 정작 문제시하는 것은, '남성'과 '여성'이라는 사회적 이름이 어떤 존재에 부과되고, 그 이름 안에서 서로가 서로를 '사랑'하고 '갈등'하게 되는 비결정적이며 불투명한 과정 자체다. 즉 성의 힘이 삶의 큰 틀에서 세부에까지 미치고, 작용하고, 존재와 사건에 돌이킬 수 없는 흔적을 남기는 순간들이야말로 손정은의 '명명할 수 없는 풍경'이다. 바르트는 라신Jean Baptiste Racine의 『페드르』를 분석하면서 "남녀 성이 갈등을 만드는 것이 아니라, 갈등이 남녀 성을 규정하는 것"이라고 썼다. 요컨대 비극 속의 남녀는 성차에 따라 사랑에 빠지고 갈등하는 것이 아니다. 사랑하고 갈등하는 상황, 즉 "힘의 관계에서의 그들의 상황"에 따라 남성(남성다움)과 여성(여성다움)으로 규정된다.[2] 바로 그러한 의미에서 손정은의 작품들은 미분화되고 미결정 상태의 성 풍경sexuality-scape을 구현한다. 그것들은 관객에 의해 때로는 남성을 향한 여성의 신경증적 사랑으로, 때로는 미소년 성애의 사디즘과 마조히즘으로, 또 때로는 에로

손정은의 존재론

스 일반의 폭력과 치유의 기괴함으로 이름 붙여지거나 해석될 수 있다. "내 사랑 너는 내 안에서만 나의 시선 속에서만 살아"라는 작가의 시에서 '나'와 '너'는 있되, '남'과 '여', 그리고 특히 '외부'가 없는 이유가 거기 있다.

## 사랑, 그 까다로운 존재론

이제 이 글의 맨 처음으로 돌아가자. 여성적인 기호와 결합된 남성들, 특히 손정은의 작품 중에서 그와 비슷한 상태로 재현된 이들은 정말 '사랑의 화신'인가? 사실 그때 예를 들었던 분홍색 베일을 쓴 남자, 꽃에 파묻혀 잠든 남자 등은 사진의 형태로《명명할 수 없는 풍경》전에 전시됐다. 그때 인용한 "너는 젊고 아름답다"와 "나는 너를 사랑한다"라는 문구 또한 작가가 직접 쓴 것으로 전시의 '제2장 현장'에서 부제 역할을 했다. 그러나 새삼스러운 질문이지만, 여기서 '나'는 누구이며, '너'는 누구인가? 남자들이 여성적인 기호에 둘러싸여 재현됐다는 점에서 우리는 부지불식간에 여기 '너'에 사진 속의 남자를, '나'에게는 그 남자를 사랑하는 여자, 심지어 여성인 손정은 작가 본인을 대입할 수 있다. 하지만 그러한 독해는 미학적으로 부주의할 뿐만 아니라 미술사적 독해법으로도 큰 오류의 가능성을 갖는다. 작품의 내적 측면과 그 작품을 창작한 작가는 결코 동일한 분석 층에 있지 않기 때문이다. 또 작품의 내용을 통해 현실의 작가를 상상하거나, 반대로 현실의 작가를 통해 작품을 읽어나가는 태도는 감정이입에는 탁월할지 몰라도, 작품 자체를

바라보고 경험하는 데는 심각한 노이즈로서 오류를 발생시킬 여지가 있다. 자, 그런 점에서 우리는 여기서 '나'와 '너'를 생물학적 성별이나 구체적 개인들로 볼 것이 아니라, 주체와 대상으로 볼 필요가 있다. 앞서 어딘가 주석에서 내가 소크라테스의 에로스론을 빌려, 사랑은 '어떤 대상에 대한 것'이라는 점과 에로스는 '근본적으로 결여된 존재의 충만함을 향한 끝없는 추구'라는 점을 강조했던 사실을 다시 생각해보라. 그렇다면 손정은의 작품들에서 '나'는 결여된 주체로서 '너'라는 사랑의 대상을 뒤쫓는 구도로 해석되지 않는가. '너' 자체가 사랑으로서 젊고 아름다우며, '나'는 그 젊고 아름다운 것으로서의 사랑을 추구하는 행위 자체가 아닌가. 그러니 이렇게 아주 복잡하고 미묘한, 다층적이며 수적數的으로 복수인 존재eros/love, 그 존재 상태의 까다로운 면면을 점토로 빚고, 엿으로 빨고, 온갖 사체로 박제하고, 광학의 이미지(사진)로 재현하는 손정은의 미술 자체가 '사랑의 담론과 표현'임을 인정할 수 있지 않겠는가.

들뢰즈는 『프루스트와 기호들』에서 "사교계의 기호들과 사랑의 기호들을 해석하려면 지성이 필요하다"[3]고 단언했다. 사랑의 기호라고 해서 어딘가 있을 순수한 감성과 가슴 뛰는 열정/열광만으로 느낄 수 있는 것은 아니다. 오히려 그런 사랑의 기호를 해석하는 일은 감각적 자극 단계에 머무르지 않고 "지성의 추진력"을 통해 기억의 장면을 해독하고 의미를 찾아내는 것이라는 말이다. 우리는 손정은의 미술에서도 그 점을 강조할 수 있다. 요컨대 사랑은 존재론이고, 미술은 사랑과 그 사랑의 기호들을 해석하는 시각예술 존재론이다.

# 뿌리로서의 미술과
# 음악 숭배 너머

## 김은형의 경우

---

두 가지 액면가

김은형의 미술을 이루는 원천을 따진다면 우리는 일단 조형예술, 특히 동양화 장르를 언급하게 된다. 그도 그럴 것이 객관적 사실로 볼 때, 이 작가는 국내 대학 및 대학원에서 동양화를 전공했고, 미국에서 학업과 작업으로 7년여를 체류한 후 돌아와 다시 모교에서 동양화 박사과정을 마쳤기 때문이다. 말하자면 김은형은 뿌리부터 동양화의 토양 속에 있었고, 작가로 성장한 현재도 그 범위 안에 있다. 하지만 정작 이렇게 드러난 사실들만으로 김은형의 작업에 덤벼들면 비평의 범위가 피상적 사실에 한정될 수밖에 없고, 잘해봐야 당위적인 얘기만 하게 된다. 동양

김은형, 〈파르지팔 중 구르네만츠의 독백〉, 지본수묵, 140×100cm, 2015

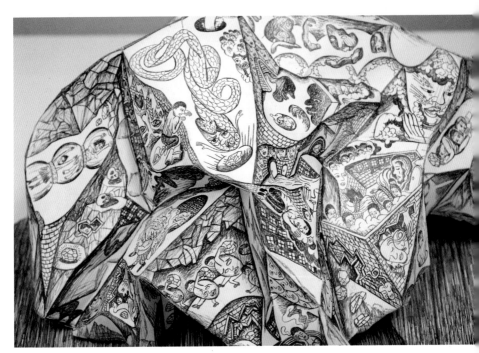

김은형, ⟨니벨룽의 반지 중 라인의 황금⟩, 75×55×25cm, 2

화 작가로서 동양화를 현대적으로 발전시켰다거나, 동양화 전통과 달라 보이지만 깊이 들여다보면 수묵의 정신을 잘 계승하고 있다는 평가. 또는 김은형의 형식 실험과 주제 탐구야말로 현대 동양화가 나아갈 길이라는 언사 등. 사람들은 흔히 작품 자체를 감상/비평한다고 믿는다. 하지만 실제로는 그 이면의 정보적 사실들에 좌우된 채 작가와 작품을 판단하는 경향이 있다. 그것이 반드시 나쁜 결과를 초래하지는 않는다. 그러나 어떤 작가, 어떤 작품의 경우 그런 방식의 감상/비평은 특정 당위성에 작가와 작품을 붙들어 매게 되고, 나아가 작품이 실현한 미적 성취 혹은 미적 특이성을 생명력 없는 고담준론으로 도금하게 된다. 그런 위험을 피하는 맥락에서 김은형과 그의 작업을 다루는 이 글의 핵심어는 '일단' 동양화가 아니다. 물론 우리는 이 화두로 되돌아올 것이지만 지금은 그것을 빼고 생각하자.

김은형의 미술을 논하는 데 주어진 액면가face value는 두 가지다. 하나는 앞서 말했듯 작가가 '동양화 전공자'라는 서류상/행정상으로 드러난 사실이다. 다른 하나는 물질적이고 감각적인 존재로서 우리 눈앞에 액면 그대로 드러나는face-value 그의 작품들이다. 후자의 것으로는 대표적으로 기암괴석을 닮은 종이 구조물—자르고 붙이는 대신 단지 구기기만 한—위에 마술환등상phantasmagoria처럼 현란하고 촘촘하게 서사적 이미지를 그려넣은 드로잉, 회화, 조각, 설치의 혼합 작업을 들 수 있다.《니벨룽의 반지》설치미술 및 벽화가 그 대표작이다. 얼핏 분위기가 감지되겠지만 이 같은 김은형의 작업에서 먼젓번 서류상/행정상의 액면가는 작품의 예술적, 미학적 액면가와 별 인과관계가 없다. 동시에 감상자에게 생산적이거나 유의미한 가이드를 제공하기에는 단편적이고

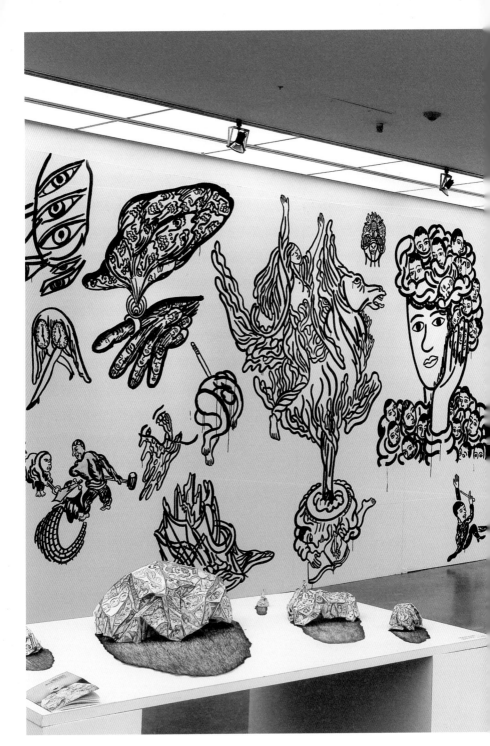

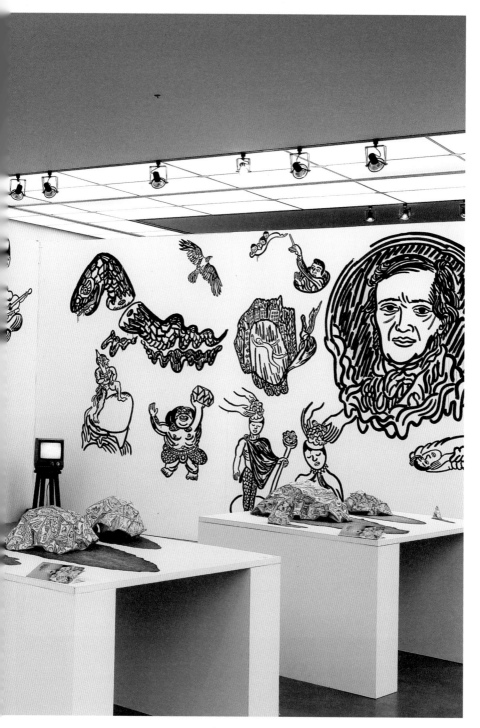

김은형, 〈바그너 - 니벨룽의 반지〉, 벽화, 드로잉 조형물 설치, 14×6×3.5m, 2013

일반적인 카테고리에 그치는 듯하다. 김은형의 작품에 동양화의 정신이 깃들어 있거나 없다는 뜻에서 그런 것이 아니다. '동양화'라는 그 전형적 범주보다 더 구체적이고 직접적인 영향관계가 다른 데 있다는 뜻에서 그렇다.

그러면 우선 전공에 구애받지 말고 김은형 미술의 미학적 속성부터 따져보자. 첫째, 조형예술에서 장면scenes을 만들어내기다. 둘째, 시간을 공간으로 바꾸고 육체의 퍼포먼스를 이미지로 각인inscription하기다. 나는 이렇게 비평하고 싶다. 그 중심에는 흥미롭게도 '음악'이 있다. 김은형은 음악으로부터 깊은 영향을 받았고, 그 영향에 바탕을 두고 새로운 작업 방식 및 콘텐츠를 구성해냈다는 뜻이다. 앞서 언급한 미국 체류 기간 동안 김은형은 음악, 그중에서도 뉴욕에서 지내던 2008년경부터 빠져든 클래식 음악 및 오페라를 진지하게 자기 작업과 연결시킨다. 무소르그스키의 〈전람회의 그림〉이나 바그너의 〈니벨룽의 반지〉가 특히 그 중심을 차지했다. 그런데 이 사안에서 우리가 주목할 부분은 김은형이 고전음악을 미술에 무조건 인용 모방하거나, 오페라 무대를 따라 그리는 것 같은 일차원적 묘사/재현에 그치지 않았다는 사실이다. 작가는 오랜 시간 동양화를 통해 익힌 조형적 구성과 기교를 바탕으로 고전음악의 형식 및 요소를 새롭게 번역/변이/변형시켰고, 그것을 자기 작품만의 차원으로 발전시켰다.

그 과정에서 김은형의 작가로서의 태도는 미술 내적 규범을 따르는 데서 음악을 향해 감각을 확장시키는 쪽으로 전환된다. 또 동양의 전통에 입각한 회화 원리에 얽매이지 않고 서구의 신화, 서사, 스토리, 다원적인 예술 실험이 혼합된 공연예술로 관심을 넓히고, 점차 전자보다 후

자를 자기 미술의 더 크고 비중 있는 자리에 두게 된다. 그렇게 해서 김은형의 미술이 거두게 된 성과는 좀 전에 밝혔듯이 조형예술 작품이 장면을 갖게 되었다는 점—말인즉슨 공간예술이 시간적 속성을 내포하게 되었다는 뜻—이다. 동시에 연주자/공연자의 신체 퍼포먼스가 드로잉-회화-조각-설치의 시각언어로 새롭게 창조되었다는 점이다.

## 뿌리와 하이퍼링크

김은형은 2015년 8~9월 서울대학교 호암교수회관에서 《방倣 𝄞 Mimesis of 𝄞》 개인전을 열었다. 이 전시를 우리가 특히 주목하는 이유는 작가의 이전과 이후를 가르는 변화의 계기가 거기에 함축돼 있기 때문이다. 전시 제목부터 그렇다. 뜻을 해석하자면 '음악의 모방' 정도가 될 텐데, 김은형의 미술에서 음악이 차지해온 비중을 짐작할 만한 제목이 아닌가. 하지만 이 전시 제목이 암시하는 좀더 깊은 의미는 다른 데 있다고 나는 생각한다. 그것은 작가가 음악에 경사돼 있음을 말해주는 대신 오히려 그로부터 일정 정도 거리를 두고 다시 동양화를 들여다봄, 혹은 동양화의 세계를 긍정하는 가운데 음악과의 관계를 새롭게 정립해가는 과정을 함축하는 말이다. 또 그러고자 하는 작가 김은형의 현재적 작업 의지를 담고 있다. 동양화에서 '방倣'은 하나의 창작 방법론으로서 역사적 맥락을 갖고 있으며, '음악을 방한다'는 것은 이미 그 자체로 동양화 전통과의 이자 관계를 상정한다는 뜻이기 때문이다. 그래서 그런지 《방倣 𝄞》의 출품작은 각 그림이 드러내는 가시적 상태에서도 동양화의 미학

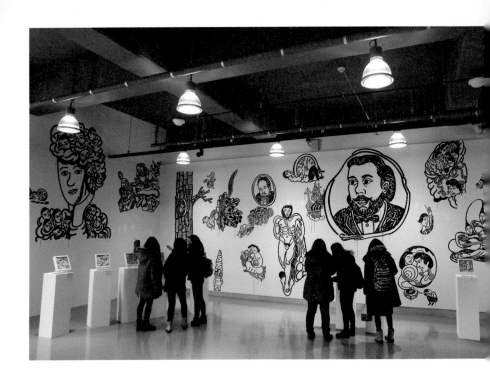

김은형, 〈무소르그스키 전람회의 그림〉(위), 벽화, 드로잉 조형물 설치, 12×8×3m,
김은형, 〈무소르그스키 전람회의 그림 중 제10곡 키예브의 거대한 문〉(아래), 종이 조형물 위에 연필 및 먹, 25×25×5cm,

적 특질과 감각을 풍성하게 경험할 수 있는 것들이었다. 물론 개별 작품의 제목에서 〈방倣 바그너 파르지팔〉이나 〈빌리 할리데이〉가 눈에 띄듯이 여전히 그림의 소재는 음악과 직접적 연관을 맺는다. 하지만 그 작품들은 음악/공연예술의 장면을 드로잉/회화 언어로 번안해 풀어냈다기보다는 선의 강약, 화면의 응집과 분산, 발묵과 농담의 정도를 자유롭게 실험한 회화 작업 자체다. 그것을 군이 자칫하면 퇴행이 될 동양화의 범주로 귀속시킬 이유는 없다. 하지만 그것을 또한 음악/공연예술의 조형예술적 표현 정도로 축소시킬 이유도 없다.

이 시점에서 흥미로운 사실은 《방倣 ♪》과 견줄 때, 2012년 OCI미술관에서 가진 개인전 《무소르그스키 전람회의 그림》과 2013년 '중앙미술대전 선정 작가전'에 제시한 대규모 드로잉 벽화 설치 전시작 《니벨룽의 반지》는 당시 이 작가가 클래식 음악과 바그너식 총체예술작품 Gesamtkunstwerk에 얼마나 깊이 몰두했는가를 실증한다는 점이다. 종이 구조물의 각 면에 그려진 그림이 음악작품의 서사부터 세부 장면까지 꼼꼼하게 서술하고 있음은 물론이다. 모방의 대상이 된 음악작품과 자신의 미술작품이 묘사하고 있는 그 음악의 내용을 별도로 해설하는 책자까지 발간한 데서 그 심취의 정도를 알 수 있다. 그러나 이러한 사실로부터 김은형의 이전 작업이 클래식 음악에 종속된 미술이라거나, 반대로 최근 작업이 회화 또는 동양화의 원류로 돌아가는 본원적 시도라는 등의 비평은 곤란하다. 그런 이분법적 단견을 넘어 우리는 그의 미술이 어떤 작업을 통해서 형성과 해체, 확장과 내밀화, 변주와 중층결정을 해나가고 있는지를 봐야 한다. 마치 한 철학자가 바그너의 음악에 대해 설명한 것처럼 말이다. "사실 바그너의 음악을 자세히 살펴보면 그것은

실로 끊임없이 변화하며 흩어지는 솠세포들의 매우 복잡한 운동으로 이루어져 있음을 알 수 있다."[1]

위와 같은 말을 인용한 뜻이 김은형의 미술을 비약시켜 바그너의 음악예술과 같은 층위에 위치시키기 위해서가 아님을 누구나 알 것이다. 진짜 의도는 김은형의 작업이 동양화, 좀더 넓게 정의하자면 회화예술에 뿌리를 두되, 자신에게 영감을 주거나 경험의 대상이 된 세계의 다양한 요소에 기꺼이 반응하면서, 나아가 그것들과 자신의 작업을 하이퍼링크 시키면서 구축하는 미술이라는 점을 강조하는 데 있다. 김은형은 '뇌의 이미지'에 관심이 많고, 자신의 머리에서는 '끊임없이 온갖 이미지가 생성된다'고 말한다. 나는 그 말을 믿는다. 그러니 그것을 근거로 김은형의 일련의 작업이 외부 자극으로 촉발된 연상 이미지를 회화로 생산하는 창작이라 평가할 것이다. 회화 기술/기교를 최대한 광범위하고 다양하게 활용하여 시간예술을 공간에 축적하고 전개하는 운동으로서 미술.

영향과 생성

바디우Alain Badiou는 바그너의 오페라가 아주 어릴 때부터 자기 삶의 일부였다고 고백한다. 〈니벨룽의 반지〉부터 〈탄호이저〉 〈파르지팔〉 〈트리스탄과 이졸데〉 등을 78rpm 레코드판으로 들었던 유년기 기억이 뚜렷하다는 말과 함께. 1956년 바그너의 손자 빌란트 바그너가 감독한 바이로이트 공연을 본 후 쓴 글이 자신의 첫 잡지 기사 중 하나라는 회상도

잊지 않고 말이다. 바디우는 그렇게 자신이 매혹당한 음악을 사적으로 찬탄하는 가운데, 바그너의 예술을 원천으로 하여 탄생한 다른 예술가들의 작품을 스치듯 끼워넣는 미학적 서술을 시도한다. 예를 들어 페터 슈타인, 하이너 뮐러 같은 연출가의 무대, 안젤름 키퍼의 1970~1980년대 회화, 한스 위르겐 지버베르크의 영화 등을 말이다. 또 바그너에 영향받아 산출된 텍스트들―학창시절 자기 에세이, 어느 시학 교수의 기고문, 그리고 바그너에 관한 철학 강의를 묶은 자기 책―을 소개하면서는 한 작곡가의 음악에 더해진 풍요롭고 세련된 인식의 다층성을 밝혔다.

원제가 "바그너에 관한 다섯 강연"인 책에서 바디우는 위와 같이 하나의 예술이 다른 지성 및 예술을 자극하고 파생시킨 정황을 진지한 톤으로 짚었다.[2] 그 텍스트는 우리에게 19세기에 창조돼 20세기를 관통하고 오늘에 이르기까지 여러 의미에서 문제적인 음악으로 명성 높은 한 음악가의 크고 깊은 영향력을 분석한다. 동시에 라쿠라바르트Philippe Lacoue-Labarthe가 "[지적, 문화 예술적] 바그너 음악 숭배musicolatry"[3]라고 이름 붙인 영향력을 비판적으로 되짚어보게 한다. 하지만 바디우가 연관시킨 후대의 유명 지식인 및 예술가만이 바그너의 음악에 영향받은 것은 아니다. 물론 라쿠라바르트가 지목한 면모로만 바그너의 영향력이 발휘된 것도 아니고 말이다. 소박한 곳에서, 기존 경로와는 다르게, 좀더 예외적인 방식으로 그것을 재창조하고 새로운 형상으로 가시화하는 경우들이 있다. 예컨대 이제까지 우리가 논한 김은형의 미술이 그에 속할 것이다. 더불어 그의 미술은 바그너 음악을 숭배하는 데 있는 것이 아니라 (동양)회화의 지평선 위로 오르고 있다고 말해야 할 것이다.

# 이처럼 시적이고 지적인 세계

## 베르나르 프리츠Bernard Frize의 회화

### 감각과 논리의 두 궤도

눈을 한 번 깜빡이면 레몬 빛 액체가 비 오는 도시의 풍경 사이로 스르르 번져나간다. 다음으로는 무지갯빛 비단실 뭉치들이 허공 속 소실점을 향해 주르륵 풀려나간다. 이런 감각의 향연. 다시 눈을 감았다 뜨면 이번에는 누군가의 꿈속에 나타나는 동양의 이미지, 이를테면 그/녀가 급행열차를 타고 중국 대륙이나 페르시아 제국을 횡단한다고 상상할 때 볼 것만 같은 속도감 있는 색채의 능선이 떠오른다. 아니 어쩌면 우리는 한여름 부서지는 햇빛 아래서 푸른 강물을 쏜살같이 헤엄쳐나가는 생명체들의 역동적이면서 우아한 몸짓을 보고 있는지도 모른다. 그

베르나르 프리츠, ⟨1-380-001⟩, Item, 캔버스에 아크릴과 수지, 160×180cm, 2013

리고 또 한 번, 다시 또 한 번 눈을 깜빡인다. 그때마다 언어로는 충분히
표현할 수 없는 감각이 우리의 몸과 의식 어딘가에서 일렁인다.

   프랑스 작가 베르나르 프리츠의 세련된 색채 감각과 역동적인 붓질
이 돋보이는 그림 앞에 선다. 그러면 사람들은 예컨대 눈을 감았다 뜨는

작고 단순한 행위를 통해서도 매번 다르고, 매 순간 환상적인 미적 경험을 할 수 있다. 특히 그가 2013년에서 2014년 사이에 그린 신작 15점은 원색의 평면, 무지개 색 띠, 유기체적 형상이 만들어내는 다양한 자극을 통해 감상자의 연상 작용을 돕는다. 또 그렇게 일회적인 아우라를 경험할 수 있도록 유도한다.

물론 프리츠의 작품들에는 분명 작가 특유의 창작 논리와 회화 개념이 존재한다. 이는 국제 미술계가 40년이 넘는 창작활동을 통해 성공적으로 자신의 예술세계를 구축한 이 작가를 "개념적 화가conceptual painter"로 정의하고 그의 작업을 "과정을 지향하는 실천process-oriented practice"이라 명명하면서,[1] 개념미술, 미니멀리즘, 추상미술과 연관시켜 설명하는 데서 명확히 드러난다.[2] 그렇기는 하지만 예술작품 향유의 주체인 감상자 입장에서 그런 논리나 개념이 그리 중요할까? 또 이 작가의 그림 앞에 섰을 때 감상자가 그런 것을 바로 인지할 수 있을까? 오히려 감상자는 그 그림들이 왜, 어떻게 그려졌는지보다는 자신의 감각 기관을 타고 전해오는 화면의 풍요롭고 우발적인 질감과 운동, 빛과 색채의 변주에 고양되고 감동하지 않을까. 그만큼 프리츠의 회화는 물질적이고, 직관적이며, 감각 지각적이니 말이다.

하지만 이제까지 프리츠의 미술세계를 논한 여러 이론가는 조금 다른 방향에서 비평을 해왔다. 그 내용은 대체로 작가의 관점에 입각해서 그가 그림을 그리는 의도, 방법론, 미적 논리, 그리고 미술사적 의의를 해석한 것이었다. 예를 들어 2002년 에바 윗콕스Eva Wittocx는 「회화를 그리기」에서 "프리츠의 미술은 느낌을 표현하거나 현실의 파편들을 묘사하기 위한 매체로서의 회화가 아니라, 회화 그 자체에 대한 것"이라

베르나르 프리츠, 〈Dora〉, 캔버스에 아크릴과 수지, 160×140cm, 2014

고 썼다. 요컨대 그는 과거 그린버그가 주장한 모더니즘 회화의 고유한 속성을 탐구하지만, 폴록, 로스코, 뉴먼 같은 추상표현주의 화가들이 그림으로 전달하고자 했던 특별한 감정이나 인상 등 "모든 사적인 결정조차 근절하기를 원하며" 그림을 그린다는 것이다.[3] 그로부터 3년이 지난 2005년 케티 시겔과 폴 매틱Katy Siegel&Paul Mattick은 「미술과 산업」에서 당시 프리츠의 연작 회화 제목이 '공장Usine, Factory'이라는 점을 근거로 다음과 같이 그 미술을 해석했다. 〈카메라Camera〉 〈다이아몬드Diamant〉 〈집Maison〉 같은 그림들이 그 제목에 조응하는 재현적인 이미지를 연상시키지만, 프리츠의 회화는 근본적으로 18세기 이후 서구 모더니즘 미술이 실험해온 일상, 산업, 노동 등의 주제를 자기만의 개념과 방식으로 풀고 있는 "실천"이라는 것이다.[4]

왜, 무엇을 근거로 그들은 이렇게 프리츠의 회화를 비평하는 것일까? 간단히 말하면 1970년대 초부터 작가 자신이 만들고 발전시켜온 그리기의 목적과 규범이 그 비평의 기초가 되었다. 프리츠에게는 그 목적과 규범이 각 작품의 시각적 완성만큼이나 중요하기 때문에 이론가들이 그에 근거해서 위와 같이 비평해온 것은 어쩌면 당연할 터이다.

창작과 선물의 공존

우리에게 프리츠의 그림은 매우 자유롭고, 시적이며, 표현성이 강해 보이는 것이 사실이다. 눈으로 그것을 보는 동안 신체 전체가 느끼는 감각은 촉각적이고 청각적이기까지 하다. 하지만 본격적으로 활동을 시

베르나르 프리츠, 〈Vernal〉, 캔버스에 아크릴과 수지, 220×180cm, 2014

작한 때부터 프리츠는 그림을 그리는 데 주어지는 "물질 또는 외적 압력에 의존"[5]하면서 작가의 즉흥적 선택이나 주관적 표현이 제거된 회화를 꾸준히 추구해왔다. 마치 모더니즘 화가들이 창작 주체의 주관성을 최소화하고, '회화의 평면성' 외에는 감상자에게 어떤 문학적 서사나 3차원 환영도 불러일으키지 않으려고 매체의 순수성에 복종했던 것처럼 말이다. 그런데 프리츠는 그렇게 회화 자체에 집중하면서 동시에 "근대 산업의 핵심 특성을 공유하는 생산 방식"[6]으로 그림을 제작함으로써 오히려 모더니즘 추상미술에 전제된 예술적 권위와 가상에서도 벗어나고자 노력해왔다. 이를테면 아이디어, 패턴, 붓질, 재료 및 도구의 종류와 양, 작업 시간, 심지어는 하나의 작품을 그리는 데 투여되는 조수들의 수까지 엄격하게 통제했다. 그리고 그에 따르는 규칙과 구조, 과정과 시스템을 회화 시리즈마다 새롭게 발명해 적용했다. 캔버스의 크기는 각 작품에 따라 신중하게 결정되고, 캔버스 표면의 상태는 수지resin를 겹쳐 발라 매우 정교하게 세공되어야만 하며, 그 매끈한 평면 위에 미리 구상한 색 면, 색 띠, 형상, 패턴을 붓이나 다른 소도구를 써서 그려넣는 식이다. 필요에 따라 프리츠는 여러 자루의 붓을 연결해 만든 거대한 붓으로 채색을 하고, 일정한 면적을 규칙적으로 겹쳐 칠하기 위해 롤러를 쓰기도 한다. 때로는 어시스턴트들이 팀을 이뤄 패턴을 그리도록 한다. 심지어 그는 자연 현상인 중력까지도 이용하는데, 가령 그림을 뒤집어 말려서 거꾸로 흘러내린 물감 자국이 우연한 효과를 내도록 하는 것이다. 이 모든 것이 공장의 생산 라인처럼 정해진 매뉴얼에 따라 이뤄진다. 여기서 우리는 매우 흥미로운 점을 발견할 수 있다. 즉 프리츠의 미술은 작가의 주체성subjectivity이 작품 제작에 개입할 가능성을 극도로

제한하지만, 사실 그것은 작가가 작품의 주체subject로서 매우 엄격하게 작업 과정을 통제할 때 성공한다는 점이 그것이다.

또 하나 흥미로운 점이 있다. 앞서 이 글을 시작하면서 썼듯이 나는 프리츠의 회화작품들을 보면서 매우 시적이고 문학적이기까지 한 감상에 젖어들었다. 그 감상은 이 작가의 그림들에 나타난 색채와 이미지가 내게 특별한 연상 작용을 불러일으켰기 때문에 가능했다. 작가가 자신의 창작에 미리 설정해둔 개념이나 규칙과는 별 상관없이 이루어졌다는 점이 중요하다. 나는 이미 프리츠가 어떤 작가이고, 어떻게 작업하는지 충분히 알고 있으며, 그가 자신의 미술에서 무엇을 중요시하는지 이해하고 있다. 그렇기 때문에 프리츠 미술에 대한 무지가 그런 감상을 만들어냈다고는 할 수 없다. 그럼에도 불구하고 이 작가의 그림들은 내게 현대미술 작품으로서의 이론적 판단보다는 미적인 것에 대한 순수한 지각 경험을 선물했다. 그 선물은 비단 나만이 아니라 많은 감상자, 미술작품을 어떤 선입견이나 선지식을 가지고 판단하지 않으며 그 존재 자체를 즐겁고 풍요롭게 수용하고자 하는 감상자에게 주어지는 종류의 것이다. 프리츠가 자신을 통제하면서 창작에 들이는 아주 엄밀하고 무거운 지적 노고는 그렇게 감상자에게로 옮겨가는 가운데 무지개의 스펙트럼처럼 다양하면서 가벼운 시적 향유가 된다. 그 향유는 한시적인 시간 속에서만 존재하고 이내 덧없이 사라지는 경험이다. 하지만 바로 그 때문에 유한한 우리가 주체로서 향유하는 예술의 가치를 숨김없이 지니고 있다.

베르나르 프리츠Bernard Frize의 회화

# 향유의 횡단

## 이동욱의 'I don't know anything'

살의 맛

첫맛은 비릿했다. 그 비릿함은 마치 신생아의 얼굴을 볼 때 느끼는 감각
과 같았다. 혹은 나와 닮았지만 친밀하지 않은 어떤 이의 눈물을 보며
느끼는 감촉과 유사했다. 그만큼 날것의 생생함과, 반면에 정서적으로
든 의식적으로든 불편한 감정을 동반한 경험이었다. 두 번째는 구미를
당겼고 매혹적이었다. 가령 누군가를 좀더 알고 싶고, 더 가까이서 보고
만지고 싶지만, 그만큼이나 완결돼 있어서 접근하기 힘든 대상적 경험
이었다. 세 번째 맛은 세련되고 길들여진 것이었다. 적절히 안배된 긴장
감과 친밀성이 감각을 매력적으로 조율했으나, 무척 멋진 외관과 그럴

이동욱, 〈1larva〉, mixed media, 3×3×13cm, 2008

듯한 서사로 인해 그 감각은 금세 포만감으로 바뀌었다. 그리고 가장 최근의 미감은, 사실 그것을 '맛'이라는 단편으로 정의해서는 공평하지 않을 텐데, 그만큼 복합적이고 대범한 것이었다. 거기에는 맛/취미taste의 차원만이 아니라 현실과 결부된 판단의 의미 작용, 물질과 공간을 현미경적인 동시에 망원경적으로 운용하는 건축술이 부가돼 있었다. 또 자극적인 위반과 도발이 무심히 행해지고, 그에 대한 달콤한 자기 처벌이 이어지는 기묘한 향유의 세계가 구축되고 있었다.

무슨 소린가? 이것은 식도락 일기가 아니라 한 작가의 미술에 대한 나의 미적 경험 여정이다. 구체적으로는, 이동욱이 2003년 첫 개인전 《동종번식》으로 작품을 선보였을 때부터 2012년 5월 그의 여섯 번째 개인전 《러브 미 스위트》까지를 두루 본 나의 작은 회고다. 물론 회고라고는 해도 그 내용은 객관적 사실의 기억이 아니다. '미적 경험'이라고 못 박은 데서 알 수 있듯이, 위의 서술은 한 명의 감상자로서 이동욱의 작품과 조우했을 때 내가 경험했던 감각적 지각의 구체적 내용이다. 이를테면 그간 어떻게 나는 그 작품들을 향유했는가? 보다시피 나는 그 답을 우리의 향유 행위 중 가장 즉물적 방식인 '맛보기'로 재구성해봤다. 그러나 이는 나의 주관적 경험이 중요해서가 아니라, 이동욱의 미술에서 꽤 논쟁적인 층위가 '작품과 감상자 사이의 향유관계'에 있다고 보기 때문이다.

# 부드럽게 사랑해줘요

이동욱은 첫 개인전에서 작으면 1센티미터, 커봐야 10센티미터를 넘기지 않는 인간 또는 그 신체의 파편을 보여줬다. 하지만 그것들은 극히 작은 크기로 형상화됐음에도 불구하고 결코 귀엽거나 사랑스럽지 않았다. 귀여움이나 사랑스러움이 이미 대상을 그렇게 판단하는 주체의 우위를 가정하는 것이라 할 때, 당시 이동욱의 인간은 보는 이에게 그런 우위를 허용하지 않았다. 물론 이 말이 반대로 작품이 관객을 압도했다는 뜻도 아니다. 그저 존재하는 것, 날것 그 자체인 것 앞에서는 의미를 따지거나 헤게모니를 다툴 수 없기도 하고 그래봐야 의미도 없지 않은가. 그런 맥락에서 작가가 사람의 피부와 거의 동일한 빛깔과 질감을 가진 고무찰흙으로 만든 그 '피조물-인간들'은 예술의 의미를 벗어나 어떤 노골성—말 그대로 '있는 그대로 드러남'—으로 전시장에 존재했다. 그리고 그 때문에 감상자는 다만 즉물적으로 그 존재에 노출될 수밖에 없었다. 예를 들면 이제 막 어미 뱃속에서 나온 생명체와 마주할 때처럼.

시간을 건너뛰어보자. 2012년 개인전에서 이동욱은 얼핏 이제까지 해왔던 것과 똑같이 고무로 만든 아주 작은 인간들을 작품으로 제시한 듯 보인다. 그러나 전시장의 관객에게 그것들은 더 이상 인간의 살, 피부, 내장 등으로 느껴지지 않았다. 이를테면 연분홍빛 또는 회백질의 물질로 감상자에게 육박해오지 않았다는 얘기다. 오히려 그 피조물-인간들은 하나의 요소, 즉 작품의 콘텍스트가 짜일 때 상투적인 물건들, 공간, 다양한 성질의 질료들과 함께 구성된 요소들로 보였다. 나아가 그런

이동욱의 'I don't know anything'

이동욱, ⟨armor⟩, mixed media, 45×24×28cm, 2

구성 요소들이 한데 모여 관객을 향해 전하고자 하는 어떤 의미, 메시지의 계기 중 하나로 여겨졌다. 이를테면 순종적이거나 조건부적인 관계에 대해서, 강렬하지만 취약한 탐욕의 생리에 대해서, 에로티시즘과 폭력의 쌍생아적인 측면에 대해서 발화하는 언어체의 일부가 된 것이다.

이렇게 이동욱의 첫 전시와 가장 최근 전시를 맞세워놓고 보면, 작가의 작업이 즉물적인 존재의 제시에서 의미와 해석의 공간을 조성하는 쪽으로 이동했다는 점이 선명해진다. 그것을 아마 작가도 알고 있으리라고 보는데, 그 단서가 되는 것이 바로 전시 제목이다. 여섯 번의 개인전 제목을 쭉 늘어놓으면, '동종번식' '마우스브리더Mouthbreeder(입안에서 알이나 새끼를 양육하는 열대어)' '양어장' '이종교배' '러브 미 텐더love me tender' '러브 미 스위트love me sweet' 순이다. 해석의 여지가 있지만, 나는 이 제목들이 비릿한 생물의 있음 자체에서 세련된 언어의 표현 쪽으로, 혹은 매우 즉물적인 존재 상태에서 욕망을 거르고 거르는 의미의 층위 쪽으로 이동해왔다고 생각한다. 번식과 교배가 성기의 결합으로서 원초적 상태라면, '나를 부드럽게/달콤하게 사랑해달라'는 구애의 말은 에로티시즘이 문화적으로 마름질된 표현이기 때문이다.

그렇다면 이동욱은 여섯 번의 개인전을 통해서 발전한 것일까? 이를테면 동물적인 감각의 발산에서 문화적 의미들의 구조화로 자기 예술의 세계를 끌어올린 것일까? 이렇게 판단하는 순간, 우리는 본능과 문화, 존재와 의미, 성과 에로티시즘을 이분법으로 나눠 차별하는 인식 체제로 미끄러진다. 그러나 더 심각한 문제는 그렇게 판단함으로써 작가와 그의 작품을 동일시하게 된다는 데 있다. 예컨대 이동욱이 인간을 정육점의 돼지고기 파편들마냥 날것으로 제시했을 때(〈수집〉, 2003), 위로

는 밧줄에 목이 매여 있고 아래로는 수십 마리의 장식용 장난감 개를 한 줄에 비끄러맨 채 붙잡고 있는 형국으로 연출해 일종의 먹이사슬에 붙들린 인간을 암시했을 때(《Good Boy, 20**12**) 그렇다. 그것들은 모두 작가의 냉정한 사고와 감각의 구사를 통해 산출된 것이다. 그것을 어릴 때부터 새, 개, 곤충 등을 길러온 작가의 성향이나 취향과 같은 것이라고 해석하는 순간 우리는 작품을 작가의 성향에 역투사하고, 그러면서 작품에 대한 자신의 미적 경험은 놓치고 만다. 머릿속으로 작가와 작품에 감정이입하느라고, 정작 지금 여기서 자신이 지각하고 경험하는 바를 망각하는 것이다. 사실은 자신이 작품과 함께하는 그 순간의 지각과 경험이 작품의 핵인데도 말이다.

## 죄스러운 향유 - 까다로운 대상

이동욱이 예술가의 동물적인 감각에 의존하는 쪽에서 지적이고 철학적인 사변을 포진시키는 쪽으로 발전해왔다고는 보지 않는다. 대신 감각과 의미를, 작품과 주변을, 만들기와 구성하기를, 보여주기와 말 건네기를 좀더 원활하고 좀더 자유롭게 다룰 수 있는 쪽으로 변화시켜왔다고 본다. 하지만 그런 이행 속에서도 변하지 않은 특성이 있다는 점을 강조하고 싶다. 그것은 통상 사람들이 선정적이거나 폭력적이라고 느낄 만한 이미지, 논쟁을 유발할 만한 전언을 담은 형상을 단호하게 제시한다는 점이다. 표현의 자유와 예술 창작의 실험성을 제아무리 강조하는 작가라도 부지불식간에 상식과 편견의 눈을 의식하면서 미술계에서 통용

이동욱, 〈good boy〉, mixed media, dimension, variabletif 복사, 2012

될 만한 전위와 도발을 행한다. 그러나 이동욱은 그 같은 맥락과 정황에
크게 개의치 않는 듯하다. 말하자면 그에 위축되지도 않지만, 그러한 정
황에서 과도한 허세를 부리지도 않는다는 얘기다. 지방덩어리처럼 주
사기 안에 응축된 인간(〈안으로〉, 2003)에서 젖꼭지로 이어 붙여 만든 검
은 경찰 곤봉(〈Love Me Tender〉, 2012)까지. 뒤엉킨 몸뚱이 둘의 교접

부위를 마치 TV에서 모자이크 처리하듯 플라스틱 조각들로 해체해버린 작품(⟨I don't know anything⟩, 2010). 자기 피부로 만든 갑옷 차림의 유충을 닮은 살색 무사(⟨Armor⟩, 2008). "아직 제목이 없는" 공업용 아크릴 부스러기 조각들로 꾸민 추상적 풍경(⟨Not Titled Yet⟩, 2012). 어떤 남자가 자기 부인을 골프채로 날려버리는—애인을 그렇게 하면 이야기가 드라마틱해지니까—상상을 감상자에게 촉발시키는 트로피 풍경(⟨Nice Shot⟩, 2012) 등등. 이동욱의 작품은 분명히 파괴적인 상상력에서 비롯되고, 폭력과 결부된 자극성을 강하게 분출한다. 그러나 그의 작품들은 동시에 매우 고요하고, 단정하며, 내향적이다. 이와 같은 점은 내가 앞서 '단호하다'라는 말로 피력하고자 한 이동욱 작업의 메커니즘으로부터 유래하는 것 같다. 즉 작가가 그런 선정성과 폭력성을 애호하고 그런 자신의 성향을 주체하지 못해 나오는 작품이 아니라, 그 같은 감상의 경험 상태를 목표로 해서 철두철미하게 형상과 메시지를 계산하고 조율해 내놓는 작품인 것이다. 나는 이를 '냉정한 제시'라 칭한다. 그 같은 방법론을 채택하는 현대미술가로는 허스트Damien Hirst, 채프먼 형제Jake&Dinos Chapman, 카텔란Maurizio Cattelan 등이 있다. 하지만 이동욱의 작품에서는 그런 작가들의 작품이 지닌 정서의 조증躁症 상태, 다소 속물적인 냉소나 조롱을 찾아보기 어렵다. 대신 감정의 은밀함과 해석 가능한 메시지의 조용한 제시가 지배적이다.

작가는 살 냄새를 짙게 풍김에도 불구하고, 그의 작품 제목 중 하나처럼 '나는 아무것도 몰라요'라는 태도로 정서와 이야기는 마치 모래에 스며드는 핏물과 같이 조용하고 깊게 깔리는 작품을 제시해왔다. 그렇다면 다음 문제는 그것을 향유하는 감상자의 몫이 될 것이다. 흥미롭게

이동욱, 〈not titled yet〉, mixed media, 220×110×32cm,

도 이동욱 작품의 감상자는 의식하든 못 하든, 의도하든 그렇지 않든 작품과 일종의 죄스러운 향유guilty pleasure관계를 맺는다. 대상을 떳떳하게 즐기기가 어렵고, 그 즐김이 곧 도덕적이거나 윤리적인 차원의 부담감, 혹은 금기와 그 위반에 대한 두려움을 수반하는 불편한 감정의 향유가 그것이다. 우선 감상자는 이동욱의 작품들을 보며 커다란 쾌락을 경험한다. 그것들이 아주 작지만 극도로 사실적이고 섬세하게 형상화돼서 현실과는 다른 어떤 실재와 조우하는 듯한 감각을 불러일으키기 때문이다. 벌꿀이 뚝뚝 망울져 흐르는 벌집 위에서 10센티미터가 될까 말까 한 크기의 인간 형상이 성기를 노출한 채, 눈이 뒤집힌 채, 손에 피가 아니라 꿀물을 묻힌 채 서 있는 미니어처 세계를 보는 특유의 도락dissipation이 존재하는 것이다. 또는 마치 피부를 벗겨 만든 듯한 후드 티를 뒤집어쓰고 서 있는 미성숙한 몸매의 소녀 형상에서 그녀의 젖가슴을, 허벅지를 만지는 듯한 아찔한/두려운 쾌감이 이는 것이다. 그러나 감상자는 이내 그런 시각적이고 촉각적인 즐거움이 현실의 원칙, 질서, 판단을 비켜나 있다는 점을 깨닫고, 즐기지 말아야 할 것을 즐길 때 우리 스스로 느끼는 이율배반 상태에 빠진다. 가령 '낚싯바늘에 피라미처럼 꿰어진 어린 소녀의 헐벗은 몸을 이렇게 노골적으로 들여다봐도 좋은가?' '혹시 나는 지금 미술작품을 본다는 미명 아래 내 마음과 감각의 저 깊은 곳에 잠복한 탐욕의 허기를 채우고 있는 것은 아닐까?' '분명 작가는 사람의 얼굴과 몸으로 빚어냈는데 내가 이것을 고깃덩이나 곤충의 유충 떼로 보는 것은 예술적 소양이 부족해서일까?' 등이 꼬리를 무는 것이다.

이런 것은 미술작품에 대한 우리 경험이 작품 그 자체로도, 우리가

그 작품을 본 순간의 객관적 사실들로도 환원되지 않기 때문에 일어난다. 그것은 대체로 경험의 대상이 되는 작품을 대면했을 때 감상자 내부의 이해관계, 그리고 그/녀의 연상 및 해석활동이 종합적으로 개시되고, 나아가 물리적인 시간에 상관없이 그 작용과 활동이 지속되면서 형성된다. 그런 의미에서 어떤 작품과 감상자의 경험은 직접적이고 인과적인 반영관계에 있지 않다. 예컨대 이동욱의 작품이 A를 보여준다고 해서 관객인 나의 경험에 그 A가 그대로 복사되는 것은 아니라는 얘기다. 오히려 관객은 그 A를 둘러싸고 상황을 연출하기도 하고, 내러티브를 엮기도 하며 작품의 이미지, 감촉, 분위기, 정서 등을 자신에게 내재화한다. 이동욱의 작품은 그런 미적 경험을 즐기기에 아주 탁월한 환경이다. 구체적이고 직접적인 형상들로 묘사된 사건, 관습적인 의미와 용도를 탑재하고 있는 기성품과 작가의 손으로 빚어진 고무 피조물의 긴장감 넘치는 구성, 일상적 규모에 견줘 턱없이 작은 작품이 주는 집중성 덕분에 감상자는 자신의 향유를 극대화하는 것이다. 그 극대화된 향유의 내용이 도덕적 규범이나 윤리적 판단을 초과한 지점에 이르기 때문에, 앞서 나는 감상자의 향유가 '죄스러운 향유'라고 말했다. 그것은 '내가 이것을 즐겨도 좋은가'를 반문하는 순간 작품을 온전히 경험할 수 없는 종류의 향유다. 하지만 이동욱의 미술은 점차 그런 질문을 마음에 품은 채 까다로운 대상을 향한 감상을 멈추지 않는 주체, 즉 성찰과 탐닉을 횡단하는 감상자 주체를 생산하는 단계에 접어들었다.

이동욱, ⟨nice shot⟩, mixed media, 7×6×17cm, 2012

# 관심과 사랑

## 김용철 미술의 두 에너지

그러나 나는, 작가에게는 결과로서의 개성보다는 미세한 시작에 중요한 의의가 있다고 본다. (…) 나는 이 상태를 관심關心이라고 정의한다. 나는 관심의 대상들을 즐겨 맞이하고 또한 사랑한다. 그것과의 관계에서 이뤄질 수 있는 일들을 발견하려고 노력하고 충실히 해결하려 한다. - 김용철, 『공간』, 1978년 11월호에서

당신은 팝아트 속에서 한국에도 없고, 유럽에도 없고, 미국에도 없는 그대 자신의 진정한 예술을 이끌어낸 것이다. 그것이 그대의 하트이고, 한국의 하트이고, 세계의 하트인 것을…… - 야마우치 주타로, 1989년 1월 김용철에게 보낸 편지 중에서

## 원천과 시대성

한국 현대미술 화단에서 김용철은 모란이나 학, 장승, 솟대 같은 전통적이고 민속적인 소재를 하트heart, 말풍선, 국문/영문 활자같이 대중적인 기호와 병치시켜 밝고 화려한 색채의 그림을 그리는 중견 작가로 알려져 있다. 그런 만큼 그의 그림들에는 부조화와 조화, 무거움과 명랑함, 표면과 깊이, 다양성과 통일 사이를 긴장감 있게 끌고 나가는 힘이 있다. 이는 1980년대 초부터 작가가 일견 어울릴 법하지 않은 모티브 또는 이미지, 그리고 문자를 조형 언어로 번역translation · 변형transformation · 재해석reinterpretation해서 한 폭의 화면으로 구성하는 방식을 발전시켜온 결과다. 덕분에 많은 감상자가 이 화가의 그림에서 일

김용철, 〈서울 아리랑 1989-그대와 함께〉, 캔버스에 아크릴, 반짝이, 162×307cm,

종의 자유로움과 친근감, 권위적이지 않은 심미성을 느껴왔다. 무채색 바탕 위에서 노란색, 분홍색의 하트가 연달아 솟아오르고, 바로 옆에는 "We Love you"라고 휘갈겨 쓴 말풍선이 떠 있으며, 그 밑에는 조선시대 혼례복에 수놓아진 것처럼 곱게 꽃과 각종 무늬가 묘사된 그림. 그런 '혼성적인hybrid 그림'이 가진 특별한 친화성과 미학이 있는 것이다.

김용철의 회화에서는 다양한 이미지의 변형과 혼성, 소재의 단편화와 재구성, 말/문자의 시각화와 시각 이미지를 통해 말하기가 동시다발로 이뤄진다. 그 방법론은 서구 유럽 또는 미국의 팝아트에서 영향을 받은 것일까? 가령 해밀턴Richard Hamilton이 광고를 콜라주했듯이, 워홀이 상품과 스타 이미지를 실크스크린 한 것처럼, 다인Jim Dine이 붉은 하트를 그렸듯이, 바스키아Jean-Michel Basquiat가 캔버스 위에 끄적거렸듯이, 김용철은 그랬던 것일까? 물론 그의 그림들에는 여기서 예시한 서구 작가들이 취했거나 보여줬던 시각 방식, 모티브, 정서, 태도 등과 관계있어 보이는 측면들이 존재한다. 하지만 그 상관성은 한쪽이 다른 한쪽에 일방적으로 영향을 주거나 모방한 데 있지 않다. 그것은 비슷한 시대를 살아왔고 엇비슷한 문화적 조건 속에서 예술을 실행하는 이들이 부지불식간에 갖게 되는 유사성이다. 예컨대 1970~1980년대는 지구상의 많은 인구가 동시다발적으로 새로운 시각 장치로서 텔레비전을 접하고, 그 전파를 타고 전달되는 정보를 일방향의 시각 기호로 수용했던 때다. 그리고 그렇게 대량 생산된 상품과 이미지의 세계에 맞닥뜨린 다수의 화가가 관념적인 추상 일색의 모더니즘 회화를 벗어나 대중적이고 세속의 삶에 가까운 미술을 모색했던 시대다. 따라서 우리는 그 같은 시대적 · 문화적 조건이, 서로 관계없어 보이는 작가들 사이에서 유사한

배경으로 작용했으리라 추측할 수 있다. 김용철의 회화가 자신만의 경로를 밟으며 현재의 원숙함으로 이어져왔다는 평가는 그렇게 더 넓은 배경과 조건 위에서 뚜렷해진다.

실험, 비판적 매체

김용철은 1970년대 말, 1980년대 초반부터 텔레비전 수상기 형태의 화면에 우리가 만화에서 쉽게 마주치는 말풍선이나 효과 이미지를 그려넣었다. 또한 그 화면에 신문 광고나 기사 조각을 찢어서 콜라주하기도 하고, 다양한 색깔의 물감을 원색 그대로 짜놓기도 했으며, 노랑 혹은 빨강의 하트 무늬를 그려넣기도 했다. 지금 여기 독자들은 그 시기 김용철의 그림들이 다다나 팝아트적인 요소들을 두루 갖추고 있었구나 싶을 것이다. 또 시각적으로 즐길 만하겠다고 상상할 수 있다. 이는 물론 사실이다. 하지만 여기서 더 주목해야 할 부분이 있다. 그림의 이미지로 따지면 화면(텔레비전 프레임)의 중앙을 덮은 흰색의 텅 빈 면, 마치 방송 중인 TV 위에 넓은 종이테이프를 쭉 찢어 붙여 뭔가를 가려버린 듯한 하얀색 공간이 그것이다. 거기에는 "THIS IS BUT A PIECE OF PAPER"라는 고딕체 문장만이 한 줄 쓰여 있다. 그래서 TV 화면을 닮은 거기서 내용상으로는 '이것은 한 장의 종이일 뿐'이라고 반박하는 어조가 들리는 듯하다. 요컨대 김용철은 단순히 쉽고 대중 친화적인 이미지를 그린 것이 아니다. 오히려 당시 뉴매스미디어로 등장해 강력한 시각 매체로 등극한 TV에 대해 거리를 두고 생각할 계기를 그렇게 작품으로

마련한 것이다. 이는 당시 신예 작가였던 김용철을 "오늘의 젊은 작가 12인"(1982년 『계간미술』[현재 『월간미술』] 봄호 기획)에 추천한 비평가 윤우학의 글에서도 강조되는 부분이다. 그는 "TV 스크린의 시각적 아이러니에 그야말로 하나의 모순으로서 [김용철의 그림이] 대립"한다고 일갈했다. 이렇게 보면 그 당시 김용철은 미디어와 이미지의 정체, 그리고 그것들이 사회 속에서 작용하는 양상을 관심 있게 들여다보고 비판적 메시지로 전환시켜 작품화했던 것이다.

그런데 이때의 관심은 1978년 청년 시절의 김용철이 한 잡지에 게재한 작가 노트에서 말하는 그 관심, 즉 "결과로서의 개성보다는 미세한 시작"으로서의 관심과 같은 것이 아닐까? 다시 말해, 김용철은 한 예술가의 '개성의 결과물'로서 작품에 매달렸다기보다는, 자신과 세계가 맺고 있는 관계에서 오는 일련의 자극들 또는 "관심의 대상들"에 충실하게 조응하는 작업 과정 자체에 역점을 둔 것이 아닌가? 그렇다면 이때 관심의 대상들은 현실의 문제적 사물일 수도 있고, 현실에서 벌어지는 사건 혹은 사회적 현상일 수도 있다. 그 근거를 우리는 같은 해 작가가 행한 퍼포먼스와 그것을 기록 또는 변조한 사진들에서 발견한다.

우리 앞에 여러 장의 흑백사진이 제시돼 있다. 일견 퍼포먼스 아트의 기록사진으로도 보이고, 개념미술 작품으로도 보이며, 혹은 다른 무엇일지도 모를 그 사진들에서 가시화된 사건 혹은 대상은 다음과 같다. 어느 고층건물 옥상, 따뜻한 햇살을 받으며 몇 장의 신문이 의자 위에 놓여 있다. 바람에 날리다 거기 걸린 듯 자연스럽게 펼쳐져 있는 그 신문을 한 남자가 의자에 앉아 펼쳐서 읽는다. 그다음에는 신문지들이 바닥에 버려져 있거나, 남자가 신문지를 하늘로 날려버리거나, 다시 앞서

김용철 미술의 두 에너지

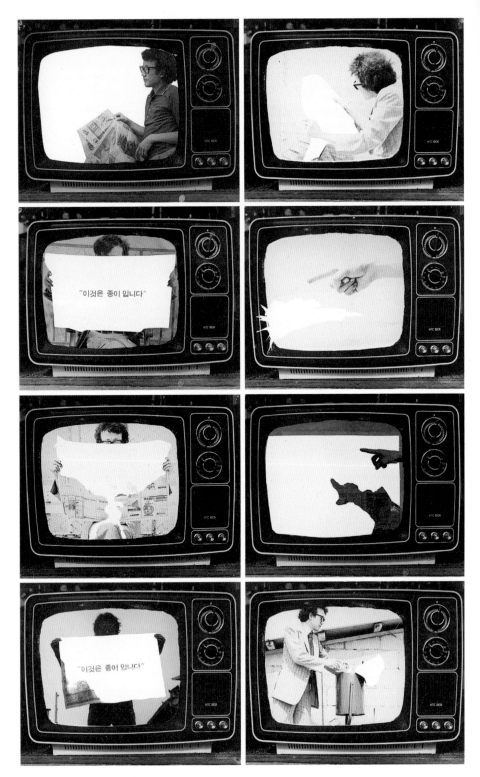

김용철, 〈포토·페인팅·텔레비전 '이것은 종이입니다.' 시리즈 #1~8〉, 사진에 실크스크린과 탈색, 182×114cm, 1978

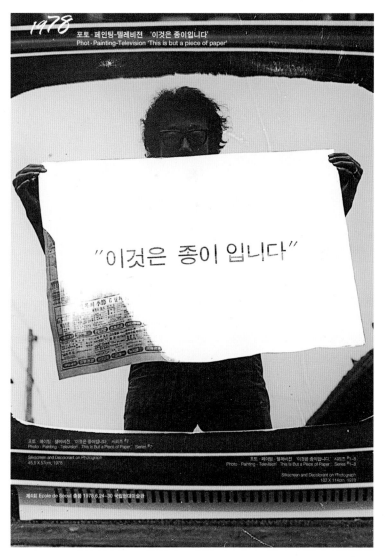

김용철, 〈포토·페인팅·텔레비전 '이것은 종이입니다.' 시리즈 #7〉, 사진에 실크스크린과 탈색, 45.5×57cm, 1978

와 같이 의자에 앉아 신문을 읽는다. 하지만 두 번째의 경우, 정작 신문 지면은 하얀 공백으로 지워져 있다(물론 완전히 하얗게 비어버린 것은 아니고, 밑에는 추상표현주의 그림에 등장할 법한 경쾌한 붓 자국이 길게 나 있다). 이 일련의 사진들은 한편으로 그 이미지와 의미가 분명해 보인다. 하지만 다른 한편으로 모든 것이 모호하다. 사진에 찍힌 만큼 신문지와 그것으로 한 남자가 벌이는 행위는 분명히 언젠가 일어난 현실의 사건 이다. 그러니 이 흑백사진들은 과거의 특정 순간을 기록하고 있는 객관 적 이미지라 할 수 있다. 그와 동시에 사진 속에 보이는 현상, 즉 읽고 있던 신문을 땅바닥에 팽개치거나 공중에 던져버리는 행위, 신문 지면 에 쓰여 있던 각종 기사를 지워버린 행위 때문에 우리는 이 흑백사진들 이 단순한 기록이 아니라, 신문이라는 미디어를 비판하고자 하는 의도 를 담고 있다고 읽는다. 하지만 언뜻 자연스럽게 이어지는 행위의 연속 처럼 보이는 이 사진들에서 시간과 이미지는 다양하게 재구성되고 변 주됨으로써 그 자명성을 잃는다. 사진 속에서 남자가 일간지를 읽고 있 는 시간은 그 일간지의 내용이 텅 빈 백지로 지워진 시간과 일치하지 않는다. 그와 마찬가지로 현실의 신문지와 사진에 찍힌 신문지, 그리고 내용이 지워진 신문지는 동일한 것이 아니다. 첫 번째 신문이 일상의 매 스미디어라면, 두 번째 것은 그에 대한 기계적 재현이며, 세 번째는 그 신문에 대한 비판적 논평이거나 의도적 개입으로서의 그림이다. 마지 막 것은 무의미하거나 잡다한 정보만 넘쳐나는 신문을 그림 그릴 백색 화면으로 바꿔버리는 식의 예술가적 비판/개입을 함축할 수 있다.

이렇게 1970년대 말 김용철은 매스미디어의 한 종류로서 신문을 현 실 시공간에서의 행위, 사진을 통한 재현, 비판적 목적의 이미지 변조라

는 다양한 방식을 통해 해체했다. 그리고 이러한 작업의 발전 또는 확장 과정 중 하나로 앞서 언급한 텔레비전 프레임의 회화를 선보였다. 특히 텔레비전을 대상으로 한 작품은 먼저 행한 신문 작업을 문자 그대로 내포內包하고 있다는 점에서 흥미롭다. 앞서 소개한 "THIS IS BUT A PIECE OF PAPER"가 지시하는 대상이 바로 신문이기 때문이다. 여기서 신문과 텔레비전이라는 미디어는 함께 비평의 대상이 된다. 작품을 통해 작가는 그것이 한갓 종이에 불과하다고 선언한다. 그렇게 두 매스미디어가 단순한 정보 전달의 수단이나 문명의 이기利器가 아닌, 당시(그리고 현재도) 각종 이데올로기의 전파자이자 현실을 조직하는 막강한 매체로서 권력을 행사하는 실태를 비판하고 싶었을 것이다. 또한 '종이에 불과할 뿐'이라는 문장은 작가의 작품 자체에도 미학/반미학적으로 적용되는 말이다. 김용철은 자신이 신문을 읽고 있는 사진을 찍어 종이 위에 다시 실크스크린으로 인쇄했고, 사진 속 신문 지면만을 하얗게 지운 후 예의 문장을 써넣었다. 그러므로 여기서 종이는 사진 이미지 안의 신문을 가리키는 동시에, 자신의 사진과 그림을 가리키고 있기도 하다. 예술작품이 스스로를 '환영을 조장하는 물질'에 불과한 것이라고 말한다는 점에서 그것은 반미학적이다. 동시에 그러한 자기비판을 내용으로 한 개념적 작품이라는 점에서 미학적이다.

김용철의 대중문화와 미디어에 대한 관심은 매우 이른 시기부터 시작됐다. 또한 그는 이지적으로 사고하면서 미술을 실험했고, 현실사회에 대한 자신의 관심을 비판적 의견으로 재형상화해서 작품에 표명하고자 했다. 그러나 만약 김용철의 미술세계가 이와 같다고만 한다면, 오늘날 그의 회화에 익숙한 감상자로서는 의문이 해소되기보다 오히려

증폭될 수 있다. 서두에 썼듯이 지금 현재 한국 현대미술 화단의 중견 작가로서 김용철을 대표하는 그림들은 비판적이기보다는 포용적이고, 현실의 부정적 측면보다는 긍정적 차원에 더 많은 관심을 기울인 이미지로 가득하기 때문이다. 그리고 무엇보다 물감과 붓질의 경쾌함 및 표현력이 탁월하기 때문이다. 이는 우리로 하여금 김용철의 화력畫歷 중 어느 시기엔가 큰 단절 또는 변화가 있었음을 짐작케 한다. 아닌 게 아니라, 정확하게 지정하기는 어렵지만 1980년대 초중반부터 김용철의 그림, 그리고 그가 세계와 주고받는 관심의 방향에서 변화가 감지된다. 작가의 목소리를 통해 들으면, 그 변화란 생각의 차원에서 1980년대 초반에 일기 시작했다. 요컨대 "허우적거리는 시대에 진정 유익한 것은 부정적 태도와 좌절과 비판보다는 앞날을 긍정하는 희망적인 의식으로의 가치 변화"에 있음을 자각한 것이다. 미술비평가 김복영은 1990년 김용철의 개인전에 부친 서문에서 이 변화의 시기를 "제2기 긍정적 · 낙관적 비판의 시기"라 정의했다. 이는 그에 앞선 "제1기 현실 부정적 · 비판적 시기"와 연속성("비판") 및 불연속성(부정 대 긍정)을 동시에 지적하는 것으로 읽힌다. 사실 김용철의 작품에서 이러한 변화는 비교적 뚜렷하다. 내가 보기에 그 가치의 변화를 작가는 "사랑"이라는 테제 속에 압축하고, '하트' '해' '비둘기' '모란' 'yes' 'with you' 등의 긍정적 이미지와 공감 어린 언어로 표현하고자 했던 듯하다. 그리고 이것이 바로 우리가 오늘 여기서 쉽게 접하고, 애호하는 그의 1990년대부터 2010년대 현재까지 대표작들을 일궈낸 토양이었다.

## 긍정의 에너지

특히 김용철이 1989년에 그린 그림들은 사랑과 화합, 행복과 평화를 작품의 내적인 주제로, 동시에 가시적인 소재로 삼은 것이다. 화면은 과감하게 핑크색이 주종을 이루고, 그림 한가운데서 하트 형상들이 역동적으로 튀어오른다. 오른쪽 위에서는 장수長壽를 상징하는 학이 날아드는가 하면, 그림 군데군데에는 미처 말이 되지 않은 말을 담은 말풍선이 "多福"이라는 한자어와 함께 자유롭게 떠다닌다. 앞서 썼듯이 이런 모티브들은 도무지 어울릴 성싶지 않은데, 흥미롭게도 김용철의 그림 속에서 이 다종다양한 형상들은 공존하면서 특이한 조화를 이룬다. 굳이 그림의 의미를 따져 묻거나, '균제미'라든가 '고요성' 같은 미학적 가치들로 판별하지 않아도 좋은 심미성과 조화로운 질서가 그의 회화에 존재한다. 그 때문에 감상자는 천천히 오른쪽 위에서 시작해 원을 그리듯 시선을 왼쪽으로 옮겨가며 그림을 보고 읽는다. 화면 왼쪽 꼭대기에서 "福"을 읽었다면, 그 대각선 지점에서는 긍정의 대답인 "yes"를 읽는다. 또 익살스러운 한국의 얼굴 중 하나인 장승을 보는 동시에 올리브 잎을 입에 물고 비상하는 평화의 상징 비둘기를 본다. 그 읽기와 보기는 감상자인 우리를 불편한 인식으로 이끌기보다는 즐겁게 하고, 축복한다. 하지만 김용철 그림의 그러한 태도와 감수성이 서구의 특정 유파를 염두에 둔 조형 기교적 연습을 통해 만들어진 것이 아님을 우리는 이제 안다. 혹은 사회 현실에 대한 순진한 동의나 피상적 관계 맺기를 통해서 얻어진 것이 아님을 안다. 오히려 이 작가의 회화세계에서 큰 축인 그 유쾌하고 대중친화적인 감성과 미학은, 그 이전 단계인 구체적인 사회

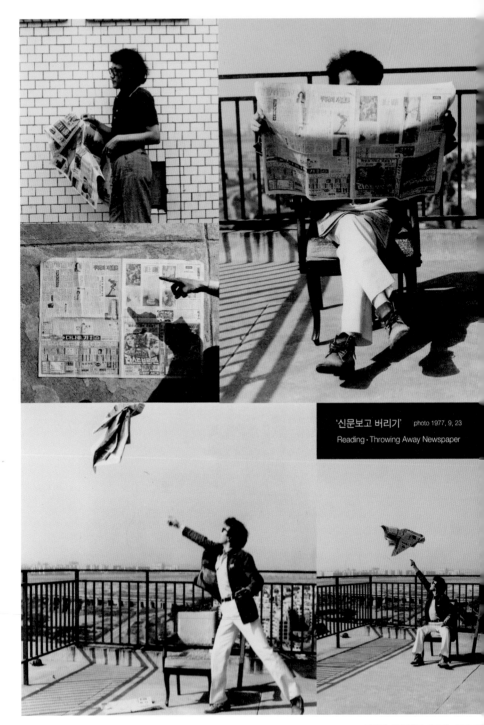

'신문보고 버리기' photo 1977, 9, 23
Reading·Throwing Away Newspaper

김용철, 〈신문보고 버리기〉, 1977.09

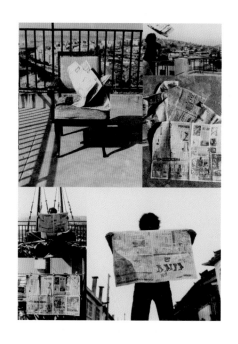

현상과 일상적 생활세계에 대한 비판적 관심 및 실행으로부터 오랜 시
간에 걸쳐 구축된 것이다. 그런 맥락이 단단하게 조직되었기 때문에 김
용철의 회화는 독자성을 확보할 수 있었다. 그 독자성이란, 서두에 인
용해두었듯, 한 일본인 애호가가 김용철의 1980년대 말 그림들을 두고
"그대 자신의 진정한 예술"이라 극찬했던 뜻에서 그리 멀지 않다. 일본
인의 평에는 다소 고양된 감정이나 과장이 포함돼 있을지도 모르겠다.
하지만 분명한 사실은 과거 세계로 열려 있던 관심과 비판적 정신을 에
너지원原으로 삼으면서 동시에 세계를 포용하는 긍정과 사랑의 현재적
에너지가 결합하고 삼투합해 다른 어디에도 없는 오늘의 김용철 회화
예술을 만들어냈다는 것이다. 보면 즐겁고 행복하고 넉넉해지고 건강
해지는 그림들 말이다.

# 유토피아 · 不在 · 生

## 배병우의 反/미학적 사진

---

### 분명 이곳, 그러나 질량이 다른 곳

이곳이 어디일까? 봄빛 속에서, 엷은 바람 속에서 연보랏빛 또는 선홍색의 한 무더기 소박한 꽃들이 제 몸을 흔들고 있는 저곳은? 정갈히 내린 하얀 눈에 두툼히 쌓여, 거의 완벽한 좌우 대칭 구조의 곱건축물들이 단아한 처마와 벽체를 위용 있게, 그러면서도 고요하게 드러내고 있는 저곳? 그리고 무엇보다도 푸른 안개에 감싸인 채 수십 수백 그루의 소나무가 고즈넉하면서 장대하고, 강인하면서 서정적이며, 실재인 듯 신화 같은 풍경으로 서 있는 저곳은 어디인가?

배병우의 사진을 보며 이와 같은 감상에 젖는다. 그것은 질문의 형태

배병우, 〈BWN1B-012H〉, C-print, 125×250cm, 2003

이기는 할지언정 사진 속에 '재현된' 대상이나 장소를 향한 궁금증은 아니다. 사진 '자체가' 발휘하는 미학에 대한 감탄이다. 혹은 불가능하거나 비현실적인 어떤 영역에 있는 것 같은 '이미지'를 앞에 두고 감상자가 내쉬는 경외의 한숨이라 말하는 것이 더 타당하다. 그만큼 배병우의 작품은 아름답고, 초월적이며, 절대적인 풍경의 세계를 현상해 보여준다. 하지만 바로 그 때문에 우리는 그의 사진, 나아가 배병우의 예술에서 가장 생산적인 긴장, 특이한 '역설'을 생각해야만 한다. 누구나 알고 있고 인정하다시피, 우리가 사는 세상은 (전적으로) 아름다운 곳은 아니다. 동시에 초월적인 피안彼岸이 아니라 기층의 현실이고, 절대적인 곳이라고 하기에는 턱없이 불완전하고 불확실하며 가변적인 곳이다. 그리고 사진은 어쨌든 상상이나 주관성의 표현이 아니라 객관 현실을 재현하는 기술적 매체이자 가시적 이미지다. 따라서 세상의 불충분성과 사진의 객관적 재현성이라는 이 양자를 함께 고려할 경우, 엄밀히 말해 미/초월/절대성을 구현하는 사진은 있을 수 없다. 그러기에는 세상이 부족하거나, 사진이 즉물적이기 때문이다. 하지만 이상하게도 우리는 배병우의 사진 앞에서 현실로는 불가능할 국면들과 조우하게 된다. 이를테면 사진에 찍혔다는 점에서 분명 이 세상의 어딘가에 존재했거나/하는 현실임에도 불구하고, 그의 사진은 어디에도 없는 곳utopia의 질량으로 가득하다. 그래서 배병우의 사진은 불완전한 세계(현실)가 완전한 세계로 다시 있음re-presentation(현실의 불완전성을 넘어 재현한 사진)을 보여주는 것 같다. 말이 안 되는 것 같아도 그렇다. 내가 앞서 배병우 사진 예술의 '역설', 그 생산적 긴장이라 말한 것은 바로 이것이었다. 이 역설을 가능하게 만드는 것은 무엇인가?

## 자연에 대한 수동성

배병우가 첫 번째 개인전을 연 것이 1982년이니 2017년 현재 이 작가
는 공식적으로 따져서 35년의 창작활동을 하고 있는 셈이다. 혹자에게
이 시간은 엄청난 궤적으로 여겨질지 모른다. 하지만 배병우가 현재 한
국 현대미술계, 특히 사진 분야에서 차지하는 위상과 그의 작품이 국내
외에서 얻은 평판 및 인정의 수준, 그리고 다른 어떤 것보다 그의 예술
이 성취한 미학적 성과를 생각할 때, 이 작가의 35년은 과히 긴 시간이
아니다. 길다고 하면 길 이 시간들이 짧게 느껴질 정도로, 지금 여기의
배병우는 동시대 한국 미술을 대표하는 작가라는 얘기이며, 또 그만큼
자신만의 예술세계를 탁월하게 구축했다는 뜻이다.

　여기에는 배병우가 오로지 사진이라는 매체만을 사용해, 비교적 일
관된 작업 방식으로, 자신이 추구하는 미적 지향을 완성했다는 사실이
있다. 세간에 '소나무 (사진)작가'로 불리는 배병우는 디자인을 전공하
던 1970년 대학 1학년 때 "이웃집 형의 권유"로 사진 작업에 착수했다.
그는 당시부터 카메라를 들고 "전국을 다니며 한국적인 자연미를 사진
에 담기 시작"했다고 말한다.[1] 이 특별할 것 없게 들리는 작가의 진술에
서 우리는 지금까지 작가 배병우를 형성했고, 그의 예술에 지속되고 있
는 특별한 지향을 찾을 단서를 읽는다. 그것은 다름 아니라 '자연미'에
대한 추구, 그것을 충족시키기 위해 전국을 탐사하는 행동, 또한 그 일
련의 태도와 실행 과정 속에서 자의적으로든 무의식적으로든 축적된
작가만의 미적 경험과 그에 대한 표현력이다.

　나는 그가 말하는 "한국적인 자연미"를 작가의 민족주의적 의도나 소

배병우, 〈SEA1A-054H〉, C-print, 125×250cm, 1999

배병우, 〈SNM1A-022H〉, C-print, 125×250cm,

재주의의 한 방편으로 읽어서는 안 된다고 생각한다. 지금까지 그가 해온 작업을 일별해볼 때, 배병우가 담은 한국의 어떤 풍경, 장소, 사물, 사건도 배타적 민족주의nationalism를 표상하지 않으니 말이다. 또 무엇보다 그의 사진 이미지는 '한국적'이라는 한정된 수사 속에서 상투형cliché으로 전락하지 않기 때문이다. 오히려 그의 작품은 보편적 자연의 아름다움을 경험하고자 하는 인간의 소망에 맞닿은 듯 보인다. 그의 거의 모든 사진은 피사체를 자기 예술의 소재로 전유/착취하기보다 자기에게 '주어진 세계-자연'에 충실하고자 하는 과정의 산물로 느껴진다.

2009년 스페인 알람브라 궁전의 헤네랄리페 재단이 출간한 배병우 사진집 『영혼의 정원: 알람브라와 창덕궁 배병우 사진』[2]이 그 정점을 보여준다. 이 사진집은 작가가 2006년 스페인 문화재관리국 위촉으로 알람브라 궁전과 숲을 2년여에 걸쳐 찍은 사진들과, 1990년대부터 2010년경까지 근 20여 년간 지속해서 찍은 서울의 창덕궁 사진들을 교차 편집해 담은 것이다. 책은 같은 해 7월부터 9월까지 헤네랄리페 재단이 알람브라 궁전에서 개최한 《영혼의 정원-알람브라와 창덕궁》이란 제목의 배병우 공식 초청 개인전 카탈로그로 출간됐다. 유네스코 세계문화유산으로 등록된 한국과 스페인의 두 궁宮, 정원, 그리고 그 일대의 자연은 어떤 민족적 편견이나 진부한 형상화 없이 온전히 자기 고유의 모습을 드러내고 있다. 우리는 그 사진들에서 '영혼의 정원'이라는 제목이 환기하듯이, 깊고 무한한 자연의 존재감aura, 인간의 손에 의해 조성되었음에도 불구하고 현세의 물질이 아니라 정신적이고 정서적인 이상의 차원을 현현하는 분위기를 감지한다. 사진을 찍은 배병우의 의식과 시선이 창덕궁이나 알람브라를 국수적 문화를 표상하는 기표로 대상화

배병우의 反/미학적 사진

하지 않았기 때문이다. 그리고 그의 사진을 보는 우리보다 먼저 그가 그 세계의 존재 자체와 고유한 분위기에 감싸인 채 사진을 찍어서다. 나는 이 점이 배병우 사진예술의 가장 근본적이고 핵심적인 힘이며, 그만이 가진 미덕이라고 본다. 요컨대 세계-자연을 대상화하는 것이 아니라, 그로부터 미를 경험하고, 그 자체를 자신의 예술로 보여주고자 하는 의지. 이것이야말로 작가 배병우가 현실에 살면서, 지상의 부박한 실제를 찍으면서, 역설적이게도 이 현실 또는 지상에는 부재할 것 같은 유토피아적이고 이상적인 풍경을 우리에게 현현시키는 힘이라 생각한다.

## 미학적이며 반反미학적인 사진들

배병우는 인간이 만든 풍경과 자연이 빚은 풍경이 교호interplay하는 현존재 상태를 찍는다. 작가가 '자연미'를 자기 예술의 근간으로 삼았다고 해서, 그 자연이 인간의 자취가 없는 원시림이거나 태곳적 풍경 같은 것은 아니라는 얘기다. 그런 자연은 이제 존재하지 않는다. 그런 곳이 있다 해서 일부러 찾아 희귀한 사진을 찍는 일은 어찌 보면 현실 도피의 퇴행이거나 그 자체가 비자연적 행위다. 배병우의 사진은 그와는 달리 인간의 지금 여기 삶生을 포괄하고 있는 자연, 우리보다 크게 앞선 세대들로부터 이어져왔고, 현재의 우리가 속해 있는 시공간 속 자연을 찍는다. 거기에는 조선 왕조 500년 문화사를 함축하는 궁궐 건축물에서부터 그 형성의 시간을 따질 수 없는 경주의 솔밭과 제주도의 오름까지, 또한 알람브라 정원의 오솔길 옆 숲속으로 깃드는 따사로운 순간의 빛부

터 창덕궁 부용정 문창살과 마루를 두텁게 덮고 있는 그림자—다니자키 준이치로가 "음예陰翳"라 명명했던 바의 그 어둠—까지 포함된다. 때로는 매우 거대하고 확실한 사물이, 때로는 극히 미약하고 한시적인 기운이 그 사진 이미지의 표면을 채우고 있다. 그런데 이런 배병우의 사진은 미학과 반反미학이 공존하는 세계다.

그의 사진은 당연히 미학적이다. 하지만 동시에 반미학적이다. 무슨 뜻인가. 우리가 배병우의 사진을 미학적이라 할 때, 그것은 감상자의 감각과 정서에 그의 작품이 미적 경험을 유발하고, 미적 향유의 대상이 된다는 의미에서다. 그러나 동시에 나는 그의 예술을 반미학적이라고 평한다. 그의 사진은 서구 근대 미학이 예술 창작의 주체로 상정하는 예술가 자신—신의 창조를 모방하는 창작자, 천재로서—의 주체성을 유보하고, 오히려 전적으로 탈주체화 혹은 비주체화하고자 하는 이의 소산이기 때문이다. 앞서 논했듯이 그의 사진은 "자연으로부터" 유래한다. 그 사진은 사진가에 의해 포획된 자연이 아니라 거의 자연 그 자체의 현시顯示처럼 보인다. 거기서 억지로라도 작가의 존재를 찾자면, 자신의 눈앞에 펼쳐진 세계 앞에 매료당한 이, 오랜 시간 자연과 인간이 함께 빚어낸—그 과정이 평화롭거나 올바르지 않았더라도—터로서의 지금 여기 생(명)을 찬미하고 경외하는 어떤 이가 있을 뿐이다. 배병우가 예술가의 주관적 표현을 무기로 자연의 겉껍질을 포획하듯 이미지화하는 대신 세계의 아름다움과 경이에 영향받은 것처럼 사진을 찍었기 때문에 우리가 그리 느끼는 것일 터이다. 이는 '예술가-주체'가 중심이 되어 대상object으로서 '세계-자연'을 이해하고, 규정하고, 작품에 그 주관적 경험을 투사(한다고 믿어)온 미학의 패러다임으로 보면 뜬구름 잡기 식

설명이다. 하지만 그런 재현의 경로로는 드러낼 수 없는 것, 포착할 수 없는 것, 견고하게 고정시킬 수 없는 것이 어떤 예술작품에 실현돼 있다. 그걸 볼 때 우리는 어쩌면 합리적 설명을 포기해야 하지 않을까?

이를테면 배병우의 창덕궁 사진 중 〈부용정에서 내다본 사정기비각 일원의 풍경〉(2003)을 보자. 이를 두고 우리가 카메라 기종, 렌즈 종류, 조도, 각도 등등, 그리고 이 모두를 통솔하는 작가의 재능과 테크닉을 따질 필요가 있을까. 그런다고 해서 그 사진에서 배어나오는 하얀 설경의 선선함과 건축물의 단아함과 얼어붙은 연못의 결기, 나아가 부용정에서 사정기비각으로 이어지는 공간의 운율을 정의할 수 있을까. 그 온도, 촉감, 즉물성을 어떻게 분석하겠는가. 오히려 우리는 의식적이었는지 무의식적이었는지 알 수 없으나 그 시간, 그곳에서 배병우가 자세를 매우 낮추고 비스듬하게 정자의 공간에서 앞마당의 부용지池를 건너 눈꽃 핀 숲을 내다보며 느꼈을 것을 카메라에 담았으리라 말해야 하지 않을까. 그 느낌이 배병우가 마주섰던 그 자연으로부터 왔고, 그것이 바로 이 사진을 가능케 했으며, 우리가 지금 이 순간 그 사진을 통해 경험하고 있기 때문이다. 이런 맥락에서 나는 배병우의 사진이 '미학'을 거스르는 反미학적 성향을 가지고 있다고 말하는 것이다.

우리를 더욱 흥미롭게 하는 점은 이처럼 촉각적이고 직접적으로 '주어진 세계-자연'의 상태가 다른 어떤 매체도 아닌 '사진'이라는 기계 장치 이미지를 통해 우리에게 전달된다는 사실이다. 배병우 사진에서 우리가 세계-자연의 주어진 그대로, 혹은 '그 자체의 있음'을 경험한다면 그것은 사진의 객관성objectivity 덕분이다. 하지만 이 또한 논리적으로만 그럴듯한 얘기다. 사진의 객관성이란 사실, 오로지 한쪽 눈만으로, 움직

이지 않은 채, 세계를 한 점으로 모으는 원근법을 통해 일망타진 식으로 파악하고자 한 주체의 주관성이기 때문이다. 하이데거는 그가 "새로운 시대Neuzeit"라 부른 근대를 기술합리성과 객관주의에 의해 세계가 주체 중심적인 이미지나 표상으로 환원되는 시대라 규정했다.[3] 풀어 말하자면, 이 새로운 시대에는 "시각적 주체[로서 인간]는 모든 존재의 궁극적 근원이 되며, 존재의 가치에 대한 모든 판단과 산정을 위한 참조점이 된다".[4] 요컨대 근대는 기술을 앞세워 세계를 객관화하고자 했지만, 그 객관화는 사실 인간을 주체로 내세워 세계를 주관적으로 판단하고 규정한 과정이다. 이 주관화의 첨병 도구가 카메라였다. 그러니 우리가 만약 어떤 사진에서 자연과 객관적으로 조우한다면, 그 조우는 실상 주관적으로 표상한 자연의 이미지에 대한 확인인 것이다. 반면 나는 지금까지 배병우의 사진이 예술가 주체를 스스로 유보하고 자연으로부터 영향 받은 이의 산물로 느껴진다고 주장했다. 이러한 나의 관점에 이견이 있을 수 있고, 나 자신의 지각이 또한 주관적이라는 점에서 이 주장을 누군가에게 강요할 수는 없다. 하지만 배병우의 사진에 대해 나와 같이 지각하는 이가 있으리라. 그런 가정 하에서 생각해보면, 그의 사진은 가장 철학적인 의미에서 '주체 중심적인 시각 장치'를 이용해 주체를 지우고 '객체의 세계를 들여오고자 한 이미지'라 말할 수 있다. 이것은 모순이다. 그러면 이 모순은 작가 안에서 어떻게 동거하는 것일까? 중국 8세기 화가 장조張璪는 "사람은 자연으로부터 배워, 자기 정신의 이미지를 그려야 한다"고 했다.[5] 배병우의 미학적 태도 또한 여기에 근접하지 않는가. 그는 이를테면 자신이 지향하는 "자연 그 자체로"를 자기 사진의 주체적-주관적 정신으로 삼았다.

배병우, 〈BWN1A-023HC〉, C-print, 125×250cm.

## 사랑·경험·시간의 사진들

국내에 『통섭Consilience』으로 번역된 책으로 유명한 생물학자 에드워드 윌슨은 '바이오필리아Biophilia'라는 이론을 통해 인간에게는 생명(또는 생물) 그 자체를 사랑하는 천성이 있다는 주장을 펼쳤다. 하지만 기술과학과 산업화를 맹목적으로 추진하면서 자연 지배와 착취를 당연시했던 모더니즘, 그리고 생존의 위기감 때문에 새삼스럽게 '친환경'과 '생태주의'를 부르짖으며 온갖 (인공의 가짜) 자연을 끌어들이는 오늘날의 세태를 보면, 과연 인간에게 그런 게 있을까 하는 의구심이 든다. 타자의 생명을 향한 사랑, 소위 '바이오필리아' 비슷한 속성이 어디 내재돼 있다는 말인가 하고. 그럼에도 불구하고 만약 윌슨의 주장처럼 '생명 애호'가 인간 조건의 한 속성이라면, 우리는 사람들이 왜 배병우 사진에 감탄하고, 그것을 가까이 두고 싶어하는지 이해할 수도 있을 것 같다. 말하자면 그의 사진 속 경주의 소나무 몸체, 여수 앞바다의 하늘, 제주 오름의 들꽃, 창덕궁의 가을 단풍, 알람브라 궁전 위로 뜬 초승달은 근본적으로 인간의 '생명 사랑'을 자극하는 인자다. 또한 그 사진이 기계적 재현일망정 자연의 한 속성을 근본으로부터 나눠 가진分有 채로 우리에게 다가서기 때문이다.

다른 한편, 동물행동학자 최재천에 따르면, 인간이 지구상에 출현한 것은 기껏해야 20여 만 년 전이다. 그래서 그는 우리 인간이 수천만 년 또는 수억 년 먼저 태어나고 현재까지 살아남은 다른 동물로부터 배움을 얻는 것은 가치 있는 일이라 주장한다. 그런데 이 학자의 지론은 사실 동물뿐만 아니라 자연 일반으로 확장되어야 하지 않을까? 비단 동물

배병우의 反/미학적 사진

이나 식물로 특정할 것이 아니라 세계 전체, 인간을 둘러싼 모든 자연으로부터 우리는 배우고 경험하고 있지 않은가. 갑자기 이런 얘기를 하는 이유는 배병우의 미적 표현력이 그가 자연으로부터 얻은 경험과 그 학습에 바탕을 두고 있는 듯 보여서다.

일본의 궁궐목수宮大工 니시오카 쓰네카즈西岡常一는 궁궐목수 동량棟梁들 사이에서 금과옥조처럼 전해오는 구전口傳 중 특히 나무와 관련해서 다음과 같은 격률을 강조한다.

구전에서 '나무를 사지 말고 산을 사라'고 하는 것은, 이미 나무가 벌채되고 제재된 것을 사지 말고, 스스로 산에 가서 지질을 보고, 그곳의 환경에 따라 형성한 나무의 벽癖을 파악한 뒤에 사라고 하는 것입니다.[6]

배병우와 그의 예술을 논하는 글을 준비하던 즈음, 작가와 함께 건축학자 이상해 교수를 만난 적이 있다. 이전에 배병우의 〈종묘〉 연작과 〈창덕궁〉 연작 사진을 조선의 궁궐 건축물과 연결시켜 평문을 쓴 이상해 교수는 내게 책을 한 권 추천했다. 그 책이 위에 인용한 궁목수 니시오카가 자신의 삶과 경험을 서술한 책 『나무에게 배운다』이다. 이후 그 책을 찾아 읽으며, 나는 나무와 목수가 아니라 피사체로서의 대상과 사진가의 관계를 떠올렸다. 더 정확하게 말하면 세계와 사진가가 맺는 관계, 그리고 일명 '소나무 작가'로 알려진 배병우의 사진과 감상자의 관계를 다시 생각했다. 요컨대 그는 일본의 궁목수가 가공된 나무의 한 부분을 넘어 그 나무를 키운 산 전체를 봤듯이, 렌즈를 통해 사진의 모티

브로서 소나무 한 그루 혹은 그 숲이 아닌 그것을 둘러싼 환경 전체 혹은 세계를 봤던 것이 아닐까? 그런데 우리 태만하고 얄팍한 취미의 감상자들은 그 사진들에서 심미적으로 발채되고 조형적으로 제재製材된 소나무만을 들먹였던 것이 아닌가.

작가가 밝힌 바에 따르면, 배병우는 1985년부터 "한국 땅의 원형과 한국적인 미에 대해 고민했으며, 특히 동해 낙산사의 소나무에 매료되어 소나무 사진을 본격적으로 찍기 시작"했다. 그리고 현재까지 그는 낙산사뿐만 아니라 경주, 양양 등지의 소나무를 사진에 담아내고 있다. 그러니 이 작가가 소나무를 찍은 것만 해도 25년이 넘고, 그가 경험한 국토만 해도 거의 전국에 걸쳐 있다고 할 수 있다. 그런데도 우리는 배병우의 사진에서 아름다운 피사체를 볼 뿐, 그것이 하나의 고유한 예술세계로 형성된 과정과 작가의 시공간적 경험, 그 사진들이 담고 있는 특정한 세계관에 대해 충분히 논의하지 않는다. 물론 그 원인은 이 작가의 사진이 비범할 정도의 아름다움으로 우선 감상자의 시각을 매혹하기 때문이다. '정말 탁월한 것은 말이 필요 없다'는 세간의 인식처럼, 우리는 배병우가 재현한 장엄한 대자연 앞에서 인식의 끈을 늦추고 그저 감탄하는 것이다. 하지만 사람들이 관례적으로 한 장의 사진에서 '표면에 드러난 사실'만을 보는 경향이 강한 것도 이유가 될 것이다. 기계 장치가 재현한 완벽한 현실의 이미지 앞에서 사람들은 쉽게 기계적이고 기술적인 사실들을 따지거나, 대상의 미적 수준 혹은 재현된 이미지의 조형성을 논하는 데 몰두하지 않는가. 그러나 세계는, 자연은, 현실은 기계 장치에 맞춰 조성되는 것이 아니라 그에 앞서 있고, 그 아름다움은 그것들이 존재한다는 그 자체에 있다. 또 진정한 의미의 조형성은 주체

배병우의 反/미학적 사진

의 의식과 몸의 연동, 주체와 객체의 상호작용—우리는 이럴 때 흔히 '합일合一'이라는 말을 쓴다. 하지만 양자가 다르다면 '간극'이 존재할 것이고, 그런 한 합일은 한쪽의 폭력을 수반하거나 기만적 봉합이다—을 통해서만 가능하다. 우리는 이러한 점을 고려하면서 배병우의 사진들을 봐야 하지 않을까?

소나무든 창덕궁이든 알람브라 궁전이든 오름이든 배병우의 사진 시리즈에서 제작 연도를 유심히 보면, 이 작가가 거의 한결같이 한 대상과 많게는 30년, 적어도 20년 넘는 세월을 함께 보냈음을 알 수 있다. 그 시간들은 배병우가 대상에 보내는 지속적 애정인 동시에 그 대상들이 작가를 가르치고 키운 학습의 과정일 것이다. 그 시간들 속에서 그는 공간의 운율을 배웠을 것이고, 시간의 질량을 가늠해봤을 것이며, 생의 지속과 결락을 깨달았을 것이다. 나는 그 자연으로부터의 경험적 배움이, 예컨대 창덕궁 〈영화당에서 내다본 부용지 일원의 설경〉(2003)과 〈부용정에서 내다본 영화당 일원〉(2009), 이 두 사진의 서로를 비추는 입체적 시간과 공간을 만들어낸 원동력이라고 본다. 알람브라 헤네랄리페 재단의 디렉터는 배병우를 "서울 창덕궁의 비원secret garden과 대등하게, 우리에게 경험으로서의 알람브라에 대한 새로운 시각을 선사하는 21세기 여행자"[7]라 칭했다. 맞는 말이다. 그런데 여기의 여행자는 세계를 선線적으로 가로지르기보다 점點에서 점點으로 깊이 새기면서, 그 지역의 '지질'과 '벽癖'을 가진 생명에 기대는 예술가다.

배병우, ⟨OM1A-009H⟩, C-print, 125×250cm, 2000

# 소진하며 아름다워진 것들의
# 에코그래피

## 정현의 조각

## 인간 아닌

16톤의 무쇠로 무지막지하게 만든 검은 공과 1그램이 채 안 되는 콜타르 용액은 어디서 만나는가? 몸체 전체가 쩍쩍 갈라져 그 틈새마다 검은 기름때로 눅진한 낡은 침목枕木과 바늘 한 점 꽂을 데 없이 단단한 흑색 석탄 덩어리는 어디서 접점을 갖는가? 그것들 모두가 여타 소소한 사물들보다 자체의 강력한 물질적 속성을 외관상으로 드러낸다는 점에서? 아니면 그것을 마주한 사람의 입장에서 볼 때 그로부터 제각각 다르지만 지각의 강도 면에서는 강렬하고 자극적인 질량, 밀도, 부피, 색채, 형태를 보게 된다는 점에서? 관점에 따라 다양한 관계를 상상할 수

정현, 〈무제〉, 석탄, 42×29×37cm, 2006

있다. 하지만 정현에 한정하면 그것들은 조각의 지평에서 만난다. 그리고 그 넘치는 강렬함과 표현성을 내장한 물질들은 정현의 창작세계에서 '인간'이라는 근원적이고 현실적인 예술 주제(기의)를 가시화하는 모티프(기표)로 접점을 형성한다.

하지만 나는 그의 조각에서 몸으로서 인간을 보려 하지 않는다. 또한 그의 드로잉에서 인간의 얼굴을 보려 하지도 않는다. 그의 작품들이 내뿜는 막대한 물질적 존재감, 언어를 희박하게 만드는 시각적 표현력, 관객과의 즉물적 조우를 유도하는 설치의 힘을 인간적인 의미나 맥락으로 약화시키고 싶지 않기 때문이다. 국내 굴지의 철강회사에서 만들어 사용한 일명 '파쇄공'은 10여 년간 25미터 높이에서 수직 낙하돼 쇠의 불순물을 정제하는 데 쓰였다. 그러는 동안 자체 중량이 16톤에서 8톤으로 소진됐다. 이런 사연을 가진 파쇄공으로 정현은 조각을 했는데, 이것을 나는 인간 시련의 역사와 유비시키고 싶지 않다. 또 수십 년간 기차 하중을 고스란히 온몸으로 견뎌온 선로의 버팀목을 삶의 무게에 짓눌릴 수밖에 없는 인간 운명의 존재론적 비유로 들고 싶지 않다. 검붉게 녹슨 철근들이 얽히고설킨 형상을 인생의 신산辛酸한 속성과 유비시켜 논하기를 원치 않는 것도 마찬가지다. 통상 그런 해석이나 논리는 여차하면 센티멘털리즘으로 변질돼 사람들에게 상투적 위로만 남긴다.

그런데 이런 나의 비평 방향과는 상관없이, 혹은 그런 차원에 앞서서 작가는 애초부터 인간에 대한 깊은 애정에서 작품을 했을 수 있다. 다르게는, 인간과 인간 형상의 면대면 관계 및 교감에 자기 작업의 가치를 설정했을 수도 있다. 작가는 오래전에 이렇게 말한 적이 있기 때문이다. "나는 강박관념에 시달리는 이 시대의 실존상, 뻥 뚫리고 찢기고 일그

정현, 〈무제〉, 철, 140×140×140cm, 2013

정현, 〈무제〉, 철, 113×187×165cm, 2

정현, 〈무제〉, 침목, 300×75×25cm, 48개, 2001~2015

러진 절박한 인간의 순간순간에 보다 가까이 다가서려고 한다." 1992년
『월간미술』에 기고한 작가의 글에서 발췌한 이 문장은 조각가 정현이
둔중한 진흙덩이를 각목으로 퍽퍽 쳐내고, 딱딱한 석탄덩이를 끌로 깍
깍 파 들어가고, 찐득한 콜타르를 종이 위에 쫙쫙 그어나가는 촉각적인
표현법으로 무엇을 가시화하고, 어디에 도달하고자 했는지를 말해주는
것 같다. 그것은 문맥상 여지가 없듯, 인간의 실존적 고통을 시각적으로
수사修辭하는 것이다. 그렇게 해서 휴머니즘적 미술을 성취하는 것이다.
그러니 질척거리는 감상주의가 두려워 그의 미술에서 인간을 피하려
한 나는 틀렸다.

## 물질과 인간의 정밀 조영照影/造營

정현의 조각이 인간을 은유하기 때문에 우리가 그것을 좋다고 느껴왔
을까? 그의 작품들이 감상자의 휴머니즘적 정서를 어루만지므로 감동
적인가? 둘 다 맞다 해도, 그것으로 충분한가? 이제까지 작가 자신은 물
론 여러 논자가 그의 작업에서 거의 예외 없이 인간을 향한 가치를 발
견했다. 아니면 반대로 인간적 가치를 통해 그의 미적 세계를 정의했
다. 하지만 결코 감추거나 위축시킬 수 없는 정현 조각의 어떤 면모는
그 같은 순환 논법과 순치된 인문주의로는 밝혀낼 수 없어 보인다. 이유
는 사물/대상의 존재objecthood 자체, 행위performance 자체, 사물의 질서
order of thing 자체가 정현의 미술을 결정화하는 절대적 속성 중 하나라
고 보기 때문이다. 그것들은 인간중심주의의 의미망으로 포착할 수 없

는 객체다. 어떻게 우리가 아스팔트 길닦이에 쓰는 아스콘의 질적 상태를, 기찻길 침목들에 가해진 압력의 강도를, 녹슬고 삭고 붉은 부스럼을 일으키는 금속의 시간과 생태를 인간적으로 전유할 수 있겠는가. 비록 그 물질들이 정현이라는 미술가의 개입을 통해 산맥처럼 강인한 인간 육체의 누운 모습을 연상시키는 조각이 되고, 대지 위에 두 다리로 버티고 선 인간 군상을 암시하는 설치작품이 되며, 자코메티의 그것처럼 바짝 마른 남자 입상을 환기시키더라도 말이다.

물론 이런 논의는 작가의 미술이 그간 어떻게 전개돼왔는지를 살펴봐야 균형을 이룰 것이다. 2006년 국립현대미술관은 정현을 '올해의 작가'로 선정하고 개인전 개최와 함께 도록을 발간했다. 거기 글을 쓴 학예사 박수진은 작가의 작업세계에 대해 "1980년대 후반부터 1990년대까지는 인체의 역동성이 표현상의 중심을 이루었다면, 1990년대 중반부터는 재료와 도구가 중심이 되면서 제작 과정상의 우연성이 드러난다. 특히 1990년대 후반에 들어서서는 재료의 물질성이 더욱 부각되는 시기"라고 설명한다. 나는 이러한 시기 구분에 동의한다. 하지만 2010년대 작가의 근작을 고려하면, 그 변화의 핵심을 좀더 구체적으로 추출할 수 있을 것이다. 요컨대 정현은 마닐라삼에 석고를 묻혀 골조를 만들고 그 위에 콜타르를 착색한 인체 조각에 매진하던 초기, 예술의 이름 아래 질료로 인간을 형상화한 것이 맞다. 하지만 점차 물질들의 본래 성질과 우연하고 가변적인 외적 조건에 자신의 예술적 의도와 표현 방식을 반향echo해가는 식으로 이행했다. 즉 작가의 조형적 목적에 물질들을 종속시켜 시각적으로든 의미상으로든 인간과 닮은 형상을 빚어내는 데서, 물질 자체가 발산하는 특성 및 주변 맥락에 작가의 의식과 감

정현, 〈무제〉, 석탄, 42×29×37cm,

각이 메아리치듯 반응하는 식의 작업으로 나아간 것이다.

2014년 열일곱 번째 개인전에 내놓은 '8톤의 파쇄공'에 이르러 정현의 조각은 한 사물의 존재부터 주어진 질서까지, 물物 자체로 경험할 수밖에 없는 것들을 제시하는 미술의 완성형에 거의 도달한 듯하다. 인간형태적으로anthropomorphic 전유되거나 인간중심적 의미로 해석되기 전에 물질이 가진 자체의 속성과 외관, 그리고 그 물질이 온몸으로 겪은 전술 역사를 긍정하는 미술이 그것이다. 이 미술은 그럼 비인간적인가? 이 미술에는 인간이 부재한가? 그렇지는 않다. 인간의 몸을 닮은 그의 1980~1990년대 조각은 물론 격렬한 감정의 인간 얼굴을 연상시키는 2000년대 드로잉들과 마찬가지로, 정현의 조각세계에 인간은 근본 축으로 내재한다. 예컨대 파쇄공 조각처럼 물 자체인 작품에도 말이다. 다만 관계의 방식이 달라졌다.

이전 작품들이 말하자면 물질의 물질성을 녹여내 인간이라는 의미를 상징하고 표현하고 추상하는 데 창작 의의를 둔 것이라면, 현재의 작품은 물질에 대한 인간의 즉각적이면서 즉물적인 반향을 목표로 한다. 이때 반향의 첫 인간은 그 물질과 조우하고 거기서 예술의 가능성을 발견한 작가 자신이다. 하지만 그 물질이 일종의 '발견된 오브제'로서 미술작품으로 전시되었을 때 불특정 다수의 감상자가 얼마든지 그 인간에 해당될 수 있다. 그/녀는 거대한 크기와 무게감, 단단함, 그러면서도 긴 세월 강물에 잘 깎인 조약돌처럼 매끈함과 군더더기 없음을 갖춘 검은 파쇄공과 만나 그 대상이 내뿜는 객체성에 감응하며 특정한 상을 그리게 된다. 그 상을 우리는 감상자 주체의 주관에 따라 얼마든지 상상할 수 있는 것이라 단정하기 쉽다. 하지만 사실은 그렇지 않다. 예컨대

10년간 셀 수 없이 많은 횟수로 공중 낙하하면서 물리적으로 마모된 거대한 무쇠 공은 사람들에게 범접할 수 없는 위엄과 동시에 간단히 말로 할 수 없는 응축된 통증을 느끼게 한다. 하지만 그것은 인간이 상상력을 발휘해 의미를 그렇게 각색하는 것이 아니라(우리는 그렇게 착각하는 경향이 있지만), 실제로는 그 쇠공의 지금 여기 상태에 감상자가 감응해서 부지불식간에 드는 판단이다. 그 판단의 근거는 보는 이의 주관과 심리에 있지 않고 대상의 질적, 물리적 상태로부터 발현돼 보는 이의 지각과 의식에 현상되는 것이다. 그 점에서 나는 정현의 몇몇 조각에 에코그래피echography, 照影라는 용어를 적용하고 싶다.

에코그래피는 의학에서 '초음파 검사법' 또는 '초음파 조영술' 등으로 불리는 진단법이다. 쉬운 예로 태아의 초음파 사진처럼 육안으로는 볼 수 없는 신체 내부의 상태를 고주파를 이용한 반향그래프echo-graph로 알아내는 방식이다. 데리다는 이를 철학적 논쟁에 도입해 인간과 텔레비전 사이의 상호작용을 분석한 바 있다. 그와 비슷하게 나는 에코그래피의 방식이 정현과 그가 주목한 현실의 물질들 사이에 작동했고, 나아가 잠재적 관객의 미적 경험과 물 자체thing itself로 제시된 그 물질들 사이에서 일어날 수 있다고 유추해본다. 작가가 절반으로 마멸된 파쇄공, 해체된 침목, 부러진 철근 마디를 두고 "잘 겪은 시련은 아름답다"고 말할 때, 그러니까 그 아름다움은 의인화된 것이 아니라 정현이라는 인간의 눈과 피부에 투영된 물질의 질적, 외형적 상태다. 그것은 우리 앞에 일시적인 것으로 나타나지만 고유의 내력으로 그렇게 존재하게 된 것이며, 우리가 그렇게 여기는 것 같아도 사실은 그것이 우리로 하여금 그렇게 느끼게 하고 생각하게 한다. 미의 주체와 객체 관계를 이렇게 역전

시키고 복합화하고 있다는 점을 들어, 정현의 조각은 '인간'을 다른 지각의 조영술로 새롭게 조영造營하는 중이라는 미학적 판단이 가능하다.

# 불가능한 시각을 위한 反빛

## 곽남신의 '그림자'

흔적에서 표상까지

이 글에서는 곽남신의 미술을 논할 것이다. 대상은 1990년대 중반 ~2011년 후반의 전시를 통해 선보인 작품들이다. 그가 평면과 입체, 그리기와 판화 기법 등을 혼용하고 단일 작품의 제시와 작품의 공간 연출을 넘나들며 창작활동을 하는 까닭에 장르를 특정하기는 어렵다. 하지만 이제까지 작가는 모티브 면에서 '그림자'를 주요하게 채택해왔기 때문에 시각적으로는 꽤 일관된 지향성을 보인다. 또한 그 그림자를 "의미가 함축된 상상적 이미지"(2004년 작가 인터뷰)로 이해하면서, 직접적이고 물질적인 현실의 날것 상태와는 다소 거리를 둔 감각들, 감수성, 정

곽남신, 〈토르소Torso〉, 117×91.5cm, 캔버스에 아크릴릭, 지점토, 1995

서를 거기 담아 표현해내고자 한다는 점에서 작업 주제의 지속성 또한 확보하고 있다. 이러한 맥락에서 곽남신의 '그림자'라는 모티브를 조형 예술의 관점에서 들여다볼 필요가 있다. 나아가 '의미를 함축하고 있는 상상적 이미지'로서 작품 속 그림자가 잠재하고 있는 생각을 철학적이고 미학적으로 논하는 일이 가능하다.

흐릿한 윤곽을 가진 그것, 검고 부피나 무게가 없어 부정적인 의미로 빛과 색채와 실체의 정반대편에 있다고 간주되는 그것. 곽남신의 작품을 앞에 두고 사람들이 가장 먼저 보고, 논자들이 가장 비중 있게 언급하는 그것은 바로 '그림자'다. 그도 그럴 것이 1979년 이 작가가 한국 미술계의 신예로 주목받는 계기가 된 그림에서부터 이후 30년이 훌쩍 지난 현재 중견 작가로 자기 미술의 자리를 견지하며 내놓는 복합적 형식의 작품에 이르기까지 곽남신의 거의 모든 작업에는 그림자 이미지가 핵심적으로 등장한다. 그는 1970년대 말부터 1980년대 초반까지 단색조 화면에 마치 반투명 창호지에 적요하게 비치는 나무 그림자 같은 형상을 흑연으로 흐리게 그려넣었다. 또 파리 유학 후인 1980년대 후반에서 1990년대 중반까지 회화와 판화를 중심으로 다양한 실험을 하던 시기에도, 유적지의 흙바닥을 연상시키는 배경 위에 돌·뼛조각·토르소·암각화의 동물 선묘와 유사해 보이는 도상icon을 그림자 이미지로 그리거나 빚었다. 그리고 2000년대 들어서는 사각형의 평평한 표면에 한정하지 않고, 반半 입체, 입체, 특정 형태의 캔버스shaped canvas, 설치미술 등 여러 공간과 여러 표현 방식을 가로지르고 접목하면서 그림자를 작품화했다. 예를 들면 키스 직전 남녀의 서로 다른 제스처라든가, 멀리 뻗어나가는 남자의 오줌 줄기라든가, 빙 둘러 수다 떠는 이들의 집

단 실루엣에서 느껴지는 공모의 기운이라든가.

위와 같이 시기로 구분하고 세부 내용에 따라 변화를 가늠했지만, 그
간 곽남신이 해온 작업에서 우리는 원환처럼 그림자라는 특정 모티브
를 중심으로 도는 이 작가만의 예술 방향을 발견할 수 있다. 이에 대해
평자들은 곽남신이 "그림자 같은 본원적 이미지를 탐색"(양정무)한다고
분석하기도 하고, "어떤 현현顯現의 과정을 드러내려"(김원방) 시도한다
고 해석하기도 한다. 또 그 작품의 그림자 이미지가 궁극적으로는 의미
의 완료가 아니라 개방을 지향한다고 풀이하면서, 그 "개방성이야말로
곽남신의 조형론에서 중추적인 요인"(심상용)이라고 정의한 평도 있다.
관점과 내용은 모두 상이하지만, 이 논평들은 곽남신의 미술 중 가시적
대상으로서 그림자에 이론적 배경과 의의를 밝혀준다.

한편, 작가는 애초부터 개념적이거나 논리적인 차원에서 그림자를
다루지는 않았던 듯하다. 그보다 곽남신은 자신의 경험 조각과 마음의
편린으로부터, 혹은 덧없이 흐르는 일상 중 눈길이 간 소소한 사물과 생
활의 에피소드를 통해 느낀 바를 자신만의 조형예술로 증류하고 종합
하는 과정에서 그림자라는 구체적 시각언어를 포착한 것으로 보인다.
이때 그림자가 작가 내부의 정서적이고 경험적인 영역에서 유래했고
일련의 과정을 거치며 선별된 '시각언어'라는 점이 중요하다. 왜냐하면
앞서 우리가 크게 세 시기로 나눈 곽남신의 미술에서 그림자는 각기 다
른 형태와 내용을 띠며, 다양한 실험의 와중에 각각의 조형 방법론 및
매체를 통해 구현되기 때문이다. 그 다름과 이행, 그간 꽤 많은 작품 속
에서 가시화된 그림자의 다양한 세부가 어떻게 가능했겠는가. 그것은
고정된 조형 이념에 따르기보다 가변적인 순간들, 외부의 존재들이 던

곽남신의 '그림자'

곽남신, 〈Kiss〉, 합판에 라커칠, LED, 248×262cm, 2

지는 일종의 메시지를 작가가 감각적으로 수신해서 거기에 매번 가시적인 형形을 주고 질서를 부여한 덕분이다. 그런 과정에서 그림자 자체가 때로는 그저 평면적인 속성을 가진 존재의 흔적으로, 때로는 문명사적 도상의 대리 기표로, 또 때로는 뻔하고 진부한 우리 생활의 면면들을 제유하는 수사적 장치로 시각언어화된 것이다.

따라서 우리는 이렇게 말해야 한다. 곽남신의 작품에 주요한 모티프인 그림자가 고대 로마 플리니우스의 『박물지Naturalis Historia』에 쓰인 회화의 기원처럼 "사람의 그림자 윤곽을 따라 그린" 것이든 또 미국 모더니즘 회화의 평면성 강령이나 한국의 단색화 취향 그 어디에 결부돼 있든 간에, 관건은 그의 작업들이 개별적인 형태와 스토리를 담고 변이해온 점이라고 말이다. 이 점이 중요한 이유는 곽남신의 경우 그림자는 이미지 제작의 결과가 아니라 그 제작과 결과를 주도하는 시각언어이기 때문이다. 특히 2000년대 들어 그가 선보인 그림자 작품들은 작품의 외적이고 물리적인 형태와 내부 스토리의 동기화synchronize가 두드러진다. 이는 이 작가 내부에서 조형적 운용과 언어적 표현이 '잘 쓰고, 잘 장정된 책'처럼 맞물려 돌아간다는 예증일 것이다.

## 모든 것에서 어떤 것도 아닌 것까지

좀 전에 곽남신의 근작들에서 형태와 내용이 동시에 진행된다고 했다. 하지만 이 말이 곧 그의 작품들이 모든 감상자에게 똑같은 이야기를 전달하거나, 동일한 상상을 촉발시킨다는 뜻은 아니다. 물론 〈키스〉라는

작품에서 대부분의 감상자는 제목과 동일한 사태를 눈으로 보고 싶어 하고 그것을 볼 수 있다. 이때 본 것이 그 작품의 내용이자 작가가 말하고자 한 바임은 두말할 필요도 없다. 그런데 사실 〈키스〉는 대형 MDF 판재를 두루뭉술한 윤곽선으로 자르고 그 위에 검은색 라커를 칠한 뒤 그 배면에 푸른색 전구로 조명장치를 한 평면 설치작품이다. 얼핏 봐서는 그것이 구체적으로 어떤 형상인지 알기 어렵다. 그러면 어떻게 우리는 그 작품에서 여자의 어깨를 붙들고 막 키스를 하려는 남자와 몸을 살짝 뒤로 뺀 여자의 실루엣을 볼 수 있는가. 이는 다분히 작품의 제목으로부터 영향을 받은 결과다. 따라서 만약 어떤 감상자가 그 작품의 타이틀을 모르는 상태로 〈키스〉를 봤다면, 그 실루엣은 전혀 다른 이야기로 그/녀에게 어필했을 것이다. 애매모호한 윤곽선을 그리고 있는 사방 3미터 크기의 평평하고 검은 이미지 덩어리 안에서 무슨 일이, 어떤 이야기들이 펼쳐지고 있는지 그 누구도 세부를 단일하고 규정적인 언어로 정리할 수 없다는 얘기다.

이 대목에서 곽남신의 그림자가 잠재하고 있는, 전체와 세부에 대한 인과론적 해석의 전횡을 넘어설 가능성이 떠오른다. 곧바로 이 주제로 들어가기 전에, 우리 몸에서 전全 신체와 각 지체 간의 위계 짓기 내지는 종속관계에 대한 오래된 담론부터 들어보자.

머리와 손처럼 신체의 가장 중요하고 귀한 부분은 항상 노출된 채 온갖 생활의 대소사를 처리하느라 바쁘다. 반면 남녀의 생식기처럼 가장 본능적이고 사람들이 부끄럽게 여기는 부분은 통상 옷으로 감춰지고 은밀히 보호된다. 이는 언뜻 단순한 역설로 들리지만, 지금 바로 우리 몸의 형편만 들여다봐도 바로 인정하게 되는 사실이다. 한편 이 같은 생

각을 별 저항 없이 받아들인다면, 우리는 부지불식간에 몸의 부분들을 위계로 나누고 우열을 따지는 것이 아닌가. 말하자면 생각하는 머리, 만들고 조직하는 손은 생리적 기관인 성기보다 더 상위에 속한다는 논리, 한 몸 안의 지체들을 그저 각각 다른 것으로서가 아니라 차별과 종속의 관계로 구분하는 논리 말이다. 사실 중요한 것과 별 가치 없는 것이 눈에 뻔히 보이고, 전체와 그에 속한 부분들이 뚜렷이 구분돼 보이는데 우리가 어떻게 모든 것을 똑같이, 차별 없이 대할 수 있겠는가? 여기서 문제는 '시각'이다. 즉 이러저러하게 보인다는 것이고, 그 보이는 것에 따라 이러저러하게 일정한 판단과 해석을 내린다는 것이다. 그럼 이 난제를 시각 이미지로 풀어본다면? 그림자라면 그 차별적이고 단선적인 보기와 사고를 넘어서는 일이 가능하지 않을까. 그림자란 실재의 반영이지만, 세부로 나뉘지 않는 하나의 존재, 그 내부와 외부가 일치하는 무한히 가볍고 무한히 유연한 형상이기 때문이다.

곽남신이 반드시 위와 같은 맥락을 고려하면서 그림자 이미지를 다루지는 않았을 것이다. 그렇기는 해도 언젠가 이 작가는 전시 도록에 "그림자는 현실의 형태로부터 얼마든지 자유롭기 때문에 무궁무진한 표현의 폭을 가지고 있고 내부의 모든 3차원적 형상이 오직 외곽선의 형태로만 압축된다"고 썼다. 이 명료한 문장에서 우리가 읽어내야 할 의미는 한편으로 조형적 대상으로서 그림자가 지닌 표현 역량이고, 다른 한편으로는 전체와 부분에 대한 현실의 차별적 시선이 작동할 수 없는 모델로서의 그림자다. 어쩌면 전자의 의미에서 그림자의 역량이 앞서 우리가 논했듯 여태껏 곽남신의 미술이 수행하고 거둔 조형적 변화와 성과를 견인했을지 모른다. 그렇다면 후자의 의미에서 그림자를 경험

곽남신, 〈무제〉, 침목, 300×75×25cm, 48개, 2001~2

하고 생각할 여지는 우리 감상자의 몫이다. 거기서 경험적 의미의 폭은, 앞서 인용한 심상용의 평론이 이미 짚었듯이 "개방"돼 있다. 그리고 생각의 양은 마치 조금의 두께도 없으면서 실재하는 무수한 것과 현존하는 다양한 것을 보증해주는 그림자처럼 잴 수 없지만 풍부할 것이다. 그래서 그의 작품에서 그림자가 "무궁무진한 표현의 폭"을 지니고서 감상자의 다양하고 풍요로운 해석의 폭을 예비한다고 말하는 것이다. 그런

차원에서 곽남신의 그림자는 모든 것에서 그 무엇도 아닌 것까지를 품은 보편적이고 개별적인 이미지다.

마지막으로 곽남신의 일련의 작품들 중 회화의 물질적이고 물리적인 측면을 이미지의 내용에 직접적으로 결부시킨 것들에 대해 언급하고 싶다. 예컨대 〈소녀〉는 부끄러운 듯 그러나 다소 요염하게 몸을 꼬고 선 어떤 여자의 실루엣을, 〈싸움〉은 서로의 몸을 잡아당기며 싸우고 있는 세 사람의 그림자를 보여준다. 그런데 실상 감상자가 그 같은 미묘한 정서를, 밀고 당기는 힘을 지각할 수 있는 것은 그런 인물의 묘사 때문이 아니다. 대신 그 그림자 이미지가 그려진 실제 캔버스 천이 상하 또는 좌우로 팽팽히 당겨져 있는 덕분이다. 이를테면 소녀의 간지러운 동시에 도발적인 감성은 신체의 특정 부위(그러나 그림자로 그려졌기 때문에 단언할 수는 없는)를 향해 잡아끌어 내려진 천의 주름으로부터 온다. 또 몸으로 벌이는 세 인물의 사생결단은 화면 오른쪽에 비끄러매진 천의 팽창에 따라 느껴진다. 이렇게 보자마자 어떤 사태를 직감하고 서로 공감할 수 있는 작품의 힘은 어디서 왔을까? 우리는 그 힘이 세계에 대해서, 대상에 대해서 분할하고 차별 짓는 빛의 시선이 아니라, 그것들에 스며들고 그것들을 품는 반反빛/그림자의 시선에서 오는 것인가 하고 작가에게 묻는다.

# 유크로니아의 예술 행위

## 조덕현과 꿈

---

아우라

내부를 관통하는 것이 아니라 일정한 거리를 두고 바깥의 자리를 견지할 때 온전히 관계할 수 있는 존재들이 있다. 혹은 많이 유보해서 그럴 때만 그것이 그것답게 있을 수 있고, 원래 의도는 그렇지 않은데도 나/주체의 손길 아래서 망가지거나 변질돼버리는 위험을 줄일 수 있다. 물론 사람들은 통상 손안에 꽉 쥐어야만 대상의 실재를 파악할 수 있고, 그 속을 샅샅이 통찰할 수 있다고 믿어왔다. 우리말로 '마음대로 할 수 있게 휘어잡다'는 의미의 '장악掌握하다' 또는, 독일어로 '손안에 있다' 및 '현존하다'의 뜻인 '포어한덴 자인vorhanden sein'이 그것을 표상한다.

조덕현, 〈꿈의 정원〉 중 설치 작업, 각종 구조물 오브제 거울, 2015

하지만 예를 들어 꿈이라는 것이 어디 명징한 의식으로 꿰뚫는다고 파악되던가. 사랑하는 사람이 품안에 있다고 완전한 내 소유물이 되던가. 압도적 진공상태에서 음악이든 소음이든 들리던가. 오히려 그럴 경우 애초부터 모호성 자체인 꿈은 산산이 흩어져버리고, 애인은 편안함의 갑갑증으로 달아날 기회를 엿보기 시작하며, 대기를 진동시키던 소리音는 뭉개져버린다. 그 존재들은 이미 항상 종속관계나 내포관계로 묶기에 불가능한 위치에서 나와 관계한다. 또 제아무리 '가깝게 느껴지더라도 어떤 먼 것의 일회적 나타남' 같은 지각의 거리를 요구한다. 나는 이 두 사안에 미학적 이름을 부여하고 싶다. 앞선 것은 레비나스Emmanuel Levinas의 '외재성exteriority' 개념을 참조해 '바깥에 있기'라고 칭하자. 후자는 벤야민의 '아우라Aura' 개념을 원용해 '아우라적 거리'라는 명명이 가능할 것이다. 이 둘은 이제 논할 조덕현의 미술에서 내가 부각시키고자 하는 예술적이고 인문적인 특질이 갖춰지기 위한 주요 요소다. 그의 창작 방식 전반을 조망해서 말하자면, 조형적으로 탁월해지고 비평의 사유와 담론을 촉발시키는 힘을 가진 잠재성의 조건이다.

좀 전에 꿈, 사랑하는 이, 음을 손안에 쥘 수 없고 주체가 그 바깥에 머물러야 하는 예로 꼽은 것은 내 맘대로의 선택이 아니다. 그것들은 명시적으로는 조덕현의 2015년 일민미술관 개인전《꿈》을 구성하고 있는 세 개의 소주제—"꿈의 정원" "님의 정원" "음의 정원"—에서 가져왔다. 동시에 이 작가가 30여 년의 창작 기간에 천착해온 미적 대상으로부터 추출해본 속성들이기도 하다. 물론 이렇듯 어렵게 논하지 않고 그것들이 문자 그대로의 꿈, 님, 음이라 생각해도 좋다. 하지만 한 걸음 깊이 들어가 조덕현의 예술세계에 담긴 여러 모티프를 결정結晶화했을 때

남는 것이라는 의미에서 꿈, 님, 음은 조금 더 깊고 진하다.

욕망과 충동, 동경과 비현실로서의 꿈. 쾌락원칙과 죽음충동의 희비 쌍곡선으로서의 사랑. 아름다움과 에너지, 우주적 질서와 자연의 생기로서의 음. 우리가 가령 1980년대 후반부터 2010년대 후반 현재까지 개별 형상이나 기교의 변화, 나아가 작품의 내러티브나 프로젝트의 주제가 전개돼온 궤적에 근거해 조덕현의 미술을 사변적으로 재구성해도 좋다면 꿈, 사랑, 음은 이 같은 의미로 해석 가능하다. 그것은 먼저, 한국의 과거사에 접근하는 작가만의 경로다. 역사의 순간들에 작가의 감정을 이입해 추념한 〈20세기의 추억〉(1990~1996) 연작에서 보듯 역사에 대한 조덕현만의 서정적이고 구성적인―사실+해석+상상+사진적 드로잉 행위―입장과 방식이 있는 것이다. 다음, 사랑은 여성의 삶에 그가 보내는 찬미와 연민의 다른 이름이다. 조덕현은 본인의 연로한 어머니를 극적 이미지의 무대로 초대한 작품(1996)부터 한국 최초의 여성 패션디자이너 노라 노와 한국인으로서 영국 귀족과 결혼해 '레이디 로더미어'로 불린 문화예술 후원자 이정선을 다룬 〈리-컬렉션Re-Collection〉(2002)까지에서 그 사랑의 양태를 아낌없이 표현했다. 여기에 2015년 개인전 중 일민미술관 3층에서 감상자가 새롭게 마주한 설치작품 〈음의 정원〉을 더해야 할 것이다. 작곡가 윤이상의 협주곡 〈공후Gong-Hu〉와 〈공간Espace〉을 바탕으로 한 사운드스케이프와 흰 스크린 뒤 식물 그림자의 이미지 연출이 융합되어 감상자의 통각적 심미성을 높인 그 작품에서 음은 극히 추상적이며 극히 물리적인 속성을 드러냈다.

조덕현, 〈꿈의 정원〉 중 회화 작업, 각각 한지 위에 연필, 2015

## 이상적인 시간 속의 미적 경험

조덕현의 이 모든 작업이 수렴되는 특별한 감각 상태가 있다. 비극적이
지만 아름답고, 고생스러움이 짙게 드리워져 있지만 평온하고, 상실의
비애와 망각의 고통이 배어 있지만 타자가 지금 여기로 우아하고 고요
하게 재생돼 걸어 들어오는 상태. 기승전은 어찌되었든 이상적인 느낌
으로 귀결되는 감각 말이다. 그 감각 상태는 조덕현의 창작 기법에서 근
간을 이루고 있는 것, 요컨대 사진 이미지를 흑연과 목탄 소묘로 재현해
내는 정교하고 정적인 시각 표현 능력에서 기인한 것이다. 또 이 작가의
인간적 면모와 내면으로부터 우러나오는 정서일지도 모른다. 그렇다고

조덕현, 〈꿈의 정원〉 중 영상설치 작업, 영상물과 거울, 상영 시간 365초, 20

해도 나는 좀더 중층의 차원에서 그렇게 감각이 변화하는 역학을 설명하고 싶다. 앞서 말한 '바깥에 있기'와 '아우라적 거리'가 그것이다. 이두 요소는 조덕현이 타자를 구속하지도 않지만 소외시키지도 않는 방식으로 작품화하는 기초적 태도다. 그 태를 통해 각 작품에 이상적 지복의 상태가 마련된다. 또 그 타자가 망실된 과거사의 한 조각, 언제든 스러져갈 위기에 처한 한 인간과 그 생生일 경우 각각의 존재를 침해하지 않고 남용하지도 않는 방식으로 예술적 아우라를 부여하는 기제다. 예컨대 누가 찍었는지도 채 알 수 없는 구한말 기생의 흑백사진과 20세기 초 서구 영화산업의 뮤즈였던 그레타 가르보의 화보는 조덕현의 미술 행위 속에서, 제작 시기나 작업 맥락이 다르다 해도, 보는 이에게 동

조덕현, 〈꿈의 정원〉 중 회화설치 작업, 한지위에 연필, 2015

질적인 감각을 유도하는 환영적 사랑의 초상화가 된다. 변이의 과정에서 작가는 각 인물, 각각의 사진 이미지에 어떤 차별의 인장도 찍지 않고, 억압적 의미 부여도 시도하지 않는다. 그 점에서 조덕현은 모티프가 된 존재들의 바깥에서, 그 존재들과 서로 범접하기에 조심스러우며 아슬아슬한 거리를 두고 관계한다고 말할 수 있다.

조덕현은 파편이 된 역사/과거사의 사실들을 현재 기록으로 남아 있는 사진에 기초해 시각화하더라도, 거기에 꼭 가상적 내러티브와 이상화된 이미지를 포함시켜 작품으로 구축해간다. 이제까지 그의 대부분의 작업이 그러했지만, 2015년 개인전에서 그 같은 창작 공학은 특별한 확장성을 가졌다. 작가 조덕현이라는 실재, 동명이인인 배우 조덕현의 연기, 그리고 소설가 김기창과의 협업을 통해 만들어진 가상의 인물 '조덕현'이 예술적 구성과 융합을 거쳐 〈조덕현 이야기〉라는 유사pseudo 아카이브-회화-비디오-설치작품으로 창출되었기 때문이다. 나는 이 글에서 그 시청각적 서사를 다시 풀어 쓰는 비생산성보다는 미학적 핵심만 간추리는 생산성을 택하고 싶다. 요컨대 핵심은 〈조덕현 이야기〉가 현실로는 존재하지 않고 그럴 수도 없는 다면적이고 혼성적인 시간, 그러나 그 시곗바늘이 고갈과 부정 대신 생성과 축적의 추 쪽으로 향해 가는 이상적 시간理想-時을 시각, 청각, 촉각으로 극화했다는 점이다. 따라서 전시《꿈》의 신작이자 역작인 〈조덕현 이야기〉에서 진짜 이야기는 미술-문학-영화 연기 쪽 예술가 셋이 빚어낸 이야기, 즉 가상의 '조덕현'이 누볐던 인생의 꿈과 독거노인으로서의 죽음 사이에 있지 않다. 오히려 작품 속에서 어떤 리얼리티와 팩트도 보증할 수 없지만, 반대로 그 둘이 선행돼 있지 않다면 결국 아무것도 아닌 시간, 그런 모순과 역설의

시간 자체라고 봐야 한다.

『장미의 이름』『푸코의 추』 같은 뛰어난 소설의 저자이자 기호학자인 에코Umberto Eco는 '유토피아'를 응용해 문학에서 '유크로니아Uchronia적 이야기'라는 세부 장르를 제안했다.[1] 유토피아가 '어디에도 없는 공간'으로서 이상향理想鄉이라면, 유크로니아는 '어느 시간에도 없는 시간'으로서 이상시理想時다. 같은 맥락에서 '이상시적 이야기'로 번역할 수 있는 그 장르는 예를 들어 구한말 일제강점기를 겪지 않았더라면 우리나라는 어떻게 됐을까를 작가의 상상력을 바탕으로 풀어내는 이야기 유형을 말한다. 물론 거기에는 필수 조건이 있다. 그 이야기가 흥미롭고 유의미하게 읽히기/들리기 위해서는 일제 식민지배라는 역사적 사실에 대한 선先이해가 있어야 하는 것이다. 나는 1990년대 〈20세기의 추억〉부터 2015년 작 〈조덕현 이야기〉까지, 그리고 여기서 다루지 않았지만 조덕현 미술의 다른 축인 매장과 발굴의 프로젝트 가운데 〈구림마을 프로젝트〉(2000)나 〈DMZ〉(2005)가 이 같은 조건을 충족시키고, 장르적 정체성을 효과적으로 실현시킨다는 점을 강조하고 싶다. 에코의 문학적 제안에 봉사하기 위해서가 아니다. 조덕현의 미술에서 가장 빛나는 동시에 가장 말해지지 않았던 측면이 바로 그처럼, 사실에 기반을 둔 이상화된 시간과 감각 상태여서다. 우리는 유크로니아를 향해 째깍거리며 가는 음의 리듬들, 역사의 환영과 옛일의 연인들, 꿈의 만화경을 그 미술 덕분에 지금 여기서 마주한다. 시간의 내부에서 비켜난 지점에서 유일무이한 현재 순간을 존중하며 그의 작품들 앞에 선다.

# 동양/서양에서 온
# 꽃의 미학적 가치

**코디최의 시각예술**

작용 – 부작용

예술가와 그/녀의 예술을 동일시하는 것은 위험하다. 예술가의 사생활
에 지나치게 감정이입한 나머지 작품의 독자성을 침해하고 오독할 수
있기 때문이다. 반대로 작품의 미학적 성취를 절대적 잣대로 삼아 그 예
술가의 사적 삶을 신화화하거나 평가절하해버리는 우를 범할 수도 있
다. 그런데 어떤 예술가의 경우 그러한 위험성을 감수해야 한다. 왜 그
런가?

이를 프로이트학파의 히스테리 연구로 설명해보자. 그에 따르면 주
체의 히스테리는 대상 때문에 발병하는 것이 아니라, 주체가 대상에 그

코디최, 〈황금 소년 포스터: Cody legend heideggar〉, 왁스 프레임과 포토콜라주, 약 50×68 inches, 1986

스스로의 정신적 에너지를 투여하고 억압된 감정을 투사함으로써 무의식의 출구를 찾는 심리적 사태다. 대표적인 경우로 프로이트와 히스테리를 공동 연구한 브로이어가 보고한 임상 사례 중, 빈의 안나는 병든 아버지를 간호하느라 히스테리에 걸린 것이 아니라, 히스테리 때문에 아버지의 간호에 매달린 것이라는 진단이다.[1] 그렇다면 가령 한 예술가의 사적 삶과 그의 예술이 맺는 관계가 '히스테릭'하다고 말하는 것은 심리학적 은유로서 이런 뜻이 된다. 예술가가 자발적으로 자신을 예술에 비끄러매고 거기에 전적으로 투여하는 것이라고. 이때 섬세한 구분이 필요하다. 예컨대 그 예술적 생산물이 세상이라는 외부가 없는 자아의 자기 연민이나 편집증의 결과에 가까운가? 아니면 경험과 인식의 가장 원초적이고 실증적인 지표로서 '나'를 예술로 사용하고, 해체하고, 전이시키는 것인가? 그렇게 함으로써 주체와 그를 둘러싼 객관세계의 역학, 거기서 빚어지는 현상을 징후의 이미지로 작품에 노출시키는가? 전자는 단지 지나치게 주관적인 예술이거나 병리적 증상의 파생물일 가능성이 높다. 반면 후자는 매우 현실적이고 구체적이며, 때로 냉정하다 싶을 만큼 객관적이고 자기 해체적이다.

이 글에서 논하려는 작가와 그의 예술은 후자에 속한다. 요컨대 '코디최'와 '코디최의 시각예술'은 처음부터 내내 이자관계dyadic relationship를 이루고 있으며, 그 관계는 히스테릭 주체와 대상의 관계가 그렇듯 작용/부작용을 거듭해왔다. 달리 말해, 삶에서 '타자에 대한 욕망' 및 '나의 자리'에 관한 그의 신경증적 질문이—타자에게 나는 무엇이지? 타자는 내게 무얼 원하지?—곧 예술에서 그의 작품을 충동질하거나 경직시키고, 실현시키거나 실패로 이끌고, 성장시키거나 다양화하고, 어리

석게 만들거나 명쾌하게 했다. 나는 이 글에서 그 점을 조명하려 한다. 나아가 이 글은 그 같은 '삶과 미적 사태의 부/작용 양상'이 정체성 문제로부터 유래하고 만개했음을 밝힐 것이다. 그 중심에 인간 코디최와 그의 주요 작품들이 있다.

## 황금 소년과 생각하는 정체성

먼저 코디최의 2014년 작인 〈자화상 1〉[1]과 〈자화상 2〉[2]를 통해 그의 미술에서 부정할 수 없는 원천이자 필수 불가결한 요소로서 '나/코디최'의 담론을 시작해보고 싶다. 두 작품은 별로 크지 않은 브론즈 조각이다. 작은 앉은뱅이 의자 위에 두 눈을 부릅뜬 서구 미소년의 잘린 머리 형상이 놓여 있는 것이 그중 하나다. 그리고 같은 의자 위에 발가락 모양의 신발 또는 신발 모양의 발 한 짝이 그다지 유쾌하지 않은 모양새로 놓인 것이 다른 하나다. 이렇게 서술하면 다소 엉뚱하고 기괴하기는 해도 현대미술가의 그렇고 그런 상상력의 산물이려니 할 것이다. 하지만 두 '자화상self-portrait'은 제목에서부터 구체적 형태에 이르기까지 코디최라는 한 개인이 작가로서 왜, 어떻게 이런 작품을 세상에 내놓게 됐는지 그 복잡한 맥락을 풀 수 있는 의미심장한 연구 대상이다. 요컨대 〈자화상 1〉[1]에서 '서구 미소년의 잘린 머리'는 그 유명한 미켈란젤로의 〈다비드David〉(1501~1504) 상에서 따온 다비드의 얼굴이다. 다음 〈자화상 2〉[2]에서 '발가락 모양의 신발/신발 모양의 사람 발'은 마그리트의 〈붉은 모델The Red Model〉(1934)에서 차용한 것이다. 마지막으로 의자

는 글로벌 가구 기업 이케아의 대량 생산품인 어린이용 플라스틱 의자가 그 원형이다. 작가는 그 상품을 미술품 좌대로 전용하고, 그 위에 마그리트의 초현실주의 명화와 미켈란젤로의 르네상스 걸작 조각을 본뜬 복제품을 올린 후 브론즈로 떠냈다. 혹자는 거기서 1913년 뒤샹이 부엌 의자와 자전거 바퀴를 결합시켜 '레디메이드'라는 미적 개념을 관철시킨 작품 〈자전거 바퀴〉를 떠올리고 그 영향관계까지 따질 수 있다.

하지만 두 브론즈 조각이 정말 코디최의 '자화상'이라면 잠재적 의미는 미술사적 전용이나 차용을 훌쩍 넘어선다. 단적으로 거기 인용된 원작들은 서구 르네상스 미술과/또는 모더니즘 아방가르드 미술의 대표작에 다름 아니다. 그런 한 그 이미지, 취향, 미적 판단, 미적 질서는—총체적으로 말해 미술에 관한 거의 모든 인식론epistéme은—사실 코디최라는 개인의 자화상과는 거리가 멀다. 1960년대 초 한국에서 태어나 스무 살 성인이 될 때까지 토종 한국인으로 살았고, 1980년대 초반 자신의 뜻과 상관없이 미국 이민을 가게 돼 "분노, 좌절, 정신분열증"에 빠진 이. 그러나 어쨌든 '코리안 아메리칸'이라는 이중적 정체성을 통해 미국식 삶의 질서에 적응할 수밖에 없었던 이. 그 후 20여 년의 간극을 두고 다시 돌아와 살게 된 한국에서는 새삼 "엄청난, 엄청난 혼란"을 느끼고 "더 이상 한국이 (자신이 아는) 한국이 아니라서 슬픈" 중년의 한 남성 작가 말이다.[2] 그는 말하자면 어디서도 집에 있는 것 같지 않고, 만성적 뿌리 뽑힘 상태로 사는 것 같다. 이런 코디최에게 서구 미술의 원작이나 다국적 회사의 상품을 베껴 만든 조각상이 자기 얼굴일 수는 없지 않은가? 그럼에도 불구하고 작가가 그것을 '자화상'이라고 내세웠다는 사실로부터 다층의 의미를 비평해내야 한다. 이 작가의 미국에서

코디최, 〈자화상 1〉, 브론즈, 11.5×11.5×20(h) inches, 2014

코디최, 〈자화상 2〉, 브론즈, 11.5×11.5×20(h) inches,

의 활동을 깊이 이해하고 있는 미술비평가 존 웰시맨John C. Welchman은 1990년대 즈음의 코디최가 "서양 시각문화의—그리스 고전 조각, 미켈란젤로, 로댕—거대한 시대적 아이콘들과 한바탕 대리전"을 치르는 방식으로 "자기 자신의 전설"을 만들었다고 평한 적이 있다.[3] 이를 단서로 우리는 1990년대 초기 작업부터 2014년 〈자화상 1, 2〉[2]에 이르기까지 작품들에 내재된 문제의식을 찾아내야 한다. 그것들이 보여주듯이 코디최가 남의 정체성(심지어 조각나고, 지금 여기에 부합하지도 않는)이 어쩌다 나의 정체성(결국 나를 대표하고, 판별하고, 인정받게 하는)이 된 기형적이고 왜곡된 삶의 역학을 집요하게 시각화해온 사실을 인정해야 하는 것이다. 동일성의 반복 대신 질적 변이를 거치면서 말이다.

1990년대 청년 시절의 "전설"과는 달리, 이제 인간적으로 원숙해진 작가 코디최는 '나'를 보여줘야 할 주체적인 자리-작품에서 객관세계가 내게 행사한 영향의 결과-작품을 고백할 수밖에 없는 서글픈 모순을 문화비판적으로 성찰한다. 서구 미술사에서 단절된 것이든 자본주의 상품 생산과 소비의 메커니즘에서 탈구된 것이든, 최종적으로는 파편들로 아상블라주된 자신의 모습을 통해서 말이다. 〈자화상 1, 2〉[2]는 서구 미술이라는 권위적 미학의 질서, 하이클래스 미술계라는 자본제적 욕망의 틀에서 살아남기 위해 주체와 타자 사이의 여러 기표를 이중화하고, 자아를 유령화할 수밖에 없었던 코디최의 지난 삶에 대한 예술적 자기 현시다. 나, 남자, 동양인, 이민자, 외국인 학생, 마이너리티, 미술대학 선생, 미술가 등등의 사회적 기표 속에서 기회와 굴욕, 선택과 차별을 동시에 짊어진 이의 작업 말이다. 그 점에서 이 작가의 인생을 들여다보는 일은—불필요한 전기적 사실들이나 선정적인 관심사를 배제하

고―그의 예술을 이해하기 위한 핵심 경로가 될 것이다.

그는 아주 유복한 가정에서 태어나 청소년기까지 원하는 모든 것을 남들보다 항상 두세 등급은 더 좋은 것으로 쉽게 손에 쥘 수 있었다. 하지만 그 시기는 또한 어린 두 딸(그의 누나들)의 때 이른 죽음으로 조울증에 걸린 어머니가 아들에 대한 애착과 학대를 왕복운동하던 때였기에 그 또한 심리적 불안과 신경증에 시달렸다. 그는 1980년대 초 한국의 유수 대학 사회학과에 진학했으나 아버지의 사업 실패로 온가족이 쫓기듯 미국 이민을 가면서 학업을 중단한다. 미국사회에서는 잡일꾼, 디자인 회사 직원, 부랑자, 신학대 학생 등 여러 사회적 위치를 급전직하하며 전전한다. 그러던 그는 우여곡절 끝에 미술대학Art center College of Design, Pasadena에 들어간다. 거기서 미국 현대미술의 문제적 거장인 마이크 켈리Mike Kelly를 선생으로 만나 "문화적 충돌과 후기식민주의 문화를 나의 미술로 공부"하라는 가르침을 받고 창작의 전기를 마련한다. 졸업하자마자 당대 최고 아트 딜러인 제프리 다이치Jeffrey Deitch의 눈에 띄어 전격적으로 전도유망한 작가로 급부상한다. 1980년대 말 당시는 포스트모더니즘, 후기구조주의, 후기식민주의, 다문화주의, 타자 철학이 뉴욕 미술계에서 압도적 힘을 발휘하던 때이다. 그런 상황에서 코디최는 모더니즘이라는 거대 인식론에 저항하는 그 모든 대안적이고 혼종적인 철학 및 문화연구 담론, 특히 후기식민주의 이론을 미술 영역으로 전유해 효과적으로 가시화하고 쟁점화할 수 있는 소위 "황금 소년"이었다. 그러니 당연히 거의 모든 주요 기획전에 초대돼 오늘날 '코디최의 초기 대표작'으로 분류되는 다수의 작품을 선보이게 된다. 그도 그럴 것이 코디최는 서구중심주의의 인식론적 타자이자 미학적 변방

난 모습으로 제시되는 것이다. 〈생각하는 사람〉에서 비롯된 이 일련의 작품들에서 코디최는 명백히 자신의 몸을 처박고, 절단하고, 숨고, 과시하고, 치장하고, 헐벗고, 모욕하고, 자조하고, 덮어씌우는 데 사용한다. 그러면 정작 그렇게 몸부림치면서 코디최가 보여주려 하고, 말하려 하는 자신은 누구인가? 그것은 태생적으로 받은 정체성 안에서 살지 못하고—심지어 누구도 그런 권리를 갖지 못하고—끊임없이 육신과 마음을 다해 정체성을 절합해야 하는articulate 존재다. 그런 존재는 '되기' '기관 없는 신체' '무의식의 생산'[6] 같은 들뢰즈&가타리 식 논리를 굳이 참조하지 않고도, 머리(생각)와 엉덩이(배설)를 연접시키고, 외관(생각하는 제스처)과 내적 에너지(기를 모은 7개 상자)를 분할하며, 타자의 욕망으로 자신의 내부를[7] 관통시킨다.

코디최는 문화적으로 따지면 다중多重인 동시에 고독한 일자一者다. 개념으로 보면 그는 근대사회의 결정론적 정체성에—베버Max Weber가 "강철 외투steel casing"라는 말로 정의했듯이 민족, 국가, 지역, 가족 관계로 단단해진—기초했다. 하지만 동시에 그의 삶이 그에게 요구한 가변적인 정체성에—바우만이 제시한 "가벼운 외투light cloak"[8]처럼 문화 조건이나 삶의 취향에 따라 유동적인—부응한 사람이다. 작가는 미국 이민자로서의 삶이 강제한 경험을 통해 문화적 다중, 상황에 따라 걸쳤다 벗었다 할 수 있는 가벼운 외투의 자아가 되었다. 하지만 그의 내면 저 깊숙한 곳에서는 일자, 다시 말해 타자로부터 자신을 배타적으로 보호할 수 있는 강철처럼 단단하고 뿌리 깊은 단독자를 욕망한다. 우리는 이 양자의 운동, 즉 사회적 자아와 내면적 욕망 사이의 분열증적 작용/부작용에 주목할 필요가 있다. 그 양상에 따라 세상에 산출된 것이 코디최

의 시각예술작품이기 때문이다. 그것은 한 개인이 문화정치학적 다중
성의 감각을 극대화한 결과다. 동시에 그 과정에서 개인이 치러야 했던
물리적 타격과 이중 부정의 고통을 새겨놓은 미적 지표다. 요컨대 소화
장애, 콤플렉스, 불안정성 등으로 얼룩진 개인과/또는 지금 이곳에서 아
직-이미 주체도 아닌 내가 나를 지키려는 것도 싫고, 나를 버리고 우세
종의 주체를 모방하는 것도 싫은 히스테리 주체의 미학.

## 동양/서양에 대한 인식론적 사보타주

뉴욕 미술계에서 전도양양하던 1990년대 당시 코디최는 한국 미술계에
서도 바야흐로 중요성을 높여가기 시작했다. 그가 국내의 한 대형 화랑
의 전속 작가로 개인전을 열 때마다 작품이 현대미술과 그것의 문화정
치학적 논리를 각성의 폭탄처럼 터트렸기 때문에 싫든 좋든 국내 미술
계의 눈 밝은 미술인들은 그를 주목해야 했다. 그리고 지적 · 감각적 충
격에 빠졌다. 그가 포스트모더니즘과 후기식민주의의 관점에서 정체성,
문화 충돌, 차이, 하위 주체, 하위문화, 그리고 특히 당대의 "문화지형도"[9]
를 작품과 이론을 통해 쏟아낸 과정이 한국의 작가, 비평가, 이론가, 큐
레이터에게는 그간 간접적으로만 접했던 인식론적 · 미학적 패러다임
변동의 구체적인 순간들이었다. 하지만 당사자인 코디최는 국제 미술
계에서 동양의 이민자 출신 작가로서의 태생적 한계와 사회 구조적 간
극을 해결하지 못한 채 2000년대 초반 고국으로 돌아온다. 그리고 정작
고국에서 또한 미국사회와 문화예술계에서 겪은 바와는 내용이 다르지

코디최, 〈The Thinker december#3〉, 화장지, 펩토비즈몰, 나무, 44×36inches, 1995~1996

만 강도는 그에 못잖은 문화 충격과 갈등을 경험한다. 1960년대 초 가부장적 사회에서 태어나 1970년대 내내 속성速成 산업화와 근대화 속에서 성장하고, 군부 독재가 한창이던 1980년대 초 한국을 떠난 그에게 21세기 디지털, 글로벌, 다문화 사회의 분열증적 증상을 앓는 한국은 더 이상 모국motherland이 아니었다. 타향인 미국에서 돌아/온 코디최는 더 이상 고향이 아닌 고향에 적당히 스며들지 안/못했다. 자신의 명확하고 단단한 자리를 찾는 일에도 어려움을 겪는다. 여기는 여기의 방식대로 굴러가는 한국사회의 배타성이 그를 친숙하지만 낯선unheimlich 이방인의 위치로 밀어냈다. 나아가 폐쇄적인 인정 시스템과 인적 관계가 맞물려 돌아가는 한국 미술계의 역학이 그를 비존재로 만들었다. 그래서 그는 자신이 어디에도 경계선 안쪽 자리를 차지하지 못한 예술가, 그렇기 때문에 더욱 안정적이고 지속적이며 특별한 권위와 신뢰를 갖고 있(다고 여겨지)는 "미술의 안쪽"에 머무르려는 열망을 포기하지 않는다고 말한다. 하지만 이를 코디최의 기회주의적 욕망, 이를테면 기득권에 의존해서 뭔가를 얻으려는 궁핍한 야심 정도로 착각해서는 곤란하다. 그의 연작 〈인식론적 사보타주〉(2014~)가 보여주듯, 이 작가는 미술의 안쪽(미술에 스스로를 히스테릭하게 비끄러매서)에서만 "존재론과 인식론 사이의 부조리"를 날카롭게 드러낼 수 있다는 진리를 알기 때문에 그렇게 하는 것이다. 이민자 또는 정주자, 엘리트 또는 낙오자, 존재 또는 아무것도 아님 그 어느 쪽도 선택하지 못하는 사회적, 문화적 형편에서 '미술'이라는 영역에 입문해 파편들로 자신의 미학적 가치를 구축해온 코디최의 경험이 그 스스로에게 깨우쳐준 바로 그 진리.

코디최의 〈인식론적 사보타주〉는 간단히 말해 서구 미술사의 명화들

을 베껴 그리고 거기에 실로 짧은 문구를 수놓은 무명베를 덧붙인 일종의 개념적/비판적 회화 작업이다. 예컨대 모나리자 복제 그림에는 "늙은 할망구old cow"라 써 붙이고, 고흐의 해바라기 복제품에는 서양인이 동양인을 비하할 때 쓰는 "Yellow ass"를 비틀어 "Yel Low ass"라고 써 넣는 식이다. 그렇게 해서 작가는 "명화"라는 이름으로 유명한 그 그림들이 감상자의 미적 경험에 간섭하는 양상, 달리 말하면 감상자가 그 그림들이 이미 널리 알려졌고 인정받았다는 사실 때문에 자신의 주체적 판단 및 지각을 정지시키고 무조건적으로 수용하는 양상에 대해 비판적으로 재고할 무대를 마련했다. 즉 그의 〈인식론적 사보타주〉는 권위적으로 관습화된 인식 작용을 거부하는 작품이자, 그러한 인식론적 관행이 어떻게 구성되고 축적되며 효과를 발휘하는지를 나나 당신이 성찰할 수 있도록 한 장場인 것이다. 그 시리즈 중 내가 특히 주목하는 작품은 〈동양에서 온 꽃〉이다. 마네Édouard Manet의 〈올랭피아Olympia〉를 원전 삼아 모방했으되 딱 한 군데, 흑인 하녀가 들고 있는 꽃다발만 원작과 달리 노랗게 색칠한 그림이다. 의미심장하게도 코디최는 거기에 "동양에서 온 꽃FLOWER FROM EAST"이라고 수놓은 헝겊을 걸었다. '동양에서 온 꽃', 그것은 마네의 원작 속 올랭피아를 은유하는 것일까? 아니면 개작된 그림 그대로 어느 후원자가 고급 매춘부인 그녀에게 보내온 동양의 꽃일까? 우리는 그 어느 의미로든 상상의 나래를 펼 수 있다.

　　나는 우선 그 꽃이 어떤 냉소적인 의미를 함축하거나 은밀한 유혹을 상징하는 이미지일 수 있지만, 동시에 한 인물일 수 있다고 해석한다. "동양에서 온 꽃"은 서양의 올랭피아 입장에서 봤을 때 그녀에게 전해진 코디최라는 동양의 지적이고 감각 지각적인 존재의 총체다. 그리

코디최의 시각예술

코디최, 〈인식론적 사보타주- 동양에서 온 꽃〉, 캔버스에 유화, 천, 실, 26×38 inches, 2014

하여 그 둘의 만남은 '무조건적 수용'이나 '거부'의 양태로 전개될 수 있다. 이를테면 코디최(동양)는 올랭피아(서양)에게 무조건적으로 수용될 수도 있고, 거부될 수도 있는 것이다. 다른 한편, 코디최가 시리즈에 붙여놓은 제목 〈인식론적 사보타주〉를 고려하자면, "동양에서 온 꽃"은 서구의 권위적 미술사와 미학을 "인식론적으로 거부"하는 동양의 예술가 주체이고, 올랭피아는 그 거부 행위의 미적 대상이라는 해석이 가능하다. 사실 이 두 번째 해석이 매우 중요하다. 작가의 작업에 근거해 보면 코디최는 "명화"에 대한 한국 미술가들의 선행 인식(맹목적 추종)을 의심하며, 그것들에 대한 노골적이면서도 지적인 거부와 비판을 담아 자신의 〈인식론적 사보타주〉 작품을 완성하고 있기 때문이다. 마찬가지로 그는 '서양에서 온 꽃' 역할도 지금 여기서 수행하고 있다. 앞서 썼듯이 1990년대부터 현재까지 코디최는 한국 미술계의 인식론적·미학적 질서에 이질성을 도입하는 타자 역할을 자의로든 타의로든 해왔다. 그렇게 동양이라는 관성에도, 서양이라는 관성에도 부합하지 않으면서, 어쩌면 양자가 그를 온전히 받아들이지 않고, 그 또한 양자를 순순히 수용하지 않으면서 예술 안에 머무르기. 나는 이것이 동양에서 온 꽃이자 서양에서 온 꽃으로서 코디최가 가진 미학적 가치이고, 취할 수밖에 없는 미적 자리라고 단언한다.

자기 해체—자기 조직

여기 코디최의 시각예술을 논하는 마지막 과제로 그의 작품들과 비평

의 관계를 생각해본다. 그것은 생산적인 관계일까? 혹시 소모적 관계는 아닐까? 논쟁적이기는 할까? 내 대답을 내놓기 전에 벤야민이 소설의 독자를 "불이 벽난로 속의 장작을 집어삼키듯" 적극적으로 읽는 주체로 설명한 논리를 소개하고 싶다. 요컨대, 벤야민에 따르면 소설은 건축가 입장에서 견고하게 지은 구조물이 아니다. 그와 달리 그것을 읽는 독자 입장에서 "남김없이 자기 것으로 만들어" 해체함으로써 섭취할 대상이다.[10] 그 섭취 과정에서 미학적 즐거움이, 새로운 의미가, 자기만의 삶의 비전이 풀려나올 것이기 때문이다. 이 글을 쓰는 비평가로서 나는 코디최의 시각예술과 바로 그런 관계를 맺고 있다고 생각한다. 이를테면 그의 작품들은 장작개비처럼 기꺼이 비평을 통해 스스로를 연소시키면서 일정한 의미를 생산해내는 예술적 구조물이다. 코디최 미술의 속성이 그런 관계를 가능하게 한다. 그의 작품은 예술가적 자의식보다는 자신 앞에 주어진 생을 경험한 사회 속의 한 인간을 우선으로 한 것이고, 끈질기게 그 점을 자기 분석하고 의식화하는 과정에서 만들어진 것이다. 히스테릭한 자기 해체를 주도하는 욕망, 불안정성과 자리 없음을 감내하는 정신, 파편들을 아상블라주하는 태도. 이런 면모가 내가 본 코디최의 구축된 미학이자 연소돼 사라지는 미학이다. 이 글은 그런 미학의 자기 해체적인 동시에 자기 조직적인, 그래서 분열증적 부/작용일 수밖에 없는 양상을 비추고자 했다.

Die Geheimnisse des Unendlichen.

J.J.그랑빌, 〈세계의 저글러The Juggler of Worlds〉

# 우리의 메타-퓌시스를 위하여

## 故 이종호 건축가, 서울 세운상가, 벤야민 미학 강의, 나

### 진입로

'개인적인 것이 정치적인 것이다The personal is political.' 급진적 페미니 스트 캐럴 하니시가 선언적 성격이 강한 글에 제목으로 붙인 이 말은 1970년대 내내 여성주의 운동을 이끄는 슬로건으로 쓰였다. 그 이후로 문장은 단순하지만 의미심장한 이 말은 페미니즘 영역을 넘어 다양한 분야에서 각자의 맥락과 상황에 따라 광범위하게 전용되고 있다. 하지 만 그런 과정에서 애초 하니시가 '개인적인 것'과 '정치적인 것'을 동일 화하면서 주장하고자 했던 내용이 모호해졌는데, 그럼 본래 내용은 무 엇인가? 당시 여성해방 운동이 '여성'이라는 존재를 집단적 차원에서

만 인정함으로써 오히려 내부적으로 쌓인 문제, 즉 구체적 여성 개인들의 생각, 선택, 행위의 개별성을 간과한 상황을 문제시하는 것이 하니시의 의도였다. 그 대안으로 '개인적인 것이 정치적인 것'이라는 관점의 도입을 촉구했던 것이다. 개개인으로서 여성에 대해서는 기껏해야 '치료therapy'의 관점에서 문제에 접근하는 페미니즘 내부의 모순을 지적하고, "정치에 무관심한 여성들의 의식 속에 있는 것 또한 우리 스스로 가지고 있다고 생각하는 어떤 정치적 의식만큼이나 유효하다"[1]는 점을 일깨운 맥락이 그와 같다.

고故 이종호 건축가가 생전에 수행했던 공공 연구를 사후 조명하는 이 자리에서 '개인적인 것이 정치적인 것'이라는 모토의 내력과 원래 그 말이 가졌던 문맥을 꺼내든 이유가 있다. 그 말을 통해서 어떤 사적인 차원 안에도 공공성, 집합적 교감, 나아가 하나의 정신·감각·심리의 커뮤니티를 구성할 수 있는 '선한 의지'가 내재함을 강조하려는 것이다. 그런 의미로 개인적인 것은 여전히 정치적이다. 미리 말하자면, 여기서의 개인적인 것/사적인 차원이란 이종호 건축가의 요청으로 내가 세운 상가의 한 작은 방에서 4회에 걸쳐 '벤야민 강연'을 했다는 사실이다. 그 강연은 대학이나 여느 협회가 기획한 공식 특강도 아니고, 공개 콘퍼런스나 심포지엄의 형태도 취하지 않았다. 다만 이종호 건축가를 비롯해 각자 전문 분야에서 활동하고 있는 7~8명의 사람이 자유롭게 청중으로 참여하고, 강연자로서 나 또한 그 청중으로부터 이러저러한 지적 자극을 받을 수 있었던 비공식적인 지식 나눔의 장場이었다. 그러니 형식적으로 분명 세운상가에서 행한 우리의 벤야민 강연은 사적이었다. 하지만 그럼에도 불구하고 그 강연은 통상 우리가 좁은 의미로 또는 공공성

과 비교해 다소 부정적인 의미로 말하는 개인적인 관심이나 경험을 넘어선 것이었다. 무엇 때문에, 어떻게 넘어섰다는 말인가? 이 글에서 다루고자 하는 것이 바로 그 점이다. 규정된 공공성 내부의 빈자리, 외적으로는 포착할 수 없고 드러낼 수도 없지만 정신적이고 심리적이며 감각 지각적으로 함께했을 때 현실과 그 너머를 동시에 예감하는 어떤 공공성의 가능성을 짚어보자는 것이다.

## 다리

건축가이자 교수이자 공공연구가였던 이종호 건축가와 나의 인연은 개인적인 데서 시작되었다. 그러나 과연 그것이 개인적이기만 했을까? 어쩌면 그 인연 안에는 공적인 요소가 더 크게 작용하고 있었을 것이다. 『아이스테시스: 발터 벤야민과 사유하는 미학』이라는 한 권의 책이 우리를 이어줬다. 사실 그 책은 2013년 가을 글항아리 출판사에서 펴낸 나의 벤야민 연구서다. 하지만 동시에 그 책은 누구의 소유라고도 말할 수 없는 유동성으로 새로운 관계를 만들어주었다. 이를테면 벤야민에서 강수미로, 강수미에서 이종호로, 그리고 강수미와 이종호에서 민현식, 장현순, 이종우, 김태형, 김성우, 이정희, 이민아 등으로. 그 책이 다룬 벤야민의 미학과 마찬가지로, 우리는 그 책을 매개로 세계, 역사, 인간 개개인의 현존, 지식, 도시, 집합적이고 공적인 삶, 공공성의 가치와 방법에 대한 서로의 관심 또는 지향을 공유하고자 했다. 또 그 책이 계기가 되어 우리는 서로 얼굴을 맞대고 벤야민이 사유했던 과거와 우리

가 살아내고 있는 현실을 교차해가며 논할 수 있었다. 시작은 개인적이었고, 그 과정은 짧았다. 하지만 나는 한 권의 책이 매개체가 돼 함께 나누게 된 우리의 사유와 경험이 어떤 내력을 거쳤는지 여기에 밝힐 가치가 있다고 느낀다.

2013년 11월 21일 초겨울 오후 한 시쯤. 나는 낯선 이로부터 다음과 같은 내용의 이메일을 받는다.

강 선생님,
한국예술종합학교 건축과 선생으로 있는 이종호라고 합니다.
불쑥 드리는 메일 이해를 구합니다.
저서 『아이스테시스』를 읽다가 글항아리에 연락처를 물었습니다.

요즘 제가 세운상가 가동에 조그만 방을 얻어 연구학기를 보내고 있습니다.
지난 학기에 대학원 세미나 수업에서 그램 질로크의 책, 『벤야민과 메트로폴리스』를 잠시 다룬 일이 있었습니다. 학생들 스스로의 강독과 저의 모자라는 인솔에 의한 수업이었습니다.
선생님 글을 읽다보니 참으로 제가 터무니없는 일을 벌였구나 하는 생각이 많이 들었습니다.

이번 학기가 지나가기 전에 선생님을 통해서 벤야민을 만나보는 시간을 갖고 싶습니다.
아무래도 주된 관심은 도시와 얽힌 벤야민이 되겠구요.

아 그리고 요즘 제가 세운상가 가동에 조그만 방을 얻어 그곳에서 주로 지내고 있습니다.
헐려고 했던 정책을 뒤집는 일에 관여했고 지금은 그 뒷일을 모색하는 중입니다.

선생님의 시간이 허락하시면 주 2회 네 번 정도의 시간으로 함께 벤야민에 입문하는 기회가 되기를 바랍니다.
세운 가동 내부 홀이 아주 근사합니다.

안녕히 계십시오.

이종호

조심스럽지만 명확히 메시지를 전달하는 문장. 겸손하면서도 보낸 이의 뜻을 유추할 수 있는 배경 설명. 그러면서 동시에 받는 이가 궁금증에 못 이겨 답장에 이러저러한 추가 설명이나 의견을 묻도록 이끄는 힘을 지닌 편지. 처음 메일을 열었을 때 나는 건축가로서든 한예종 교수로서든 이종호 건축가가 낯설었다. 하지만 메일에서 받은 인상 때문에 어쩐지 그를 좀 알 것 같은 느낌도 들었다. 무엇보다 나를 안심시켰던 점은 그가 벤야민에 관심이 있고, 학생들과 그 이론을 공부한 적이 있으며, 게다가 세운상가에 방을 얻어 지내면서 벤야민을 공부하고 싶어한다는 말이었다. 다른 사람들은 어떨지 모르겠지만, 적어도 내게 세운

상가와 벤야민은 단번에 원래 그랬던 것처럼 가까운 관계로 여겨졌다. 또한 벤야민을 알고 싶어하는 건축가가 세운상가의 보존 및 개선 정책에 관여했고, 바로 그곳의 작은 방에서 연구를 이어가고 있다는 사실만큼 자연스럽고 믿음직한 일도 없어 보였다. 편지를 읽으면서 문득, 유대계 독일 지식인 벤야민이 경제적으로 매우 궁핍한 처지인 데다 나치즘이라는 정치적 위협에 고스란히 노출된 상태에서도 파리의 아케이드와 파리국립도서관 문서고를 벗어나지 않았던 모습을 떠올렸던 것도 사실이다. 서구 모더니티의 문제적 원사原史, Urgeschichte를 밝히기 위해서 말이다.

우리는 여기서 피상적인 의미로 19세기 파리의 아케이드와 벤야민을 21세기 서울의 세운상가와 이종호에 유비시켜 볼 수 있다. 그러나 내게는 좀더 구체적인 의미가 있었다. 20세기 초 벤야민은 19세기라는 가까운 과거를 현재와 공속共屬관계로 놓고 고찰함으로써 동시대인이 처한 현실의 진정한 면모를 알고자 했다. 그것이 벤야민의 역사철학이다. 아케이드는 그 역사철학이 주목했던 과거의 구체적 공간이자 인간학적 유물론anthropologische Materialismus의 연구 대상이었다.[2] 나는 이종호 건축가가 보낸 첫 메일을 읽으며, 현재는 퇴조한 20세기 대한민국 근대화의 상징 중 하나인 세운상가에서 벤야민을 함께 공부하자고 하는 이가 그 점을 꿰뚫고 있다는 생각이 들었다. 파리 아케이드의 깊고 음울하면서도 풍부한 역사적 의미를 담고 있는 과거와 세운상가의 노후하고 뒤처졌으면서도 여전히 존속하고 있는 현재 상황의 유비 구조. 이런 통찰이 한 낯선 이의 조심스러운 요청을 담은 편지와 더불어 내 의식의 수면에 떠올랐다. 초대에 응하는 답 메일을 쓰면서는 우리가 어떤 벤야민

을 공유할지, 어떤 세운상가를 경험하게 될 것인지 조심스러운 기대감
이 솟아났다.

## 대합실과 엘리베이터

관계를 짓자고 치면 세상에 얼마나 무수하고 다양한 관계가 가능하겠
는가. 하지만 나는 여기서 그 폭을 좁혀 이 글이 바탕으로 삼은 관계를
조용히 꼽아본다. 서구 유럽의 과거와 한국의 현재. 서울의 세운상가와
파리의 아케이드. 2013년 말~2014년 초와 19세기, 2013년 말~2014년
초와 1927~1940년, 19세기와 1927~1940년. 그리고 벤야민과 나, 이
종호와 벤야민, 내 책과 이종호, 벤야민과 나와 이종호, 벤야민과 파리
아케이드와 이종호와 세운상가와 나. 공간 면에서, 시간의 차원들에서,
주체의 작용 측면에서 가늠해보니 대략 이런 관계들이 별자리처럼 그
려진다.

　내가 그린 관계들이 독자 입장에서는 약간 어수선하고, 금방 머리
에 들어오지 않을 것 같다. 다른 항목은 차치하더라도, 특히 2013년 말
에서 2014년 초라는 시기와 1927년에서 1940년까지라는 시기가 무엇
을 뜻하는지 모호할 것이다. 전자는 간단하다. 그 시기는 내가 처음 이
종호 건축가에게 강의 요청을 받은 때부터 네 번의 강연을 마쳤던 때인
2013년 12월에서 2014년 2월까지다. 후자의 시간은 조금 더 중요한 의
미를 갖는다. 그 기간은 명시적으로 벤야민이 파리에 거주하면서 『아
케이드 프로젝트』에—저자 자신은 '파사주 작업Passagenarbeit' 또는 '파

META-PHYSICS 11

사주들Passagen'이라고 불렀던 — 매달렸던 때이다. 당시 그는 19세기로 부터 표류해온 수많은 역사의 파편들/무의미하거나 무가치하다고 평가절하됐던 것들을 지식의 넝마주이처럼 그러모아 역사철학의 점성술사처럼 성좌관계로 배치하고, 인식론의 비판적 주석가처럼 인용하며 논평해나갔다. 하지만 그의 생애 후반, 짧게, 잡아도 13년 이상을 바친 『아케이드 프로젝트』는 1000페이지가 넘는 방대한 문서, 즉 1935년과 1939년에 쓴 두 개의 개요Expose와 노트 및 자료를 모아 알파벳 표제로 묶은 36개의 묶음들Konvolutes 상태에서 멈췄다. 결국 미완성 연구가 되었다는 말이다. 그 사실은 19세기 전반기에 아케이드가 "건축적 유형으로서 규범적 위상을 부여받지"[3] 못했다는 점과 호응하는 듯 보인다. 즉 저자의 역량이나 처한 상황 때문에 연구가 충분히 완결되지 못했다기보다는, 아케이드라는 연구 대상이 당대 건축으로 부침을 겪었듯 벤야민이 자신의 연구를 파편적이고 유동적이며 열린 상태로 둔 게 아닌가 싶은 것이다. 그리고 이종호 건축가가 유명을 달리한 지금, 나는 '파사주 작업'에 말년을 바친 벤야민의 시간과 세운상가에서 짧게나마 나와 함께 벤야민을 알아나갔던 이종호의 마지막 시간이 뭐라 특정하기 어려운 질적 유사성을 갖는다고 느낀다. 실증적 결과물과 실용적 이득에 매이지 않은 채 무엇인가 흥미 있고 가치 있다고 여기는 일에 순간순간 최선을 다해 임하기가 그것이다. 물론 둘의 운명을 낭만적으로 연결해보려는 의도는 없다. 다만 위에 쓴바, 한 권의 책이 매개가 돼 형성된 사적이면서도 공적인 여러 관계가 현실적인 면에서만이 아니라 사변적인 측면에서도 연결된 것 같다는 얘기다.

파리 아케이드를 중심으로 서구 모더니티를 비판적으로 재고한 벤

야민의 사유와 세운상가에 강의하러 다니면서 내게 떠올랐던 생각들의 병치로 그 사변들의 관계를 더듬어보자. 어떤 공간과 시간과 주체의 관계 및 작용에도 이미지가 존재한다. 예를 들어 1822년경 파리에서 처음 아케이드가 들어설 즈음 아직 '아케이드'라는 새로운 공간이 뭔지 모르는 부르주아 집안의 소년이 있다고 가정해보자. 하지만 그 아이는 거기에 다녀온 어른들이 "아케이드는 하나의 도시, 아니 축소된 세계" 같다거나 "상품들의 위대한 시가 각양각색의 시구를 노래"[4]하는 것 같다는 감상을 들은 후, 그곳을 자기가 이전에 봤던 백과사전이나 과학 잡지의 풍부하고 신기한 이미지들과 연관시켜 상상할 수 있다. 19세기 전반기 유럽 도시에 출현한, 휘황찬란한 상품들의 천국 아케이드를 사람들이 처음에 어떻게 이매지네이션했는지에 대해 벤야민이 그같이 썼다.

> 어렸을 때 『우주와 인류』나 『지구』 같은 대형 백과사전 또는 『새로운 우주』의 최신호를 선물 받으면 우리는 누구랄 것도 없이 제일 먼저 총천연색으로 된 '석탄기의 풍경' 또는 '빙하기 유럽의 동물의 왕국'에 달려들며, 마치 한눈에 알아본 것처럼 어룡과 나이 어린 수소, 매머드와 삼림지대 사이의 묘한 친화성에 끌리지 않았던가? 그런데 이와 동일한 공속성과 원초적 친근성은 아케이드의 풍경에서도 드러난다. 유기체의 세계와 무기물의 세계, 비참한 궁핍과 뻔뻔스러운 사치가 극히 모순적으로 결합되어 있으며, 상품은 온통 뒤죽박죽된 꿈속에 등장하는 이미지들처럼 온갖 것을 뒤섞어 밀어넣고 있다. 소비의 원풍경.[5]

과거 아케이드는 산업혁명 덕분에 번창한 직물 거래와 그에 발맞춰 사람들의 마음에 점증하게 된 사치를 향한 욕망, 그리고 자본계급의 투기가 빚어낸 합작품으로서 이전 시대의 원초적인 꿈과 다음 시대의 상품자본주의의 환등상을 동시에 품은 대상이었다. 19세기 초 유럽 대도시 곳곳에 화려하게 들어서며 유행의 절정을 달렸지만, 겨우 한두 세대가 지나자마자 벌써 퇴물 취급을 받게 된 아케이드의 운명이 그 양가성을 상징적으로 보여준다. 벤야민은 그 가까운 과거사를 모더니티 내부의 자연사와 현대사가, 유토피아적 약속과 몰락의 징후가 중첩된 과정으로 파악했다. 특히 근대 자본주의 사회의 특징인 상품물신과 소외가 상징적으로 드러난 양상으로 인식했다. 그래서 위 인용문과 같은 글을 썼던 것이다. 요컨대 자본주의 상품 소비를 위해 마련된 당시 최고 첨단의 상가였지만 짧은 시간 사이에 빙하시대 공룡처럼 사라지고, 매머드처럼 도태되어간 19세기 소비의 근원적 풍경으로서의 아케이드.

2014년 1월 9일 오후 5시 반쯤의 세운상가. 나는 벤야민 특강 첫 회를 위해 '세운상가 가동 852호'라는 데를 찾는다. 그리고 어둑어둑한 1층의 조명 가게와 냉난방 가전제품 가게와 CCTV 등 전자용품 판매점이 따닥따닥 붙은 좁은 길을 걸어 건물 중간쯤 숨기듯 설치된 엘리베이터를 탄다. 벤야민은 원경이 막혀 있는 구조의 19세기 파리 아케이드를 "질식당한 원근법"이라고 표현하면서 "입체경stereoscope"의 시각에 결부시킨 적이 있는데,[6] 바로 그 같은 시각을 21세기 서울에 잔존해 있는 세운상가가 유발해서 자못 놀란다. 서울 사람들이 대체로 익숙해하는 동서 방향이 아닌 남북 방향으로 종로-청계천-을지로-퇴계로를 횡단하는 1킬로미터 길이의 건물 축. 선형원근법처럼 분명히 건축물의 외곽선

이 하나의 소실점에 반듯이 수렴하는 것 같아도 마치 입체경을 볼 때처럼 시선이 분절되고 깊이감이 없어 어른어른 착시가 생기는 곳. 온통 무채색 콘크리트로 둘러쳐진, 길쭉하게 네모난 모양의 낡고 허름한 상가. 세운상가의 인상이다. 목 좋은 입구 쪽에서 본 휴대전화 영업점이 생경할 정도로 첨단이나 최신과는 거리가 멀어 보이는 지난 시대의 쇼핑몰. 그 휴대전화 판매업자도 홍대 앞이나 명동 같은 번화한 곳의 업자에 견주면 늙수그레해 보이는데 그 사람을 어린애로 만드는 고령의 상인들이 한 칸짜리 가게에 들어앉아 마냥 권태롭게 손님을 기다리는 상점가. 그리고 사무실과 아파트가 혼재된 상층부로 올라가자 저층의 상점가보다 더 적막한 공기 속에서 마치 이 건물의 황금기였던 1970년대 초반쯤에서 튀어나온 듯한 분위기를 풍기며 띄엄띄엄 보이는 사람들. 개중에는 정말 내가 1970년대 말~1980년대 초반 TV 드라마에서 봤던 사장님, 사환 언니, 짐꾼 같은 이들이 있었다. 승강기를 타고 8층을 오르는 동안 한물간 스타일의 검은 코트를 입고 검은 가죽장갑을 낀 손에 검은색 손가방을 든 금테 안경의 늙은 남자가 탔다. 그리고 다른 층에서는 기술자들이 입는 감청색 점퍼를 입은 나이 든 남자가 탔다. 아는 사이인 듯한 그 둘은 이내 나직하지만 걱정과 불만이 분명히 드러나는 어투로 '추운데, 경기도 바짝 얼어붙었다'고, 그것도 '10년째 이러니, 이제는 정말 끝난 것'이라고 대화했다.

내가 852호에 도착해 이종호 건축가를 비롯해 처음 만나는 이들과 어색하게 짧은 인사를 나눈 후, 강연을 시작하자마자 '세운상가와 벤야민이 무척 미스터리하게 어울린다'고 했던 데에는 바로 그런 배경이 있었다. 말하자면 탐정소설에서나 느낄 법한 지적 흥미와 시대착오성과

故 이종호 건축가, 서울 세운상가, 벤야민 미학 강의, 나

동화적—그러나 결코 마냥 행복하지는 않은—상상력이 솟아나 뭔가를 파헤치고, 보고, 읽고, 생각하고, 털어놓고 싶은 물리적 공간으로서의 세운상가와 이론적 공간으로서의 벤야민이 그렇게 겹쳐졌던 것이다.

요컨대 생전 이종호 건축가가 「세운상가군의 잠재력」이라는 글에서 썼듯이, 지난한 내력을 가진 세운상가는 그리 낙낙하고 낭만적인 이야기로 둘러쳐도 좋은 곳이 아니다.

> 세운상가군이 살아남았다. 1967년 지어지자마자 "서울의 새로운 상징, 노른자위" 등으로 불리다가 10년도 지나지 않아, "서울의 도심 한복판 도로 부지에 괴물처럼 남북을 가로질러 드러누워 있어 서울의 맥을 끊는" 건물로 추락했던 그 세운상가였다. 그 후 끊임없이 없어져야 될 대상으로 괄시를 받다가 마침내 2009년, 남북 녹지축 조성의 명분을 앞세운 세운재정비 촉진 계획에 따라 시한부 소멸을 선고받았던 세운상가군이 아직 그 자리에 서 있다. 새로운 계획을 과시하려는 듯, 종묘 측 현대 상가 한 동은 서둘러 사라지고 초록띠 공원이란 이름의 공지로 바뀌었을 뿐, 1967년 시작되었던 오래된 모습 그대로 그렇게 서 있다.[7]

짧게 인용한 위 문단 속에 대략 50년 사이 세운상가가 겪은 부침이 체감할 수 있을 만큼 압축돼 있다. 박정희 정권의 근대화 정책과 토건 개발 사업이 낳은 '서울의 노른자위 상가'에서 '서울의 맥을 끊는 괴물'로 추락하고, 이명박 정부의 친환경 도시재건 사업(그러나 실상 제2의 토건개발 시대를 욕망했던 이들이 청계천부터 4대강 운하까지 대한민국 여기저

기에 벌였던 난개발 사업)에 따라 '소멸을 선고'받았다가, 일부만 '공원'으로 불완전 변태한 채 여태껏 우왕좌왕하는 계획 아래 방치돼 있는 곳이 세운상가다.[8] 그런데 글의 제목이 제시한 것처럼, 이종호 건축가는 한국 현대사가 갈팡질팡해온 양상을 고스란히 예표하고 있는 공간 세운상가를 부정하거나 비판하는 대신 그곳에서 여전히 현재화되지 않은 "잠재력"을 보았다. 그는 그것을 '연결의 잠재력' '생성의 잠재력' '다양체로서의 잠재력'의 세 가지로 제시했다.

글쓴이가 아닌 입장에서 그 내용은 다음 세 가지로 요약과 해석이 가능하다. 첫째, 세운상가를 통해 도시의 남과 북 전체를 축이 아닌 망으로 연결("서울 도시 공간 내, 공공 영역 네트워크의 접속을 이루는 기다란 허브")할 수 있다는 비전. 둘째, 세운상가가 조선시대에 형성된 서울의 동서축 도로와 하천을 가로지르고 있는 데 착안해 이질성과 차이("만나지 못할 것들, 차이를 가진 것들을 서로 접속")의 새로운 생성이 마련될 것이라는 기대. 셋째, 세운상가에는 다양체의 공간으로 새로운 생성을 추동할 역사적 힘("무엇이든 가능케 만드는 힘, 무엇이든 받아들이는 힘, 이 장소에 쌓여 있는 긴 이야기들이 가진 두께, 스스로 매력 있는 공간")[9]이 있다는 긍정.

그 비전, 기대, 긍정의 사고를 벤야민이 『아케이드 프로젝트』의 "방법론적 목표"라고 밝힌 바와 맥락을 연결시켜 생각하면 도움이 된다. 즉 그가 마르크스주의의 잘못된 진보 이론을 "자체 내에서 무효화하는 역사적 유물론을 제시"하기 위해서는 "진보가 아니라 현재화Aktualisierung가 근본 개념"[10]이라 주장한 바를 이해하면 오늘날 우리가 새기고 이행할 만한 의미를 생산할 수 있다. 벤야민은 역사적 유물론자 입장에서, 불투명하고 불확실한 미래를 위해 현재를 '진보라는 기관차의 대합실'

로 만들 것이 아니라, 집단의 변혁을 위해 공동체가 과거의 실패한 것들에 숨겨진 잠재력을 지금 여기서 현재화하라고 요구했다.[11] 그 바탕에 과거에 대한 긍정과 미래를 향한 기대에 힘입은 비전이 있는 것이다.

> 마르크스는 계급 없는 사회의 관념 속에 메시아적 시간관을 세속화시켰다. 그리고 그것은 잘된 일이다. 불행은 사회민주주의가 이러한 생각을 "이상"으로 떠받든 데서 시작된다. 이 이상은 신칸트주의의 이론에서 "무한한 과제"로 정의되었다. (…) 계급 없는 사회가 일단 무한한 과제로 정의되었을 때, 공허하고 동질적인 시간은 말하자면 사람들이 다소 느긋하게 혁명적 상황이 도래하기를 기다릴 수 있는 대기실로 둔갑했다.[12]

태생 당시 "한국 최초의 주상복합단지"라며 온갖 미사여구를 수여받았던 세운상가는 10년도 채 안 된 시점부터 악평에 시달리기 시작했다. 그러더니 정권이 바뀔 때마다, 도시공학의 유행 경향이 뒤집힐 때마다, 무엇보다 집단의 공공성 대신 사적 이해득실에 따라 움직이는 권력자들의 입맛이 조변석개할 때마다 운명의 롤러코스터를 탔다. 그리고 2009년 이후에는 이도 저도 아닌 채 멈춰 서서 세간의 관심사에서 거의 완전히 멀어져버렸다. 그 상황은 말하자면 벤야민이 비판한 '진보의 대합실' 처지와 크게 다르지 않다. 그런 상황의 세운상가는 말이 좋아 미래로 나아가기 위한 '대합실'이지 실제로는 차별받고 소외되는 '빈 공간'에 다름 아니다. 바우만이 현대사회 비판의 맥락에서 정의한 "소비의 사원"으로서의 현대 도시 속 "빈 공간" 말이다.

빈 공간들은 무엇보다도 의미라는 것이 없다. 텅 비어 있다고 해서 그것들이 의미 없는 것이 아니다. 어떤 의미도 전달하지 않고, 의미라는 것을 전달할 여지가 있다고 믿지도 않기 때문에 비어 있는(더 정확히 말하면, 보이지 않는) 공간으로 간주되는 것이다. 의미를 차단하는 그런 공간……[13]

물리적으로 실재하지 않거나 그 내부에 사람과 삶이 없어서 빈 공간인 것이 아니다. 신자유주의 정치경제 시스템이 배제하고 은폐해서─그런 배제와 은폐의 가장 적극적 전략은 놀랍게도 방치인데[14]─공동체의 긍정과 기대, 비전이 부재하게 된 빈 공간 중 하나가 서울의 세운상가다. 그렇다면 우리가 할 수 있고, 해야 하는 일은 그 비워진 공간에 다시 긍정의 힘과 꿈과 비전을 충전시켜 그 안에 잠들어 있는 역량 potentiality을 현재화하는 작업이다. 공공연구가로서 이종호 건축가가 우선 글을 통해서 다소 추상적이나마 짚어냈던 그 잠재력을 현실의 구체성으로 변환시켜야 한다는 얘기다. 앞서 내가 세운상가 엘리베이터에서 마주친 상인들이 그토록 원하는 경기 회복의 차원에서뿐만 아니라, 한국 근현대사를 고스란히 기억하고 있고 물리적으로나 심리지리적으로 예증하는 곳으로서 세운상가를 현재화하는 일이 그것이다.

그런 현재화는 50여 년 전 세운상가를 건축 설계한 김수근이 메가 스트럭처mega structure를 꿈꾸며 그 안에 "실내 골프연습장과 상가, 그리고 아파트와 슈퍼마켓"이 공존하는 주상복합건물을 지었다는 역사적 사실을 오늘의 욕망으로 막무가내 뒤트는 일은 아닐 것이다. "전통예술 전시

故 이종호 건축가, 서울 세운상가, 벤야민 미학 강의, 나

장은 물론, 우주체험 공간에서부터 자동차 전시장과 공연장 및 종합병원, 문화센터 등까지 10개 이상의 특화 시설"을 갖춘 초대형 쇼핑몰로 리모델링하자는 "전시 행정" 말이다.[15] 또한 아이디어를 아이디어로 반복하거나, 그중 몇 가지를 포퓰리즘 정책으로 손질해 내놓는 일이 될 수도 없다. 19세기 프랑스의 공상적 사회주의자 푸리에Charles Fourier는 집단이 어떤 차별과 억압도 없고, 인간이 자연을 착취하지도 않으면서 공동 주거-공동 노동-공동 육아 등을 할 수 있는 조화와 평등의 공동체 '팔랑스테르Phalanstére'를 추진했고 실제로 시도하기도 했다. 하지만 아케이드가 "건축 규범"으로 삼았던 팔랑스테르는 공상적 사회주의자의 손을 떠나 "생산 수단의 소유자에 의한 인간의 착취"로 귀결됐다.[16] 이렇듯 벤야민이 이미 20세기 초에 간파했고, 산업자본주의가 신자유주의 경제로 비약한 근현대 문제적 진보주의가 말해주는바, 잠재성이 항상 좋은 쪽으로 현재화되지는 않는다. 사실 그냥 두면 과거의 잠재적 힘은 언제든 억압적 현실로 귀환할 뿐이다.

강의실 바깥

벤야민은 인식론에 대해 비판적으로 논할 때마다 '반영'이 아닌 '현실화'를 주장했다. 그 의미는 독일어 단어 현실화Vergegenwartigung에 이미 담겨 있다. 말 그대로 '현실을 만들기'다. 지금 나는 세운상가 가동 852호에서 4회에 걸쳐 이뤄진 벤야민 강연이 '벤야민의 진리론, 경험 이론, 역사철학, 그리고 미학을 바탕으로 우리의 현재를 만들기'에 근본

적인 목적을 둔 공부 시간이었다고 의미 부여한다. 여기서 그때 했던 강연을 반복할 수는 없다. 이 자리는 벤야민 이론을 기능적으로 학습하기 위한 자리가 아니며, 더군다나 그 시간 속 나와 함께했던 이종호 건축가, 그리고 다른 분들의 지적 경험은 내가 서술할 수 있는 부분이 아니기 때문이다. 그래서 나는 다만 여기에 네 번의 강의에 붙였던 주요 제목만을 기록해둔다.

1. 지식의 유형
2. 경험적 세계-이념세계: 예술과 멜랑콜리
3. 미메시스, 비감각적 유사성, 언어
4. 아우라, 꿈과 깨어남
5. 미, 예술, 지각, 인간, 역사
6. 보유: 폐허

## 이방인의 공동체

"이곳에 철학이 개점했다. 쇼윈도에는 형이상학의 신상품이 진열된다." 블로흐Ernst Bloch가 벤야민이 1928년 로볼트 출판사를 통해 출간한 아포리즘 모음집인 『일방통행로』에 부친 서평 중 한 구절이다. 벤야민과 동시대 철학자였던 그는 벤야민의 저항적이고 전위적인 사유에서 핵심이 '즉흥성'과 '현실성'에 있음을 명료히 했다. 이렇게 말이다.

심지어 '즉흥'의 새로운 측면들, 왼손으로 이루어진 행위들도 있었다. 벤야민의 경우 이 행위들이 철학적이 되었다. 중단의 형식, 즉흥과 돌연한 옆모습, 세부 내용과 파편들을 위한 형식, 그러면서 '체계성'을 추구하지 않는 그런 형식이 되었다.[17]

전통 형이상학은 메타퓌시스metaphysis에서 '퓌시스physis' 즉 '자연, 물질, 신체'를 외면한 채 형이상학 내부의 강단 담론에 매몰됐다. 그에 비판적이었던 벤야민은 반대로 진정한 형이상학을 위해 현실의 날것들, 지극히 물질적인 것들, 임의적인 것들, 버려지고 조각난 것들, 미시적인 것들을 "한 시대 전체에 적용해" 그것들의 개별적이면서 역사적인 의미를 밝히는 데 자신의 연구를 바쳤다.[18] 그 지적 과제를 내용의 차원에서만이 아니라 글쓰기 차원에까지 확장시켜 실행한 저작이 곧 『일방통행로』다. 블로흐는 바로 그 점을 꿰뚫어 읽고, 당대 현실의 구체성과 실천이 담보된 새로운 형이상학의 도래를 벤야민의 철학과 미학에 희망한 것이다. 하지만 블로흐의 희망과는 달리, 벤야민의 사유와 이론은 그 시대에 제대로 이해받지 못했다. 그리고 강단 철학과 강단 미학의 이방인으로서 벤야민은 결국 자신의 새로운 형이상학을 현실에서 관철시키지 못하고, 미완성의 『아케이드 프로젝트』를 남긴 채 떠났다.

이 의지〔스스로 삶을 마감하려는 커져 가는 의지〕는 공황 발작 때문이 아니라 경제 전선에서 벌인 사투로 내가 탈진해버렸다는 점과 심대한 관련이 있다. 가장 열망해왔던 삶을 살 수 없다는 사실을 받아들이기가 어렵다. 그 소망은 이제 나의 운명을 육필로 기록했던 페이

지의 오리지널 텍스트로만 인식 가능할 뿐이다.[19]

이것은 1931년 5월 어느 날 벤야민이 자신의 일기에 쓴 문장이다. 널리 알려져 있다시피 그는 1940년 9월 27일 이른 새벽 스페인 국경 마을 포르부의 어느 여관에서 모르핀 과다 사용으로 자살했다. 미국으로의 망명이 좌절되리라는 매우 나쁜 소식과 그에 따른 절망적 예감이 그의 죽음에 새겨진 개인적이면서 정치적인 원인이다. 그가 쓰기를 "탈출구가 없는 상황에서 이 상황을 끝낼 것 외에는 다른 선택이 없다. 누구도 나를 알지 못하는 피레네 산맥의 작은 마을에서 나의 삶은 마감될 것이다"라는.[20] 결국 그렇게 벤야민은 48년의 생을 마감한다. 하지만 그보다 훨씬 더 전에 남긴 위 일기가 더 깊은 의미에서 자살할 수밖에 없었던 이유를 말해주는 듯하다. 벤야민은 "가장 열망해왔던 삶을 살 수 없다는 사실" 때문에 스스로 죽었다. 1920년대 후반 불안정하고 궁핍해진 생활에서 벗어나보기 위해 잠시 잠깐 시도했던 '교수의 삶'을 말하는 것이 아니다. 벤야민이 열망한 삶은 "멀리 그리고 무엇보다 오래 여행하고 싶은 소망"을 이루는 것이었다. 무척 모호한 뜻을 내포한 소망이기는 하지만, 그것이 자신이 남긴 텍스트들을 통해서만 인식 가능하다고 쓴 일기를 믿건대, 벤야민이 열망한 삶은 지적으로 아주 광범위하게, 지속적으로, 자유롭게 모험하는 삶이었다. 그런 삶이 나치즘에 의해서, 국경의 검문과 월경越境 금지 앞에서 막혔다. 하지만 다른 무엇보다도 특히 자신의 진정한 형이상학적 현실주의 이론이 어디서도 적확하게 이해받지 못함에 따라, 자유를 구가하는 삶의 실현이 불가능해졌기 때문에 서구의 문제적 모더니티의 이방인 벤야민은 죽음의 길을 택했을 것이다.

故 이종호 건축가, 서울 세운상가, 벤야민 미학 강의, 나

알려진 사실에 따르면 이종호 건축가는 2014년 2월 20일에서 21일 사이 새벽 제주행 배편에서 검은 밤바다로 투신했다. 마침 그날은 세운상가 852호에서 벤야민 강연이 네 번째로 이뤄진 날—원래 마지막 강연이었지만, 이종호 건축가가 두 번 정도 강연을 더 해달라고 요청해서 우리의 만남은 연장돼 있었다—이고, 예정대로라면 2시간 정도 이르게 만나 내 벤야민 강연에 앞서 이종호 건축가가 '세운상가에 관한 연구'를 들려주기로 했던 날이다. 하지만 낮에 그에게서 자신의 발표는 어렵겠다고, 그리고 또 '조금 늦을 것 같으니 강의를 먼저 하시라'고 문자 메시지가 왔다. 그리고 결국 강의가 끝나고 우리가 집으로 돌아갈 때까지 그는 오지 않았다. 앞으로의 약속까지 해뒀던 그가 오지 않았던 것이다.

세운상가에서 행한 네 번의 벤야민 강연 이외에는 그의 삶에 대해 아는 것도, 같이 경험한 것도 거의 없는 나는 그의 죽음에 대해서는 더욱 할 말이 없다. 직접 만난 적도 없는 벤야민의 삶과 죽음에 대해서는 몇백 페이지라도 쓸 수 있는데, 정작 같은 시간대, 같은 곳에서 비슷한 생각을 나눈 이에 대해 할 얘기가 없다는 사실이 쓸쓸하다. 그리고 그의 부음을 처음 접했을 때부터 지금까지 진심으로 마음이 아프다. 그 아픔은 통상 오래 알고, 그래서 깊이 마음을 나눈 사람을 상실했을 때 우리가 겪게 되는 감정과는 조금 다르다. 그보다는 뭔가 현실적이지 않은 시간, 뭔가 익숙해지기도 전에 약화돼가는 공간, 뭔가 의미를 추출하기도 전에 탈취당한 경험이 한 인간의 사라짐과 더불어 야기하는 아픔이다. 그의 죽음과 세운상가의 부침과 운명이 겹쳐진다.

나는 이종호 건축가가 어떤 사람인지, 어떤 식으로 학교에서 일했으며, 공공 영역에서 어떤 프로젝트를 맡아 어떻게 진행했고, 어떤 공과功

過를 남겼는지 알지 못한다. 그래서 그의 죽음에 직간접적 원인이라고 말하는 사건 및 사법부와의 문제에 대해 전혀 왈가왈부할 수 없다. 하지만 그가 내게 꼭 한번 읽어보라고 건네준 자신의 글 「세운상가군의 잠재력」에서 나는 연구자 특유의 진지함, 애씀, 인내 같은 것을 느낀다. 그 것은 이해타산을 따지는 약삭빠름으로는 흉내 낼 수 없는 것이고, 대외 활동에 온통 정신이 팔린 유사pseudo 전문가의 세련됨과는 거리가 먼 종류의 성질이고 태도다. 그리고 더 중요하게는 학연, 지연, 인맥, 청탁, 로비 등 각종 사교관계의 기술로 맺어진 가짜 공동체들에 속할 수 없는, 아니 자발적으로 속하지 않는 이방인들만이 서로 알아보는 감각이다. 나는 벤야민이, 블로흐가, 바우만이 그런 성질을 갖고 있고, 그런 태도를 좋아하며, 그런 감각을 알아볼 줄 안 인물들이라고 생각한다. 그리고 내가, 이종호 건축가가, 또한 여기에 이름을 적지 않는 누군가들이 그와 비슷한 사람들로서 작은 이방인 공동체, 개인적인 것이 정치적인 것으로 받아들여지는 공동체를 이루고 있다고 믿는다.

> 통일적이고 단조롭고 반복적인 공동체라는 피난처로 숨어들어, 사람을 무기력하게 만드는 도시적 다의성의 여파로부터 몸을 숨기려는 기획은 사람을 추동시키는 만큼이나 패배시키는 기획이다.[21]

이 인용구에는 바우만이 현대사회가 유동성과 다원성의 이름 아래서 오히려 동질성을 부흥시키고 차이를 척결하려는 정치사회적 전략에 휘둘리는 상황을 지적한 내용이 담겨 있다. '이방인'을 용인하지 않는 '공동체'라니, '공동체'이면서 '차이를 회피'하고 '다의성에 방어적인' 기획

이라니. 그것은 노골적인 모순과 부정을 후안무치하게 획책하는 기획자들(속물 정치가, 입법권자, 관료, 학자, 실천가 등등)이 원하는 상태다. 그리고 그들에 의해 자기 방어, 자기 보강, 상대적 지배력을 갖추라고 종용되는 우리 대부분이 '내 것' 또는 '특권적인 소수로서 우리의 것'을 위해 '문간의 이방인'[22] 혹은 '초대 없이 우리 삶 속으로 불쑥 진입해 들어오는 불청객'[23]에 맞서 집단적 힘을 발휘할 때 우리 자신도 모르게 빠져드는 덫이고 함정이다. 더 안전하고, 더 강하고, 더 존중받는 삶을 살고자 하는 우리가 '기획자들'의 기획에 복종하는 꼴이기 때문에 덫이다. 그 복종의 결과로 우리가 '우리'라는 폐쇄적이고 좁은 영역에 갇히는 꼴이기 때문에 함정이다. 특권적인 소수를 자랑하는 우리가 아닌 다른 우리는 그런 덫과 함정이 싫고 두렵기 때문에 "통일적이고 단조롭고 반복적인 공동체"가 아닌 '개인적이고 정치적이며 일시적인 이방인의 공동체'를 지향할 것이다.

# 후기

미술대학을 졸업한 후 자비를 털어 첫 개인전을 연 때부터 세면 벌써 22년. 1999년《인공낙원》이라는 첫 전시 기획 및 도록 글을 쓴 일부터 헤아리면 햇수로 18년. 2000년《타인 '없는' 세상》기획을 기점으로 세상 사람들이 내 그림보다 글을 더 가치 있게 여긴다는 사실을 인정하며 '실패한 화가'를 마음속 어딘가에 남겨두고 본격적으로 '독립기획자' 또는 '미술비평가'로 나선 시기로 따지면 17년. 2003년 『서울생활의 발견』 첫 책을 기획하고 공저한 일부터 세면 14년. 2005년 한국연구재단 등재 학술지에 첫 학술 논문을 게재한 일부터 꼽아 12년.

매우 짧았던 작가생활을 제외하면, 나는 어느덧 뭔가 기획하는 사람, 미술비평을 하는 사람, 책 쓰는 사람, 연구하는 사람이라는 정체성과 역할에 익숙하다. 그런 만큼 아무도 모르고 어디서도 선뜻 일을 맡기지 않던 무명 시절부터 지금까지 미술평론가이자 미학자로서 익히고 쌓은 보기의 방식, 사고법, 분석력, 판단력, 서술 방법, 문체 같은 것이 형성돼 있을 것이다. 그런데 언제부턴가 가끔씩 내 글과 책을 읽은 사람들이 '소설을 써보면 어떻겠냐'는 말을 한다. 처음에는 비평이 아니라 '소설 같다'는 질책인가, 학술 논문으로서 '객관성이 부족하다'는 뜻의 완곡어법인가 싶어 마음이 불편하고 머리가 복잡해지고 그랬다. 하지만 이제 그런 말을 들으면 점차 '정말 그렇게 생각하는지' 되묻기도 하고, '앞으로 때가 되면'이라며 너스레를 떨 만큼 여유도 생겼다. 나이가 들면서 뻔뻔해진 탓일지 모른다. 하지만 내 사고의 일정한 패턴과 글쓰기

특성을 어렴풋이나마 자각하면서 좀 편한 마음으로 그런 의견들에 반응하게 됐다.

　대상/세상에서 정보만 파악해내는 글쓰기를 원치 않는다. 또 그렇게 정보화된 것을 실용적이고 경제적으로 전달하는 글쓰기가 넘치는 이 와중에 굳이 나까지 나서서 그럴 필요는 없다고 생각한다. 적어도 내 글과 책은 일정한 언어의 두께를 쌓고, 내러티브의 우회로를 거치며, 눈에 보이지 않더라도 주제에 맞는 특별한 구성/조형 방법론에 따라 조직되고 완결되기를 바란다. 그러니 서술은 자기계발서 식의 짧은 명령형이나 요즘 유행하는 에세이 식의 힙함 또는 심플함을 띨 수 없다. 의미의 전달은 좀 복잡하고 불투명해서 독자가 읽기에는 답답하기도 할 것이다. 이것이 정작 소설 작법 및 스타일과 어떻게 연결된다는 것인지는 잘 설명하기 힘들다. 다만 내 문장의 길이와 글 구조, 묘사와 분석의 양식 내부에 '문학적인' 부분이 있다는 정도로 이해하게 됐다. 어쨌든 나의 사고와 글쓰기가 이와 같기 때문에 내 글 또는 책은 한눈에 들어오지 않고, 단번에 읽혀 공감을 얻거나 주요 메시지로 널리 회자되기는 힘든 것 같다. 어느 공개 강연에서 나이 지긋한 분이 '강의로 인해 생각하고 외울 게 너무 많아요. 힘들어요. 사람들이 듣고 금세 머릿속에 기억할 몇 마디를 설명하는 데만 집중하세요'라고 한 것처럼, 글도 그런지 모른다. 그런데 나는 그런 점을 문제점 대신 특수성으로 삼겠다.

후기

분명 한계도 있겠지만, '이 저자가 소설을 쓰면 좋겠는데!?'라는 반응도 있는 글쓰기인 만큼 나는 이번에 내는 미술비평서를 조금 (내게? 독자에게?) 흥미로운 책으로 만들고 싶었다. 예컨대 국내외 유명 작가 소개 묶음집이나 한국 미술시장 가이드북 같은 책이 아닌, 사실과 정보를 중심으로 작품을 평가해나가는 책도 아닌 미술비평 책. 한 작가의 작업과 미학적 성취에 대해 다른 비평가도 유사한 관점으로 접근할 대상을 반복하지 않고, 대부분의 사람이 대체로 공유할 미술 이론에 맞춘 설명과 서술을 피하는 것이다. 그 대신 각각의 작가와 작품들이 비평 대상으로서 내재한 까다로운 존재와 속성에 비평 주체인 내가 최대한 주체성/주관성을 발휘해 수렴해감으로써 상호 풍족해지는 글을 써나가는 기획이었다. 이와 같은 의도와 바람을 가지고 바로 이 책『까다로운 대상: 2000년 이후 한국 현대미술』작업을 해나갔다. 독자들이 어떻게 읽을 것인가는 내가 관여할 수 없는 문제지만, 아무래도 답답함과 빈곤함만 느끼게 하는 책은 되지 않기를 바라는 마음이 크다.

책이 나오기까지 감사해야 할 분이 많다. 가장 먼저 이 미술비평서에 기꺼이 까다로운 대상을 매개하신 예술가 서른두 분께 감사 인사를 전한다.

책에 수록한 순으로 강홍구, 함경아, 함진, 우순옥, 서도호, 오형근, 정소연, 공성훈, 함양아, 진기종, 전채강, 김지원, 정주하, 조혜진, 최수정, Jun Yang, 박찬경, 이준, 한유주, 최승훈, 박선민, 손정은, 김은형,

469

Bernard Frize, 이동욱, 김용철, 배병우, 정현, 곽남신, 조덕현, 코디 최, 그리고 故 이종호. '모든 분, 정말 감사하고 덕분에 제가 이런 비평을 할 수 있었습니다.' 일상에서 자주 만날 수 있는 분들부터 저 너머에 계신 분에게까지, 꼭 이렇게 인사드리고 싶다.

출판을 위해 필요한 작가들과의 코디네이션을 담당해준 한선희에게 고마움을 전한다.

끝으로 2011년 『아이스테시스: 발터 벤야민과 사유하는 미학』, 2013년 『비평의 이미지』에 이어 2017년 이 책까지, 대중에게 폭발적인 반응을 기대할 책은 물론 아니거니와 출간이 절체절명하다고도 할 수 없는 학술서와 비평서를 딱 실재에 알맞은 형질로 세상에 내뿌려주는 글항아리 강성민 대표와 이은혜 편집장, 그리고 출판사 직원 모두에게 감사한다.

살아가는 데 고단함과 슬픔과 답답함이 가중되는 때다. 그래서 반대로 부디 우리 모두 행복하자고 말하며 다니고 싶은 때다. 행복하자. 즐거워하자. 풍요로워지자.

# 주註

## 서문

1 Georges Perec, *La vie mode d'emploi*, 김호영 옮김, 『인생사용법』, 문학동네, 2012, p. 19.

2 페렉이 『인생사용법 작업 노트Cahier des charges de La vie mode d'emploi』에서 밝힌 점. http://blogs.cornell.edu/exlibris/2014/05/14/la-vie-mode-demploi-de-georges-perec/

## 1 평면 각뜨기와 양생

1 장자, 오강남 풀이, 『장자』, 현암사, 1999, pp. 146-154.

2 가시적 표면으로 나타난 형상적 속성을 가리킨다.

3 Maurice Merleau-Ponty, *Sens et non-sens*, 권혁면 옮김, 『의미와 무의미』 중 "세잔느의 회의", 서광사, 1985, p. 27.

4 Vilém Flusser, *Lob der Oberflächlichkeit*, 김성재 옮김, 『피상성 예찬』, 커뮤니케이션북스, 2006, pp. 2-5 및 45-49 참조.

5 같은 책, p. 57.

## 2 자본주의 작가 시스템을 타고 넘기

1 http://koreaartistprize.org/ http://www.mmca.go.kr/

2 이상 William Johnsten, *The Austrian Mind: An Intellectual and Social History, 1848-1938*, 변학수 · 오용룡 외 옮김, 『제국의 종말 지성의 탄생』, 글항아리, 2008, pp. 134-138 참조.

3 http://edition.cnn.com/2010/WORLD/europe/05/17/anish.kapoor.interview/

4 Kang Sumi, "An Aesthetics of Some and Such: Kyungah Ham's Unfixed Art", *Kyungah Ham Phantom Footsteps*, Kukje Gallery, 2016, pp. 7-21 참조.

## 4 내 섬세함에서 섬세한 우리의 존재로

1 우순옥, 『한옥 프로젝트-어떤 은유들』, 전시 도록에 수록된 작가 노트, 2000, 아트선

재센터, 페이지 없음.

## 7 완벽한 꿈세계와 회화의 이미지

1 Vilém Flusser, *Lob der Oberflächlichkeit*, 김성재 옮김, 『피상성 예찬』, 서울: 커
뮤니케이션북스, 2004, pp. 2-3.

2 홀마크 사가 자사 웹사이트에 공개한 "Ideas"를 읽어보면 우리는 그 상품세계가
얼마나 정교한 감성과 커뮤니케이션 기술로 소비자에게 침투하는지 알 수 있다.
http://www.hallmark.com/online/ 그런 점에서 "자본주의적 폭리를 위해 착취하
기에는 너무 하찮은 욕망이나 타락이라는 것은 결코 존재하지 않는다"고 진단한 슬
라보예 지젝의 판단은 정확하다. Slavoj Žižek, *The Ticklish Subject*, 이성민 옮김,
『까다로운 주체』, 서울: b, 2008, p. 255.

## 9 리퀴드 · 뉘앙스 · 트랜지션

1 강수미, "삶의 섬세한 형태소, 센스/넌센스 스크립트", 『2010년 함양아 개인전《형용
사적 삶》넌센스 팩토리》』 도록(이하 이 도록은 『2010 함양아』로 줄여 표기), samuso,
2011, p. 174.

2 함양아와 김선정의 인터뷰, "어느 곳에도 속하지 않은, 어느 곳에도 속하는", 『2010
함양아』, p. 184.

3 물론 융합과 수렴은 같은 뜻이 아니다. 전자가 존재들 간의 수평적 결합관계를 의미
한다면, 후자는 여러 이질적인 것이 특정한 하나로 흡수되는 관계를 내포하기 때문
이다. 다만 최근 우리가 자주 쓰는 융합이라는 단어가 'convergence(수렴)'를 번역
한 것이라는 점에서 융합과 수렴을 병기해 두 뜻의 관계를 새기려 한다.

4 여기서 이미지의 판면plan은 영어의 'shot'으로 번역하는 불어 단어 '플랑plan'을 들
뢰즈가 "닫힌 체계 안에서 집합의 요소들 혹은 부분들 사이에서 성립되는 운동의 한
정", 이를테면 요소들의 운동을 한정하는 하나의 면面이라고 개념화한 바로 그 맥
락에서 썼다. Gilles Deleuze, *Cinema 1*, 유진상 옮김, 『시네마 Ⅰ』, 시각과 언어,
2002, p. 13과 40.

5 이에 대한 자세한 논의는 강수미, "고도 현실주의 사회의 비디오 아티스트: 이분법
의 그물을 빠져나가는 함양아의 영상작품", 『한국미술의 원더풀 리얼리티』, 현실문
화, 2009, pp. 166-168 참조.

6 Gilles Deleuze, 같은 책, p. 150.

7   독일어 원문은 "정신분석학을 통해 충동의 무의식을 알게 된 것처럼, 우리는 카메라
    를 통해 비로소 시각적 무의식에 대해vom Optisch-Unbewußten 알게 된다"이다. 이 주
    장은 「기술복제시대의 예술작품」에서는 영화를, 「사진의 작은 역사」에서는 사진을
    논하는 가운데 동일한 문장으로 반복되는데, 결국 장르의 문제가 아니라 '카메라라
    는 기계장치를 통한 시각'이 벤야민에게는 논쟁점이기 때문이다. Walter Benjamin,
    *Walter Benjamin Gesammelte Schriften*, Unter Mitwirkung von Theodor W.
    Adorno und Gershom Scholem hrsg. von Rolf Tiedemann und Hermann
    Schweppenhäuser, Frankfurt a. M.: Suhrkamp, 전집 Ⅶ, p. 376과 Ⅱ, p. 371 참조.
8   Jacques Rancière, *Le partage du sensible: esthétique et politique*, 오윤성 옮김,
    『감성의 분할-미학과 정치』, b, 2008, p. 14.
9   Gilles Deleuze, 앞의 책, p. 139.
10  함양아, 『2010 함양아』, p. 131.
11  Massimiliano Gioni, "Kill Your Idols", 『2010 함양아』, p. 178.
12  강수미, "비/의미: 함양아의 미술에서 사회적 삶", 『비평의 이미지』, 글항아리, 2013,
    pp. 318-319.
13  함양아, 『2010 함양아』, p. 182.
14  같은 곳.
15  Gilles Deleuze, 앞의 책, p. 140.
16  이하 두 단락은 강수미, "비/의미: 함양아의 미술에서 사회적 삶", 『비평의 이미지』,
    pp. 314-315를 출처로 하며 문맥상 수정을 가했다.

## 12  그림의 시작-구석에서, 예술이 되다 만 것들과 더불어

1   Michel Foucault, *Les Mots et les choses: une archéologie des sciences
    humaines*, 이광래 옮김, 『말과 사물』, 서울: 민음사, 1997, pp. 13-14.
2   이영욱, 「김지원 그림 그냥 읽기」, 《월간미술》(2010, 6월호), 서울: 월간미술사, 2010,
    pp. 109-111.
3   Nicole Davis, "A New Lease on Painting", in: Artnet Magazine (February 9,
    2005), http://www.artnet.com/Magazine/reviews/davis/davis2-8-05.asp
4   안규철, 「움직이지 않는 나에게 경고한다」, 제2회 김지원 개인전 도록, 서울: 금호갤
    러리, 1995.
5   성완경, 「김지원의 그림에 부쳐」, 제1회 김지원 개인전 도록, 서울: 제3갤러리&그림

마당 민, 1988.

6    심광현, 「회화의 '동요動搖'와 〈그림에 관한 그림그리기〉의 전략」, 앞서 제2회 도록.

7    Carter Ratcliff, "American Sublime", *Tate Magazine*, 2002(issue 1)에서 인용.
     http://www.tate.org.uk/context-comment/articles/american-sublime-
     barnett-newman
     뉴먼이 쓴 원문은 이렇다. "There is a tendency to look at large pictures from a
     distance. The large pictures in this exhibition are intended to be seen from a
     short distance."

8    아포페니아, 파레이돌리아에 대해서는 Mark Forshaw, *Critical Thinking for
     Psychology*, BPS Blackwell, 2012, p. 52를 참조.

9    2016. 3. 31 작가 스튜디오에서 작가와 필자가 나눈 대화.

## 13    풍경사진의 넘치는 아름다움, 불편한 인식

1    Rosalind Krauss, "Photography's Discursive Spaces", Richard Bolton ed. *The
     Contest of Meaning*, 김우룡 옮김, 『의미의 경쟁』, 눈빛, 2001, pp. 331-333 참조.

2    Roland Barthes, *La Chambre Claire*, 조광희 · 한정식 옮김, 『카메라루시다』, 열화
     당, 1998, pp. 14-15와 p. 95를 참고.

3    Walter Benjamin, "Kleine Geschichte der Photographie", *Walter Benjamin
     Gesammelte Schriften Bd.* Ⅱ. Unter Mitwirkung von Theodor W.
     Adorno und Gershom Scholem hrsg. von Rolf Tiedemann und Hermann
     Schweppenhäuser, Frankfurt a. M.: Suhrkamp, 1989, p. 385를 참고.

## 14    간유리의 아름다움, 실제로

1    Marcel Proust, *Contre Sainte-Beuve*, 『생트-뵈브』, p. 87을 Roland Barthes,
     *Journel de deuil*, 김진영 옮김, 『애도일기』, 서울: 이순, 2012, p. 193에서 재인용.

2    Robert Musil, *The Man without Qualities*, New York: Capricorn Books, 1965,
     pp. 16-17.

## 2부

1    Cynthia M. Purvis (ed.), *In and Out of Place: Contemporary Art and the
     American Social Landscape*, The Museum of Fine Arts, Boston, 1993 중 내지

의 표지 이미지 설명에서 인용.

2    Slavoj Žižek, The Ticklish Subject, 이성민 옮김, 『까다로운 주체』, 서울: b, 2008, p. 228.

## 15    하나의 전시가 문제

1    "공훈은 정말로 승리하는 데 있는 것이 아니라 현실을 징후로, 즉 언어의 기호가 사물 자체와 정확히 일치한다는 징후로 변화시키는 데 있고 (…) 돈키호테는 책의 내용을 증명하기 위해 세계를 읽는다." Michel Foucault, Les Mots et les choses, 이규현 옮김, 『말과 사물』, 민음사, 2012, pp. 86-87.

2    "이것이 유명한 자기 파괴인가? 또 정확히 무슨 일이 일어난 것일까? 그들은 능력을 넘어서는 그 어떤 특별한 시도도 하지 않았다. (…) 전쟁, 파산, 노화, 절망, 병, 그리고 재능의 탈진." Gilles Deleuze, Logique du Sens, 이정우 옮김, 『의미의 논리』, 한길사, 1999, p. 268.

3    최수정, 포트폴리오 중 발췌(일부 자구 수정).

## 16    나는 볼 수 없다 — some과 such의 미학

1    불가시성은 비가시성invisibility과는 다르다. 불가시성은 비가시성보다 "보려고 하지 않는refuse to see" 의도성이 강하다. 예컨대 미술사학자 크리스타 톰슨이 논한 것처럼 서구 문화에서 흑인은 비가시적이기보다는 불가시적이다. 하지만 내가 이 글에서 논하는 불가시성은 인종적, 문화정치학적 차별의 시선을 통해 보지 않고 보이지 않게 됨을 넘어 주체의 시선 바깥에 존재/사태의 모호성과 이질성이 끈질기게 남겨진다는 의미에서 톰슨의 용법과는 다르다. Krista A. Thompson, Shine: The Visual Economy of Light in African Diasporic Aesthetic Practice, Duke University Press, 2015.

2    Roland Barthes, Richard Miller(trans.), The Pleasure of the Text, HILL and WANG, 1975, pp. 54-55.

3    Pascal Beausse, "The Constructing the Family of Man", 『보이지 않는 가족 The Family of the Invisibles』, 서울시립미술관 전시도록, 2016, pp. 24-33 중 27과 33 참고.

4    Georges Didi-Huberman, Survivance des lucioles, 김홍기 옮김, 『반딧불의 잔존』, 길, 2012, p. 152.

5    함경아, 미발간된 포트폴리오 자료집 Kyungah Ham: Knock, Knock에서 인용
(이하 특별한 언급 없는 작가 노트는 모두 여기서 인용. Kyungah Ham으로 축약 표기.),
2015, p. 114.

6    2015. 12. 29. 필자와의 대담.

7    Kyungah Ham, p. 84.

8    부르주아 평생의 조수였던 제리 고로보이Jerry Gorovoy의 회고.
https://www.youtube.com/watch?v=JFFWJyuda3g

9    강수미, 『아이스테시스: 발터 벤야민과 사유하는 미학 Aisthēsis: Thinking with
Walter Benjamin's Aesthetics』, 글항아리, 2011, p. 271.

10   René Descartes, *Discourse de la méthode · Meditationes de prima philosophia*, 최
명관 옮김, 『방법서설 · 성찰 · 데까르뜨연구』, 서광사, 1987, p. 30; 77-90 참조.

11   René Descartes, *Principia Philosophiae*(1644), 원석영 옮김, 『철학의 원리』, 아
카넷, 2012, p. 13.

12   René Descartes, 『방법서설 · 성찰 · 데까르뜨연구』, p. 86.

13   고로보이의 회고. 같은 출처 "I'm on a journey without any destination" "I have
been to hell and back. And let me tell you, it was wonderful"

## 17  오리지널-페이크

1    에이미 커디의 2012년 TED Global 강연에서 인용.
https://www.ted.com/talks/amy_cuddy_your_body_language_shapes_who_
you_are

2    Fernand Braudel, *Memory and the Mediterranean*, Vintage Books, 2002, pp.
18-19.

3    Walter Benjamin, "The Significance of Beautiful Semblance", Edmund
Jephcott, Howard Eiland, and Others(trans.), Howard Eiland and Michael W.
Jennings(eds.), *Selected Writings vol. 3*, The Belknap Press, 2002, p. 137.

4    Michel Foucault, "Of Other Spaces: Utopias and Heterotopias", Jay
Miskowiec (trans.), *Architecture/Movement/Continuité*, 1984(October), pp.
3-4.

5    Fernand Braudel, Ibid., p. 19.

6    이상 작가와 나눈 이메일에서 인용.

## 18 정전(正典)의 테크닉

1   John Tagg, *The Disciplinary Frame: Photographic Truths and the Capture of Meaning*, Minneapolis&London: University of Minnesota Press, 2009, p. 179.

2   박찬경과 션 스나이더는 2010. 2. 14~4. 18에 LA 레드캣 갤러리에서 〈Park Chan-Kyoung and Sean Snyder: Brinkmanship〉이라는 제목의 2인전을 가졌다.

3   박찬경, 「전통과 숭고에 대한 산견」, 『신도안』, 서울: 아틀리에 에르메스, 2008, pp. 6-17; 강수미, 「믿음의 테크놀로지」, 『한국미술의 원더풀 리얼리티』, 서울: 현실문화연구, 2009, pp. 296-305를 참고.

4   Walter Benjamin, "Das Kunstwerk im Zeitalter seiner technischen Reproduzierbarkeit(Zweite Fassung)", *Walter Benjamin Gesammelte Schriften Band Ⅶ/1*, 1989, p. 354.

## 19 '보안여관'의 유혹

1   한유주+이준, 「도축된 텍스트」, 2009. 11. 21 서울 문지문화원 사이에서 선보인 동명의 퍼포먼스 소개 자료에서 인용.

2   Homi K. Bhabha, "Conversational Art," *Conversations at the Castle: Changing Audiences and Contemporary Art*, Mary Jane Jacobs&Michael Brenson (eds.), Cambridge: MIT Press, 1998, pp. 38-47.

3   Alain Badiou, *Petit manuel d'inesthétique*, 장태순 옮김, 『비미학』, 서울: 이학사, 2010, p. 177.

## 20 말&이미지

1   Michel Foucault, 『말과 사물』, p. 11.

## 21 사랑-미술

1   사랑에 대한 가장 고전적 작품인 플라톤의 『향연』이 소크라테스를 비롯해 오로지 남성들로만 이루어진 대화 형식을 취하지만, '사랑의 정의'라는 결정적 문제는 여인 디오티마의 입을 통해 해결되는 구조를 기억하자. 또 그 책에서 소크라테스가 사랑에 대한 예비적 고찰로서 "사랑은 어떤 대상에 대한 것"이라는 점을 강조하고, 사랑의 신 에로스가 흔히 생각하듯이 아름답고 좋은 것으로 충만한 존재가 아니라 "자신에게 결여되어 있는 대상"을 끝없이 추구하는 존재라고 설명한 논리를 기억하자.

Platon, *Symposium-e peri erotos, ethicus*, 박희영 옮김, 『향연-사랑에 관하여』, 문학과지성사, 2008, pp. 107-130 참조.

2    Roland Barthes, *Sur Racine*, 남수인 옮김, 『라신에 관하여』, 1998, pp. 27-29.

3    Gilles Deleuze, *Proust et les signes*, 서동욱 · 이충민 옮김, 민음사, 2004, p. 87.

## 22  뿌리로서의 미술과 음악 숭배 너머

1    Alain Badiou, *Five Lessons on Wagner*, 김성호 옮김, 『바그너는 위험한가』, 북인더갭, 2012, p. 24.

2    Alain Badiou, 같은 책, pp. 6-12.

3    Philippe Lacoue-Labarthe, *Musica Ficta* (*Figures of Wagner*), trans. Felicia McCarren (Stanford: stanford university Press 1994), p. 115.

## 23  이처럼 시적이고 지적인 세계

1    2013년 뉴욕 페이스 갤러리에서 있었던 프리즈의 개인전 〈Winter Diary〉 보도 자료를 참조하라.
     http://www.pacegallery.com/newyork/exhibitions/12562/bernard-frize

2    Diana D'arenberg, "Frize Frame" in Hong Kong Tatler, 2012(December), p. 44.

3    Eva Wittocx, "Portraying Painting", in Bernard Frize, SMAK-Gemeentemuseum Den Haag, Studio A, Ottendorf, 2002, pp. 79-81. http://www.gms.be/index.php?content=artist_detail&id_artist=21

4    Katy Siegel&Paul Mattick, "Art and Industry", in Parkett 74, 2005, pp. 72-75.

5    페이스 갤러리 보도 자료, 같은 곳.

6    Idid., p. 72.

## 26  유토피아 · 不在 · 生

1    배병우,《배병우》덕수궁미술관전 전시도록, 과천: 국립현대미술관, 2009, p. 172. 이하 작가의 말은 대부분 이 책 말미에 실린 "작가 연보", 그리고 필자와 나눈 작가의 대화를 참조했다.

2    책의 원제는 *Alhambra Soul Garden Bae Bien-U Photographs*이다. Patronato de la Alhambra y el Generalife Tf Editores가 출간했고, 출판 연도 표기는 없다.

3    Martin Heidegger, "Die Zeit des Weltbildes", *Holzwege*, Frankfurt a. M:

Vittorio Klostermann, 1980.

4   David Michael Levin, "서장", David Michael Levin ed., *Modernity and the Hegemony of Vision*, 정성철 · 백문임 옮김, 『모더니티와 시각의 헤게모니』, 서울: 시각과언어, 2004, pp. 7-52 중 14-15 인용.

5   Yang Xin, "Approaches to Chinese Painting", *Three Thousand Years of Chinese Painting*, New Haven, London, Beijing: Yale University and Foreign Language Press, 1997, p. 1.

6   니시오카 츠네카츠, 최성현 옮김, 『나무의 마음 나무의 생명』, 서울: 삼신각, 1996, p. 163.

7   María del Mar Villafranca Jiménez, "The Alhambra and the the Generalife Gardens", *Alhambra Soul Garden Bae Bien-U Photographs*, p. 10.

**29   유크로니아의 예술 행위**

1   Umberto Eco, 『젊은 소설가의 고백』, 박혜원 옮김, 레드박스, p. 131

**30   동양/서양에서 온 꽃의 미학적 가치**

1   Josef Breuer&Sigmund Freud, *Studien über Hysterie*, 김미리혜 옮김, 『히스테리 연구』, 열린책들, 2012, pp. 35-67.

2   따옴표 안은 모두 코디취, "Some confession for the writers from Cody Choi", 미출간 작가 노트, 2014에서 가져온 것이다. 앞으로 별도 주석 표기 없는 인용은 모두 이 글 또는 작가와 나의 대화를 출처로 한다.

3   John C. Welchman, "Culture / Cuts: Post-Appropriation in the Work of Cody Choi", *Art After Appropriation: Essays on Art in the 1990s*, G+B Arts International, 2001, p. 245.

4   Welchman, 같은 글, p. 257.

5   나는 이 말을 전적으로, 헤겔의 용어를 빌려 예술 창작이라는 문제에서 모더니즘 미술가들이 겪은 긴장을 논한 클락의 이론적 맥락에 따라 쓴다. Timothy J. Clark, *Farewell to an Idea: Episodes from a History of Modernism*, Yale University Press, 2001.

6   Gilles Deleuze&Félix Guattari, *A Thousand Plateaus: Capitalism and Schizophrenia*, Brian Massumi(trans.), University Press of Minnesota Press,

1987.

7 작품 제목 중 "Scamps, Scram"은 한국어로 번역하기 어려운 용어인데, 작가는 이를 "나의 육체를 스스로 미워하고, 저주하는 의미"라고 설명했다. 이로부터 우리는 단순한 자기부정만이 아니라 타자의 욕망을 통해 자신을 절합하는 주체의 시도를 본다.

8 Zygmunt Bauman, *44 Letters from the liquid modern world*, 조은평 강지은 옮김, 『고독을 잃어버린 시간』, 동녘, 2014, p. 43.

9 코디최가 국내에서 출간한 문화이론서 제목이다. 코디최, 『20세기 문화지형도』&『동시대 문화지형도』, 컬처그라퍼, 2010.

10 Walter Benjamin, "The Storyteller", *Walter Benjamin: Selected Writings, Volume 3*, Howard Eiland&Michael W. Jennings(eds.), Edmund Jephcott, Howard Eiland and Others(trans.), The Belknap Press of Havard University, 2006, p. 156.

## 31 우리의 메타-퓌시스를 위하여

1 Carol Hanisch, "The Personal is Political", http://www.carolhanisch.org/CHwritings/PIP.html

2 이에 대해서는 강수미, 『아이스테시스: 발터 벤야민과 사유하는 미학』, 글항아리, 2011, pp. 294-324 참고할 것.

3 Brian Elliott, *Benjamin for Architects*, 이경창 옮김, 『건축가를 위한 벤야민』, 시공문화사, 2012, p. 41.

4 Walter Benjamin, *Das Passagen-Werk*, 조형준 옮김, 『아케이드 프로젝트 1』, 새물결, 2006, p. 92. 전자는 벤야민이 『그림으로 보는 파리 안내』에서, 후자는 오노레 드 발자크의 「파리의 불르바르들의 역사와 생리학」에서 인용한 것이다.

5 Walter Benjamin, *Das Passagen-Werk*, 조형준 옮김, 『아케이드 프로젝트 II』, p. 1848.

6 Walter Benjamin, 『아케이드 프로젝트 II』, p. 1855.

7 이종호, 「세운상가군의 잠재력」. 이 원고는 2013년 12월 16일 서울연구원("서울시가 출연한 도시정책 종합연구원")이 주최한 심포지엄 〈도시재생의 관점에서 본 세운상가군 재조명〉에서 처음 발표한 것으로 보인다.

8 그 역사는 다시, 박정희 정권 아래 서울시 시장을 맡았던 "불도저" 김현옥이 건축가 김수근의 원안을 훼손하면서 1년 6개월 만에 완성한 세운상가의 태생적 배경에서

시작해, 이명박 정부 시절 서울 시장이었던 오세훈이 2009년 '세운 재정비 촉진안'을 준비 없이 실행하면서 종묘 측 현대 상가 한 동만 해체시킨 상태로 방치해버린 상황까지로 서술할 수 있다.

9   이종호, 같은 글.

10  Walter Benjamin, 『아케이드 프로젝트 2』, p. 1051.

11  강수미, 같은 책, pp. 132-134.

12  Walter Benjamin, *Gesammelte Schriften* I /3, Hrsg. von Rolf Tiedemann und Hermann Schweppenhäuser, Suhrkamp Verlag, 1974, p. 1231.

13  Zygmunt Bauman, *Liquid Modernity*, 이일수 옮김, 『액체근대』, 강, 2010, p. 168.

14  한국일보 2014년 6월 26일자 사회면 기사 〈서울시 입맛대로 오락가락 재개발에 세운상가 만신창이〉에 담긴 세운상가 상인들의 토로가 그런 방치의 현실을 실증한다. "세운상가가 아예 없어진 줄 아는 사람도 많아요. TV에서, 신문에서 그만큼 요란하게 떠들었으니까요. 손님이 올 리가 없죠. 힘없는 우리 같은 상인들만 죽어나는 겁니다. 누가 관심이나 가져 줍니까. 어디에 하소연 할 곳도 없고……"

15  오세훈 전 서울시장이 〈세운 재정비 촉진안〉으로 내놓은 사안이다.

16  Walter Benjamin, 『아케이드 프로젝트 1』, pp. 115-119 참고할 것.

17  Ernst Bloch, "Revueform in der Philosophie", *Gesamtausgabe 4*, Erbschaft dieser Zeit., 1976, p. 368 이하를 최성만, 「해제_『일방통행로』에서 『파사주』까지」, 『발터 벤야민 선집 1』, 길, 2007, p. 54에서 재인용.

18  Walter Benjamin, *Briefe 2*, Hrsg. u. mit Anmerkungen versehen von Gershom Scholem u. Theodor W. Adorno, Suhrkamp Verlag, 1978, p. 491.

19  Walter Benjamin, Selected Writings vol. 2, M. Jennings, H. Eiland and G. Smith (eds.), Belknap Press, 1999, p. 470.

20  Brian Elliott, 같은 책, 129에서 재인용.

21  Zygmunt Bauman, 같은 책, p. 172.

22  Zygmunt Bauman, 같은 책, p. 173.

23  Jacques Derrida, "Autoimmunity: Real and Symbolic Suicide: A Dialogue with Jacques Derrida", Giovanna Borradori (ed.), *Philosophy in a Time of Terror. Dialogue with Jürgen Habermas and Jacques Derrida*, University of Chicago Press, 2003, p. 129.

## 일러두기

이 책은 저자가 지난 10여 년간 미술 잡지나 작가 개인전 도록 등에 발표한 글이 원재료로 포함돼 있습니다. 발표 지면과 시기 등 저작 배경이 상이한 각 편의 미술비평을 전면적으로 개작 발전시켰으며(제목, 본문, 글 구성, 작가 작품의 세부 사항, 작품 도판 등), 이를 한국현대미술 비평서로서 구성한 것입니다.

## 1부

「평면 각뜨기와 양생」(원제), 월간미술 2016. 1

「자본주의 작가시스템을 타고 넘기」("나는 볼 수 없다. 썸과 서치의 미학"), 국립현대미술관 〈2016 올해의 작가상〉 도록 2016

「21세기, 현미경적 세부의 스펙터클」("극소 조각의 폭과 높이"), 월간미술 2011. 7

「내 섬세함에서 섬세한 우리의 존재로」, 월간미술 2011. 12

「집 속에서 나와 집으로」("단독자의 집 바깥으로"), 아트인컬처 2012. 5

「표면-파사드 인물 주체」("표면-파사드 주체들"), 『Cosmetic Girls』, 이안북스 2010

「완벽한 꿈세계와 회화의 이미지」("꿈 세계와 이미지의 실현"), 이화익갤러리 도록 2011

「숭고의 꿈을 (괄호) 치고」("숭고의 꿈에서 강제로 깨어나") 월간미술 2012. 4

「리퀴드·뉘앙스·트랜지션」("리퀴드, 뉘앙스, 트랜지션: 함양아의 미술에서 비디오적인 것"), 『아르코미디어비평총서 - 함양아』, 아르코미술관 2014

「플라이 낚시꾼의 가짜 현실성 미술」("플라이 낚시꾼과 가짜 현실성이라는 미술의 미끼"), 난지창작스튜디오 2014

「이 세대의 이미지 조립 원형극장」("새로운 세대의 이미지 아레나"), 갤러리현대16번지 도록 2010

「그림의 시작-구석에서, 예술이 되다 만 것들과 더불어」("그림의 시작-구석에서, 예술이 되다 만 것들과 더불어", "맨드라미 아포페니아-김지원의 회화매트릭스, 감상자의 거리") 아트인컬처 2010. 10 PKM갤러리 도록 2016

「풍경사진의 넘치는 아름다움, 불편한 인식-정주하」, 『서쪽 바다』, 한미사진미술관 2009

「간유리의 아름다움, 실제로-조혜진」("간유리의 섬: 현실이 드러내는 아름다움"), KT&G 상상마당 갤러리 I도록 2013

## 2부

「하나의 전시가 문제-최수정」("하나의 전시-최수정의 미술에서 과잉 및 정신분산의 진가") 국립현대미술관 고양창작스튜디오 2015

「오리지널-페이크-준양Jun Yang」("주어지지 않고, 주지 않는 의미들-어느 장소의 존재론적 가치"), 『패럴랙스 한옥-아트선재센터의 카페/바』, 아트선재센터 2016

「정전停電의 테크닉-박찬경」("정전(停電)의 영상: 한국현대사의 딜레마에 간섭하기"), 월간 포토넷 2010. 7

「'보안여관'의 유혹-작가 이준과 소설가 한유주」("언어, 관계 그리고 '보안여관'의 유혹-다원 예술과 창조적 비평에 대하여"), 〈인문예술잡지 F〉, 문지문화원 사이 2011. 3

「말&이미지-최승훈+박선민」("최승훈+박선민의 '말과 이미지'") 제4회 다음작가상 수상전 도록, 박건희문화재단 2006

「뿌리로서 미술과 음악 숭배 너머-김은형」("김은형의 미술에서 뿌리와 음악 숭배 너머"), 난 지창작스튜디오 2015

「이처럼 시적이고 지적인 세계-베르나르 프리즈Bernard Frize」, 조현화랑 도록 2013

「향유의 횡단-이동욱」, 월간미술 2012. 7

「관심과 사랑-김용철」, 『김용철 작품집 1966-1991』 2010

「유토피아·不在·生-배병우」, 『오늘의 미술가를 말하다 1』, 학고재 2010

「소진하며 아름다워진 것들의 에코그래피-정현」("소진된 물질의 에코그래피"), 월간미술 2014. 11

「불가능한 시각을 위한 反 빛-곽남신」("'반反빛' 혹은 그림자의 시선"), 아트인컬처 2011. 1 「유크로니아의 예술행위-조덕현」, 월간미술 2015. 10

「동양/서양에서 온 꽃의 미학적 가치-코디최」("The Aesthetic Value of a Flower from East/West: On Cody Choi's Visual Art") Cody Choi, Culture Cuts, Verlag der Buchhandlung Walther Koenig 2015

「우리의 메타-퓌지스를 위하여-故 이종호 건축가, 서울 세운상가, 벤야민 미학 강의, 나」, ("공공연구와 건축가: 서울 세운상가에서 발터벤야민 미학을 강연한 맥락"), 『하이퍼폴리스 건축가 이종호의 공공연구 프로젝트』, 시공문화사 2015

# 까다로운 대상

ⓒ 강수미

| | |
|---|---|
| **1판 1쇄** | 2017년 6월 1일 |
| **1판 2쇄** | 2018년 9월 10일 |

| | |
|---|---|
| **지은이** | 강수미 |
| **펴낸이** | 강성민 |
| **편집장** | 이은혜 |
| **마케팅** | 정민호 이숙재 정현민 김도윤 안남영 |
| **홍보** | 김희숙 김상만 이천희 |

**펴낸곳** (주)글항아리 | **출판등록** 2009년 1월 19일 제406-2009-000002호

| | |
|---|---|
| **주소** | 10881 경기도 파주시 회동길 210 |
| **전자우편** | bookpot@hanmail.net |
| **전화번호** | 031-955-8891(마케팅) 031-955-1936(편집부) |
| **팩스** | 031-955-2557 |
| **리뷰아카이브** | www.bookpot.net |
| **ISBN** | 978-89-6735-426-8 03600 |

글항아리는 (주)문학동네의 계열사입니다.

이 도서의 국립중앙도서관 출판예정도서목록(CIP)은 서지정보유통지원시스템 홈페이지(http://seoji.nl.go.kr)와 국가자료공동목록시스템(http://www.nl.go.kr/kolisnet)에서 이용하실 수 있습니다. (CIP제어번호: CIP2017010265)